lebendig & zeitlos
vivid & timeless

Crafts in the 21. Century

vivid & timeless

Danner-Preis '02

Danner-Stiftung

lebendig & zeitlos

Kunsthandwerk im 21. Jahrhundert

Arnoldsche

Copyright 2002
© by ARNOLDSCHE,
Danner-Stiftung und Autoren

Dieses Buch erscheint
als Begleitpublikation
zu den Ausstellungen:
Danner-Preis '02
lebendig & zeitlos
in den Kunstsammlungen
der Veste Coburg.
19. Juli bis 3. November 2002

u(p)m umeleckoprumyslove
museum v praze)
(Museum für angewandte
Kunst, Prag)
20. November 2002
bis 26. Januar 2003

Herausgeber
Editor
Benno und Therese
Danner'sche Kunstgewerbe-
stiftung, München

Idee und Konzeption
Idea and Conception
Prof. Dr. Florian Hufnagl
Dr. Herbert Rüth

Redaktion
Editorial Work
Maria Rüth
Dr. Clementine Schack
von Wittenau

Mitarbeit
Assistance
Gabriele Bauer

Wettbewerbsorganisation
Organisation of Award
Gabriele Bauer
Maria Rüth

Ausstellungsarchitektur
Exhibition Architecture
Isolde Bazlen, Freising

Englische Übersetzung
English Translation
Joan Clough, München

Grafische Gestaltung
Design
Esther Mildenberger
envision+

Offset-Reproduktionen
Offset-Reproductions
Konzept Satz und Repro,
Stuttgart

Druck
Printing
Grammlich, Pliezhausen

Bildnachweis
Photo Credits
George Meister, München,
Seite 55: Lutz Naumann
Seite 59: Karl-Ludwig Holl

Dieses Buch wurde gedruckt
auf 100% chlorfrei gebleich-
tem Papier und entspricht
damit dem TCF-Standard.
This book has been printed
on paper that is 100% free of
chlorine bleach in confirmity
with TCF standards.

Die Deutsche Bobliothek –
CIP-Einheitsaufnahme

Ein Titeldatensetz für diese
Publikation ist bei der Deut-
schen Bibliothek erhältlich

ISBN 3-89790-177-3

Made in Germany, 2002

Inhalt
Content

Vorwort

Die Zusammenarbeit der Danner-Stiftung mit der Veste Coburg hat eine lange Geschichte. Ich erinnere an unser ehemaliges Vorstandsmitglied Dr. Joachim Kruse (1991–1995), dem langjährigen Direktor der Kunstsammlungen der Veste. Die Berufung von Herrn Dr. Kruse in den Vorstand der Danner-Stiftung ging letztlich zurück auf die bereits viele Jahre andauernde enge Zusammenarbeit von Frau Dr. Clementine Schack von Wittenau mit dem Bayerischen Kunstgewerbe-Verein, dessen Vorsitzender ich neben meiner Stiftungstätigkeit von 1987 bis 1994 war.

Aufgrund der vielfältigen und bewährten Kontakte war es an der Zeit, daß sich die Danner-Stiftung in den Kunstsammlungen der Veste auch einmal präsentiert. Was bietet sich da mehr an als der Danner-Preis. Die Initiative für dieses „Gastspiel" ging von Frau Dr. Schack von Wittenau aus, wofür Ihr unser Dank gebührt. Dank sage ich auch Herrn Dr. Klaus Weschenfelder, dem neuen Direktor der Kunstsammlungen, der spontan die bereits von seinem Vorgänger Dr. Michael Eissenhauer gegebene Zusage für die Durchführung der Ausstellung übernahm und mit vollem Engagement mit seinen Mitarbeiterinnen und Mitarbeitern die Vorbereitungs- und Organisationsarbeiten unterstützte.

Mit der diesjährigen Ausstellung des Danner-Preises in Coburg weicht die Stiftung von ihrem bisherigen Rhythmus ab, der in einem regelmäßigen Wechsel der Ausstellungsorte zwischen München und einer Stadt außerhalb von Oberbayern bestand. Obwohl der letzte Danner-Preis 1999 in Regensburg ausgerichtet wurde, sind wir mit dem Danner-Preis 2002 - anstatt wieder nach München zurückzukehren - nach Coburg gegangen. Ausnahmen bestätigen die Regel; der siebte Dannerpreis-Wettbewerb steht unter einem besonderen Stern: Wir konnten uns der Geschichte und der großen kunsthandwerklichen Tradition Coburgs nicht länger verschließen.

Und noch eine erfreuliche Neuigkeit: Frau Dr. Helena Koenigsmarková, Direktorin des Museums für angewandte Kunst in Prag und Mitglied unserer Wettbewerbsjury, erklärte sich bereit, die Ausstellung anschließend an Coburg, ab dem 20. November 2002 in Ihr Prager Museum zu übernehmen. Für den Danner-Preis – die Preisträger und die Aussteller – ist dies eine hohe Anerkennung und gleichzeitig eine Bestätigung für das international sehr hohe Niveau unserer Kunsthandwerkerinnen und Kunsthandwerker in Bayern. Ich würde mir wünschen, daß diese verdienstvolle Initiative von Frau Dr. Koenigsmarková Nachahmer im europäischen Raum findet.

Der diesjährige Wettbewerb zum Danner-Preis 2002 hat sehr interessante und zum Teil auch überraschende Ergebnisse gebracht: Die Teilnehmerzahl mit 222 Bewerbern erschien gegenüber dem letzten Wettbewerb 1999 mit einem Teilnahmerekord von insgesamt 326 Bewerbern zunächst etwas enttäuschend. Während jedoch 1999 nur etwa 10 % (das waren 35 Bewerber) vor dem kritischen Auge der Jury bestehen konnten, haben sich dieses Jahr 52 Aussteller (das sind etwa 23 %) durchsetzen können. Das bedeutet, daß die Qualität der Einsendungen im zahlenmäßigen Durchschnitt beträchtlich zugenommen hat. Unsere 1999 geäußerten Befürchtungen, daß das Interesse der guten, bereits etablierten Kunsthandwerker am Wettbewerb nachläßt, haben sich damit nicht als begründet erwiesen. Es bleibt zu hoffen, daß diese Tendenz in Zukunft auch anhält.

Ein Blick auf die einzelnen Werkbereiche zeigt, daß auch dieses Mal Schmuck mit 65 Bewerbern am stärksten vertreten war, allerdings nicht mit so großem Abstand wie letztes Mal vor der Keramik mit 54 Bewerbern. Es folgen Holz mit 24, Gerät mit 22, Glas mit 20 und Textil mit 19 Einsendern. Für die Ausstellung hat die international besetzte Jury 17 Schmuckkünstler, 11 Keramiker, 7 Textilkünstler, 6 Glasgestalter, 6 Vertreter des Bereichs Gerät, 3 Holzgestalter sowie je 1 Vertreter in Papier und Stein ausgewählt. Interessant finde ich dabei auch, daß

das weibliche Geschlecht in diesem Wettbewerb eindeutig dominiert. Zwei Drittel der ausgewählten Aussteller sind weiblich (35), die Männer stellen nur ein Drittel der Aussteller (17).

Bedanken möchte ich mich auch bei der ARNOLDSCHEN Verlagsanstalt, Stuttgart, die in bekannter Qualität wieder eine hervorragende Publikation zum Danner-Preis 2002 herausgebracht hat.

Zusammenfassend läßt sich feststellen, daß – nach dem diesjährigen Danner-Wettbewerb zu schließen – das Kunsthandwerk sehr kraftvoll und lebendig in das neue Jahrtausend gestartet ist. Diesen Schwung und diese Aufbruchstimmung gilt es in Bewegung zu halten und weiter zu entwickeln. Ein Ereignis, das wir in diesem Jahr erleben und auf das wir alle schon lange warten, kann hierzu einen wesentlichen Beitrag leisten: Die Eröffnung der Pinakothek der Moderne am 12. September 2002 in München.

Für die Danner-Stiftung und das Kunsthandwerk ist dies ein historischer Moment. Die mehr als ein Jahrzehnt anhaltenden Bemühungen der Danner-Stiftung, ein angemessenes ständiges Ausstellungsforum für das Kunsthandwerk zu erhalten, werden nun belohnt. Für die zeitgenössische internationale Schmucksammlung der Danner-Stiftung, die wir seit Mitte der 1980er Jahre mit erheblichem finanziellen Aufwand aufgebaut haben, wurde in dem neuen Museum ein eigener Ausstellungsraum geschaffen, der den Namen „Danner-Rotunde" trägt und dem Kunsthandwerk in Gestalt von zeitgenössischem, internationalem Schmuck zur verdienten weltweiten öffentlichen Anerkennung verhilft. Die Weichen für die Zukunft sind damit gestellt. Die Danner-Stiftung wird alles daran setzen, diesen Weg der öffentlichen Darstellung und Anerkennung zum Nutzen des Kunsthandwerks fortzusetzen.

Dr. Herbert Rüth
Geschäftsführender Vorsitzender der Danner-Stiftung

Introduction

Collaboration between the Danner-Stiftung and the Veste Coburg looks back on a long tradition. In this connection, I should like to recall Dr. Joachim Kruse (1991–1995), formerly a member of our board of directors and for many years director of the Veste art collections. The appointment of Dr. Kruse to the board of the Danner-Stiftung was ultimately the fruit of many years' close collaboration pursued by Dr. Clementine Schack von Wittenau with the Bayerischer Kunstgewerbe-Verein, of which I was head from 1987 until 1994 in addition to my work with the Stiftung.

Considering that there was such a variety of tried and tested links, it was also high time for the Danner-Stiftung to present itself in the Veste art collection. What better occasion for this than the Danner Prize? The initiative for this 'guest appearance' was taken by Dr. Schack von Wittenau, to whom we should like to express our heartfelt gratitude. I should also like to thank Dr. Klaus Weschenfelder, the new director of the Veste art collections, who unhesitatingly seconded the invitation extended by his predecessor, Dr. Michael Eissenhauer, to mount the exhibition in the Veste art collections. Dr. Weschenfelder as well as his colleagues have shown unswerving commitment to preparing and supporting the organisation of the exhibition.

Mounting the Danner Prize exhibition in Coburg represents a departure for the Stiftung from previous practice, which was marked by the regular alternation between Munich and a city outside Upper Bavaria as the exhibition venue. Although the most recent Danner Prize was awarded in Regensburg in 1999, with the Danner Prize 2002 we have chosen to go to Coburg – instead of returning to Munich. The exception proves the rule; the seventh Danner Prize competition is a particularly auspicious one since we could no longer ignore the history of Coburg and its great crafts tradition.

And some more good news: Dr. Helena Koenigsmarková, director of the Applied Arts Museum in Prague and a member of our competition jury, has agreed to host the exhibition, after it closes in Coburg, from 20 November in her museum in Prague. This invitation represents lofty recognition for the Danner Prize – of both its laureates and exhibitors – and, at the same time, welcome confirmation of the international standard attained by craftsmen and craftswomen in Bavaria. I can only hope that Dr. Koenigsmarková's worthy initiative will eventually be imitated by museums in other European countries.

This year's competition for the Danner Prize 2002 has led to highly interesting and, in part, surprising results: admittedly, a decrease in the number of participants to 222 from a record high of 326 in 1999 might seem at first rather disappointing. However, whereas in 1999 only about 10 % (that means 35 contestants) succeeded in meeting the exacting standards set by the Jury for acceptance, this year 52 exhibitors (roughly 23 %) have been approved for exhibition. This means that the quality of the work entered has risen considerably, both on average and in the number of works actually approved. The fears we voiced in 1999 that the interest of good, established craftsmen and craftswomen in competing was apparently declining have proved to be without foundation. We can only hope, therefore, that this trend will continue in future.

A cursory survey of the individual crafts represented reveals that this time, too, jewellery, with 65 entries, leads the field yet the second strongest field, ceramics (54 entries) does not lag so far behind the front runner in 2002 as it did in 1999. Jewellery and ceramics are followed by woodworking (24 entries), implements (22), glass (20) and textiles with 19 entries respectively. For the exhibition the members of the international Jury have selected 17 jewellery-makers, 11 ceramists, 7 textile artists, 6 glass designers, 6 representatives of the field of implement-making, 3 artists in wood and one each working with paper and stone. What I also find interesting

in the selection is that women are in the overwhelming majority in this competition. Two thirds of exhibitors selected are women (35), leaving the men far behind with only a third (17) of the exhibitors represented.

I should also like to take this occasion to thank ARNOLDSCHE Verlagsanstalt, Stuttgart, who have lived up to the quality standards for which they are known in again producing such an outstanding publication on the Danner Prize 2002.

To sum up, it has certainly been confirmed that – to judge by this year's Danner competition – arts and crafts have moved into the new millennium with great verve and vibrancy. The task at hand is to ensure that this vigour and commitment to new departures are not only retained but continue to develop further. An event which we will be experiencing this year, one we have all long and eagerly awaited, is sure to make a substantial contribution to furthering this development: the inauguration of the Pinakothek der Moderne on 12 September 2002 in Munich.

For the Danner-Stiftung and crafts as a whole this represents a historic event. For more than a decade the Danner-Stiftung has sought a fitting permanent exhibition forum for arts and crafts and these untiring exertions have now been rewarded. An exhibition room has been created in the new museum expressly to house the Danner-Stiftung international collection of contemporary jewellery which we have been at considerable expense to build up since the mid-1980s. Bearing the name 'Danner Rotunda', it will promote fine craftsmanship as re-presented by contemporary international jewellery, enabling this field to achieve the worldwide public recognition it so richly deserves. Thus a commensurate framework has been created for shaping future developments. The Danner-Stiftung will do its utmost to continue on this path of public representation and recognition for the good of arts and crafts.

Dr. Herbert Rüth
Managing Director, Danner-Stiftung

Vornehmes Interesse
an kunstvollem Handwerk

Einer der Initiatoren der „Great Exhibition" von 1851 im Londoner Glaspalast und treibende Kraft für eine Erneuerung des Kunstgewerbes in Großbritannien war Prinz Albert von Sachsen-Coburg und Gotha, Gemahl der englischen Königin Victoria. Selbst leidenschaftlicher Sammler, hielt er auch seine Kinder an, eigene Sammlungen anzulegen. Bei seinem Sohn Alfred, der von 1893 bis zu seinem Tode im Jahre 1900 das Herzogtum Coburg regieren sollte, ging die Saat auf. Seine Briefmarkensammlung, damit fing es an, bildete den Grundstock für die heute weltweit einzigartige Kollektion von Königin Elizabeth II.

Später kamen weitere Interessen hinzu. Die über 1.000 Objekte umfassende Glaskollektion von Herzog Alfred, die zur Hälfte aus venezianischem Glas des 16. und 17. Jahrhunderts bestand, dürfte unter der fachkundigen Beratung des Victoria & Albert Museums und des British Museums zusammengetragen worden sein, wie viele vergleichbare Stücke in beiden Sammlungen nahelegen. Als sie nach seinem Tod von seiner Witwe Marie Alexandrowna an die Veste Coburg geschenkt wurde, ergänzte sie aufs trefflichste die dort bereits bestehende Sammlung von Glas und weiterem Kunsthandwerk, die zusammen mit den Waffen, Schlitten und Kutschen sowie dem Kupferstich-kabinett unter der Bezeichnung „Kunstsammlungen der Veste Coburg" heute präsentiert werden, einem Begriff, in dem das Künstlerische und das Handwerkliche vereint bleiben.

Die Trennung von Kunst und Handwerk ist ein Phänomen der Neuzeit. Im Mittelalter gab es noch die Einheit der Bildkünste und des Handwerks. Und noch bis in das 18. Jahrhundert hinein wurde den Erzeugnissen des kunstvollen Handwerks höchste Aufmerksamkeit zuteil. Goldschmiedearbeiten eines Benvenuto Cellini oder Möbel eines David Roentgen erzielten Spitzenpreise, die dem Vergleich mit Hauptwerken der Malerei standhielten. Meisterliches Handwerk gehörte in Form von Kunstkammerstücken zu den bevorzugten fürstlichen Sammel-objekten der Renaissance und des Barock. Im Drechseln, einem

Handwerk, das Kunstfertigkeit mit Wissenschaft und Technik verband, dilettierten Mitglieder verschiedener europäischer Herrscherhäuser vom 17. bis in das frühe 19. Jahrhundert.

Die aus herzoglichem Kunstbesitz hervorgegangenen Kunst-sammlungen der Veste Coburg spiegeln die herausragende Rolle des Handwerks in der Kunstgeschichte wider. Im Bereich der Keramik und insbesondere der Glasgestaltung sind die historischen Bestände durch Ausstellungsaktivitäten und Erwerbungen um Objekte der Gegenwart bereichert; es sei an dieser Stelle auch an die großen Wettbewerbe „Coburger Glaspreis" von 1977 und 1985 erinnert.

Vor dem Hintergrund dieser hohen Wertschätzung des Kunsthandwerks auf der Veste Coburg ist die Ausstellung der Wettbewerbsergebnisse des Danner-Preises 2002 zu sehen, die zu präsentieren für die Kunstsammlungen eine besondere Freude ist, eine Auszeichnung und zugleich eine Motivation für die eigene Arbeit im Bereich des zeit-genössischen Kunsthandwerks.

Für die Entscheidung zugunsten der Veste Coburg und für die großzügige Unterstützung bei der Durchführung der Ausstellung danke ich der Benno und Therese Danner'schen Kunstgewerbestiftung, München, und ihrem Vorstand, namentlich dem Vorsitzenden Herrn Dr. Herbert Rüth und Herrn Professor Dr. Florian Hufnagl, dem Direktor der Neuen Sammlung in München. Frau Dr. Clementine Schack von Wittenau, wissenschaftliche Referentin der Kunstgewerbe-abteilung der Kunstsammlungen der Veste Coburg, hat sich seit langem um diese Ausstellung bemüht und sie in Coburg betreut, dafür sei ihr, und allen, die zum Gelingen des Projektes beigetragen haben, herzlich gedankt.

Dr. Klaus Weschenfelder
Direktor der Kunstsammlungen der Veste Coburg

Noble Interest in Crafts as Art

Among those who initiated the 'Great Exhibition' of 1851 in the London Glass Palace was Queen Victoria's Prince Consort, Albert of Saxony-Coburg-Gotha, who was a driving force behind the revival of arts and crafts in Great Britain. An avid collector himself, the Prince Consort also urged his children to start collections of their own. His son Alfred, who would rule the Duchy of Coburg from 1893 until his death in 1900, was eager to follow up his father's suggestion. Alfred's stamp collection – that is how it started – formed the nucleus of the collection owned by Queen Elizabeth II, which is unique worldwide.

Alfred, Duke of Coburg, later widened his interests. His glass collection, comprising more than 1000 items, half of them 16th and 17th-century Venetian glass, was probably amassed under expert counsel provided by the Victoria & Albert Museum and the British Museum. That this was so is suggested by the presence of numerous similar pieces in both collections. When the glass collection was given to the Veste Coburg on Alfred's death by his widow, Marie Alexandrovna, it perfectly supplemented the collection of glass and other crafts already there. The Veste Coburg collections, including weapons, sledges and coaches as well as the Kupferstichkabinett [Cabinet of Prints and Drawings] are today presented as the 'Kunstsammlungen der Veste Coburg', a concept which embraces both the fine arts and the arts and crafts.

In fact, the distinction between art and crafts is a modern phenomenon altogether. In the Middle Ages the fine arts were still united with the crafts. And even into the 18th century the results of fine craftsmanship attracted the greatest attention imaginable. The works of a goldsmith such as Benvenuto Cellini or furniture by a David Roentgen fetched top prices which compared favourably with those paid for works by great painters. Pieces by master craftsmen were the collector's items preferred by Renaissance and Baroque princes to grace their Kunstkammer. From the 17th until the early 19th century,

various members of the European royal families dabbled in turning, a craft which united skilled craftsmanship with science and technology.

The Kunstsammlungen der Veste Coburg which have grown out of the ducal art collections reflect the paramount importance of the role played by crafts in art history. In ceramics and especially in glass design, the historic collections have been lavishly supplemented by exhibition activities and acquisitions of contemporary objects. In this connection the large-scale 'Coburger Glaspreis' competitions held in 1977 and 1985 should be recalled.

The enormous appreciation of crafts at Veste Coburg, therefore, forms a fitting background for the exhibition showing the results of the Danner Prize 2002 competition. Presenting these works has been delightful indeed, a distinction as well as a motivation for our own work in the field of contemporary arts and crafts.

For the choice of Veste Coburg as the exhibition and award presentation venue and for their generous support in mounting the exhibition, I am indebted to the Benno und Therese Danner'sche Kunstgewerbestiftung, Munich, and their board of directors, in particular their chairman, Dr. Herbert Rüth, as well as Professor Dr. Florian Hufnagl, Director of the Neue Sammlung in Munich. Dr. Clementine Schack von Wittenau, Curator of the Arts and Crafts Section of the Kunstsammlungen der Veste Coburg, has long been active in the interests of this exhibition and is supervising it in Coburg; to her and all those who have contributed to the success of this project go our heartfelt thanks.

Dr. Klaus Weschenfelder
Director of the Kunstsammlungen der Veste Coburg

Die Preisträger
The Prizewinners

Danner-Preis '02
Danner Award '02

Manfred Bischoff

Danner-Ehrenpreise '02
Danner Honorary Mentions '02

Lucia Falconi
Christiane Förster
Cornelius Réer
Agnes von Rimscha
Hubert Matthias Sanktjohanser

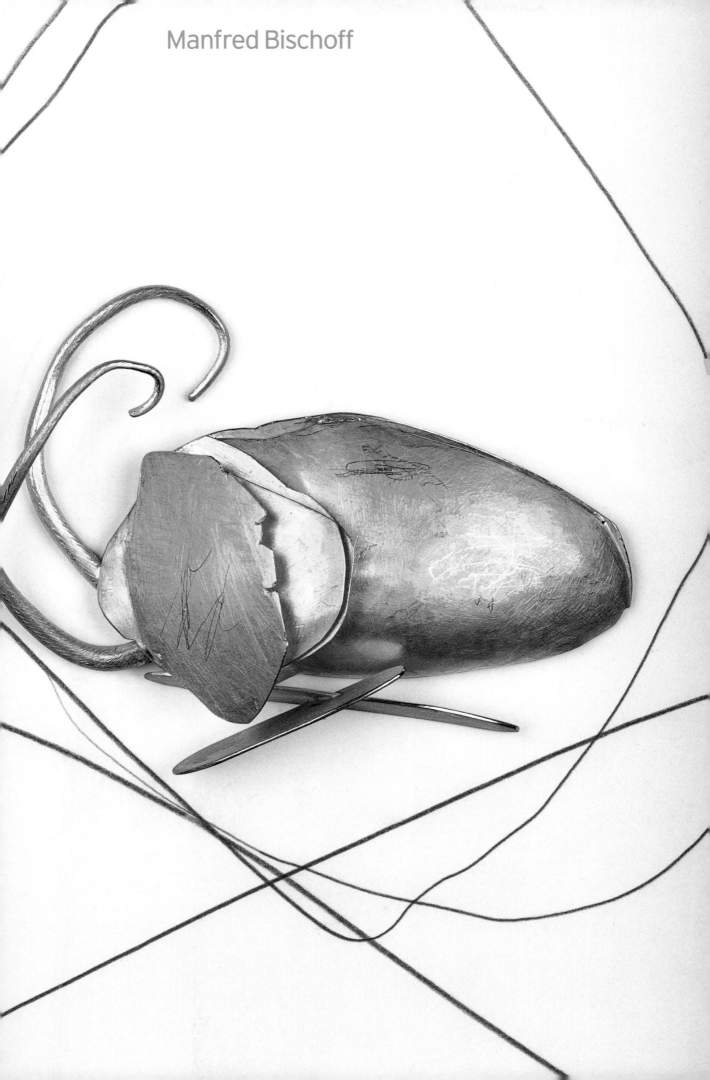

Manfred Bischoff

Danner-Preis '02
Danner Award '02

„Mutter und Söhne", 2001
Zeichnung, Broschen,
Gold 920
7 x 4 x 3 cm, 8 x 9 x 3 cm
(Schachtel H 32 cm, B 23 cm,
T 2 cm)
'Mothers and Sons', 2001
Drawing, brooches, 920 gold
7 x 4 x 3 cm, 8 x 9 x 3 cm
(box H 32 cm, W 23 cm,
De 2 cm)

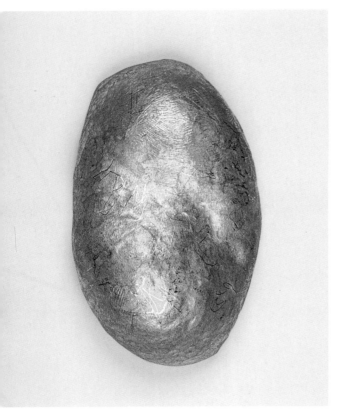
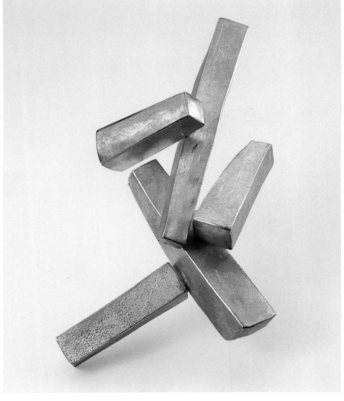

„Mutter und Söhne", 2001
Zeichnung, Broschen,
Gold 920
7 x 4 x 3 cm, 8 x 9 x 3 cm
(Schachtel H 32 cm, B 23 cm,
T 2 cm)
'Mothers and Sons', 2001
Drawing, brooches, 920 gold
7 x 4 x 3 cm, 8 x 9 x 3 cm
(box H 32 cm, W 23 cm,
De 2 cm)

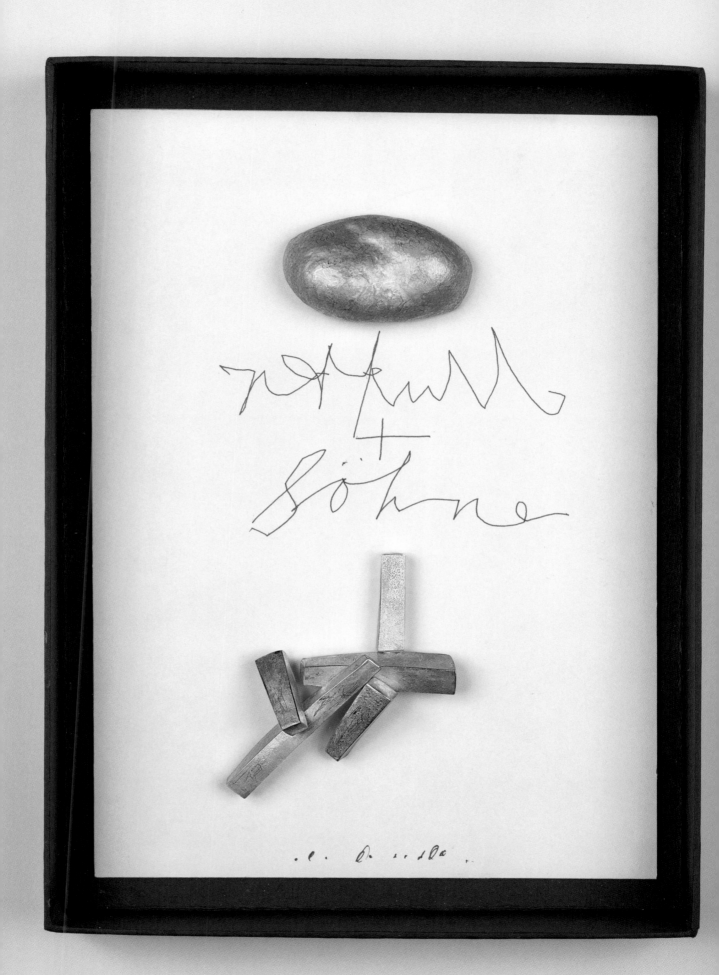

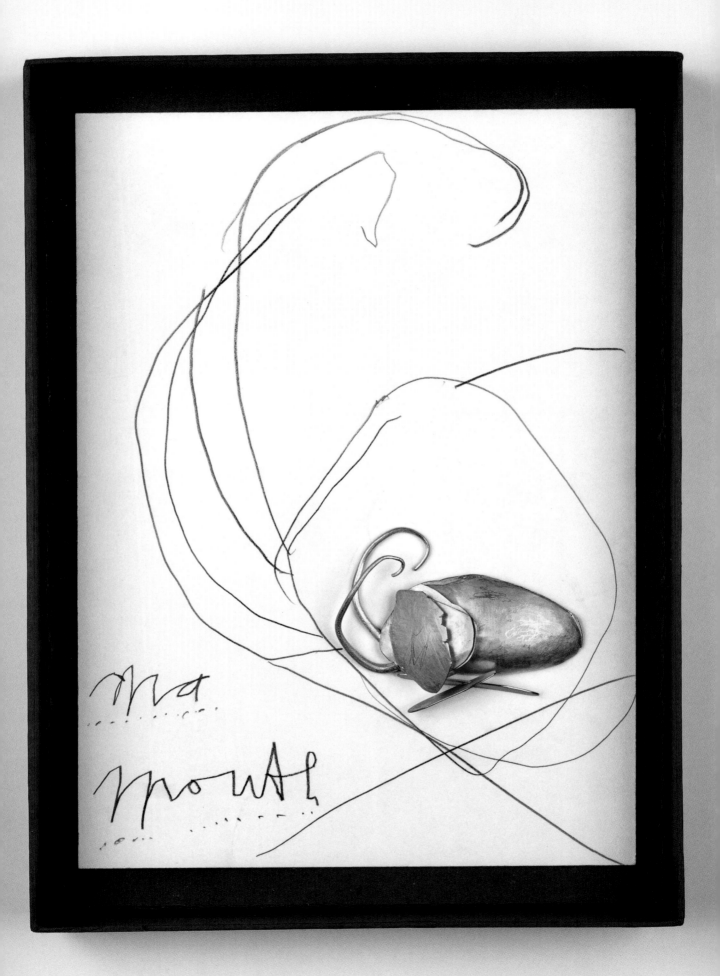

„Ma-mouth", 1999
Zeichnung, Brosche,
Gold 920
9 x 7 x 3 cm (Schachtel
H 32 cm, B 23 cm, T 2 cm)
'Ma-mouth', 1999
Drawing, brooch, 920 gold
9 x 7 x 3 cm (box H 32 cm,
W 23 cm, De 2 cm)

Brosche „Skipping girl", 2000
Gold 920, Koralle
9,5 x 8,5 x 2,5 cm
Brooch 'Skipping girl', 2000
920 gold, coral
9.5 x 8.5 x 2.5 cm

Ring „Victory", 1999
Gold 920
6 x 2 x 2 cm
Ring 'Victory', 1999
920 gold
6 x 2 x 2 cm

Ring „Solomann", 1997–99
Gold 920, Koralle
6 x 2,5 x 2 cm
Ring 'Soloman', 1997–99
920 gold, coral
6 x 2.5 x 2 cm

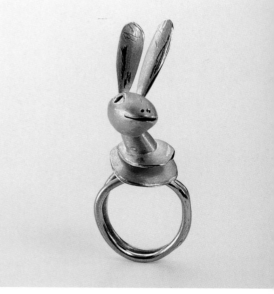

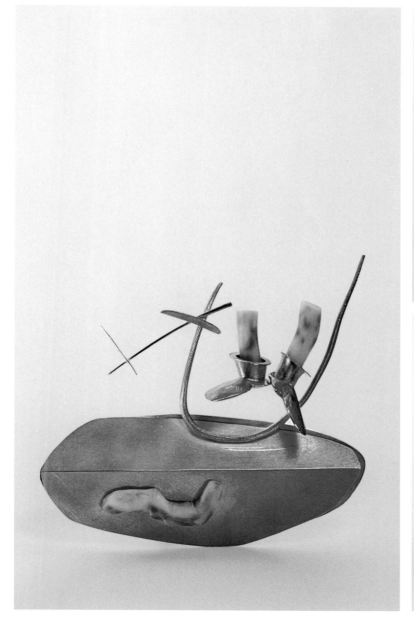

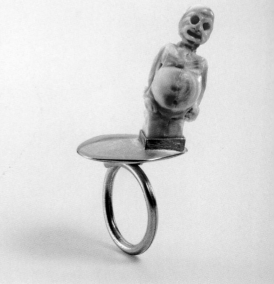

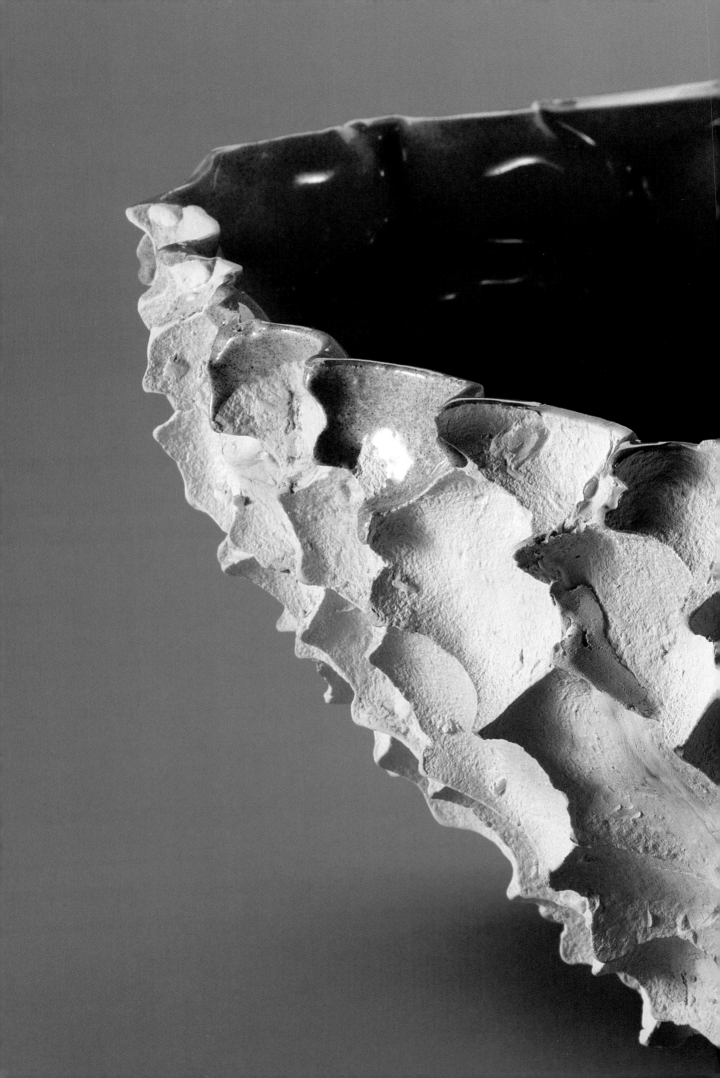

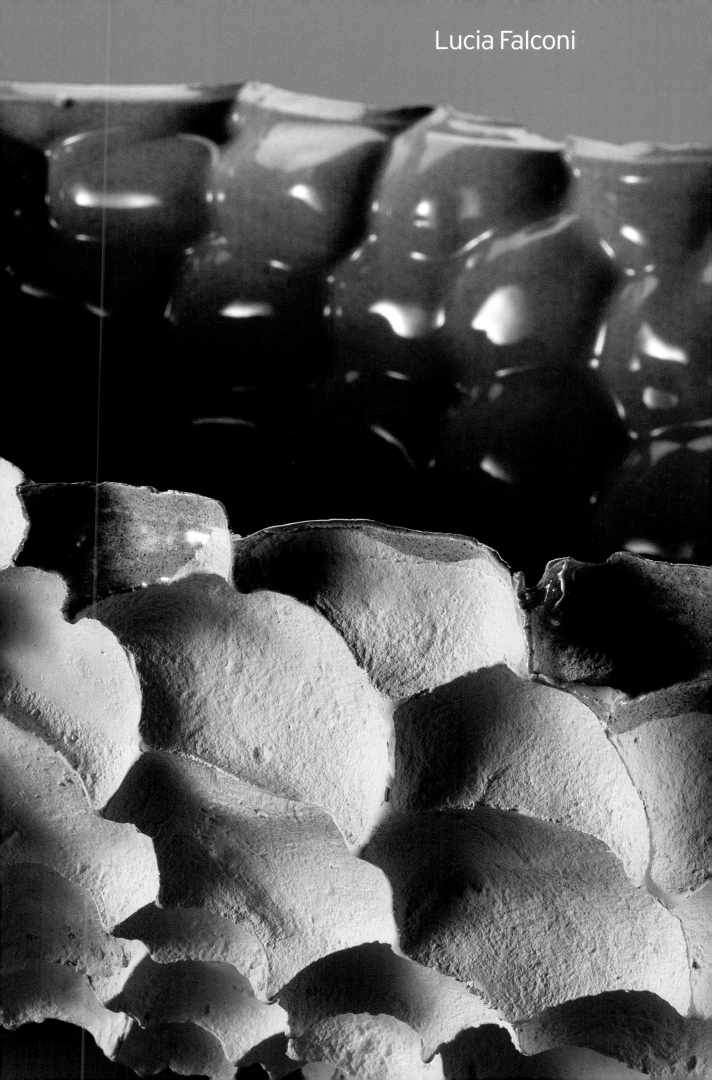

Lucia Falconi

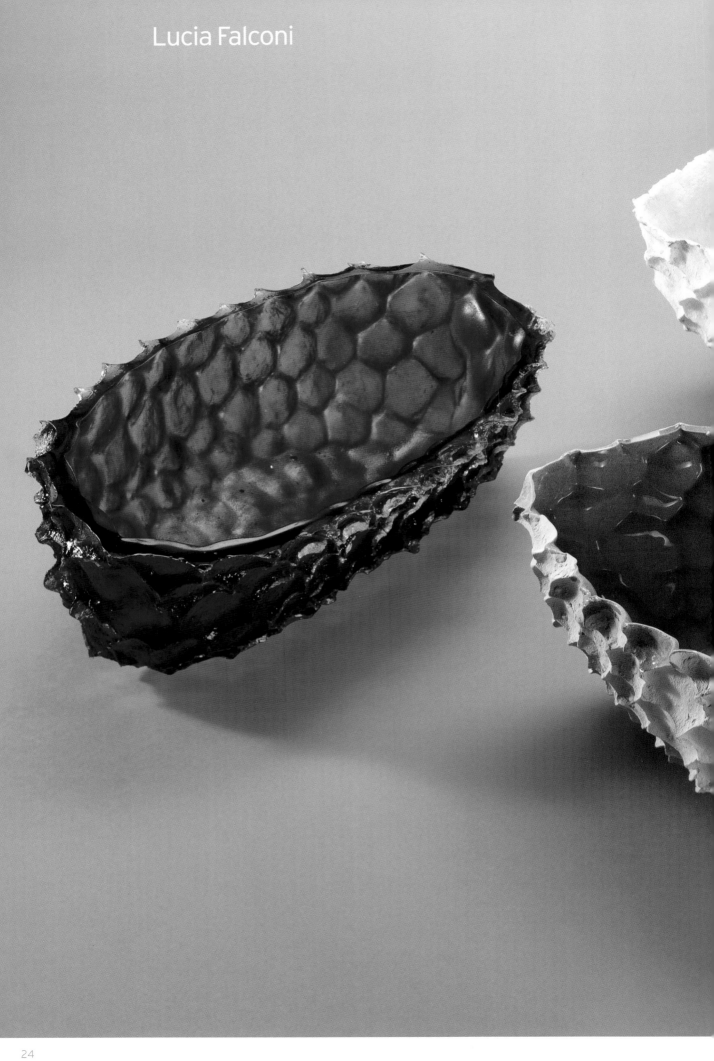

Lucia Falconi

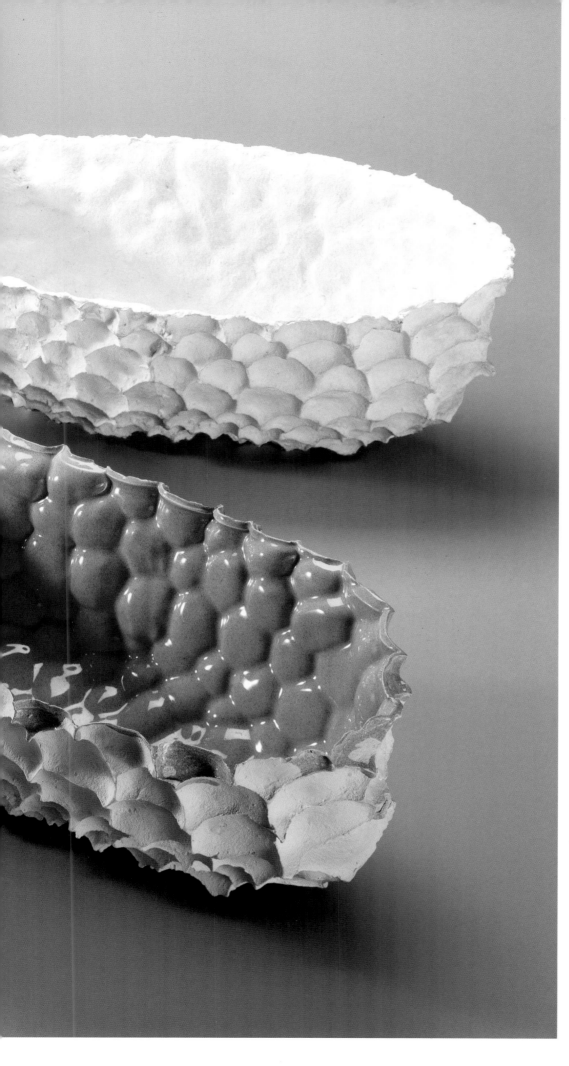

Objekt „Jahr", 2001
Papier
H 18 cm, B 26 cm, T 50 cm
Object 'Year', 2001
Paper
H 18 cm, W 26 cm, De 50 cm

Objekt „Jahr", 2001
Keramik glasiert
H 17 cm, B 26 cm, T 45 cm
Object 'Year', 2001
Glazed pottery
H 17 cm, W 26 cm, De 45 cm

Objekt „Jahr", 2001
Kunststoff
H 16 cm, B 25 cm, T 48 cm
Object 'Year', 2001
Plastic
H 16 cm, W 25 cm, De 48 cm

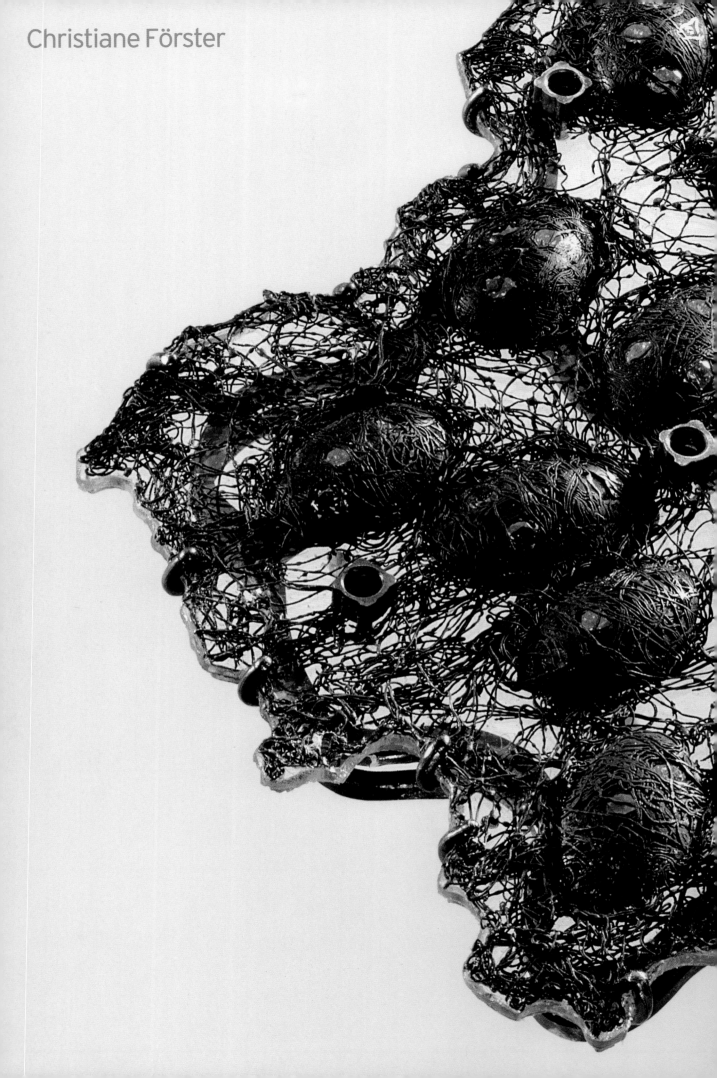

Christiane Förster

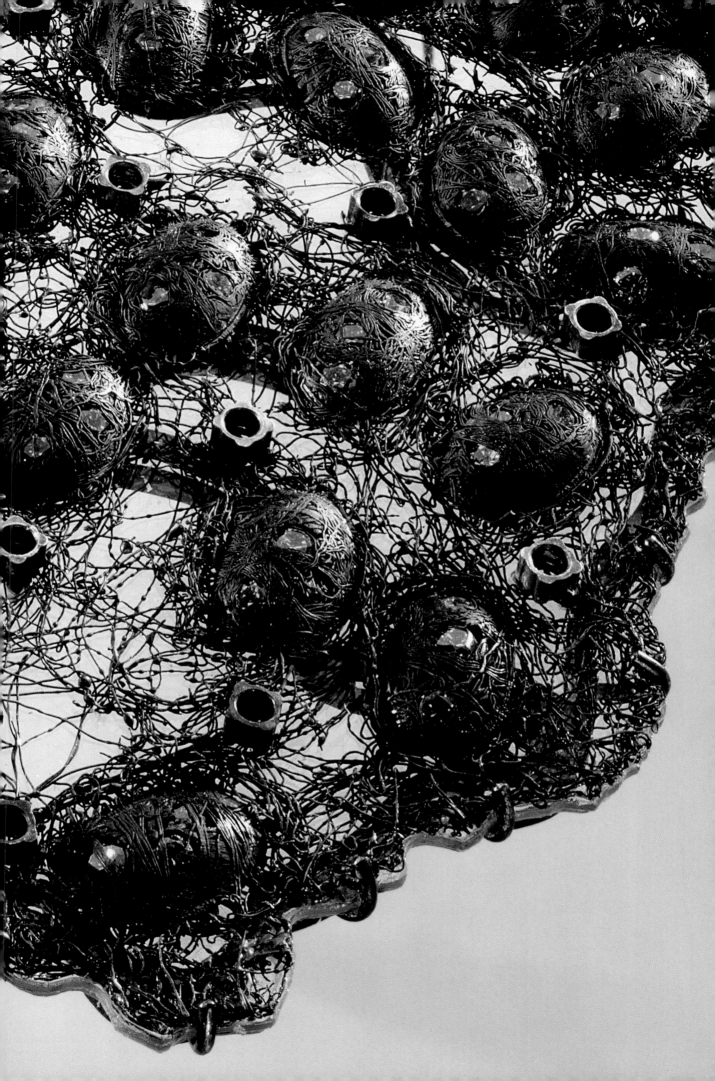

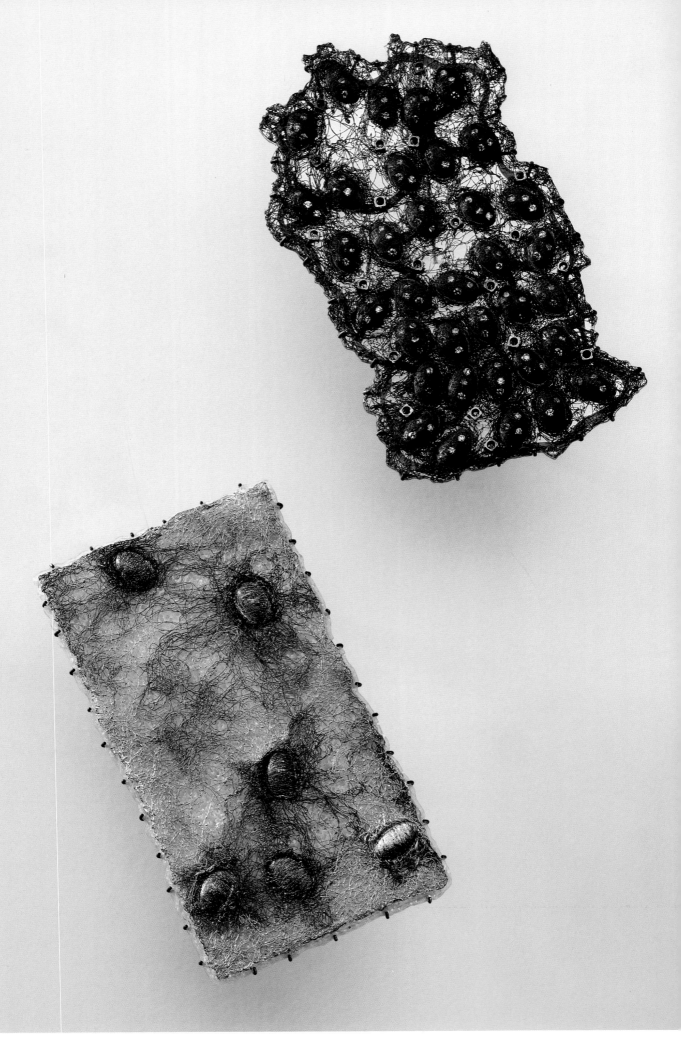

Christiane Förster

Brosche, 2001
Silber, Zirkonia, Kunststoff,
Draht
110 x 65 mm
Brooch, 2001
Silver, Zirconia, plastic, wire
110 x 65 mm

Brosche, 2001
Silber, Plexiglas, Draht
110 x 65 mm
Brooch, 2001
Silver, Perspex, wire
110 x 65 cm

Christiane Förster

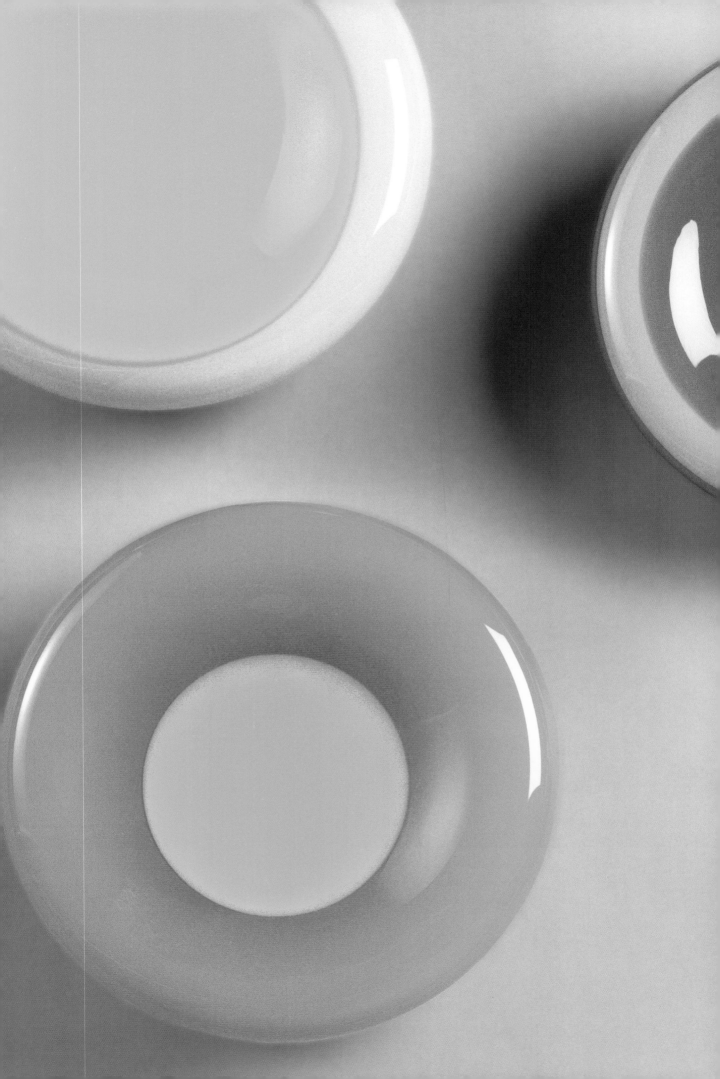

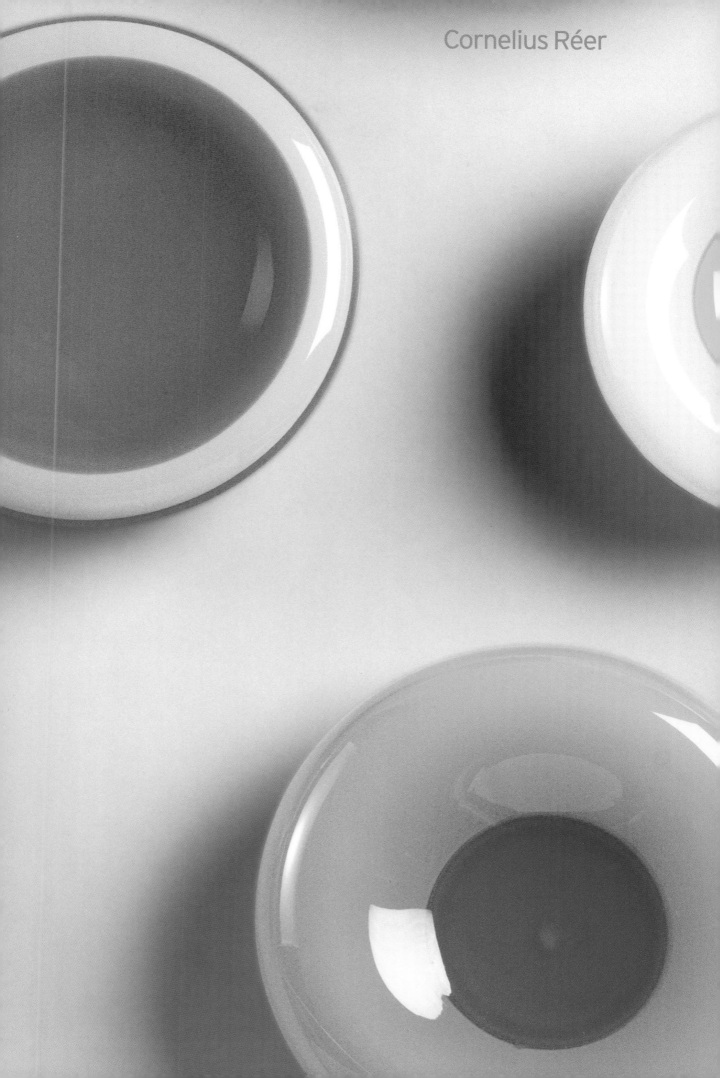

Cornelius Réer

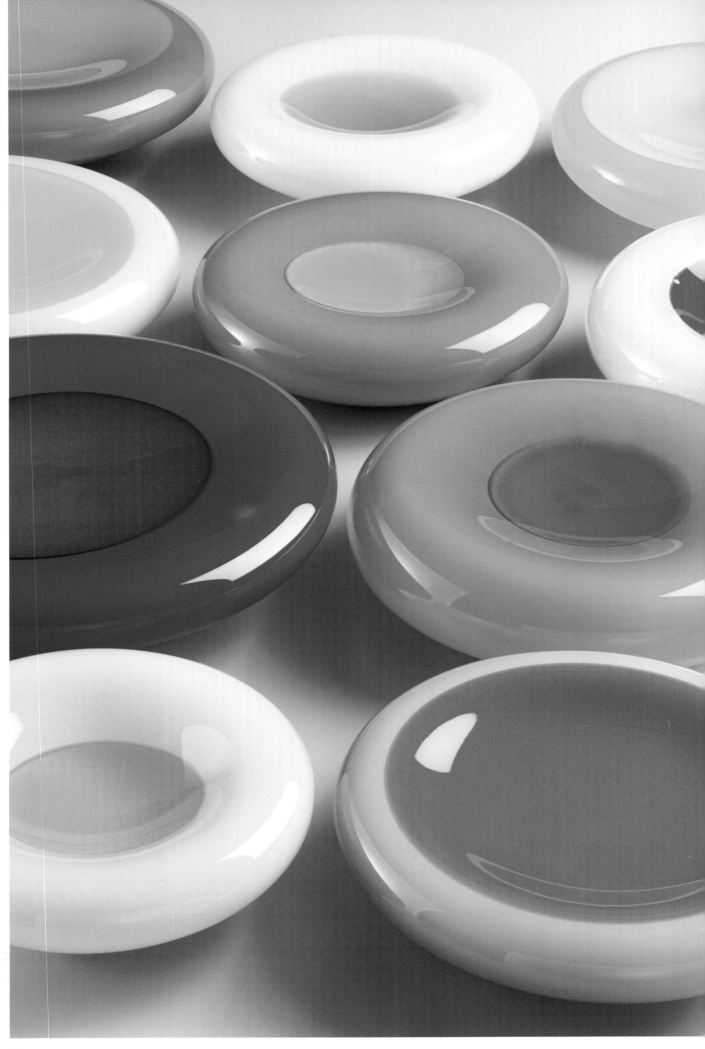

Cornelius Réer

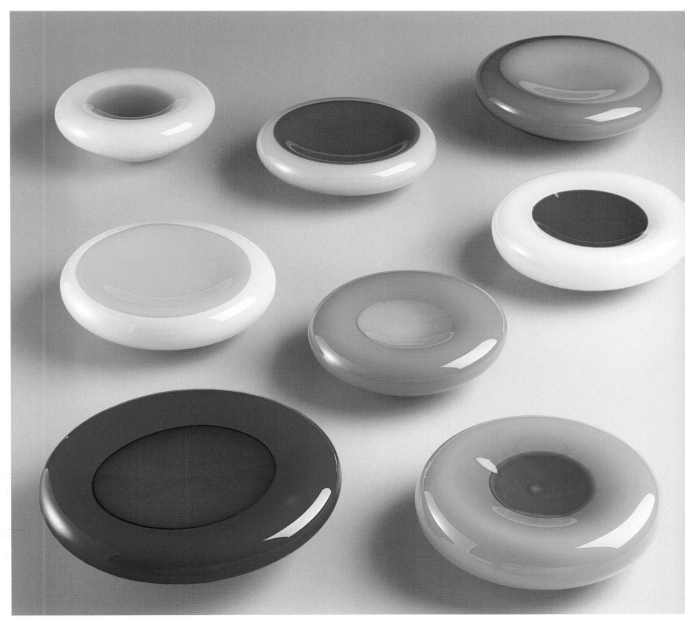

Doppelwandige Schalen
„DOT", 2001
Innen-Überfangglas
D 16 cm – 28 cm
Double-walled dishes 'DOT',
2001
Lined with overlay glass
D 16 cm – 28 cm

Agnes von Rimscha

Schale oval, 2001
Eisenblech, Email
H 11 cm, B 41,5 cm, L 55 cm
Oval dish, 2001
Tin-plate, enamel
H 11 cm, W 41.5 cm, L 55 cm

Schale rund, 2001
Eisenblech, Email
D 46,5 cm, H 12,5 cm
Round dish, 2001
Tin-plate, enamel
D 46.5 cm, H 12.5 cm

Schale längsoval, 2001
Eisenblech, Email
H 9 cm, B 38 cm, L 71,5 cm
Elongated oval dish, 2001
Tin-plate, enamel
H 9 cm, W 38 cm, L 71.5 cm

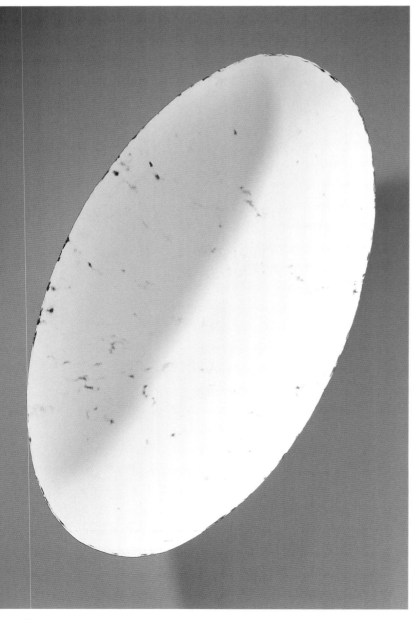

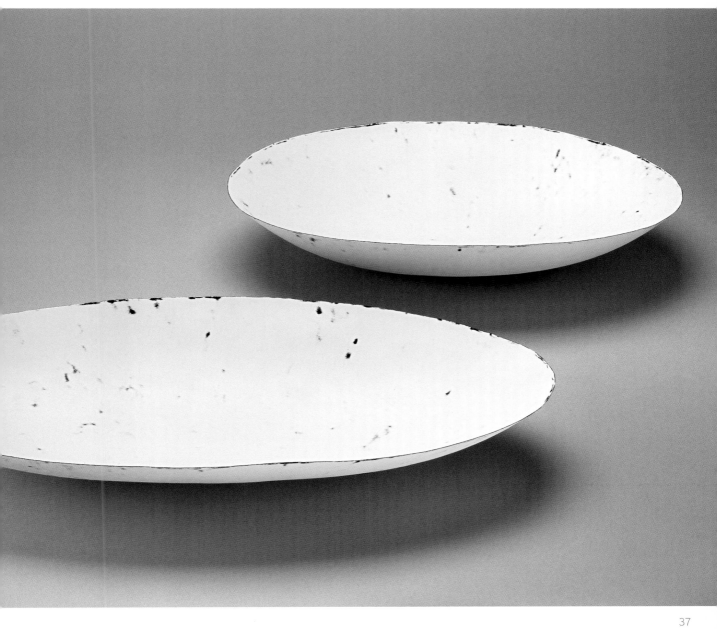

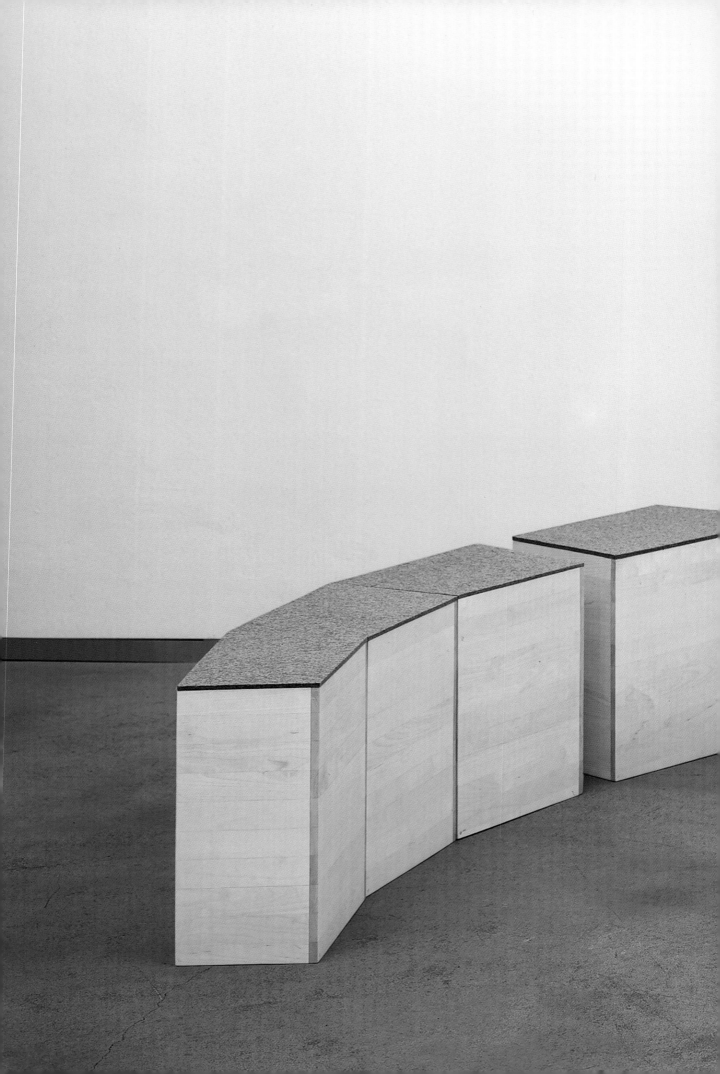

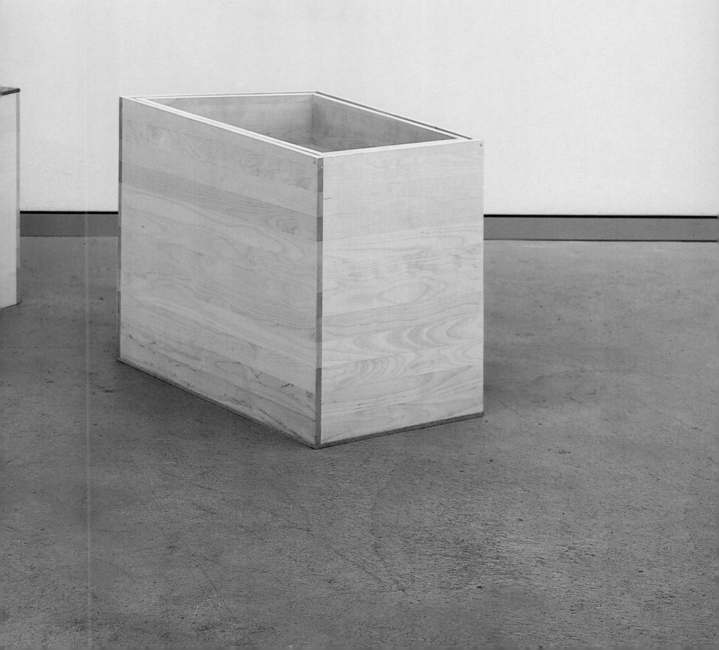

„Moskau grüsst Lukrez
und die neue Welt", 1999
Tischkubus, Sperrholz
H 50 cm, B 60 cm, T 90 cm
'Greetings from Moscow
to Lucretius and the New
World', 1999
Table cube, plywood
H 50 cm, W 60 cm, De 90 cm

„Raum für mehrere
Möglichkeiten", 2000
Faltbare Wandkonstruktion,
Eiche furniert, Textil
H 230 cm, B 185 cm, T 60 cm
'Scope for Several
Possibilities', 2000
Folding screen construction,
oak veneered, fabric
H 230 cm, W 185 cm, De 60 cm

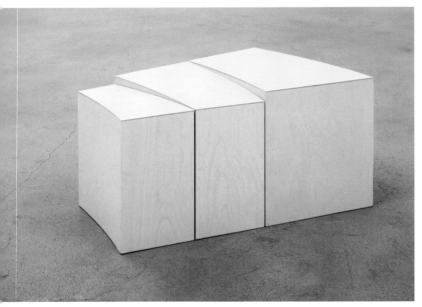

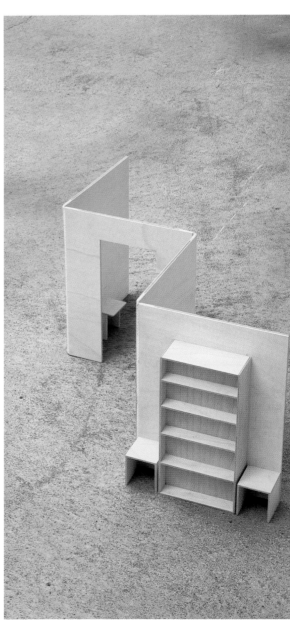

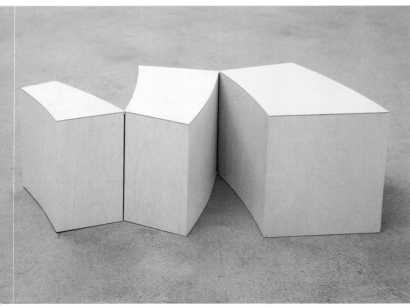

„Moskau grüsst Lukrez
und die neue Welt", 1999
Tischkubus, Sperrholz
H 50 cm, B 60 cm, T 90 cm
'Greetings from Moscow
to Lucretius and the New
World', 1999
Table cube, plywood
H 50 cm, W 60 cm, De 90 cm

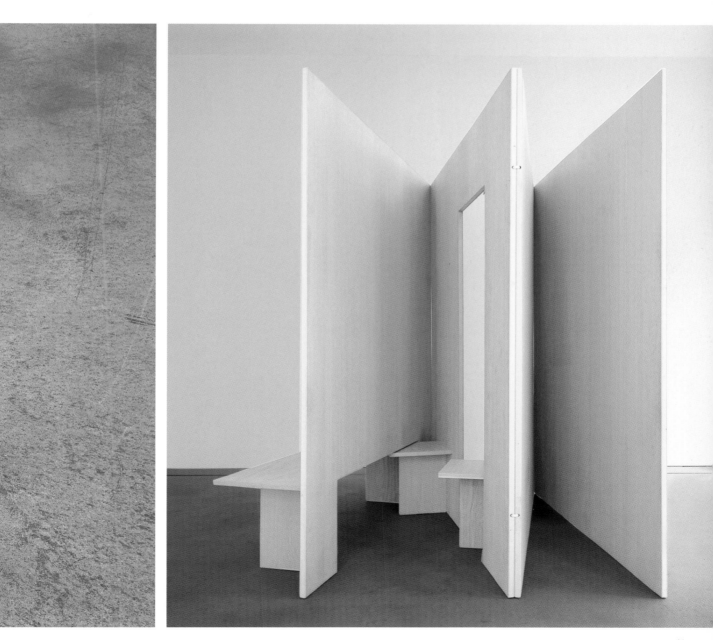

Textbeiträge
Texts

Über die Grenzen hinweg...
Beyond the Borders...

Dr. Helena Koenigsmarková

Wir fingen einfach an
We simply started

Dr. Clementine Schack von Wittenau

Über die Grenzen hinweg...

Die Berufung zum Jury-Mitglied für den diesjährigen Danner-Preis hat mich sehr gefreut – um so mehr, als sie für mich überraschend kam. Doch dann kamen die Zweifel, und ich habe über meinen Beitrag in einem solchen Gremium ernsthaft nachgedacht. Bin ich, fühle ich mich überhaupt berechtigt, mit meinen Ansichten die Auswahl eines europäischen, nein westeuropäischen, vielleicht doch eher westmitteleuropäischen, na eigentlich (es genügt!) eines Kunsthandwerks-Wettbewerbs in Bayern im Jahre 2002 mitzuentscheiden? Sicher brachten meine mehr als dreißig Berufsjahre im Kunstgewerbemuseum Prag mit seinen reichen Beständen, einiges an fachlichen Erfahrungen mit sich. Aber wo liegt denn eigentlich heute Prag? Im Herzen Europas? Liegt Böhmen (und – nicht zu vergessen – Mähren) im westlichen Osteuropa? Im östlichen Mitteleuropa? Je nach der Sicht der Dinge; historisch, politisch gesehen immer anderswo. Die Begriffe verwirren nur. Dann, einfach: in Europa! Schon? Noch? Wieder? Und wissen, fühlen es auch alle anderen so? Wirklich?

Doch zurück zum Danner-Preis und zu meiner Aufgabe. Der langjährige, tägliche Umgang mit den qualitätvollen Kunstwerken früherer Epochen ermöglichte es mir, nicht nur ein besseres Verständnis der Vergangenheit und ein stilistisches Formgefühl zu entwickeln, sondern auch ein „Auge" für die qualitativen Unterschiede in der Behandlung des Materials, die nicht an eine bestimmte Zeit, einen Stil oder eine künstlerische Form gebunden sind – genausowenig, wie an ihr Ursprungsland. In diesem Bereich gibt es keine Grenzen. Und an solchen hervorragenden Beispielen mangelt es während der ganzen böhmischen (wieder ein oft mißverstandener Begriff! Gemeint ist tschechisch, deutsch, sowohl Böhmen als auch Mähren, kurzum alles und alle auf dem Gebiet der heutigen Tschechischen Republik) Geschichte und, bei aller Bescheidenheit, auch im Kunstgewerbemuseum Prag keineswegs. Rasch habe ich die letzten Jahre vor diesem Hintergrund einer großen böhmischen Tradition Revue passieren lassen. Angefangen mit der mittelalterlichen Kunst Böhmens: Die eigenständige, reiche Tradition der Goldschmiedearbeiten, die oft auch die Verarbeitung von Halbedelsteinen mit ein-

schließt (Karlstein), daneben die Stickereien und anderen Textilien, die aus Italien importierte Kunst der Glasmosaike oder auch die leider nur in wenigen Exemplaren erhaltenen gotischen Glasgemälde (Vitrail-Kunst). Ein weiterer Höhepunkt dann die böhmische Renaissance und die rudolfinische Epoche, die, neben der Produktion der höfischen Werkstätten in Prag, z.B. auch in der Glasverarbeitung (Glasschnitt) Spitzenerzeugnisse hervorbrachte, genauso wie sie zahlreiche Zinngießereien entstehen ließ – vor allem im Erzgebirge, aber auch in mehreren anderen böhmischen Städten (eigene Zunft in Prag bereits im 14. Jahrhundert!). Dann die nachfolgenden Zeiten, während des Barock und des Rokoko, als die Erzeugnisse einzelner kunstgewerblicher Berufe (Holzschnitzer, Eisenschmiede) noch enger in die Pläne der Architekten integriert werden, oder z.B. das Goldschmiede-Handwerk im Dienst der Kirche (der Adel und die Bürgerschaft folgen mit einer gewissen Verspätung) eine echte Blüte erlebt. Einen deutlichen Umbruch bringt dann erst die josephinische Zeit mit ihren politischen Reformen, die sich indirekt, doch sehr markant, auch in diesem Bereich auswirken. Der schwindende politische Einfluß der Kirche bedeutet für viele Kunsthandwerker nicht nur die Suche nach neuen Auftraggebern, sondern zwingt sie damit oft zur Verlagerung der ganzen Produktion: So „entdecken" z.B. einige Bildhauer- und Bildschnitzer-Ateliers das eigentliche Kunstgewerbe im engeren Sinn und tragen etwa im Möbel- und Uhrenbau zur Qualitätssteigerung bei. Gleichzeitig dann die Anfänge der böhmischen Kunstindustrie: Anfänglich oft durch adelige Familien gegründete oder geförderte Porzellan-Manufakturen, Webereien, Eisengießereien, und vor allem die böhmischen Glashütten, die ihre hochgeschätzten Produkte bald weltweit exportieren.

Alle diese historischen Beispiele, alle die aus unmittelbarer Nähe erlebten Objekte vergangener Epochen haben mir Mut gemacht. Historisch gesehen konnte man oft europäische Maßstäbe setzen. Wie sah es jedoch in unserer jüngeren und jüngsten Vergangenheit aus?

Man muß nicht unbedingt das geflügelte Wort von den goldenen tschechischen Hände bemühen, um die handwerkliche Qualität der Artěl-Produkte hervorzuheben. Diese 1908 in Prag als Pendant und Konkurrenz zur Wiener Werkstätte gegründete Genossenschaft junger Künstler verschwor sich, ganz im Geiste der Zeit, der Belebung der handwerklichen Produktion und hat Objekte des täglichen Bedarfs (vom Hausrat bis zum Souvenir) mit hohem künstlerischem Anspruch hergestellt, wobei die ganze Skala der traditionellen Materialien zur Anwendung kam. Auch die unmittelbar folgende Generation der Kubisten vernachlässigte nicht das Kunsthandwerk. Als Ergänzung, und oft in formaler Anlehnung an ihre eigenen Bauten, haben fast alle führenden Architekten (Gočár, Janák, Chochol u.a.) auch im Möbeldesign sehr originelle Objekte entworfen und realisiert. Aber erst in den 1990er Jahren wurde dies durch mehrere Ausstellungen in einigen europäischen Museen international bekannt und gewürdigt. Die zwischen den beiden Weltkriegen künstlerisch tonangebende funktionalistische Bewegung mit ihren Vorzeigeateliers Družstevni práce (Genossenschaftsarbeit) und Krásná jizba (Schöne Stube) verfolgte im Prinzip ähnliche Ziele wie zuvor Artěl: gutes Kunsthandwerk (bei gleicher Betonung von Kunst und Handwerk) von selbstverständlicher Nützlichkeit. Über die führende Gestalt dieser Bewegung, den universell tätigen Graphiker, Designer und u.a. langjährigen Leiter von Družstevni práce, Ladislav Sutnar (1897–1976), wird in unserem Museum eine umfassende Ausstellung mit Objekten aus tschechischen und amerikanischen Sammlungen vorbereitet. Sutnar emigrierte 1939 in die USA und gilt dort als einer der Mitbegründer des modernen amerikanischen visuellen Designs.

Auf all diesen Traditionen baute noch lange das kommunistische System der Nachkriegszeit auf, besonders in den 1950er und 1960er Jahren, und lebte vom überlieferten Können und Wissen. Als es den übereifrigen Reformern aber gelungen war, die historisch gewachsenen Strukturen sowohl in der Produktion, als auch in der Ausbildung (Lehrverbot für selbständige Handwerker) endgültig zu zerstören, verschwand nach und nach nicht nur das technologische, sondern auch das rein hand-

werkliche Potential, zuletzt mit erschreckender Endgültigkeit. Die zentral geleiteten und strukturierten staatlichen Kunstgewerbe-Zentren (Ústředí uměleckých řemesel), die in ihren wenigen Verkaufsstellen immerhin handwerklich und ästhetisch ansprechend verarbeitete Textilien und andere Objekte des täglichen Bedarfs anboten, konnten keine größere Breitenwirkung erzielen und waren damit kein vollwertiger Ersatz. Es gehört zu den historischen Paradoxen, daß gerade diese eigentlich recht und schlecht funktionierenden Kleinbetriebe nach der Wende 1989 als erste aufgelöst wurden, da sie ohne die staatliche Unterstützung in der veranderten Umwelt nicht mehr wettbewerbsfähig waren: ein Schicksal, das ebenfalls das ähnlich angelegte, auf Wohn- und Bekleidungskultur spezialisierte Zentrum der Wohn- und Bekleidungskultur (Ústředí bytové a oděvní kultury) teilte, das über lange Jahre hinweg sogar eigene Fachwettbewerbe veranstaltet hatte.

Gerade die auch im kunsthandwerklichen Bereich bedauernswerte jüngere Entwicklung in unserem Land, mit ihren bis heute spürbaren Nachwirkungen, war für mich eine zusätzliche Motivation für die Zusage an die Danner-Stiftung. Ich sah darin eine gute Möglichkeit, die Funktionsabläufe in einem Land kennenzulernen, das im selben Zeitraum zwar in noch stärkerem Maße durch den Krieg gekennzeichnet wurde als unser Land, doch keinen so krassen Abbruch aller politischen, wirtschaftlichen und kulturellen Traditionen erleben mußte.

Die Mitwirkung in der Jury zum Danner-Preis '02 war für mich mit vielen positiven Erlebnissen verbunden und hat mir auch zusätzliche Erfahrungen gebracht. Bereits die Organisation der Wahl in ihren einzelnen Abläufen (erste Auswahl nur nach Abbildungen, der zweite Wahlgang mit konkreten Objekten) empfand ich als pragmatisch und gut gelöst. Noch nachhaltiger wirkte auf mich jedoch das offene und streng unparteiische Verhalten aller Juroren während der Auswahl. Bereits im ersten Wahlgang wurden die Ansichten jedes einzelnen Jurymitglieds voll respektiert. Ich wußte dies um so höher zu schätzen, als es für die ständigen Jurymitglieder ein Leichtes gewesen

wäre, aufgrund ihrer langjährigen Erfahrung und detaillierter Kenntnisse der Kunstszene, direkt eine kompromißlose, sichere Entscheidung zu fällen. Indem sie jedoch auch andere Meinungen zuließen, wurde der Charakter einer wirklich freien Wahl gewährleistet.

Von den über 220 angemeldeten Bewerbern wurden nur noch knapp 90 zum zweiten Wahlgang zugelassen, und ich habe mich wirklich auf die dafür vorgesehene „persönliche" Begegnung mit den einzelnen Werken gefreut. Um so mehr, als ich inzwischen, dank vorzüglich gestalteter Kataloge früherer Danner-Preise, eine breitere Vergleichsbasis gewinnen konnte. Nach und nach habe ich auch die unterschiedlichen Aspekte und den eigentlichen Sinn eines solchen Wettbewerbs erkannt. Einerseits die Unterstützung qualitätvoller, in reicher Tradition stehender Bereiche (so z.B. bei Textil- und Schmuckarbeiten), andererseits das Bewußtsein, schwächer vertretene Bereiche (Glas-, Metall- und Holzarbeiten) zu stärken bzw. einigen in einem gewissen konservativen Formalismus festgefahrenen Gewerken (Keramik) neue Impulse zu verleihen. Die Auswahl bestätigte meinen, aus unserer fachlichen Szene gewonnenen Eindruck, daß eine über längere Zeiträume andauernde hohe Qualität sehr oft das Ergebnis einer soliden Ausbildung an einer anerkannten Fachschule ist.

Ähnlich wie in Bayern hat auch das tschechische Bildungswesen im kunsthandwerklichen Bereich eine über 150jährige Tradition. Verschiedene Fachschulen der mittleren und höheren Stufe bieten für die einzelnen Berufszweige eine mehrjährige Grundausbildung. Eine Institution von besonderem Rang ist das Prager UMPRUM (VŠUP), die Hochschule für Kunstgewerbe und Design, wenn man die hochspezialisierten Hochschulen, z.B. für Glas in Kamenický Šenov (Steinschönau) oder für Schmuck in Turnov, außer acht läßt.

Bereits in ihrem Namen wird eine heute international geführte Diskussion angedeutet, die über eine bloße Begriffsdefinition hinausgeht und grundlegende Aspekte der gegenwärtigen Entwicklung berührt. Sowohl das UMPRUM als auch unser Museum führen in ihrem offiziellen Namen traditionell das Wort „Kunstindustrie"; ähnliche Institutionen im benachbarten Ausland verwenden Bezeichnungen wie „Kunstgewerbe", „angewandte Kunst", oder „Gestaltung". Einige Institute haben sogar ihren Namen in den letzten Jahren abgeändert (z.B. Wien und Frankfurt in „MAK", oder Zürich, wo das frühere Kunstgewerbemuseum heute „Museum für Gestaltung" heißt!). Diese teilweise heftig ausgetragene Kontroverse spiegelt eine allgemeine Entwicklung der ganzen kunstgewerblichen/ kunstindustriellen Szene im 20. Jahrhundert wider, die bei uns unter besonderen politischen und gesellschaftlichen Umständen in sehr ausgeprägter Form verlief. Die oft im Umfeld der einzelnen Fachschulen oder einzelner Künstler entstandenen, künstlerisch und technisch hochklassigen Prototypen gelangten in den 1950er bis 1980er Jahren kaum je bis zum Stadium der industriellen Reife. Sei es aus persönlichen oder politischen Gründen, sei es durch das ideologische Diktat einer degenerierten Ästhetik, die sich im täglichen Leben eher durchzusetzen schien als in den unwirklichen und unwirksamen Vorzeigeprojekten, oder sei es auch ganz einfach durch die Schwerfälligkeit der Planwirtschaft, die es kaum je fertigbrachte, ein gutes Produkt in ansprechender Ausführung und in ausreichender Menge herzustellen und dies dann dem Konsumenten anzubieten. Die Schere zwischen dem Entwurf und dem Endprodukt öffnete sich immer mehr; ohne die Rückkopplung zur Industrie und ohne Rückmeldung aus dem täglichen Gebrauch wurde der Designer oft sich selbst überlassen. Ähnliche Entwicklungen verliefen - unter anderen politischen Voraussetzungen - auch in den „westlichen", marktwirtschaftlich orientierten Gesellschaften. Doch nicht so geradlinig, nicht so polarisiert und schon gar nicht mit so schrecklichen Konsequenzen für den Verbraucher. Als typisches Beispiel kann man die als Welterfolge gefeierten Leistungen der tschechischen Designer für die Weltausstellungen in Brüssel 1958 oder Montreal 1967 anführen, die allesamt nicht umgesetzt wurden und damit nie zum Kunden gelangten. Noch komplexer, da es einen ganzen Berufszweig betrifft, wirkt das Schicksal der einst so berühmten böhmischen Glasindustrie, die ihre Spitzenleistungen (mit Aus-

nahmen) bis heute mehr in den Unikaten oder Kleinserien einzelner Glaskünstler hervorbringt, während sie in der Massenherstellung längst von anderen Produktionsstätten eingeholt wurde. Es ist ganz offensichtlich wieder einmal an der Zeit, durch neue Impulse von außen, so z.B. durch neue Fachwettbewerbe und vielleicht durch einen intensiveren internationalen Austausch auf allen Ebenen (Ausbildung, Handel, Ausstellungen), diese Defizite aus der Vergangenheit zu beheben. Und die Hauptsache liegt natürlich in der Erziehung zum „guten Geschmack", was einem Langzeit-projekt gleichkommt.

Die heute in der Tschechischen Republik veranstalteten Wettbewerbe setzen meist die Tradition der in den 1970er und 1980er Jahren staatlich organisierten Auswahlen um die besten Jahreserzeugnisse fort und konzentrieren sich nicht nur auf das Industrie-Design. Heute werden sie nicht mehr durch das Handelsministerium, sondern durch das Tschechische Zentrum für Design veranstaltet und getragen. In den letzten Jahren werden zunehmend auch die eigent-lich kunsthandwerklichen (d.h. die nicht zur serienmäßigen Produktion bestimmten) Objekte zugelassen. Einen wirklich offenen, d.h. alle Materialien in allen ihren Bestimmungen umfassenden Wettbewerb in der Art des Danner-Preises, kennt die gegenwärtige hiesige Szene nicht.

Nach meinen jüngsten Erfahrungen in der Danner-Jury und mit einer genaueren Kenntnis der Situation in unseren beiden Ländern kam mir die spontane Idee, die im Jahre 2002 ausgezeichneten Objekte des Danner-Wettbewerbs in unserem Prager Museum in einer Sonderausstellung zu präsentieren. In unserem langfristig angelegten Ausstellungsprogramm versuchen wir seit einigen Jahren, an Beispielen einzelner in- und ausländischer Sammlungen, die gegenwärtige Entwick-lung auf dem internationalen Parkett mit all ihren Strömungen und Tendenzen aufzuzeigen und zu dokumentieren, wobei der Schwerpunkt mehr auf dem Design als auf dem Kunsthand-werk liegt. Die Präsentation der prestigeträchtigen Danner-Auswahl wird einen solchen Rahmen bereichern.

Einen zusätzlichen Effekt möchte ich ganz persönlich einer solchen Schau in unserem Museum wünschen: Da der Danner-Preis auf einer Privatinitiative beruht, könnte er vielleicht in einer anderen Umgebung in jeder Hinsicht Initialzündung sein und nicht „nur" einige Künstler inspirieren, die bereits über ein eigenes Potential von hoher Qualität verfügen.

Helena Koenigsmarková
Direktorin des Museums für angewandte Kunst u(p)m, Prag

Beyond the Borders...

Being appointed to the jury judging this year's Danner Prize delighted me - all the more so since it came as a surprise. The initial joy, however, was followed by doubts and I have had some serious thoughts on what I might contribute by being on such a panel. Am I entitled, do I feel entitled at all, to participate in determining with my views the selection of a European, nay, West European, perhaps, however, more a Central West European, actually (that is enough!) Bavarian arts and crafts competition in 2002? Certainly my more than thirty years of professional experience at the Prague Museum for the Applied Arts with its rich collections have involved quite a bit of specialist experience. But where is Prague situated today? At the heart of Europe? Is Bohemia (and - don't forget - Moravia) on the western fringes of Eastern Europe? On the eastern fringes of Central Europe? It depends on the perspective from which one views it: the political slant differs from the historical. The terms are merely confusing. Then, simply: in Europe! Already? Still? Again? And do all the others know and feel it to be so? Really?

Now, however, back to the Danner Prize and my task. Years of dealing daily with top-quality works of art from earlier periods has made it possible for me not only to understand the past better and to develop a feeling for form and style but also an 'eye' for qualitative differences in the handling of material, which are not linked with a particular time, style or artistic form - and are irrespective of country of origin. In this field there are no borders. And there is certainly no lack of outstanding examples throughout Bohemian (again a concept which is often misunderstood! What is meant here is Czech, German, both Bohemia and Moravia - in short, everything and all people on the territory or what is today the Czech Republic) history and, in all modesty, in the Prague Museum for the Applied Arts. I have rapidly reviewed recent years against this background of great Bohemian tradition. Beginning with the medieval art of Bohemia: the rich indigenous tradition of the goldsmith's craft, which often also included the working of semiprecious stones (Karlstein), in addition embroideries and other textiles, the art of glass mosaics, imported from Italy, and also the Gothic art

of the stained-glass window (Fr. vitrail), of which, unfortunately, only a small number of exemplars is extant. Yet another highlight of the Bohemian Renaissance and the Rudolphine period, which, apart from production at the workshops in Prague, for instance, in glass (cut glass) as well, brought forth top-quality works just as it enabled the rise of numerous tin foundries - primarily in the Erzgebirge (Ore Mountains) but also in several other Bohemian cities (with their own guild in Prague by the 14th century!). Then the periods that followed, the Baroque and Rococo, during which the products made by particular craftsmen (wood carvers, blacksmiths) were more closely integrated in architects' planning or the goldsmith's craft in the employ of the Church (followed after a time lapse by the aristocracy and the bourgeoisie), for example, enjoyed a remarkable flowering. The Josephine era saw political reforms and a pronounced change which, indirectly yet palpably, also affected this area. The decline in the political influence of the Church not only forced many craftsman to look for new patrons; it also made them shift their entire focus of production: some sculpture and wood-carving workshops 'discovered' the decorative and applied arts in the narrower sense of the term, contributing in furniture and clock-making to an increase in quality. The Bohemian art industry began concomitantly, with places of production often at first founded or promoted by aristocratic families: porcelain factories, weaving-mills, iron foundries and first and foremost the Bohemian glassworks, which were soon exporting their so greatly sought-after products worldwide.

All these examples taken from history, all the objects I have experienced at such close range, have given me the courage of my convictions. Historically speaking, European standards could often be set. What, however, did our more and most recent past look like?

One need not flog the stereotype of Czech hands being crossed with gold to emphasize the consummate workmanship distinguishing Artěl products. Founded in Prague in 1908 as a counterpart of, and competition for, the Wiener Werkstätte,

this young artists' co-operative was dedicated, in keeping with the spirit of the times, to reviving arts and crafts. Drawing on the entire available range of traditional materials, the co-operative made everyday utilitarian objects (from household furnishings and utensils to souvenirs) to a high aesthetic standard. Nor did the immediately following generation, the Cubists, neglect arts and crafts. Almost all leading architects (Gočar, Janák, Chochol etc) distinguished themselves with highly original furnishings designed and made to supplement and often formally match their own buildings. But it was not until the 1990s that this became internationally known and appreciated through a number of exhibitions in European museums. The functionalist movement which set trends in the arts between the two world wars with its exemplary studios Družstevni práce (co-operative work) and Krásná jizba (Beautiful Living-Room) were, in principle, pursuing goals similar to those promulgated by Artěl before them: good craftsmanship (with equal emphasis on both arts and crafts) and matter-of-fact utilitarianism. A comprehensive exhibition showing objects from Czech and American collections is being prepared in our museum on the guiding light of this movement, Ladislav Sutnar (1897–1976), a versatile and prolific graphic artist and designer, who was, among other activities, the head of Družstevni práce for many years. Sutnar emigrated to the US in 1939, where he is regarded as a pioneer of modern American design in the visual arts.

The Communist system of the postwar years continued for a long time to build on all these traditions, especially in the 1950s and '60s, drawing on traditional skills and knowledge. However, when the overly eager reformers had finally managed to destroy the structures which had grown with history, both in respect of production and training (independent craftsman were forbidden to teach), the technical and crafts potential gradually disappeared, ultimately with terrible finality. In the few salesrooms allocated to them, the centrally managed and structured State Arts and Crafts Centres (Ústředí uměleckých řemesel) sold textiles and other everyday utilitarian objects, which were nonetheless of good workmanship and aesthetically

appealing yet did not achieve a broader resonance so that they were a poor replacement for what had been lost. It is one of the paradoxes of history that these small businesses, which were operational to say the least, were the first to be disbanded after the turnaround in 1989 since they were no longer competitive without state subsidies in the changed environment. Their fate was shared by the similarly structured specialised Centre of Living and Clothing Culture (Ústředí bytové a oděvní kultury), which for years had even mounted competitions in its own field.

The recent developments in our country, which have also been regrettable in the field of arts and crafts, have continued to reverberate until today, constitute yet another motivation for my accepting the invitation extended by the Danner-Stiftung. I saw it as a good opportunity for becoming acquainted with operations in a country which had been even more strongly affected by the war than our country and at the same time yet had not had to suffer such a complete rupture with political, economic and cultural traditions.

My participating in the jury judging the Danner Prize '02 was linked with many positive experiences and also brought me additional knowledge and skills. I even found the way in which the selection process was organised in successive phases (the first round only from pictures, the second based on the objects themselves) both pragmatic and skilfully managed. However, an even more lasting impression has been made on me by the open and strictly impartial conduct shown by all members of the jury during the selection process. Even in the first round the views of each individual member of the jury were entirely respected. I appreciated this all the more since it would have been easy for the permanent members of the jury to take an uncompromisingly definite decision immediately, one based on long years of experience and precise knowledge of the art scene. Since they, on the contrary, allowed other opinions, the selection was guaranteed to be the result of freedom to choose.

Of more than 220 contestants who had applied, barely 90 were admitted to the second round. I really looked forward to

the 'personal' encounter with the individual works which had been planned for this round. I was especially happy about this since, thanks to the superbly designed catalogues of earlier Danner Prize competitions, it made possible a broader-based standard of comparison. I gradually grew to recognize the various aspects and the actual meaning of such a competition: on the one hand, promoting elegant fields rich in long-standing tradition (for instance, works in textiles and jewellery), on the other, fostering more awareness of fields less strongly represented (works in glass, metal and wood) or to give fresh impetus to some areas (ceramics) which are stuck in a sort of conservative formalism. The selection confirmed the impression I had gained from our own arts and crafts scene that, in the long term, an enduringly high quality standard often results from sound training at a reputable specialist school.

As in Bavaria, the Czech system of training in arts and crafts looks back on more than 150 years of history. Various types of specialist schools at secondary and tertiary level provide individuals with basic training which takes several years to complete. A particularly high-ranking institution of this kind is the Prague UMPRUM (VŠUP), the academy for the decorative and applied arts and design, apart from such highly specialised academies as the school for glass in Kamenický Šenov (Steinschönau) or the one for jewellery in Turnov.

In its name a discussion has already made itself felt on an international scale. Transcending mere definition of terms, it touches on fundamental issues informing current developments. Both the UMPRUM and our museum have traditionally included the term 'industrial art' in their official names; similar insitutions in neighbouring countries use expressions such as 'Kunstgewerbe' ['arts and crafts'], 'angewandte Kunst' ['applied arts'] or 'Gestaltung' ['design']. Some institutes in German-speaking countries have even changed their names in recent years (for instance, in Vienna, Austria and Frankfurt, Germany into 'MAK' or in Zurich, Switzerland, where the former Kunstgewerbemuseum is now known as the 'Museum für Gestaltung'!). This discussion, occasionally a heated one,

reflects a general development undergone by the entire arts and crafts/ industrial art scene in the 20th century. In our country it took place under special political and societal circumstances in a very pronounced form. The prototypes, technically and aesthetically of high quality, which often emerged from proximity to one of the specialist schools or individual artists hardly ever advanced to the stage of industrial maturity from the 1950s until on into the 1980s. This may have happened for personal or political reasons, through the ideological dictates of a degenerate aesthetic, which seemed to assert itself more effectively in daily living than in unreal and ineffectual projects launched for show, or simply due to the inflexibility of a planned economy which rarely, if ever, managed to manufacture and market a decent product, adequately made and produced in sufficient quantities. The gulf between design and end product continued to widen; without linkage to industry and feedback from everyday consumers, designers were often left to their own devices. Similar developments took place – under different political conditions – in the 'Western', free and social market-orientated societies, without being so linear or so polarized and certainly devoid of such horrible consequences for the consumer. As typical examples of this one can cite the achievements of Czech designers for the 1958 Brussels World Fair or the Montreal 1967 World Fair, which were acclaimed worldwide yet none of which was actually made and, therefore, failed to reach the markets. Even more complex, since they affect an entire industrial sector, are the ramifications of what happened to the once so celebrated Bohemian glass industry. It has hitherto brought forth its supreme achievements (there are exceptions, of course) in the form of one-of-a-kind pieces or limited series by individual artists in glass while in respect of mass produced articles it has long since been overtaken by other producing countries. It is evidently high time to compensate for these lacks from the past with fresh impulses from outside, for instance, through new specialist competitions and perhaps through intensified international exchange at all levels (training, commerce, exhibitions). And the main thing, of course, is

educating the public in 'good taste', an undertaking which will amount to a long-term project.

The competitions mounted today in the Czech Republic usually continue the tradition of the competitions organised by state in the 1970s and 1980s to select the best products of the year and, therefore, do not concentrate solely on industrial design. Nowadays they are mounted and funded by the Czech Centre for Design instead of the Ministry for Trade and Commerce. In recent years objects which really do represent arts and crafts (i.e., are not destined for mass production) have been increasingly admitted. At present arts and crafts here have no really open competition, that is, like the Danner Prize, embracing all materials and all uses to which they can be put.

After my very recent experience of being a member of the Danner jury, I was more familiar with the situation in both countries. It spontaneously occurred to me that it would be a good idea to present the objects which had been awarded distinctions at the Danner Prize competition in a special exhibition at our museum in Prague. In our long-term exhibition programme we have been trying for some years now, by drawing on examples from various Czech and foreign collections, to show and document current developments on the international scene in all their movements and trends. The focus tends to be more on design than on craftsmanship. The presentation of the prestigious Bavarian Danner selection will widen the scope of such events.

I personally could wish for an additional effect of staging a show of this kind in our museum: since the Danner Prize is based on private initiative, it might set a good example in every respect in different surroundings and not 'just' serve as an inspiration to a few artists who already command a potential of their own for high quality.

Helena Koenigsmarková
Director of the Prague Museum for Applied Arts u(p)m
(Czech Republic)

Wir fingen einfach an

Bei Betrachtung der gegenwärtigen kunsthandwerklichen Szene drängt sich der Eindruck auf, daß unterschiedlichste Stilrichtungen nebeneinander bestehen. Überkommene handwerkliche Techniken werden bis zur äußersten Grenze ausgereizt, Begriffe wie Material- und Funktionsgerechtigkeit vernachlässigt oder neu formuliert. Man springt hinüber zur bildenden Kunst und sucht andererseits die Nähe zum Design. Umgekehrt scheinen auch dort Teilbereiche in Fluß zu geraten.[1] „Wir nähren uns nicht von der Tradition", sagte unlängst der an der Fachhochschule Coburg lehrende Designer Peter Raab sinngemäß in einem Gespräch. Trotzdem regte er an, künstlerisch gestaltete Arbeiten seiner Studenten, die an einem experimentellen Glasworkshop in der Hochschule teilgenommen hatten, auf der Veste Coburg auszustellen, einem Museum mit hauptsächlich historischen Sammlungen aus den klassischen Sparten der bildenden Kunst, des Kunsthandwerks und der Waffen (Abb. 1, s. S. 55). Es scheint, daß heute eine ähnliche Umbruchsituation wie um 1900 herrscht, als eine Gruppe junger Maler, Kunstgewerbler und Architekten frisch und unbekümmert daran ging, ihren Lebensraum von Grund auf neu zu gestalten. „Wir fingen einfach an", faßte der Münchner Architekt Richard Riemerschmid später die damalige Aufbruchsstimmung zusammen.[2]

Es gilt heute als unbestritten, daß seit der industriellen Revolution nicht nur die maschinelle Massenproduktion nach Gestaltungsregeln entsprechend den Zeitläufen verlangt. Auch das Kunsthandwerk gerät in diesen Sog und muß ständig seine Rolle neu definieren. Das 19. Jahrhundert hat darauf verschiedene Antworten gegeben, die in kunstgewerblichen Reformbewegungen ihren Ausdruck fanden. So bildete sich in England das Arts and Crafts Movement um William Morris heraus. In München wurde 1851 der bald über die Landesgrenzen hinaus wirkende Bayerische Kunstgewerbeverein gegründet, der sich programmatisch zunächst am englischen Vorbild ausrichtete, jedoch ausdrücklich, wohl auch auf Grund seiner Mitgliederstruktur, Maschinenerzeugnisse in „geschmacklicher" Gestaltung guthieß.[3] Im letzten Drittel des 19. Jahrhunderts warb der Verein allerdings fast aus-

schließlich für die kunsthandwerkliche Arbeit nach historischen Vorlagen, läßt man die damals entstandenen Prunkwerke der Goldschmiede, die reich verzierten Möbel und Innenausstattungen, die Keramiken und Gläser an sich vorüberziehen. Ausgesuchte echte Materialien, die sich vom damals weit verbreiteten Surrogat abhoben, und eine gediegene handwerkliche Ausführung waren dabei oberstes Gebot. Das geflügelte Wort des „Billig und schlecht", das seit der Weltausstellung in Philadelphia 1876 über deutsche Erzeugnisse kursierte, galt gerade nicht für die im Umfeld des Münchner Vereins entstandenen „Gewerke". Andererseits unterstützte dessen Führung bedenkenlos das bloße Reproduzieren historischer Formen, das ursprünglich nur dazu dienen sollte, das Bewußtsein für Qualität bei den Handwerkern zu schulen. Damit verpaßte der Verein die Chance, sich unter dem Diktat der Industrialisierung mit zeitgemäßen Gestaltungsansätzen für das Kunsthandwerk auseinander zu setzen. Als Folge dessen büßte er seine anfängliche Vorreiterrolle ein, und es gingen auch zukunftsweisende Gründungen wie der „Deutsche Werkbund" 1907 in München an ihm vorüber.

Aus der heutigen historischen Distanz kann es als gesichert gelten, daß sich die Formgestaltung nach der Jahrhundertwende im deutschsprachigen Raum zweigleisig entwickelte. Auf der einen Seite standen Entwerfer wie Peter Behrens, Richard Riemerschmid, Henry van de Velde, in Österreich die Künstlergruppe um die Wiener Werkstätte, die den Weg zum späteren Design ebneten. Die andere Seite vertraten die Kunsthandwerker, die, schaut man die Ausstellungsberichte der Zeit durch, sich konzeptionell von jenem Kreis abzukoppeln begannen. Sie führten Einzel- oder Kleinstbetriebe, arbeiteten individuell in einem maßvollen „modernen" Stil und befriedigten individuelle Wünsche einer überwiegend traditionellen Werten verhafteten Klientel. So besetzten die Kunsthandwerker nach und nach eine Nische im gestalterischen Bereich, kein Gremium von weitreichender Durchschlagskraft wie der Werkbund - oder später der „Rat für Formgebung" - in der Designszene vertrat ihre Interessen. Vielmehr verfestigte sich in dieser Zeit das Vorurteil, Kunst-

handwerker betrieben nur Traditionspflege und nähmen, wenn überhaupt, das Neue mit Verspätung auf. Dieses Etikett ist ihnen bis heute in weiten Teilen der Gesellschaft geblieben.[4]

Es scheint, daß die Keramiker, die Glas-, Textil-, Papier- und Schmuckgestalter, die Silberschmiede, Drechsler und Möbelbauer alle diese Stadien vom Historismus über die Jugendstil- und Zwischenkriegszeit bis hin zum Aufbruch der Künste in den späten sechziger und siebziger Jahren haben durchlaufen müssen, damit die heutige Generation da ankommen konnte, wo sie gegenwärtig steht. Überlieferte Werte erleben bei ihr plötzlich eine Renaissance, doch unter Einbeziehung der in der Vergangenheit gemachten Erfahrungen oder in deren Umkehrung. Unverändert hält sie am Material und der handwerklichen Ausführung fest, die Ausgangspunkt jedweder Gestaltung sind. Wie zu Zeiten der 68er wird das Objekt mit bildhaftem oder skulpturalem Anklang als Formgattung verwandt, seine Verfremdung und Ironisierung weiterhin erprobt. Man führt spektakuläre Aktionen durch und wagt sogar die Provokation, aber im Ganzen verläuft alles in gemäßigteren Bahnen als in den Jahrzehnten davor.

Vor dem Hintergrund dieser skizzierten allgemeinen Entwicklung erscheinen die kunsthandwerklichen Arbeiten, die beim diesjährigen Danner-Preis gezeigt werden, wie in einem Brennspiegel. Die junge, noch an der Münchner Akademie studierende Keramikerin Lucia Falconi etwa bringt Alltagsmaterialien zum „Sprechen". Sie preßt Papier, beziehungsweise gießt Ton und Kunststoff in eine Grundform mit Wabenmuster auf der Wandung, wobei jedes Mal etwas Eigenes entsteht (Abb. S. 22ff). Das Tonobjekt wirkt wie das papierene durch seine äußere Farbe, nur durch das hellblau glänzend glasierte Innere weicht es von jenem ab, die türkisgrüne transparente Kunststoffarbeit dagegen hebt sich von beiden ab und sieht aus wie Glas. Die Materialien lassen sich also beliebig austauschen, bloß durch die Reihung werden die Objekte lose miteinander verklammert. Auch ein altes, perfekt beherrschtes Handwerk kann einem Material, und sei es noch so trivial, ungewohnte Reize entlocken, wie der Berchtesgadener Anton Hribar mit seinen

Arbeiten vermittelt. Aus verleimtem Zeitungspapier hat er eine benutzbare, leicht in der Hand liegende Schale gedrechselt (Abb. S. 102ff). Auf der abgesetzten Fahne sind noch fragmentarisch ehemalige Börsendaten nachzulesen, während im Spiegel blaue, rote und schwarze konzentrische Kreise am Auge vorüberziehen, vormals die Ränder der bedruckten Seiten, die mit dem Drechselwerkzeug schräg angeschnitten wurden. Man ist verführt, den unlängst an der Fachhochschule Coburg im Bereich Produktdesign entstandenen Stehsitz „tangens" zum Vergleich heranzuziehen, den Karl-Ludwig Holl aus hundertprozentigem Recycling-Material als Prototypen geschaffen hat (Abb. 2, s. S. 59). Mit den drei hohen, einwärts geschwungenen Beinen erinnert die Arbeit an eine Riesenspinne. Die perforierte, spiralartig gedrehte Sitzfläche allerdings verrät sofort den berechnenden Konstrukteur. Entsprechend tritt das Ausgangsmaterial durch die leuchtend blaue Oberfläche in den Hintergrund, nur eine leichte Struktur ist darauf erkennbar.

Zweckdienlich, zweckentfremdet, zwecknah – mit diesen Begriffen gehen heutige Künstler ebenso frei um wie mit den Materialsprachen, immer wieder verblüffen sie den Betrachter durch ihre Formulierungen, die mal humorvoll mit einem Schuß Ironie, mal ausgeklügelt bis hintergründig sein können. Der diesjährige Danner-Preisträger Manfred Bischoff zum Beispiel näht seine Schmuckstücke auf entsprechende Ideenskizzen, auf „disegni", die mit ihrem künstlerischen Duktus und dem Geschriebenen ein Eigenleben führen (Abb. S. 16ff). Die Brosche „ma-mouth", ein Goldkäfer mit riesigen Fühlern, scheint über das Papier zu krabbeln, der Hasenkopf-Ring „victory" sich gerade darauf aufzurichten. Eine andere Arbeit, „Mutter und Söhne", der Titel einmal in Spiegel-, einmal in Normalschrift, zeigt eine schwellende Ovalform und darunter ein Gebilde, das an regellos wachsende Kristalle erinnert. Schmuck ist Kunst und wird angeschaut, er wird auch getragen – das kann die Botschaft sein. Die aus Regensburg stammende Textilgestalterin Gunhild Kranz zitiert wie beiläufig fremdländische Handwerkstraditionen und übersetzt sie in unsere westliche Kultur (Abb. S. 118ff). Sie fertigt tragbare, „Taitos" genannte „Bekleidungsobjekte" aus bedrucktem, filzartigem

Wollstoff oder leichtem Organza, die zu handlichen Quadraten gefaltet und an den „Faltmarkierungen" knapp abgesteppt, in entsprechenden Kunststoffhüllen verstaut werden. Beim An- blick der Kleider wird der Betrachter an das japanische Origami erinnert, die Kunst des Papierfaltens. Der gelernte Baumöbel- schreiner Hubert Matthias Sanktjohanser geht noch einen Schritt weiter. Er führt eine dreiteilige, eichenfurnierte Falt- wand in übermannshohem Maß aus, die er „Raum für weitere Möglichkeiten" nennt (Abb. S. 38ff). Denn durch die Bestückung einer ihrer Wände mit zwei Sitzelementen, die, klappt man das Ganze zusammen, nach Passieren eines Durchgangs unter einer Bank an der Vorderwand verschwinden, beziehungsweise durch die Funktion der Faltwand als Raumteiler, klappt man sie auseinander, ist sie beliebig variabel. Gleichzeitig jedoch wirkt das Möbel wie eine monumentale Plastik.

Kunsthandwerkliche Arbeiten können ebenso eine bildhafte Wirkung entfalten und zweidimensional angelegt sein, ohne daß sie in Konkurrenz zum Bild an der Wand treten. Gleichzeitig können sie aber Objektcharakter haben und auch funktionale Ansprüche erfüllen. Ein solches Konzept verwirklicht die Schmuckkünstlerin Christiane Förster bei zwei Broschen (Abb. S. 26ff). Sie bestehen aus signal-orangegelbem, durchscheinen- dem Plexiglas oder transparentem Kunststoff und sind mit einem feinen Gespinst aus verschweißtem, teils schwärzlich angelaufenem Silberdraht überzogen. Auf der Oberfläche kriechen scheinbar lebendige Insektenlarven herum, Keller- asseln nicht unähnlich, einmal in Sechserformation, das andere Mal im großen Schwarm, der in eine Richtung strebt. Ihre Körper wölben sich schildartig hervor, man glaubt jedes einzelne Bein zu erkennen, das Ganze glitzert und funkelt durch die einge- lassenen Zirkonia-Steine. Minderwertiges Kunststoff-Material und niedere Tiere stehen so in Wechselwirkung zueinander, und beide unterlaufen die Wertigkeit, die einem Schmuckstück normalerweise zuerkannt wird. Diesen spannungsvollen gestalterischen Kontrast erleben der Betrachter wie auch die mögliche Trägerin der Broschen geradezu hautnah. Einen anderen Weg geht die Münchner Glaskünstlerin Dorothee Schmidinger (Abb. S. 156ff). Sie steckt am Ofen fein verzogene

Glasstäbchen mit „vor der Lampe" verschmolzenen Enden jedes einzeln, dicht an dicht, in einen annähernd quadratischen Holzrahmen, der wie ein Setzkasten für Pflanzenkeimlinge aussieht. Beim einen Kasten sind die Köpfe der Stäbe grauweiß gesprenkelt, beim anderen dunkel-anthrazit bis blauviolett schattiert – „Tag und Nacht" nennt die Gestalterin die Objekt- gruppe. Die zweite Arbeit erinnert an eine aus der Luft gesehene, glitzernde Schneelandschaft, wie auch der Titel andeutet. Weißlich schimmernde, das Licht einfangende Glasplättchen sind in Reih und Glied nebeneinander geschich- tet, wodurch ein gleichförmiges Muster aus horizontalen und vertikalen Linien entsteht. So ergeben fühl- und sichtbare Strukturen, die von der Natur inspiriert sind, insgesamt ein Bild von rhythmischer Ordnung.

Will man an das eingangs Gesagte anknüpfen, so ist auch hinsichtlich der als pars pro toto besprochenen Arbeiten festzustellen, daß in der kunsthandwerklichen Szene keines- wegs ein „Verlust der Mitte" zu beklagen ist, wie ein Kritiker vor kurzem bemerkte – im Gegenteil. Wenn sich die Szene zur bildenden Kunst und zum Design hin öffnet und in dessen Gefolge überholte gestalterische Dogmen für sich aufgibt, dafür neue, mitunter riskante Ansätze etwa in Richtung Serien- fertigung erprobt, offenbart sich darin ihre Aufgeschlossenheit und Lebendigkeit. Möglicherweise verbirgt sich auch der Versuch dahinter, sich aus der lange Zeit bestehenden Isolation innerhalb der Gesellschaft zu befreien und so Anschluß an das übrige Geschehen zu finden. Die zukünftige Entwicklung im gestalterischen Bereich kann der Beobachter also mit Spannung abwarten.

Clementine Schack von Wittenau
Leiterin der kunsthandwerklichen Abteilung
der Kunstsammlungen der Veste Coburg

Anmerkungen

1 Deutsches Design 1950–1990. Designed in Germany.
 Michael Erlhoff (Hrsg.), München 1990, bes. S. 192–193

2 Festschrift „Wir fingen einfach an". Arbeiten und
 Aufsätze von Freunden und Schülern von Richard
 Riemerschmid zu dessen 85. Geburtstag. Heinz Thiersch
 (Hrsg.), München 1953, S. 11

3 Clementine Schack von Wittenau, Das Wirken des
 Bayerischen Kunst-Gewerbe-Vereins vor dem Hinter-
 grund kunstgewerblicher Reformbewegungen im
 19. Jahrhundert, in: schön und gut. Positionen des
 Gestaltens seit 1850. Symposium vom 20.–22. September
 2001, Tagungsband. Im Druck

4 Manfred Sack, Die Kunst und das Handwerk, oder das
 alte Lied, in: Ausst.Kat. Das Schöne, das Nützliche
 und die Kunst. Danner-Preis ´96. Die Neue Sammlung,
 München. Stuttgart 1996, S. 23–29

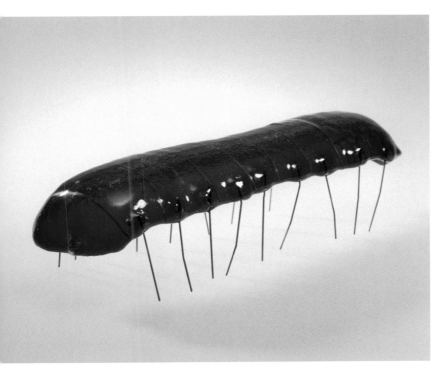

Abb. 1
Andreas Hildebrandt (geb. 1976), "Roter Wurm", 2000,
bei einem experimentellen Glasworkshop an der FH Coburg,
Bereich Integriertes Produktdesign, entstanden.
Rotes Glas, form-geschmolzen, Draht. Kunstsammlungen
der Veste Coburg
Fig. 1
Andreas Hildebrandt (b. 1976), 'Roter Wurm' ['Red Worm'],
2000, made at an experimental glass workshop in the
product design department at FH Coburg. Red glass,
mould-blown, wire. Veste Coburg art collections

We simply started

On contemplating the contemporary arts and crafts scene, one cannot help but think that multifarious stylistic trends co-exist. The possibilities of outdated crafts techniques have been exploited to the utmost; concepts such as using materials and function appropriately have been neglected or reformulated. The leap to the fine arts has taken place and, on the other hand, closeness to design has been sought. Conversely, there, too, some areas seem to have become fluid.[1] 'We are not drawing on tradition', is the gist of what the designer Peter Raab, who teaches at the Fachhochschule Coburg, recently contributed to a conversation. Nonetheless, it was at his suggestion that works of art designed by students of his who had participated in an experimental glass workshop at the Hochschule should be exhibited at the Veste Coburg, a museum with historic collections primarily devoted to the classic divisions of the fine arts, the applied and decorative arts and weapons (fig. 1, p. 55). It would seem that today represents a situation of radical change similar to that which took place in 1900, when a group of young painters, craftsmen and architects embarked, without prejudice and forethought, on radically redesigning their daily-life environment. 'We simply started,' was how the Munich architect, Richard Riemerschmid, later summed up the spirit of adventure informing that time.[2]

It is today regarded as undisputed that, since the Industrial Revolution, not only mass production by machine has required rules of design matching the trends of the times. The applied and decorative arts, too, were drawn into this vortex and have had to continue to redefine their roles. The 19th century had a variety of responses to that, which found expression in reform movements within the arts and crafts. In England, the Arts and Crafts Movement, for instance, grew up round William Morris. In Munich the Bayerischer Kunstgewerbeverein was founded in 1851 and would soon shape developments far beyond the borders of Bavaria. With a programme initially orientated towards the English model, it nevertheless, probably due to its membership structure, expressly approved of machine-made products if they were designed 'in good taste'.[3] During the last third of the 19th century, the Verein did, however, call for arts

and crafts work almost exclusively on historical lines, if one reconsiders the magnificent goldsmiths' work, the richly decorated furnishings and appointments, the ceramics and glasses of that time. Rare genuine materials which contrast sharply with the surrogates so widely disseminated then and consummate craftsmanship had top priority. The winged words 'cheap and awful' which, since the 1876 Philadelphia World Fair, made the rounds about German products, were certainly not applicable to 'what was wrought' ['Gewerke'] in close proximity to the Munich Verein. On the other hand, its leaders wholeheartedly supported the mere reproduction of historic forms, an approach which was originally intended solely to school craftsmen's awareness of quality. In so acting, the Verein missed the chance of dealing with contemporaneous approaches to design in the arts and crafts under the way of industrialisation. As a result, the Verein forfeited its originally pioneering role-model function so that the foundation of forward-looking movements such as the 'Deutscher Werkbund' (1907, in Munich) bypassed it.

Viewed today with all the distance afforded by historical detachment, one may rest assured that design and form in the early years of the 20th century developed on dual lines in the German-speaking countries. One the one hand, there were designers such as Peter Behrens, Richard Riemerschmid, Henry van de Velde in Belgium and in Austria the group of artists in and close to the Wiener Werkstätte, who smoothed the path for later design. The other side was represented by craftsmen who, if one looks through the reports of exhibitions of the time, began to distance themselves from the conceptions adhered to by the first group. Working individually in a moderately 'modern' style, they ran one-man or very small businesses meeting the demands of a clientele rooted for the most part in traditional values. Thus craftsmen gradually came to occupy a niche in the field of design. No forum with far-reaching powers of asserting its dominance such as the 'Werkbund' - or later the 'Rat für Formgebung' ['Council for Design'] - represented their interests. On the contrary, this time saw the prejudice harden that craftsmen merely cultivated

tradition and only took on anything new with a considerable time lag, if at all. This label has stuck to them to this day as far as the wider public is concerned.[4]

It would seem that ceramists, designers of glass, textiles and works in paper and jewellery-makers, silversmiths, turners and furniture-makers all had to pass through each of these stages ranging from Historicism over Jugendstil to the years between the wars until the radical departure taken by the arts in the late 1960s and '70s so that the present generation could attain what it is currently achieving. Values that have been handed down are suddenly undergoing a revival yet one that includes experience gained in the past as well as the converse of it. This generation of craftsmen and craftswomen has retained the feeling for material and the fine workmanship which are the starting-point of all design. As in the work done by the generation of 1968, the object is related to the pictorial or sculptural as a formal genre; the alienation effect with its concomitant ironical treatment continues to be explored. Spectacular actions are carried out, provocation is even ventured on, yet, on the whole, everything is much rather moderate than in previous generations.

Against the background of the general development thus sketched, the arts and crafts work shown this year at the Danner Prize exhibition appear as if in a reflector. The young ceramist Lucia Falconi, who is still studying at the Munich Art Academy, makes everyday material 'speak'. She presses paper or pours clay and plastic into a basic mould with a honeycomb pattern on its walls with the result that something distinctive emerges each time she does so (illus. p. 22ff). The external colour is what creates the impact made by both the clay object and the paper one. The only difference between them is the light blue, glossy glazed interior of the former. The turquoise green transparent plastic object, on the other hand, differs from both and looks like glass. Materials can, therefore, be exchanged arbitrarily. The objects are loosely linked with one another through the order of their arrangement. Even an old, perfectly mastered craft can elicit unusual delights, be they

ever so trivial, from a material as the Berchtesgaden artist Anton Hribar shows in his works. Employing glued newspaper, he has turned a bowl which sits lightly in one's hand and can be used (illus. p. 102ff). On the pronounced rim of the bowl, fragments of stock-exchange data are still legible whereas on the floor of the vessel blue, red and black concentric circles, once the margins of the printed pages, which were cut diagonally by the lathe, pass by one's eye. One is tempted to compare this work with a collapsible seat, called 'tangens', recently created as a prototype by Karl-Ludwig Holl in the product design department at the Fachhochschule Coburg. It is made of one-hundred per cent recycled material (fig. 2, p. 59). With its three high legs which curve inwards, this work recalls a giant spider. Its perforated, spiral-like turned seat, however, immediately reveals the hand of the deliberate constructor. Its brilliant blue surface makes the original material recede into the background so that only a slight texturing of it is discernible.

Utilitarian, alienated from its utilitarian function, close to utilitarian – today's artists deal with such concepts as casually as with the idioms of material. They continue to astonish the viewer with their formulations, which may be facetious with a dash of irony or again clever to devious. This year's Danner Prize laureate Manfred Bischoff, for instance, approaches jewellery-making via appropriate idea sketches, 'disegni', which, with their artistic treatment and by virtue of being written lead lives of their own (illus. p. 16ff). His brooch 'ma-mouth', a gold beetle with gigantic feelers, seems to crawl across the paper. His hare's head ring, 'victory', appears about to stand up on it. Another of his works, 'Mutter und Söhne' ['Mother and Sons'], with the title both in mirror-writing and in normal writing, reveals a swelling oval form and beneath it a configuration which recalls irregularly forming crystals. Jewellery is art and, as such, is to be looked at. It is also to be worn – that may be the message. Gunhild Kranz, a textile designer from Regensburg, seems to be casually quoting crafts traditions from distant lands, translating them into Western culture (illus. p. 118ff). She makes wearable 'clothing objects'

which she calls 'Taitos' of printed, felt-like woollen material or light organdy, which, folded into convenient squares and lightly quilted along the 'fold markings', are stored in suitable plastic envelopes. On seeing these clothes, one is reminded of Japanese origami, the art of folding paper. Hubert Matthias Sanktjohanser, who trained as an architectural furnishings joiner, goes one step further. He makes a three-piece, oak-veneer folding partition which is higher than a man is tall and calls it 'space for further possibilities' (illus. p. 38ff). One of its panels is fitted out with two seat furnishings which, if the whole thing is folded up, disappear, after going through a passage under a bench on the front wall. On the other hand, it can be opened out to exploit the function of the folding partition as a room divider. It can, as one sees, be varied at will; however, this piece of furniture also looks like a monumental sculpture.

Arts and crafts works can also develop a pictorial effect and be two-dimensionally designed without competing with pictures on the walls yet they can also be object-like in character while being entirely functional. A concept of this type has been realised by the jewellery-maker Christiane Förster (illus. p. 26ff) in two brooches. They consist in signal-orange yellow transparent Perspex or transparent plastic and are overlaid with a fine web of soldered, partly tarnished black silver wire. Insect larvae which seem to be alive creep about on the surface, rather like wood-lice, six of them in formation, others in a great swarm which is heading in one direction. Their bodies bulge outwards like shields; each individual leg seems distinguishable. The whole thing glitters and sparkles from the zirconia stones with which it is set. Low-grade plastic as a material and vermin as subject matter thus interrelate and together they subvert the valuation normally accorded to a piece of jewellery. The viewer and the potential wearer of these brooches experience this exciting formal contrast as it were in extreme close-up. The Munich artist in glass, Dorothee Schmidinger (illus. p. 156ff), goes off in a different direction. She puts little glass rods which have been subtly distorted in the glass furnace with the ends of each melted 'at the blast lamp' very close together in a roughly

square wooden frame resembling a seed box where seedlings are grown from seed. In one of the boxes the heads of the little rods are speckled grey and white; in the other they are in shades ranging from dark anthracite to blue-violet. The designer calls this object group 'Day and Night'. The second work recalls a glittering snowy landscape viewed from the air, as the title suggests. Little whitish glass scales, shimmering where they catch the light, are layered in orderly rows to create a uniform pattern of horizontal and vertical lines. The result is palpable as well as visible structures which are inspired by nature, the whole a rhythmically ordered picture of rhythmic order.

Linking up with what was said at the beginning, one realises from the works, only a few of which could be discussed here as representative of the whole, that there is no 'loss of the centre' to deplore on the arts and crafts scene, as a critic recently remarked – very much to the contrary. If the scene is open to the fine arts and to design and consequently gives up outdated design dogma and is willing to try out new, sometimes risky approaches, perhaps tending towards serial production, this attitude certainly reveals its receptivity and vitality. Possibly also it may conceal an attempt on the part of the arts and crafts scene to liberate itself from its isolation within society which has lasted so long and, in so doing, join everything else that is happening. The spectator can expect future developments in design with eager anticipation.

Clementine Schack von Wittenau
Head of the department for Arts and Crafts
at the Kunstsammlungen der Veste Coburg

References

1 Deutsches Design 1950–1990. Designed in Germany.
Michael Erlhoff (ed.), Munich 1990, especially pp. 192–193

2 Festschrift 'Wir fingen einfach an'. Arbeiten und
Aufsätze von Freunden und Schülern von Richard
Riemerschmid zu dessen 85. Geburtstag. Heinz Thiersch
(ed.), Munich 1953, p. 11

3 Clementine Schack von Wittenau, Das Wirken des
Bayerischen Kunst-Gewerbe-Vereins vor dem Hinter-
grund kunstgewerblicher Reformbewegungen im
19. Jahrhundert, in: schön und gut. Positionen des
Gestaltens seit 1850. Symposium vom 20.–22. September
2001, Tagungsband. Soon to be published

4 Manfred Sack, Die Kunst und das Handwerk, oder das
alte Lied, in: exhib. cat. Das Schöne, das Nützliche und
die Kunst. Danner-Preis '96. Die Neue Sammlung,
München. Stuttgart 1996, pp. 23–29

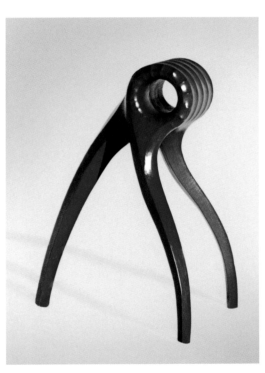

Abb. 2
Karl-Ludwig Holl (geb. 1971), "tangens", Prototyp, 1998, im
Rahmen des Projekts „Stehsitz aus Papier" an der FH Coburg,
Bereich Integriertes Produktdesign, entstanden. Skelett
aus Graupappe, Bespannung unbedrucktes Zeitungspapier,
mit Kleister getränkt, blau eingefärbt. Privatbesitz
Fig. 2
Karl-Ludwig Holl (b. 1971), 'tangens', prototype, 1998, made
under the auspices of the 'Stehsitz aus Papier' ['Collapsible
Seats in Paper'] project carried out by the product design
department at FH Coburg. Skeleton of grey cardboard,
covered with unprinted newspaper, soaked in glue, stained
blue. Privately owned

Die Auswahl für den Danner-Preis '02
The Selection for the Danner Award '02

Rike Bartels
Peter Bauhuis
Michael Becker
Veronika Beckh
Doris Betz
Martina Binder-Bally
Andrea Borst
Florian Buddeberg
Bettina Dittlmann
Klaus Dorrmann
Karl Fritsch
Heike Fritz
Walter Graf
Katja Höltermann
Maria Hößle-Stix
Berthold Hoffmann
Anton Hribar
Ike Jünger
Kati Jünger
Thomas Kammerl
Eva Kandlbinder
Jutta Klingebiel
Gunhild Kranz
Ursula Kreutz
Florian Lechner
Christoph Leuner
Claudia Liedtke

Ursula Merker
Olga von Moorende
Andrea Müller
Matthias Münzhuber
Kirsten Plank
Andrea Platten
Yvonne Raab
Franziska Rauchenecker
Bettina von Reiswitz
Jochen Rüth
Dorothee Schmidinger
Monika Jeannette Schödel-Müller
Henriette Schuster
Bettina Speckner
Heike Thamm
Ulrike Umlauf-Orrom
Maria Verburg
Norman Weber
Christiane Wilhelm

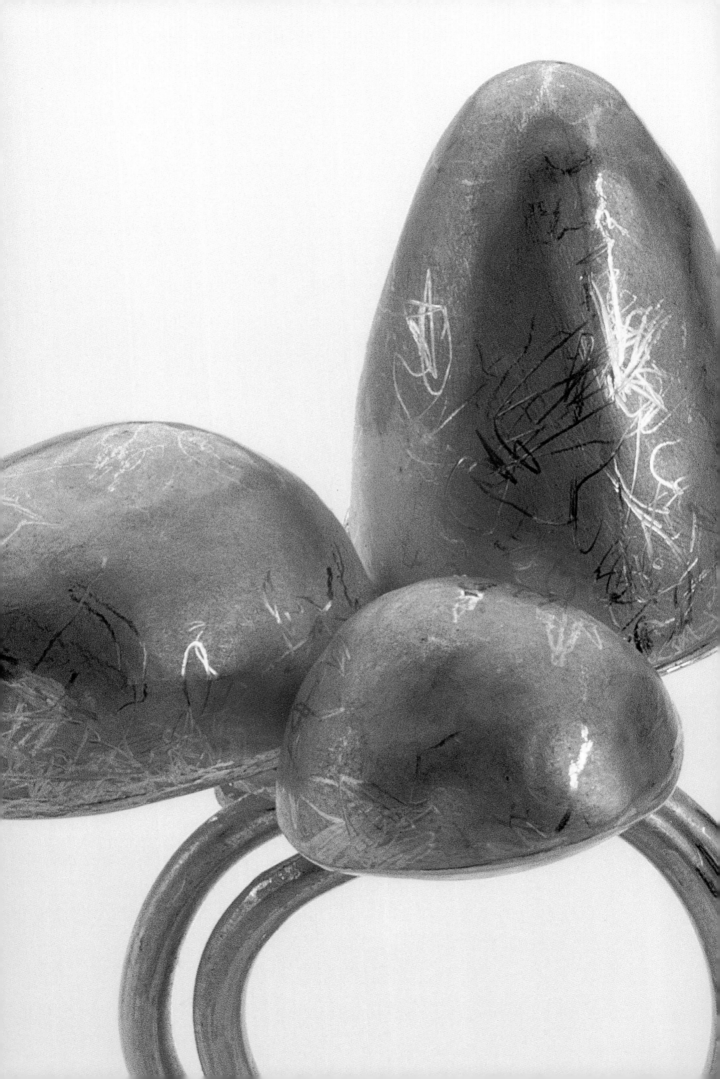

Ring „flacheland", 2001 (Detail)
Gold 900
4 x 3,5 cm; H 5 cm
Ring 'flat land', 2001 (detail)
900 gold
4 x 3.5 cm; H 5 cm

Ring „cassata siciliana", 2001
Gold 900, schwarzer Turmalin,
Muranoglas
3,8 x 3,5 cm; H 4,2 cm
Ring 'cassata siciliana', 2001
900 gold, black tourmaline,
Murano glass
3.8 x 3.5 cm; H 4.2 cm

Ring, 1999
Gold 900, Hämatit,
schwarze Koralle, Diamant
4 x 3 cm; H 3,5 cm
Ring, 1999
900 gold, hematite,
black coral, diamond
4 x 3 cm; H 3.5 cm

Rike Bartels

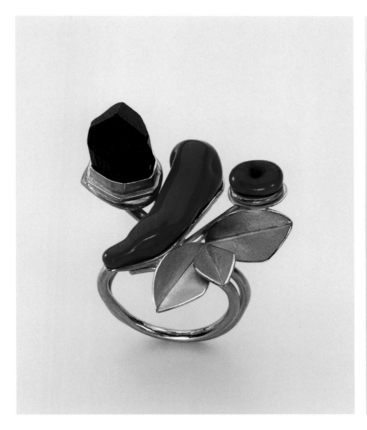

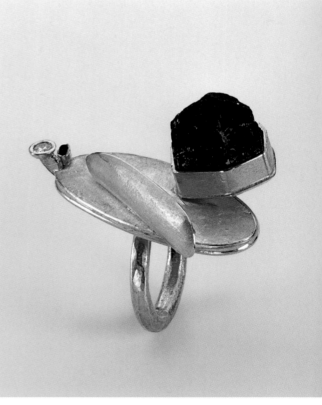

Peter Bauhuis

Gefäss, 2001
Aussenschale Feinsilber 925,
Innenschale angegossen,
Angüsse dienen als Füsse
D 12,5 cm, H 12 cm
Vessel, 2001
Exterior 925 fine silver;
cast liner; cast feet
D 12.5 cm, H 12 cm

Gefäss, 2001
Aussenschale Feinsilber 925,
Innenschale angegossen,
Angüsse dienen als Füsse
D 10 cm, H 18 cm
Vessel, 2001
Exterior 925 fine silver;
cast liner; cast feet
D 10 cm, H 18 cm

Gefäss, 2001
Aussenschale Gold 600,
Guss, Silber 950 innen
D 5,6 cm, H 11 cm
Vessel, 2001
Exterior 600 gold, cast; i
nterior 950 silver
D 5.6 cm, H 11 cm

Gefäss, 2001
Shakudo (rot) aussen,
Gold 600 innen
D 7,5 cm, H 16 cm
Vessel, 2001
Shakudo (red) exterior;
interior 600 gold
D 7.5 cm, H 16 cm

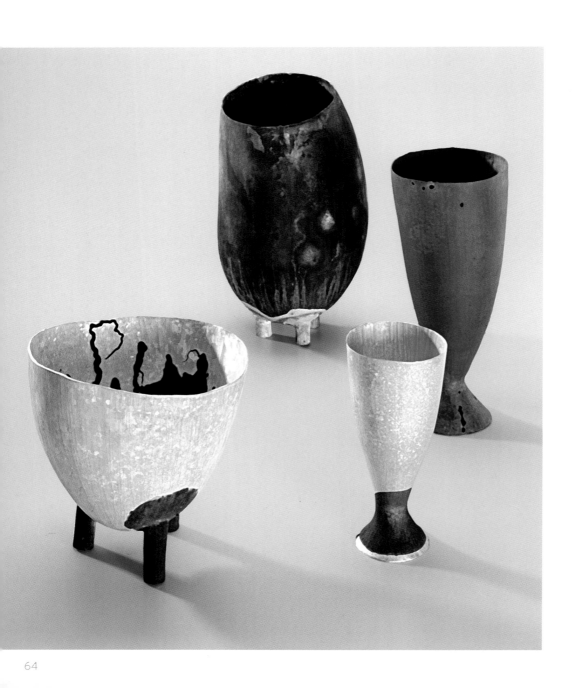

Michael Becker

Brosche, 2001 (Detail)
Gold 750
46 x 46 mm
Brooch, 2001 (detail)
750 gold
46 x 46 mm

Brosche, 2001
Gold 750
60 x 30 mm
Brooch, 2001
750 gold
60 x 30 mm

Brosche, 2000
Gold 750
37 x 37 mm
Brooch, 2000
750 gold
37 x 37 mm

„Blossom II", 2001
Glas
D 34 cm, H 19 cm
'Blossom II', 2001
Glass
D 34 cm, H 19 cm

Veronika Beckh

Doris Betz

Kette, 2001
Silber geschwärzt
L 66 cm
Chain, 2001
Silver, black patination
L 66 cm

Kette, 2001
Silber geschwärzt
L 76 cm
Chain, 2001
Silver, black patination
L 76 cm

Martina Binder-Bally

Schale, 2001 (Abb. S. 74)
Keramik, Engobe
D 40 cm, H 11,5 cm
Dish, 2001 (fig. p. 74)
Pottery, engobe
D 40 cm, H 11.5 cm

Schale, 2001 (Abb. S. 75)
Keramik, Engobe
D 35 cm, H 9 cm
Dish, 2001 (fig. p. 75)
Pottery, engobe
D 35 cm, H 9 cm

Martina Binder-Bally

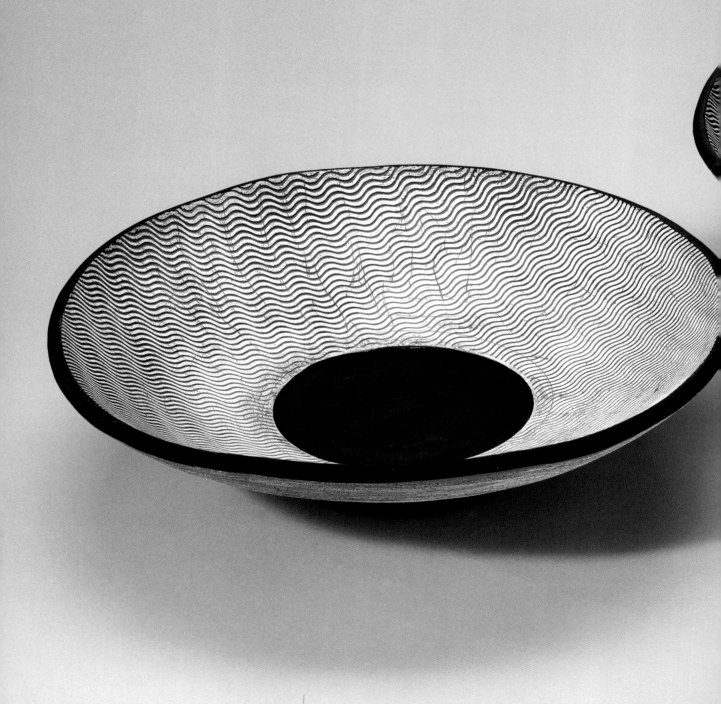

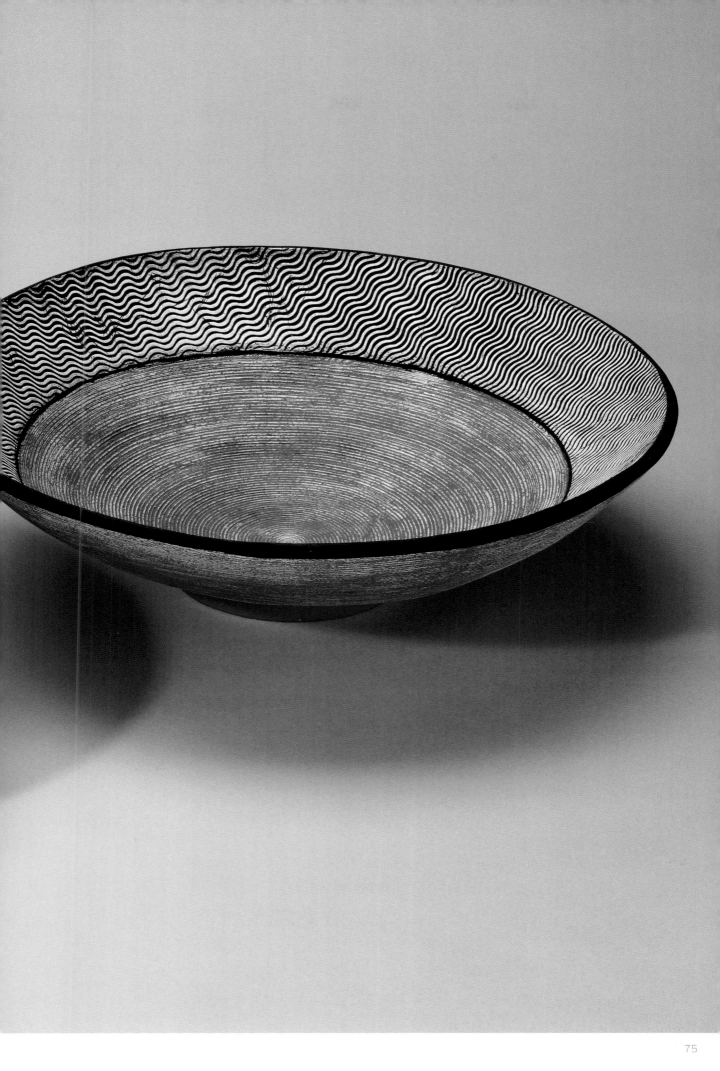

Halsschmuck „Klamotten",
2001
Glasteilchen, Stahlseil,
Silberverschluß
L ca. 46 cm
Necklace 'Tat', 2001
Pieces of glass, steel cord,
silver clasp
L ca 46 cm

Halsschmuck „Küche", 2001
Glasteilchen, Stahlseil,
Silberverschluß
L ca. 46 cm
Necklace 'Kitchen', 2001
Pieces of glass, steel cord,
silver clasp
L ca 46 cm

Halsschmuck „Seeanemone",
2001 (Abb. S. 78/79)
Glasteilchen, Stahlseil,
Silberverschluß
L ca. 46 cm
Necklace 'Sea Anemone',
2001 (fig. p. 78/79)
Pieces of glass, steel cord,
silver clasp
L ca 46 cm

Andrea Borst

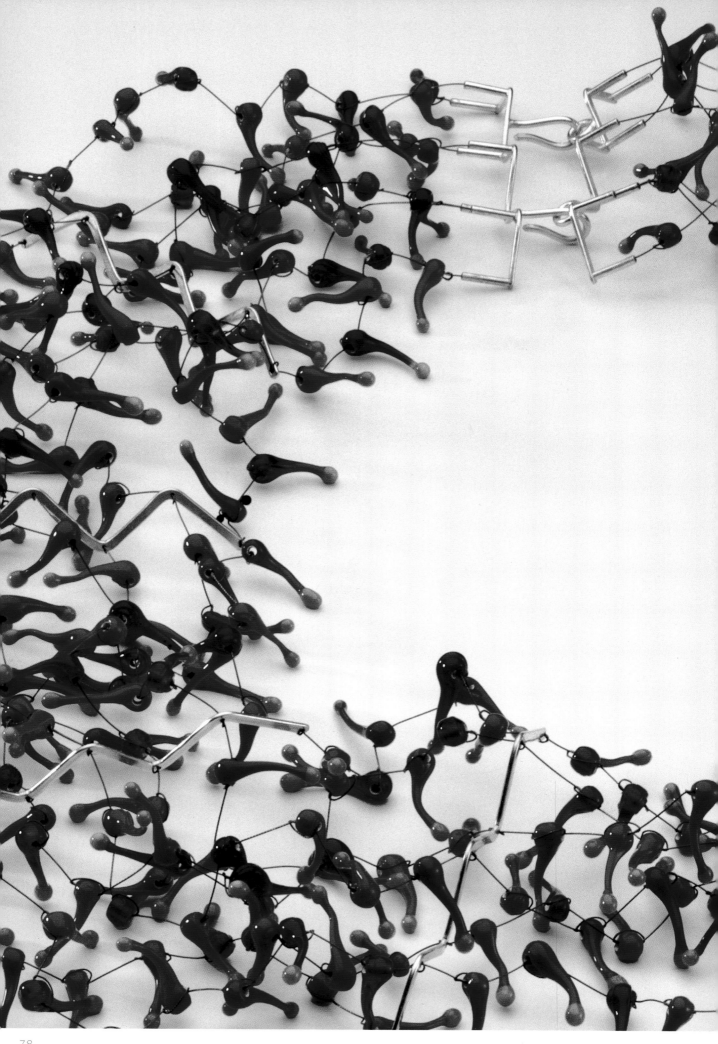

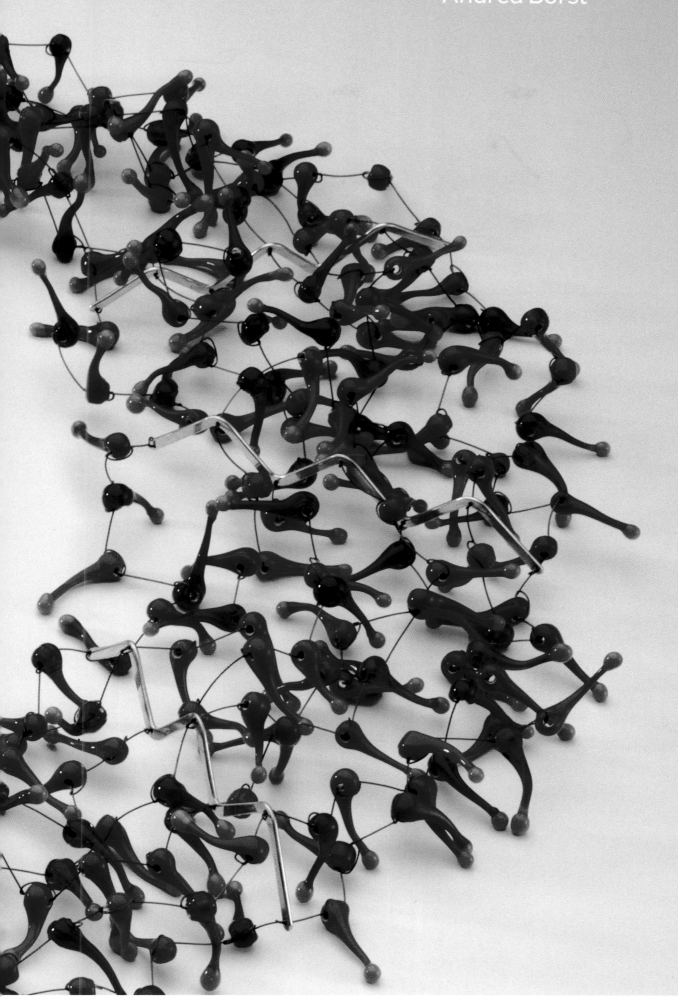

Florian Buddeberg

Brosche, 2001
Silber geschwärzt
6 x 2,5 x 1,5 cm
Brooch, 2001
Silver, black patination
6 x 2.5 x 1.5 cm

Brosche, 2001
Silber geschwärzt
3,5 x 3,5 x 1,5 cm
Brooch, 2001
Silver, black patination
3.5 x 3.5 x 1.5 cm

Brosche, 2001 (Detail)
Silber geschwärzt
3,5 x 3,5 x 1,5 cm
Brooch, 2001 (detail)
Silver, black patination
3.5 x 3.5 x 1.5 cm

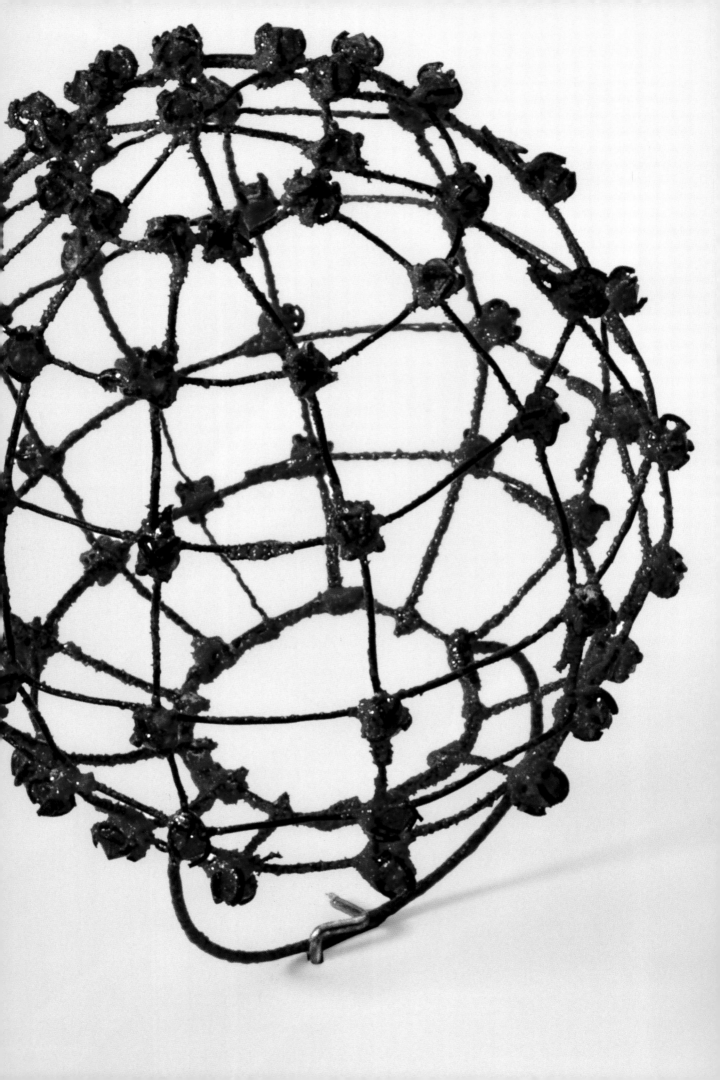

Ring, 2001 (Detail)
Eisen, Lot, Email, Granat
2,8 x 2,8 x 2,3 cm
Ring, 2001
Iron, solder, enamel, garnet
2.8 x 2.8 x 2.3 cm

Brosche, 2001 (detail)
Eisen, Lot, Email, Granat
8 x 8 x 4 cm
Brooch, 2001
Iron, solder, enamel, garnet
8 x 8 x 4 cm

Bettina Dittlmann

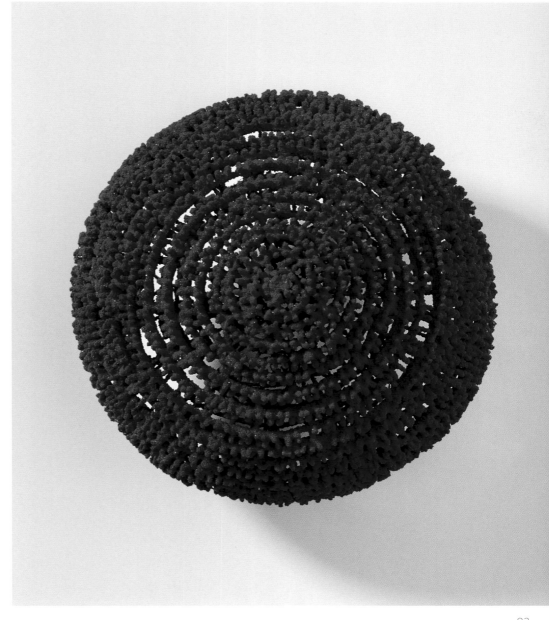

Klaus Dorrmann

Schale, 2001
Steinzeug, Gipshaut unter
Porzellanengobe
D 46 cm, H 10 cm
Dish, 2001
Stoneware, plaster skin
beneath porcelain engobe
D 46 cm, H 10 cm

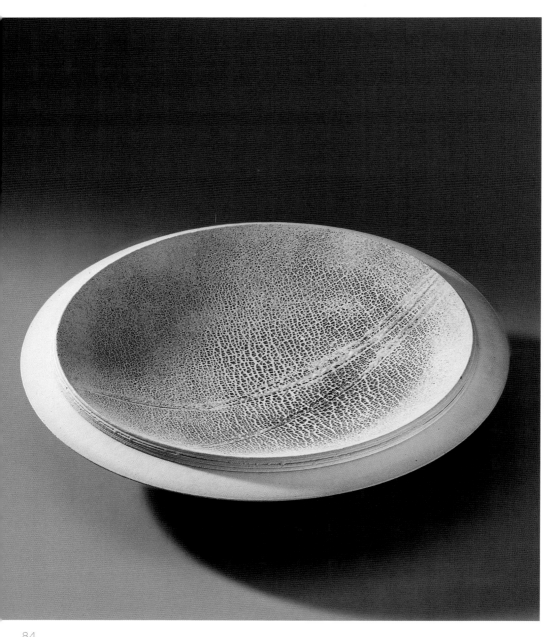

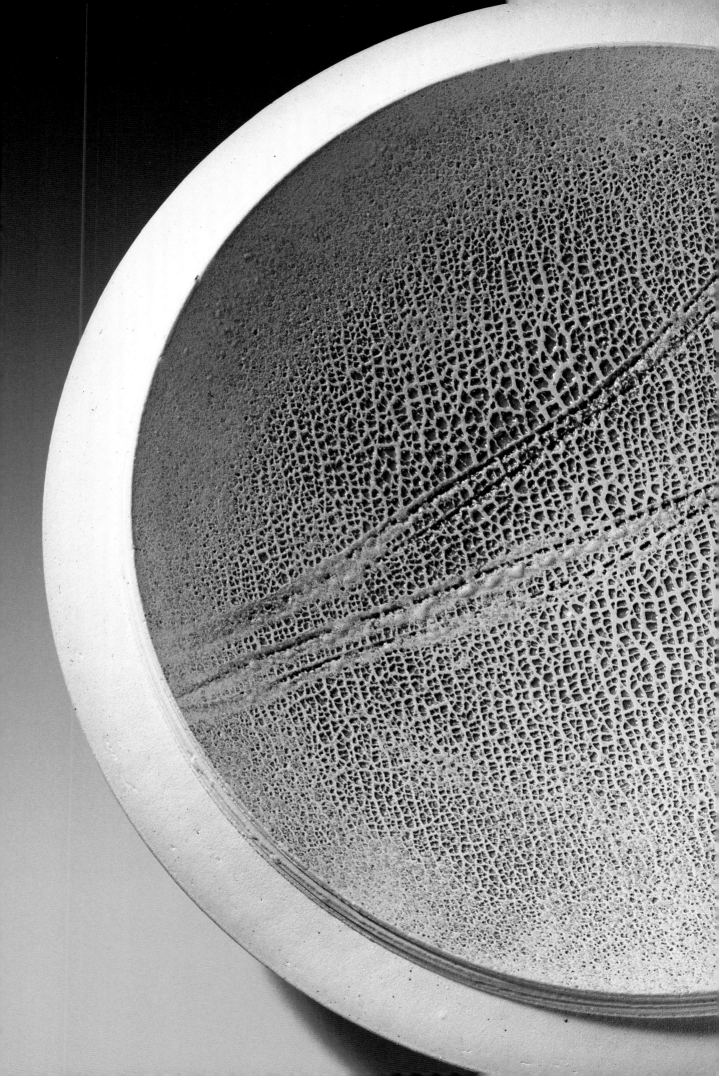

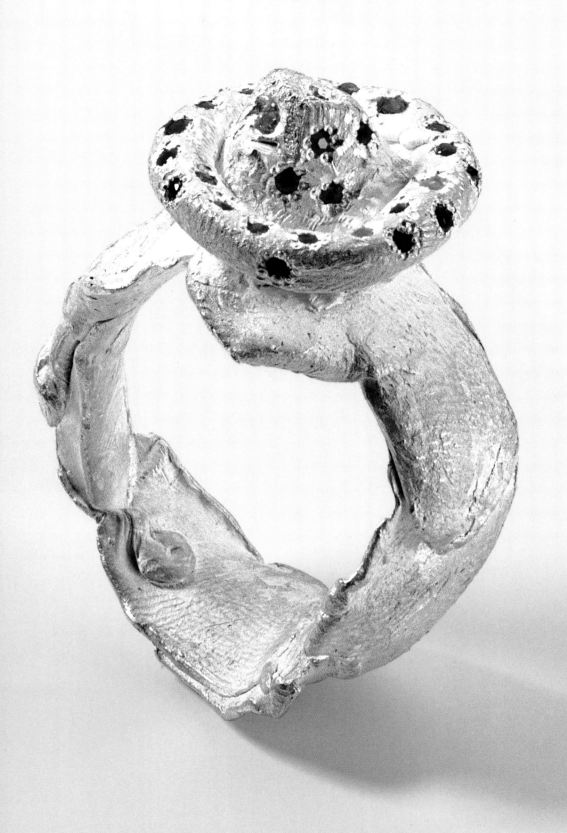

Karl Fritsch

Ring, 2001
Silber, Rubine, Saphire,
Diamanten
2 x 3 cm
Ring, 2001
Silver, rubies, sapphires,
diamonds
2 x 3 cm

Ring, 2001 (Detail S. 88/89)
Gold, Smaragde, Diamanten
2 x 3 cm
Ring, 2001 (detail p. 88/89)
Gold, emeralds, diamonds
2 x 3 cm

Ring, 2001
Silber geschwärzt, Rubine,
Saphire, Diamanten
3 x 3 cm
Ring, 2001
Silver, black patination;
rubies, sapphires, diamonds
3 x 3 cm

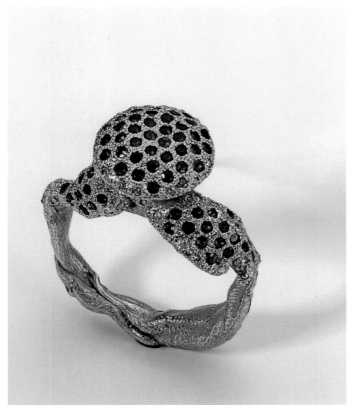

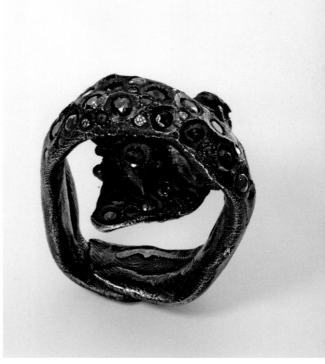

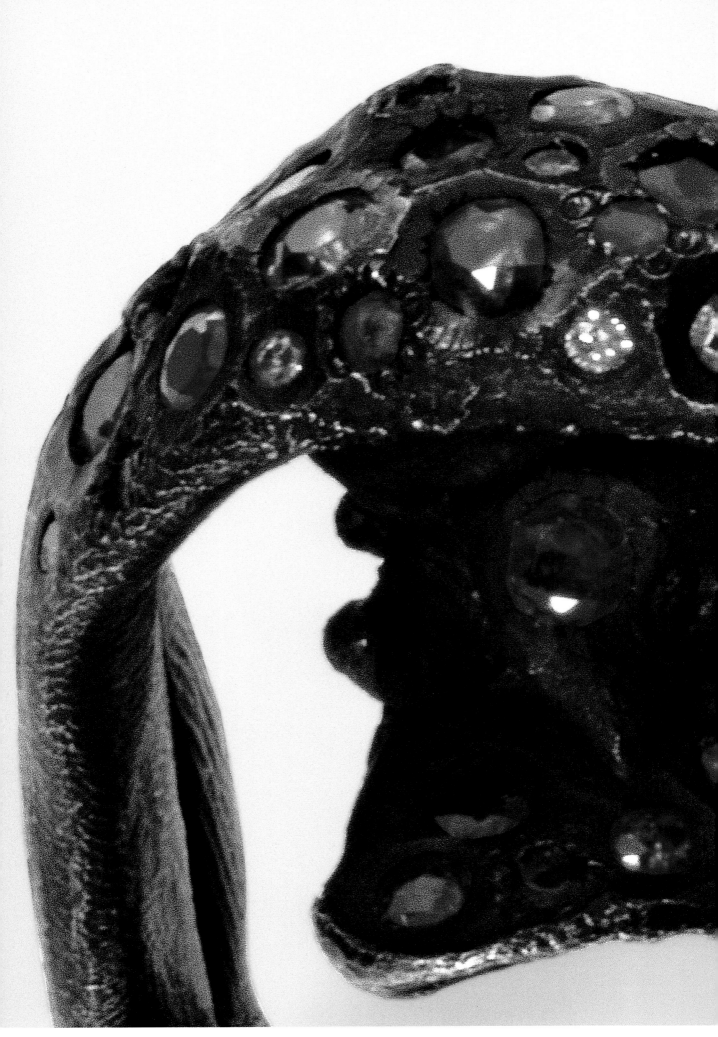

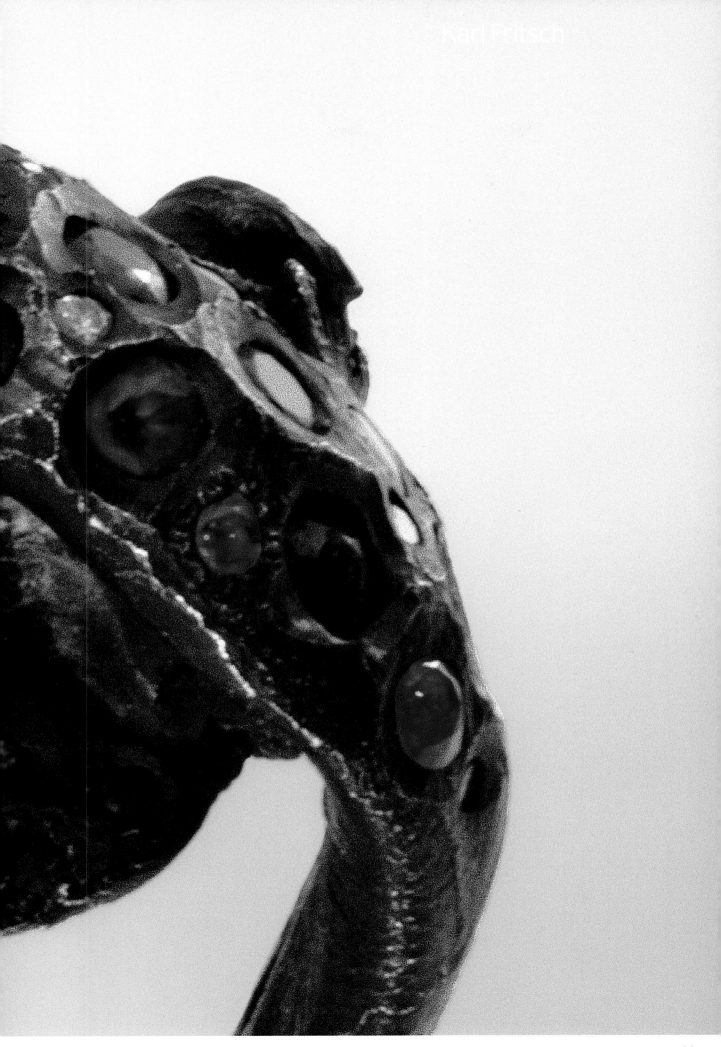

Heike Fritz

Doppelwandgefässe, 2001
China-Porzellan,
Craquelé-Glasur
D 11 cm, H 10 cm
Double-walled vessels, 2001
Hard-paste porcelain,
crackle glaze
D 11 cm, H 10 cm

Doppelwandgefäss,
2001 (Detail)
China-Porzellan,
Craquelé-Glasur
D 22 cm, H 11 cm
Double-walled vessel,
2001 (detail)
Hard-paste porcelain,
crackle glaze
D 22 cm, H 11 cm

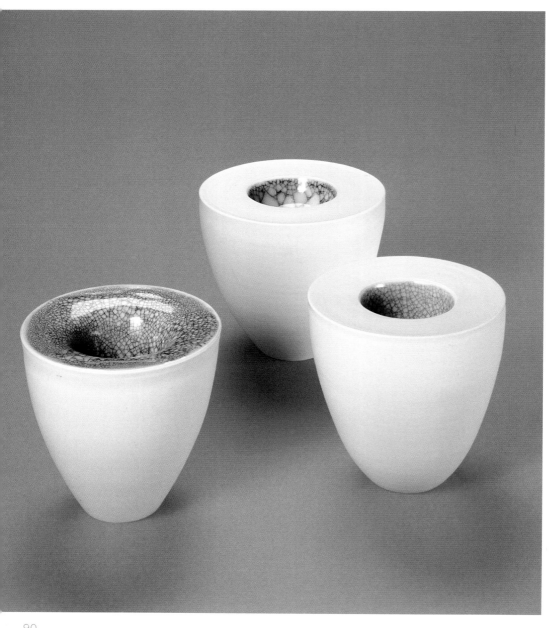

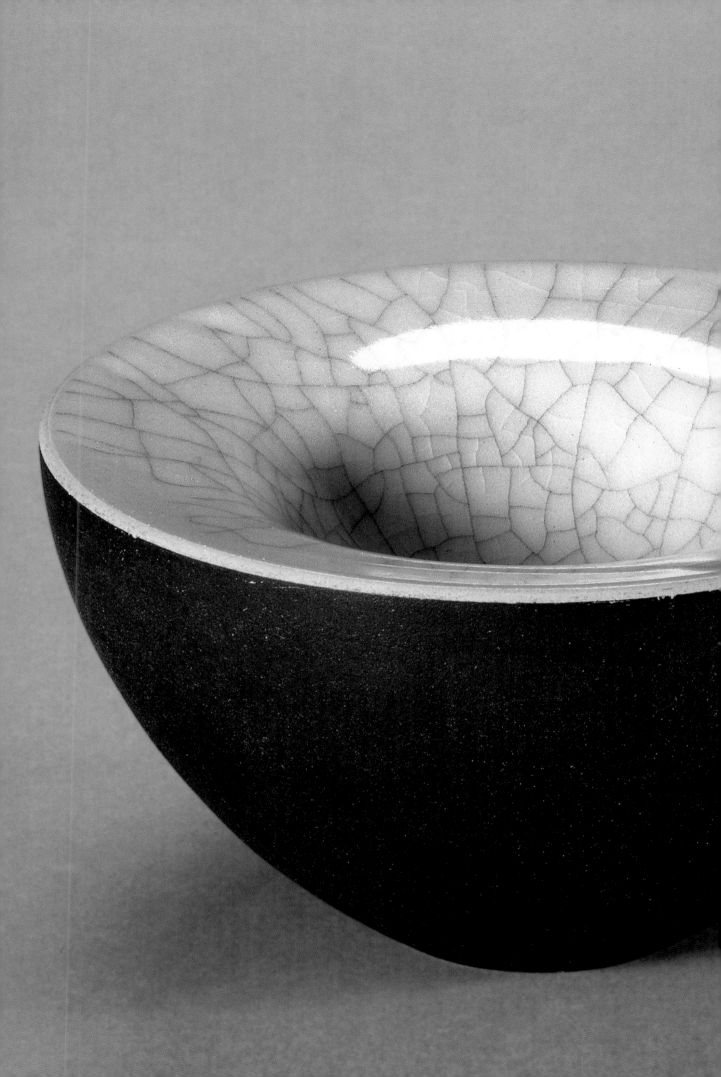

Walter Graf

„Kleiner Findling II", 2001
Sandstein
L ca. 20 cm
'Little Glacial Erratic II', 2001
Sandstone
L ca 20 cm

„Kleiner Findling IV", 2001
Sandstein
L ca. 15 cm
'Little Glacial Erratic IV',
2001
Sandstone
L ca 15 cm

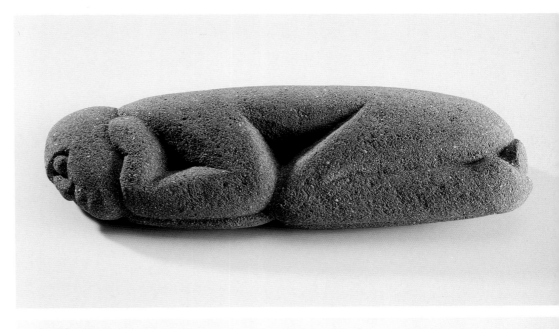

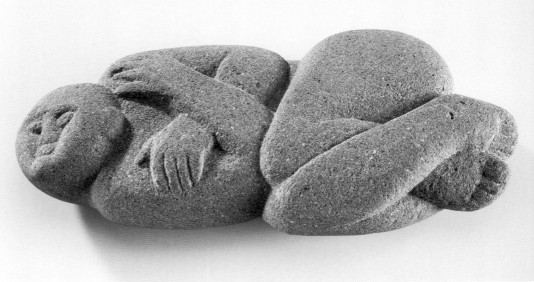

Katja Höltermann

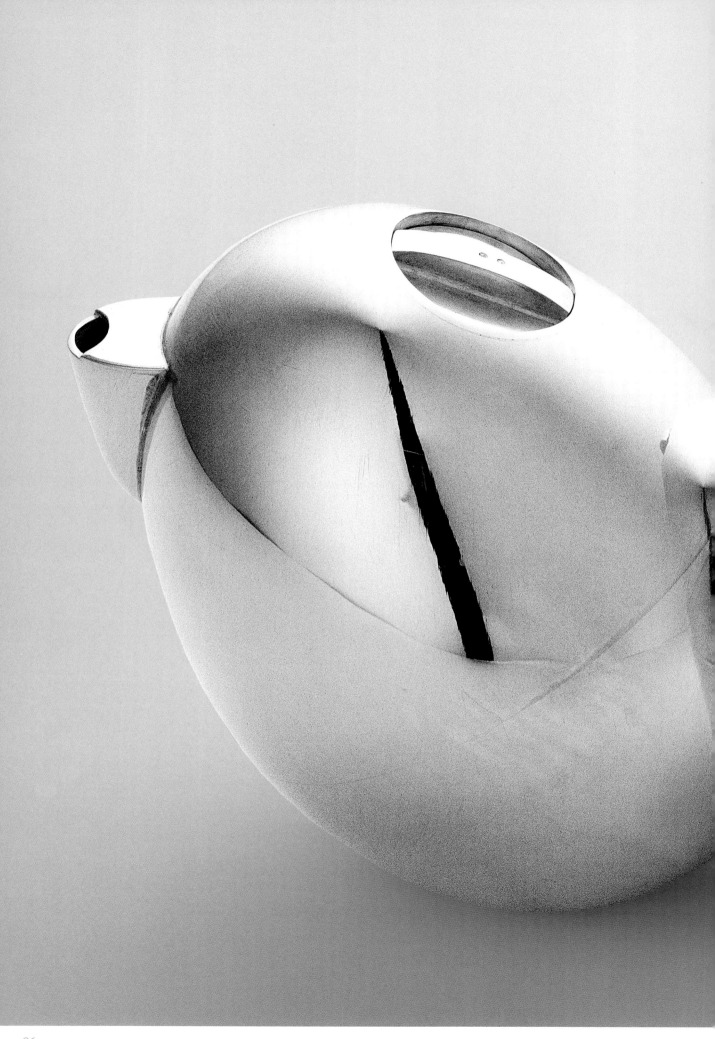

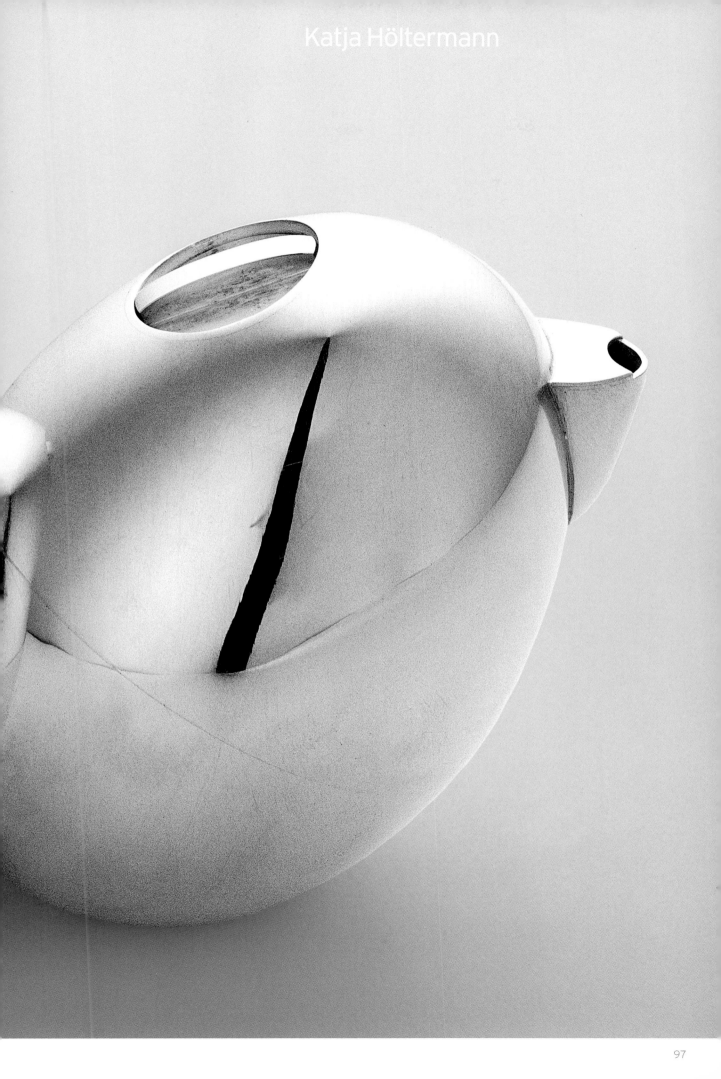

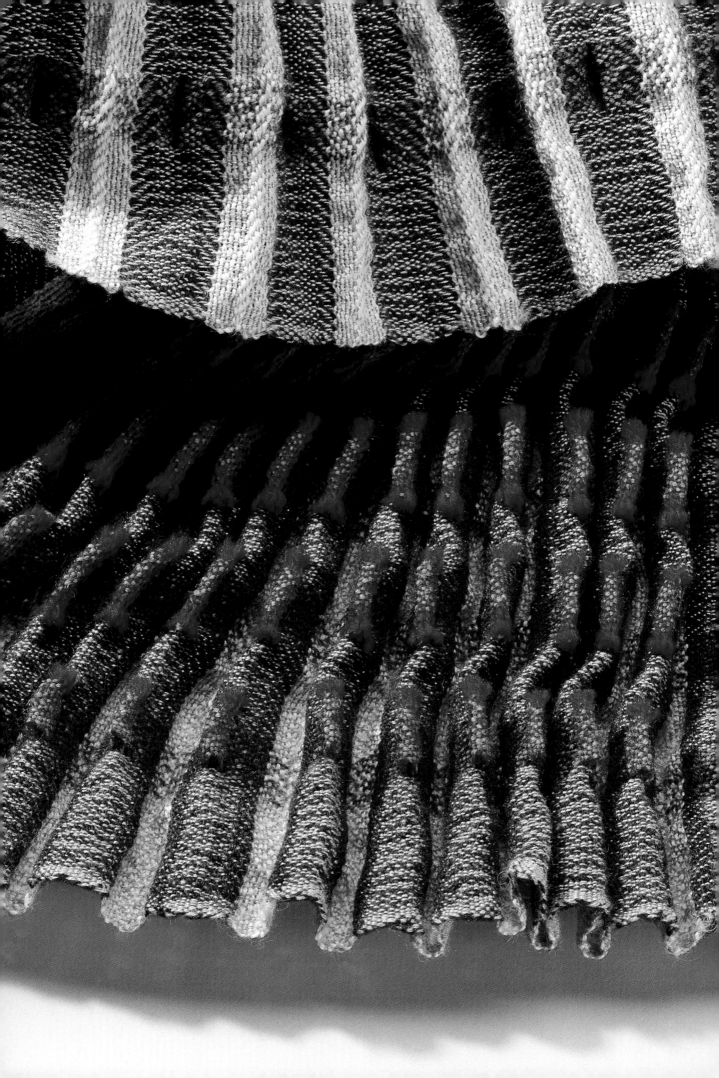

Maria Hößle-Stix

Plaid, 2001
Schurwolle, Baumwolle
B 140 cm, L 200 cm
Plaid, 2001
Pure wool, cotton
W 140 cm, L 200 cm

Plaid, 2001
Schurwolle, Baumwolle
B 140 cm, L 200 cm
Plaid, 2001
Pure wool, cotton
W 140 cm, L 200 cm

Plaid, 2001
Schurwolle, Baumwolle
B 140 cm, L 200 cm
Plaid, 2001
Pure wool, cotton
W 140 cm, L 200 cm

Plaid, 2001
Schurwolle, Baumwolle
B 140 cm, L 200 cm
Plaid, 2001
Pure wool, cotton
W 140 cm, L 200 cm

Plaid, 2001
Schurwolle, Baumwolle
B 140 cm, L 200 cm
Plaid, 2001
Pure wool, cotton
W 140 cm, L 200 cm

Plaid, 2001
Schurwolle, Baumwolle
B 140 cm, L 200 cm
Plaid, 2001
Pure wool, cotton
W 140 cm, L 200 cm

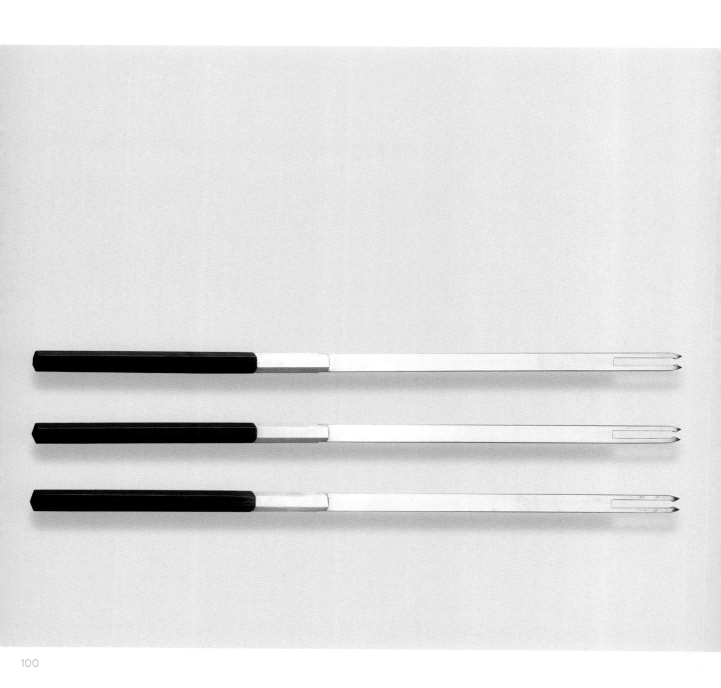

Fondue-Set, 2000
Grauguß, Messing, Gabeln:
Edelstahl und Ebenholz
42 x 42 x 30 cm
Fondue set, 2000
Grey iron, brass; forks:
stainless steel and ebony
42 x 42 x 30 cm

Berthold Hoffmann

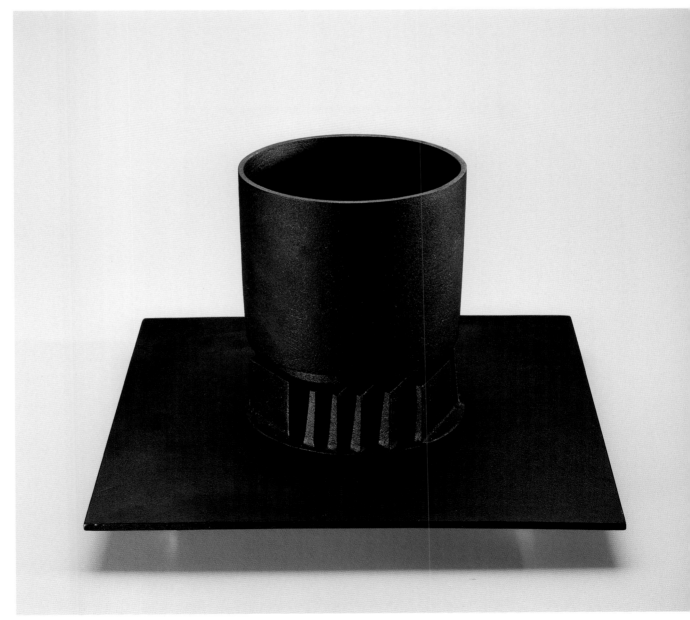

Anton Hribar

Schale „Zeitung", 2001
(Detail S. 104/105)
Zeitungspapier
D 27 cm, H 3 cm
Dish 'Newspaper', 2001
(detail p. 104/105)
Newspaper
D 27 cm, H 3 cm

Zeitungsobjekt „Einblick-
Durchblick", 2001
Zeitungspapier
H 2,5 cm, B 41 cm, L 57 cm
Newspaper object
'Insight-Penetration', 2001
Newspaper
H 2.5 cm, W 41 cm, L 57 cm

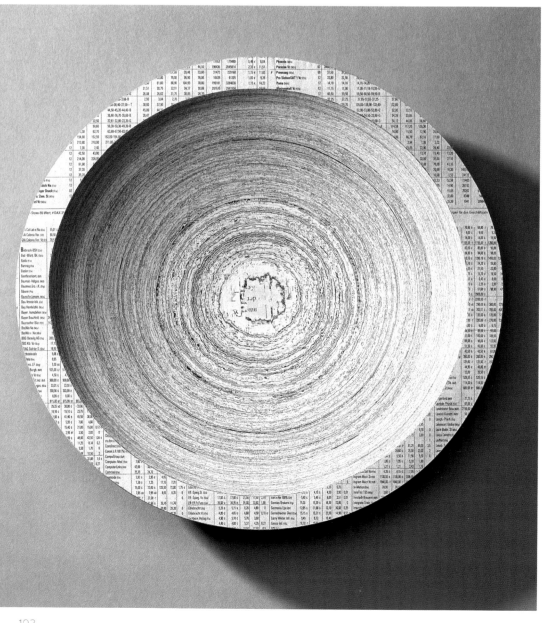

Frankfurter Allgemeine

ZEITUNG FÜR DEUTSCHLAND

2,00 DM D 2954 A

Dienstag, 24. April 2001, Nr. 95/17 D Herausgegeben von Dieter Eckart, Jürgen ... Günther Nonnenmacher, Frank Schirrmacher

Berichte über Massenhinrichtung in China

PEKING, 23. April (Reuters). In der Volksrepublik China sind Medienberichten zufolge an einem Tag 113 Personen hingerichtet worden. Die Nachrichtenagentur Xinhua meldete am Montag, die Todesurteile seien am Freitag vollstreckt worden. Allein in der südwestchinesischen Stadt Chongqing seien 55 Personen in einem Sportstadion hingerichtet worden, berichtete die Tageszeitung „Chongqing Daily". Sie seien zuvor wegen Gewaltverbrechen zum Tode verurteilt worden. In Wuhan in der Provinz Hubei seien dreißig Personen wegen Entführung, Mord oder Diebstahl hingerichtet worden, berichtete die Zeitung „Hubei Daily". Die chinesische Regierung hatte in diesem Jahr ein härteres Vorgehen gegen die wachsende Zahl von Gewaltverbrechen und gegen die organisierte Kriminalität angekündigt. Die Menschenrechtsorganisation „Amnesty International" hatte indes Vorwürfe erhoben, die Gerichtsverfahren in China seien unfair, und Geständnisse würden durch Folter erzwungen. 1999 wurden in China nach offiziellen Angaben 1263 Personen hingerichtet, mehr als in jedem anderen Land der Welt.

im Internet: www.faz.de

FRANKFURTER ALLGEMEINE ZEITUNG GMBH, 60267 FRANKFURT AM MAIN
ANZEIGEN TELEFAX: (069) 75 91-0
E-MAIL: ANZEIGEN@FAZ.DE
REDAKTION TELEFAX: (069) 75 91-17 43
E-MAIL: REDAKTION@FAZ.DE VERTRIEB TELEFAX: (069) 75 91-21 80; E-MAIL: VERTRIEB@FAZ.DE
ABONNENTEN-SERVICE: 01 80-2 34 46 77

Djukanović ... „Großer Schritt z ...

Der Präsident kann sich bei de ...

rüb. PODGORICA, 23. April. Die ... gezogenen Parlamentswahlen in Monte ... gro haben am Sonntag nicht die erwar ... klare Votum für die Unabhängigkeit ... kleineren jugoslawischen Teilrepublik ... Serbien erbracht. Das aus staatlicher ... ständigkeit strebende Bündnis „Sieg ... Montenegro" des montenegrinischen ... denten Milo Djukanović konnte sich ... knapp gegen den Oppositionsblock ... meinsam für Jugoslawien" durchset ... Nach Angaben der Beobachterin der ... Organisation für Sicherheit und Zusam ... menarbeit in Europa (OSZE) war die Ab ... stimmung von einzelnen Unregelmäßigkeiten, ... sei als korrekt verlaufen, sagte der Chef ... der OSZE-Beobachter am Montag in Podgorica.

Führende Politiker des Westens forder ... ten die Regierungen in Podgorica und Bel ... grad auf, jetzt den Dialog über die Bezie ... hungen zwischen den Teilrepubliken zu in ... tensivieren.

... insgesamt ...
nis „Gemein ...
von 33 Manda ...
sechs Sitze und die ...
baner-Parteien zusam ... (Fortsetzung Seite 2, siehe Seite ...)

Belgrad zeigen ... projugoslawischen ...

Merkel: Stoiber und ich bestimmen Kanzlerkandidatur

CDU-Vorsitzende gegen eine Entscheidung in der Fraktion / Kritik im Bundesvorstand am Verfahren

fy. BERLIN, 23. April. Die CDU-Vorsitzende Merkel hat im Bundesvorstand am Montag betont, daß über den Kanzlerkandidaten der Union erst des kommenden Jahres entschieden werde. Eine frühere Festlegung halte sie für problematisch, weil die Entscheidung in der Sache präjudizieren würde. Merkel sagte, die Frage, wo man mit der Kandidatenfindung umgehe, sei ebenso „kriegsentscheidend" wie die Person selbst. Wenn die Bundestagsfraktion entscheide, so wäre jeder Abgeordnete von dem Medien jeden Tag gefragt werde. Das führe zu „Wasserstandsmeldung" und würde gelten. Deshalb werde die Entscheidung – ebenso wie die Kandidatenfrage – von ihr und Stoiber abgestimmt. Dies stieß in der Aussprache auf Vorbehalte.

Der Bremer CDU-Vorsitzende Neumann forderte einen konkreten Fahrplan für die Kanzlerkandidatur. Es mache einen Unterschied, ob die Entscheidung im Januar oder erst im Mai des nächsten ...

Jahres falle. In den übrigen bezweifle er, daß es Merkel gelingen werde, ohne vorherige Verständigung über das Verfahren die öffentliche Debatte über die Kandidatur zu vermeiden. Naumann wandte in der Aussprache des Bundesvorstands am Montag ein, die Entscheidung über den künftigen Kanzlerkandidaten müsse in den dafür zuständigen Gremien behandelt werden.

Merkel ging auf Neumanns Argumente nicht ein. Der saarländische Ministerpräsident Müller, der derzeit damit beschäftigt ist, die Landtagswahl mit Frau Merkel fertigzustellen, sagte, wenn die drei einander nicht einig seien, wo man die die Sache für die Partei erleichtern. Am Rande der Sitzung äußerten dafür stand über, daß Merkel bereits ein Jahr nach ihrer Wahl zur Vorsitzenden dafür eintrete, über eine der wichtigsten Fragen faktisch außerhalb der Führungsgremien entscheiden zu wollen. „Das ist ...

... ja wie bei Kohl", äußerte ein Teilnehmer. Merkel beharrte darauf, daß die Kanzlerkandidatur nicht öffentlich thematisiert werden solle.

Was den Kandidaten angehe, über dessen Person sie keinerlei Andeutungen machte, sagte Merkel, sie hoffe darauf, daß die Union mit der SPD mithalten könne. Zu den politischen Inhalte sagte Merkel nach der Sitzung, die CDU müsse in ihrer „Botschaft" dem Wähler deutlich machen, wofür sie gewählt werden wolle, was sie besser könne als die jeweiligen Parteien und schließlich, wer die CDU sei das noch nicht wisse, „Köpfe vertreten zu lassen". Die SPD, so füge Merkel hinzu, werde schwerlich mit einem sehr stark personalisierten Wahlkampf gegen die Wähler herantreten; bei der CDU sei dies noch nicht so. Es werde begrüßt, daß Merkel die Sachfragen als für den Wahlkampf wichtig hervorhob. Andererseits äußerten mehrere ihr Erstaunen, daß die Vorsitzende abermals keine konkreten Positionen bezogen habe.

CSU fordert Zuwanderungsquoten für jeden EU-Staat

Zwei-Stufen-Modell beschlossen / „Alle Möglichkeiten zur Eindämmung des Asylmißbrauchs nutzen"

Fin. MÜNCHEN, 23. April. Der CSU-Vorstand hat in der Asylpolitik das Zwei-Stufen-Modell zugestimmt. Zunächst, heißt es in den verabschiedeten „Thesen zur Zuwanderungspolitik", müßten alle bereits bestehenden gesetzlichen Möglichkeiten zur Eindämmung des Asylmißbrauchs genutzt werden. Da die CSU jedoch nicht wie vor bezweifelt, daß sich auf diese Weise eine erhebliche Verringerung des Mißbrauchs erzielen lasse, plädierte sie abermals für eine Umwandlung des individuellen Grundrechts auf Asyl in eine institutionelle Garantie, wie sie in allen anderen Staaten der Welt geltendes Recht sei. Werde aber die Rechtswegsgarantie neu gefaßt, ließe sich eine spürbare Vereinfachung und Beschleunigung der Verfahren erzielen.

Die europäische Asylpolitik muß nach Auffassung der CSU zu einer gleichmäßigen Belastung aller Mitgliedstaaten führen. Gefordert wurde eine Quotenregelung, die sowohl die Bevölkerungszahl eines jeden Landes als auch ...

dessen wirtschaftliche Leistungsfähigkeit berücksichtigt. Zur Vermeidung von Sogwirkungen soll darauf geachtet werden, daß Asylbewerber überall die gleiche soziale Unterstützung bekämen, wobei es sich grundsätzlich um Sachleistungen handeln sollte und nicht um Geldzuwendungen. Auch für die arbeitsmarktpolitisch begründete Zuwanderung nach Deutschland forderte die CSU eine Quotenregelung. Durch Rechtsverordnung und mit Zustimmung des Bundesrates habe die jeweiligen ... und dabei die ... rungsentwick ... sichtig ...

als die Summe der „Normen und Gepflogenheiten" definiert, „denen sich die einheimische Bevölkerung verpflichtet fühlt".

In dem Papier wird nicht behauptet, Deutschland sei kein Einwanderungsland. Es heißt jetzt, Deutschland sei „kein klassisches Einwanderungsland" und lehne es ausdrücklich um Sachleistungen handeln sollte und nicht um Geldzuwendungen. Zudem brauche ... Unternehmer.

Merkel sagte im ... land ein ... gen ...

Schröder: Der Osten braucht noch Hilfe

Lt. BERLIN, 23. April. Die Bundesregierung hat am Montag Mutmaßungen zurückgewiesen, wonach die Regierung mit einem zusätzlichen Milliardenprogramm gestützt werden solle. Bundeskanzler Schröder stellte lediglich in Aussicht, es werde nur bezweifelt, daß sich auf diese Weise eine erhebliche Verringerung des Mißbrauchs erzielen lasse ...

... „noch Hilfe". Der Aufschwung sei „noch nicht selbsttragend, wenn es auch der Westen" sagte Schröder stellte fest, die Hilfen für den Osten dürften allerdings den Sparkurs der Bundesregierung nicht gefährden. Die PDS verlangte hingegen von der Bundesregierung, sie solle um einer höheren Ost-Förderung willen den Abbau der Neuverschuldung „strecken". Zur Stützung der ostdeutschen Wirtschaft sei eine Investitionspauschale für die Kommunen notwendig, die ein Volumen von mindestens drei Milliarden Mark jährlich haben müsse. Die PDS ermahnte die Regierung, die Schaffung gleichwertiger Lebensverhältnisse in Ost und West sei „keine Ermessensfrage, sondern Auftrag des Grundgesetzes". Schröder stellte mit Blick auf Hannover hinsichtlich der allgemeinen Konjunkturaussichten in Hannover zur Pessimismus, „für den es überhaupt keinen Grund gibt". (Siehe Seite 4 und Wirtschaft.)

KZ-Op... Istanbuler ... Geisel geben auf

Fin. MÜNCHEN ... Tag der Hauptverhan ... heren SS-Scharführer ... dem drei Morde an KZ-Häftlingen vorgeworfen werden, hat der Schwurgerichtsvorsitzende am Montag, sich den Vorwürfen zu stellen. Seine Mitwirkung an der Wahrheitsfindung sei er den Menschen schuldig, da in Theresienstadt ermordet worden seien. Sachverständige bezeichneten den 89 Jahre alten, krebskranken Mallot für verhandlungsfähig. Ein Arzt sprach von altersbedingten Störungen, hielt ihn aber für geistig rege.

Her. ISTANBUL, 23. April. Nach einem halbstündigen Gespräch mit dem türkischen Innenminister Tantan haben sich am Montag dreizehn am Kampf der tschetschenischen Rebellen gegen die russische Armee sympathisierende Geiselnehmer kampflos ergeben. Damit ging ihre Geiselnahme in einem Istanbuler Luxushotel mit 12 Stunden unblutig zu Ende. Die hundert Geiseln ließen sie unversehrt frei. (Siehe Seite 3.)

Gespaltenes Montenegro

rüb. Ein klares Votum haben die Wähler Montenegros am Sonntag nicht abgegeben. Es bleibt bei der tiefen Spaltung der slawisch-montenegrinischen Bevölkerungsmehrheit in der Frage, ob sich die Zwergrepublik in den „Schwarzen Bergen" vom viel größeren Serbien lösen soll. Knapp die Hälfte ist für eine reine Staat, die anderen sind dagegen. Die Minderheiten der Muslime, Albaner und Kroaten, die zusammen fast ein Viertel der Einwohner stellen, haben dagegen fast geschlossen für den Kurs des Präsidenten Djukanović in Richtung staatlicher Unabhängigkeit gestimmt. Entscheiden die Minderheiten über das Schicksal der in sich zerstrittenen Mehrheit?

Wäre Montenegro eine gefestigte Demokratie in einer sicheren Region, müßte sich die Idee der Zivilgesellschaft ohne weiteres gegen das Denken in nationalen Kategorien durchsetzen. Doch nach heute als einem Jahrzehnt serbischer Eroberungs- und Vertreibungskriege, vor allem angezettelt vom gestürzten Milošević, sitzt bei den kleineren Völkern der Region das Mißtrauen gegenüber der Belgrader Großmannssucht tief. Es wird noch wachsen

... und sich in trotziger Selbstbehauptungswillen steigern.

Die im April 1992 ausgerufene Bundesrepublik Jugoslawien, bestehend aus Serbien und Montenegro, ist so etwas wie ein untoter Staat: Er lebt nicht, kann aber auch nicht sterben. Es gibt keinen Grund für Wiederbelebungsversuche. Nur ein runderneuertes Jugoslawien, dezentralisiert und stark föderalisiert, könnte wieder in Schuß kommen. Der Teilrepublik Montenegro die Trennung von Serbien zu verwehren, so wenn nur eine knappe Mehrheit dafür votiert, hieße den Fehler vor vor zehn Jahren wiederholen, als man Slowenien und Kroatien, später Bosnien-Hercegovina zum Verbleib in Serbien zwingen wollte. Diesmal muß der Westen in den Konflikten eine neutrale Position einzunehmen suchen. Die Bundesrepublik Jugoslawien muß nicht der Weisheit letzter Schluß sein. Auch die von Djukanović angestrebte Union zweier unabhängiger Staaten Montenegro und Serbien könnte die Erbschaft der Bundesrepublik Jugoslawien antreten. Und schließlich wird sich auch der Drang der Albaner im Kosovo nach Unabhängigkeit von Serbien nicht ewig unterdrücken lassen.

Europäische Werte-Gemeinschaft

Von Michael Stabenow

Europäische Verträge sind schnelllebig. Noch ist der Vertrag von Nizza in Kraft getreten, steht er im Kern zur Disposition. Denn für 2004 ein neuer Vertrag geplant. Er soll insbesondere eine klarere Verteilung der Aufgaben zwischen der Europäischen Union und den Mitgliedstaaten ermöglichen und so den Weg zum institutionellen Teil einer europäischen Verfassung weisen.

Es wird die fünfte Vertragsreform innerhalb nur eineinhalb Jahrzehnte sein. Unabhängig von der endlich begonnenen Debatte über die künftige Verfaßtheit Europas hat das Gipfeltreffen in Nizza mit der Idee einer „Charta der Grundrechte der Europäischen Union". Sie soll den Willen der Völker verdeutlichen, „auf der Grundlage gemeinsamer Werte eine friedliche Zukunft zu teilen, indem sie sich zu einer immer engeren Union verbinden". Die Vision ist auf eine mehr als zwei Dutzend Staaten umfassende Wertegemeinschaft gerichtet.

Die in der Europäischen Union aufgegangene Europäische Gemeinschaft für Kohle und Stahl (EGKS) und die Europäische Wirtschaftsgemeinschaft (EWG) standen nur scheinbar im Zeichen ökonomischer Integration. Gründungsväter wie Robert Schuman, Konrad Adenauer und Alcide de Gasperi betrachteten die Montanunion und den Gemeinsamen Markt jedoch lediglich als Mittel und Zwischenschritte auf gemeinsamen Programmen. Friede, Demokratie, Rechtsstaatlichkeit, Marktwirtschaft – beruhenden politischen Einigung. Es sind die Grundwerte, die im totalitären Deutschland der Jahre 1933 bis 1945 mißachtet wurden und die zum Teil in der Nachkriegszeit im „Ostaura" mißachtet werden. Sie basieren auf der europäischen Aufklärung, den Grundsätzen der französischen Revolution, in erster Linie aber auf dem, was man bis vor kurzem unbefangen christliche Weltanschauung nennen konnte.

Im zunehmend säkularisierten Europa steht auch die Politik schwer mit dem geistlichen Erbe dieser Werte. So verweist die Präambel der Charta auf das „geistig-religiöse und sittliche Erbe" – in der französischen Fassung steht mit Rücksicht auf die laizistische Pariser Haltung der mehrdeutige Begriff „spirituell"; er soll „geistig", aber auch als „geistlich" auszulegen.

Auf den ersten Blick geht die Charta kaum über das hinaus, was staatliche Verfassungen enthalten. Das kann nicht verwundern, da der „Konvent" unter Vorsitz des früheren Bundespräsidenten Herzog den Text entwerfend formulierte. Kompromißformeln haben es in sich. Das „Recht, eine Ehe einzugehen und eine Familie zu gründen", wurde mit dem Hinweis auf die einzelstaatlichen Gesetze relativiert. Dies trägt auch der Rechtspraxis einiger Länder zu gleichschlechtlichen Ehen Rechnung. Zu den Neuerungen zählt das Verbot des gentechnisch möglichen Kopierens von Lebewesen (reproduktives Klonen). Die Charta stellt aber offenbar, wie das britische Beispiel lehrt, keine Barriere gegen das Klonen zu therapeutischen Zwecken dar.

Was die „Wertegemeinschaft" ist, es in der heute Niederländer, nun Belgier und übermorgen andere EU-Partner die organisierte aktive Sterbehilfe zu zulassen oder zulassen wollen? Von welchem „sittlichen Erbe" zeugt es, wenn die niederländische Gesundheitsministerin Els Borst nach Annahme dieses Gesetzes die von der Bibel überlieferten letzten Worte Christi sagt: „Es ist vollbracht." Und was folgte einer Zulassung der von Frau Borst befürworteten „Sterbepille" für ältere Menschen, die mit dem „Leben fertig sind"?

Was in den Niederlanden legitimiert ist, kann auch in Deutschland und anderswo Praxis werden – es muß aber nicht, zumindest nicht unmittelbar durch die Charta. Erstens erkennt diese die mit dem Subsidiaritätsprinzip eingehergehende engste Zuständigkeit der Mitgliedstaaten an. Dies gilt auch für den „Raum der Freiheit, der Sicherheit und des Rechts", der seit der Konferenz von Tampee im Herbst 1999 im 2004 angestrebt wird. Er soll Antworten auf die gemeinsame und grenzüberschreitende Herausforderungen geben: die Asyl- und Wanderungsprobleme, die Verbrechensbekämpfung, aber auch die gegenseitige Anerkennung gerichtlicher Entscheidungen. Daß dies alles keine angestrengte Vereinheitlichung der gewachsenen Rechtssysteme verlangt, zeigt, wie stark die gemeinsamen Grundwerte der Gemeinschaft sind.

Dennoch könnte die Charta Neues anstoßen. Vorerst ist sie zwar rechtlich nicht bindend. Aber der Europäische Gerichtshof kann sich in seiner Rechtsprechung durchaus auf sie stützen im Spannungsfeld von Ethik und klassischen EU-Zuständigkeiten. Was geschehe, wenn ein Händler jene zweifelhafte „Sterbepille" unter Berufung auf den Grundsatz des freien Warenverkehrs nach Deutschland einführen wollte? Raucher könnte sich der Konfliktfall bei der Nutzung der Gentechnik stellen. Auch einzelstaatliche Gerichten werden die Charta Maßstäbe setzen.

Natürlich unterliegt auch die Wertegemeinschaft Veränderungen. Dies ist auch bei der Diskussion über den neuen EU-Vertrag und eine Verfassung zu berücksichtigen. Daher gilt es, die einzelstaatlichen Spielräume zu erhalten. Das amerikanische Beispiel zeigt, wie selbst in einem ausgereiften Bundesstaat unterschiedliche Gesetze und Rechtspraxis koexistieren können. In der durch ein Nebeneinander bundes- und zwischenstaatlicher Strukturen geprägten EU verfestigt sich – bis auf weiteres – ein tiefverwurzelter Grundwert, der allerdings im politischen und verfassungsrechtlichen Alltag nicht in jedem Land gleichermaßen Geltung hatte: die „Solidarität". Sie entspricht weitgehend den in Deutschland mit der „Sozialen Marktwirtschaft" verbundenen Werten. Doch die Zeiten und Umstände sind so, daß es hierüber zu einem transatlantischen Systemwettbewerb kommen kann: Die EU hat sich im März 2000 in Lissabon auch das Ziel gesetzt, in einem Jahrzehnt führende ökonomische Weltmacht zu sein. Diese wirtschaftliche Ambition und ein Streit über den Weg könnten die Wertegemeinschaft zur Zerreißprobe werden.

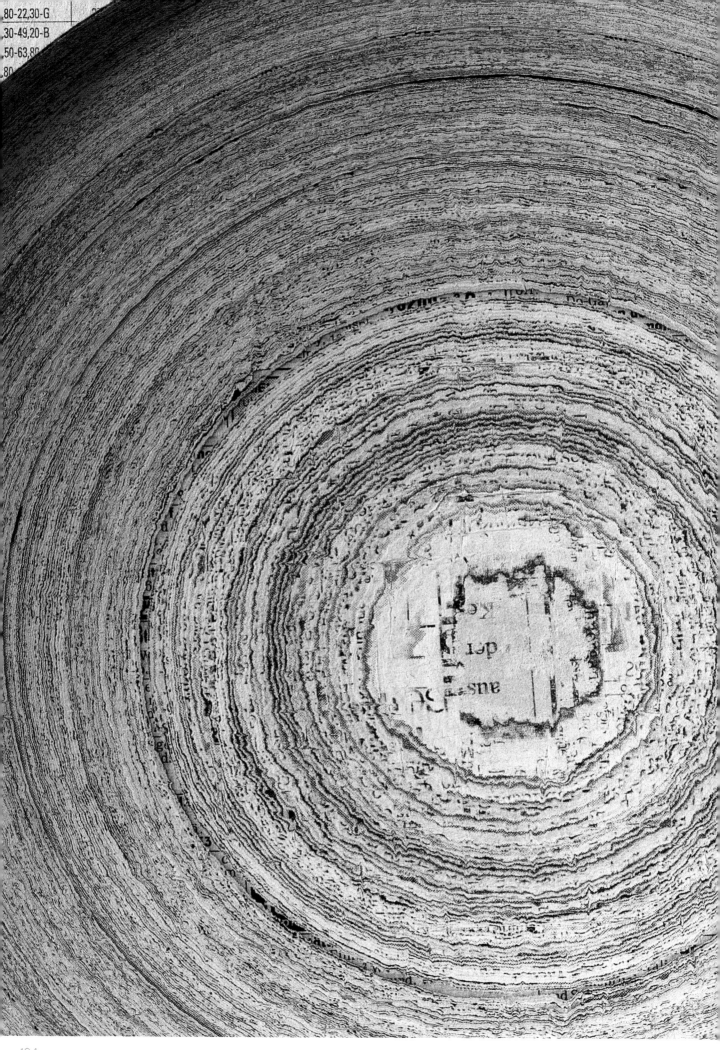

50,12	44,05	56,80	
114,58	117,20	139,30	
16,00	15,50	12,90	20,6
,80	66,70	82,10	77,00
	2,94	1,95	3,02
23,05	22,90	28,40	22,9
	13,10	15,40	13,20
	32,80	35,00	27,10
3,00	78,00	41,10	
	20,69	16,30	1457
	10,00	3,55	24122
52,53	52,50	77483	
35	14,90	28192	
	15,05	25282	6
	32,00	8348	54
	35,30	1041	20904

ngen für das Geschäftsjahr

70,00 B	69,80 -T	78,	
9,00 G	9,00	9,2	
14,00 G	14,00 G	18,50	
1195,00 -T	1195,00 -T	1200,00	
83,50 G	85,00 B	93,88	
84,00 G	84,00 B	98,00	
0,10 G	1390,10 G	1450,00	13
,10 G	24,20 G	26,80	2
25 G	21,50	22,80	1
75 G	15,70 G	16,50	14
11 G	0,43 G	0,60	0
0 B	2,25 B	2,95	2
0	51,00 G	98,90	47
0 G	2900,00 G	-	
0 -T	2200,00 -T	-	
0 eB	290,00 B	300,00	279
1 bB	763,01 G	785,00	43
00 G	135,00 G	135,00	12
00 -T	230,00 -T	270,00	23
,00 G	6,00 G	6,15	
8,50 B	38,00 G	41,00	
01,00 G	100,00 G	109,50	
99,00 G	98,00 G	112,60	
51,50 G	49,00 G	55,95	
43,50 B	43,50 B	61,0	
280,00 B	280,00 B	290,	
135,00 -T	135,00 -T	150	
44,90 B	46,00 BT		
22,00	20,50 G		

a (F/a)	525,55 G	525,55 G
Ob. (M/t)	114,00 G	114,00 G
at (Hn/a)	600,00 B*	600,0
gerland (M/t)	21,25 G	
ambda Physik (F/n)	67,00 G	
Landshuter Brau (M/t)	2150,00	

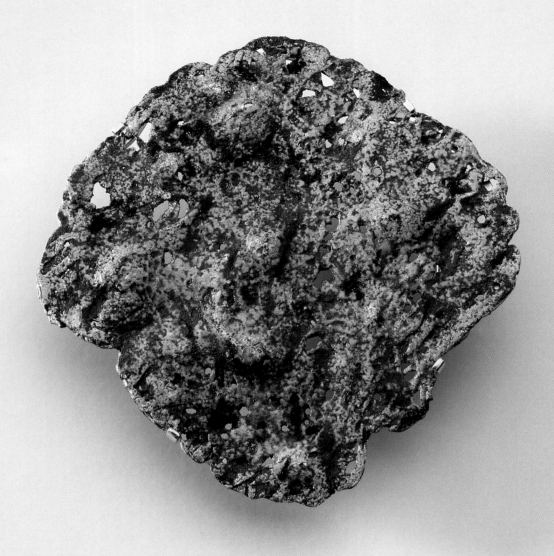
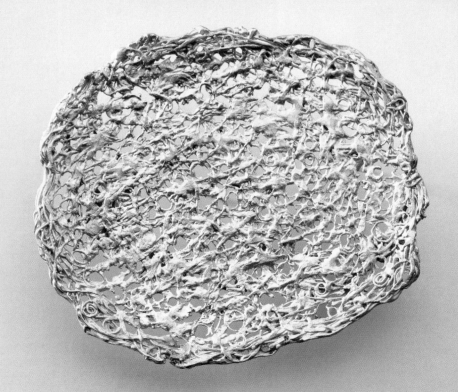

Brosche, 2001
Silber, Email, Gold
8 x 8 cm
Brooch, 2001
Silver, enamel, gold
8 x 8 cm

Brosche, 2001
Gold
5,5 x 6,5 cm
Brooch, 2001
Gold
5.5 x 6.5 cm

Brosche, 2001
Silber, Gold, Email
7,5 x 6 cm
Brooch, 2001
Silver, gold, enamel
7.5 x 6 cm

Brosche, 2001
Silber, Gold, Email
5,5 x 5 cm
Brooch, 2001
Silver, gold, enamel
5.5 x 5 cm

Brosche, 2001
Silber, Email
8 x 6 cm
Brooch, 2001
Silver, enamel
8 x 6 cm

Ike Jünger

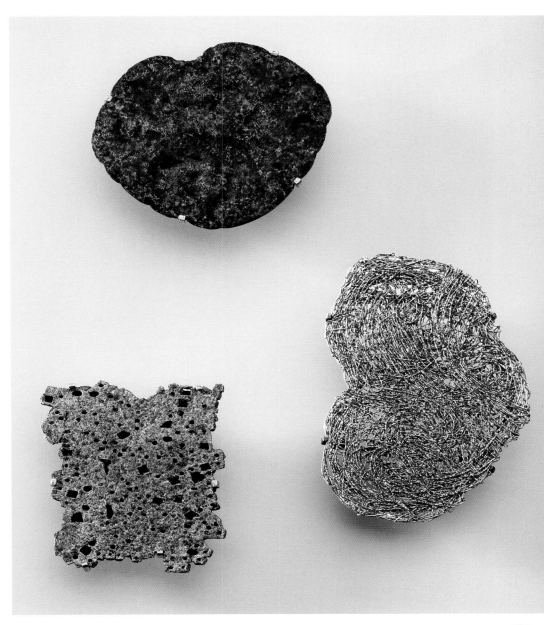

Kati Jünger

Vase, 2001
Steinzeug
H 58 cm
Vase, 2001
Stoneware
H 58 cm

Vase, 2001
Steinzeug
H 55 cm
Vase, 2001
Stoneware
H 55 cm

Vase, 2001
(Detail S. 110/11)
Steinzeug
H 58 cm
Vase, 2001
(detail p. 110/11)
Stoneware
H 58 cm

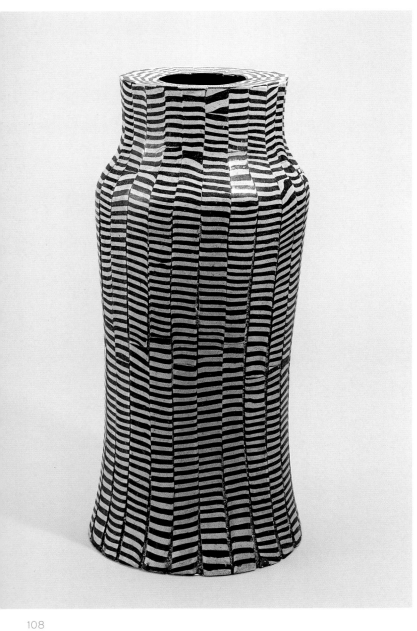

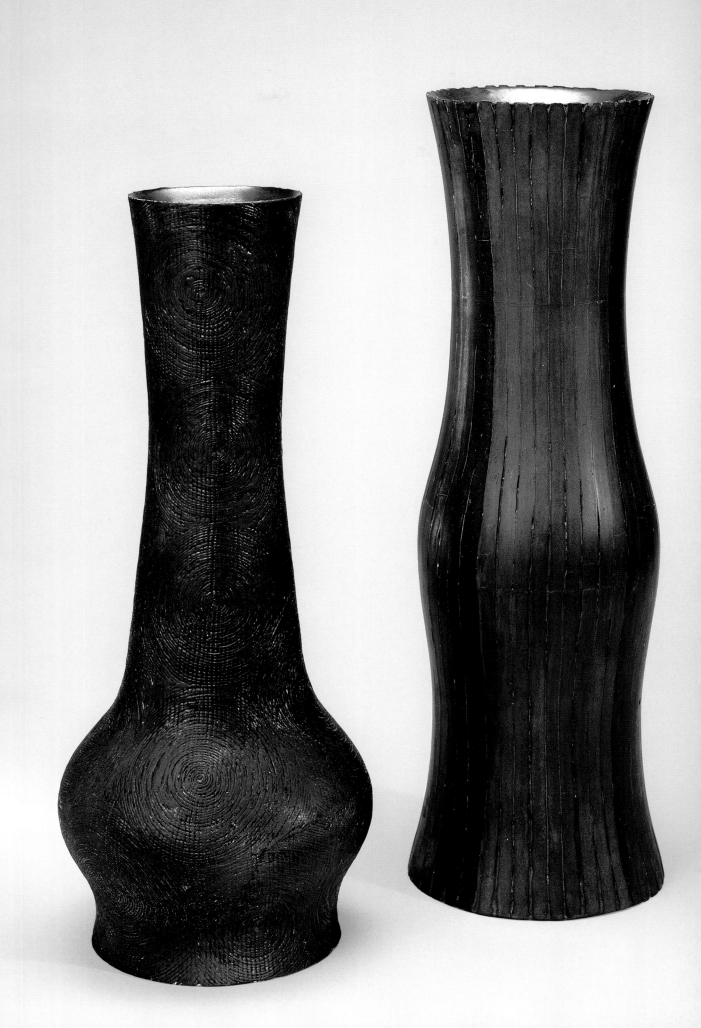

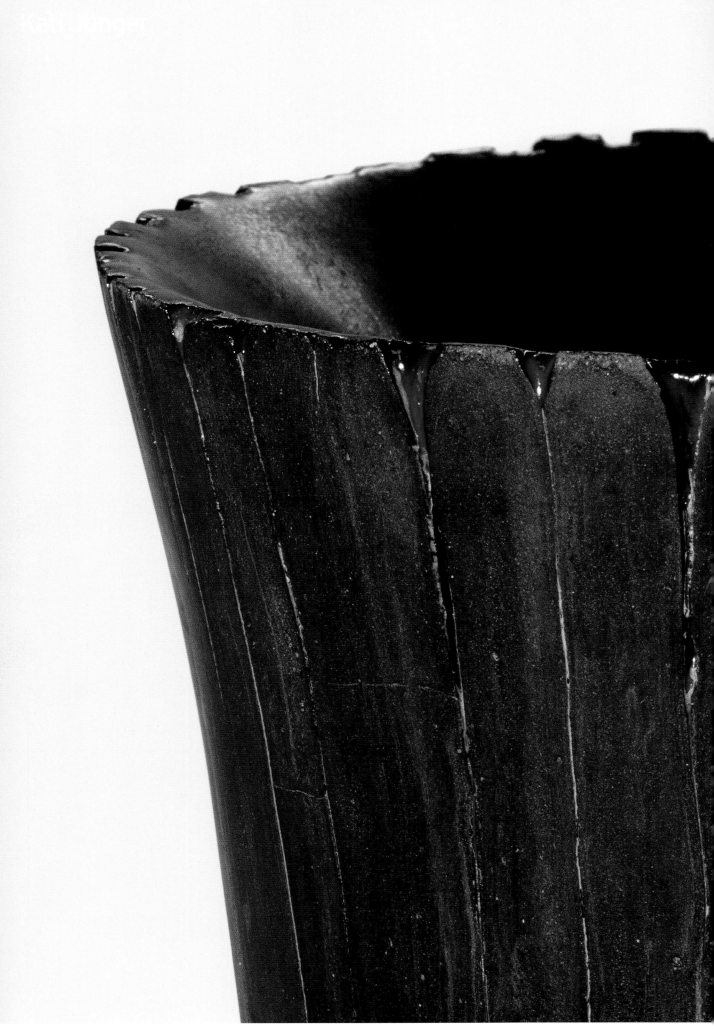

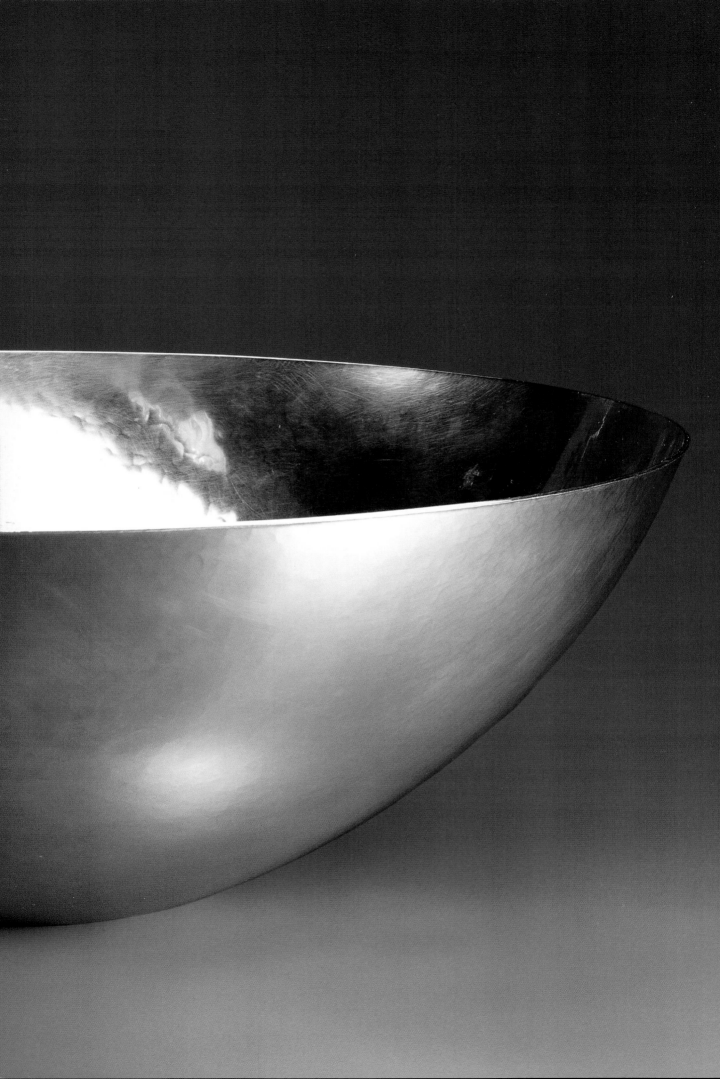

Schale, 2001
Silber 925
D 51 cm, H 19 cm
Bowl, 2001
925 silver
D 51 cm, H 19 cm

Thomas Kammerl

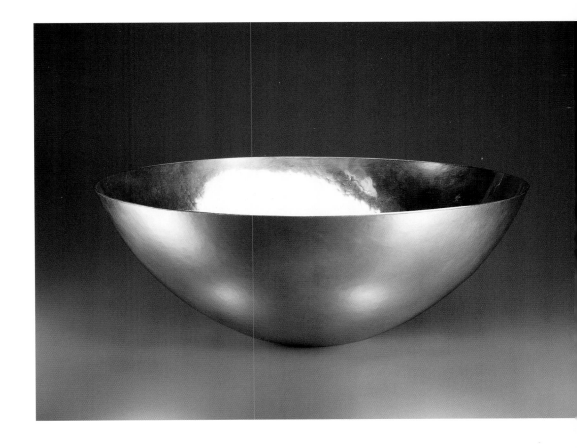

Eva Kandlbinder

Schal, 2000
Leinen, Alpakawolle
B 30 cm, L 180 cm
Scarf, 2000
Linen, alpaca wool
W 30 cm, L 180 cm

Leinenstoffe
„Naturfarben", 2000
Flachgewebe
B 65 cm, L 250 cm
Linen fabric
'Natural Colours', 2000
Smooth-surfaced
W 65 cm, L 250 cm

Schal, 2000
Leinen, Alpakawolle
B 30 cm, L 180 cm
Scarf, 2000
Linen, alpaca wool
W 30 cm, L 180 cm

Leinenstoffe
„Naturfarben", 2000
Flachgewebe
B 65 cm, L 250 cm
Linen fabric
'Natural Colours', 2000
Smooth-surfaced
W 65 cm, L 250 cm

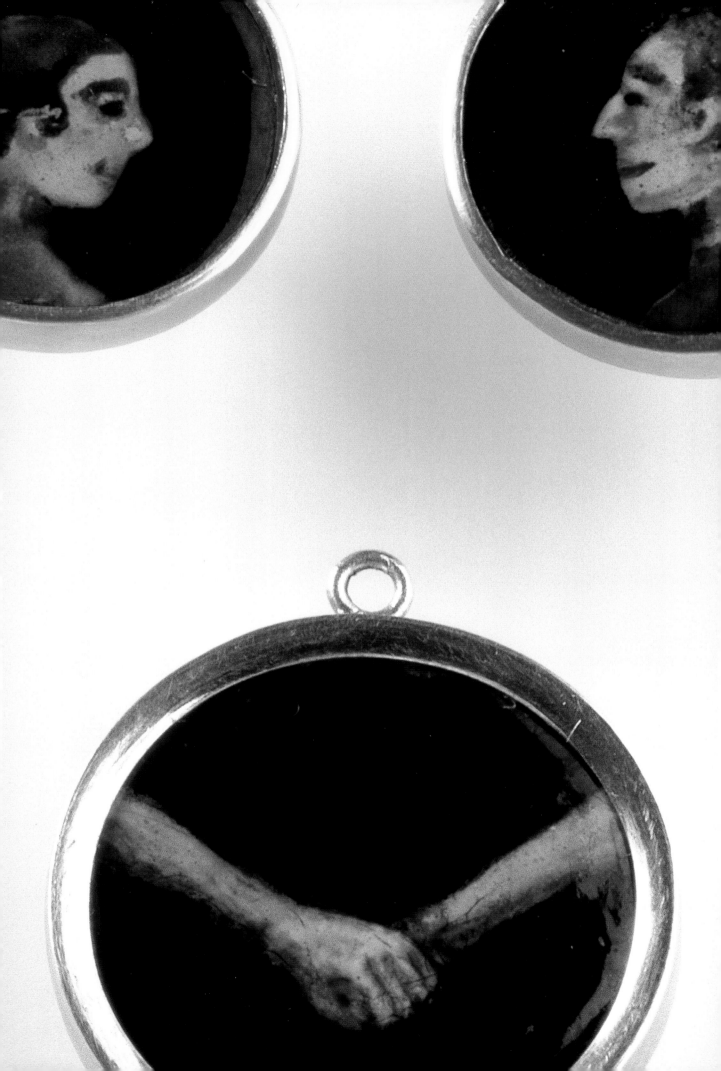

Jutta Klingebiel

Ohrstecker „Ein Paar", 2001
Emailporträts,
Fassung Gold 750
D 13 mm
Stud 'A Couple', 2001
Enamel portraits;
mount 750 gold
D 13 mm

Ohrstecker „Ein Paar"
und Anhänger, 2001
Emailporträts,
Fassung Gold 750
D 13 mm, D 17 mm
Stud 'A couple'
and pendant, 2001
Enamel portraits;
mount 750 gold
D 13 mm; D 17 mm

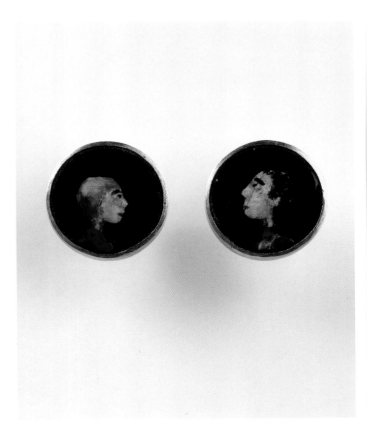

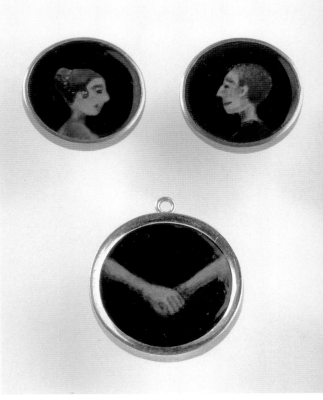

Bekleidungskonzept
„Taitos", 2001
Shirt, Seidenorganza schwarz
37 x 35 cm (gefaltet)
Garment design 'Taitos', 2001
Shirt, black silk organdy
37 x 35 cm (folded)

Bekleidungskonzept
„Taitos", 2001 (Abb. S. 120/121)
Organza
(Ausstellungskonzept)
37 x 37 cm (gefaltet)
Garment design 'Taitos', 2001
(fig. p. 120/121)
Organdy (show design)
37 x 37 cm (folded)

Gunhild Kranz

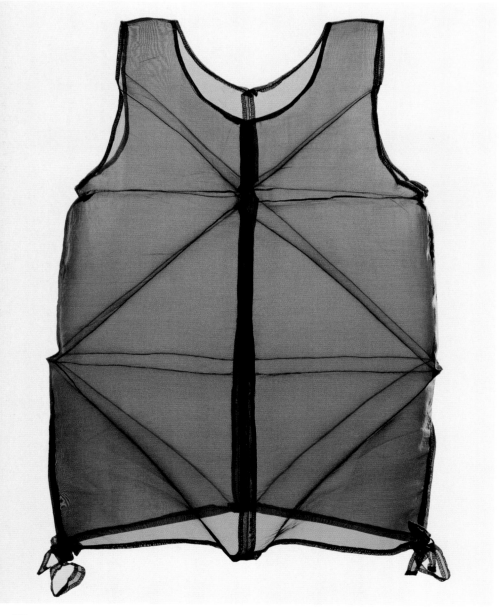

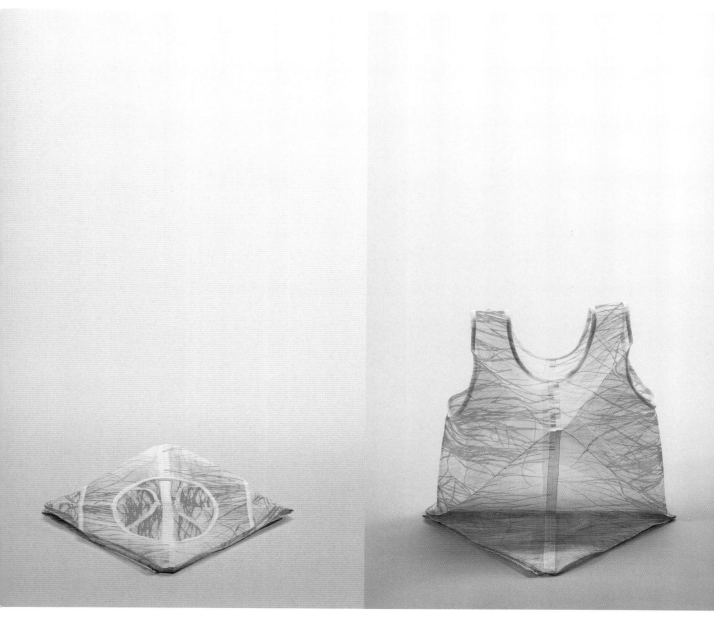

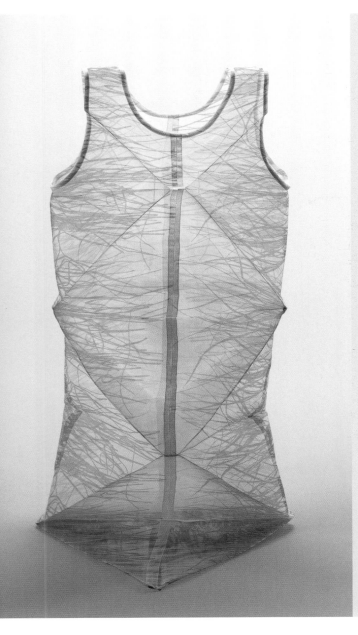

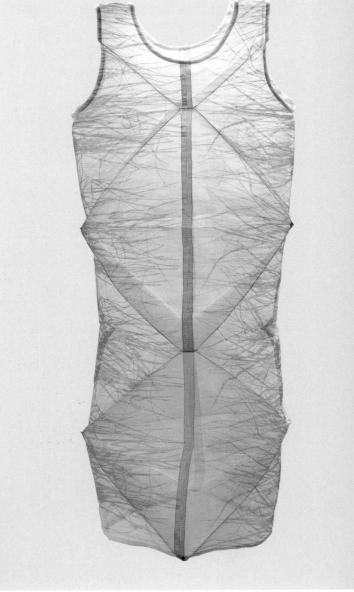

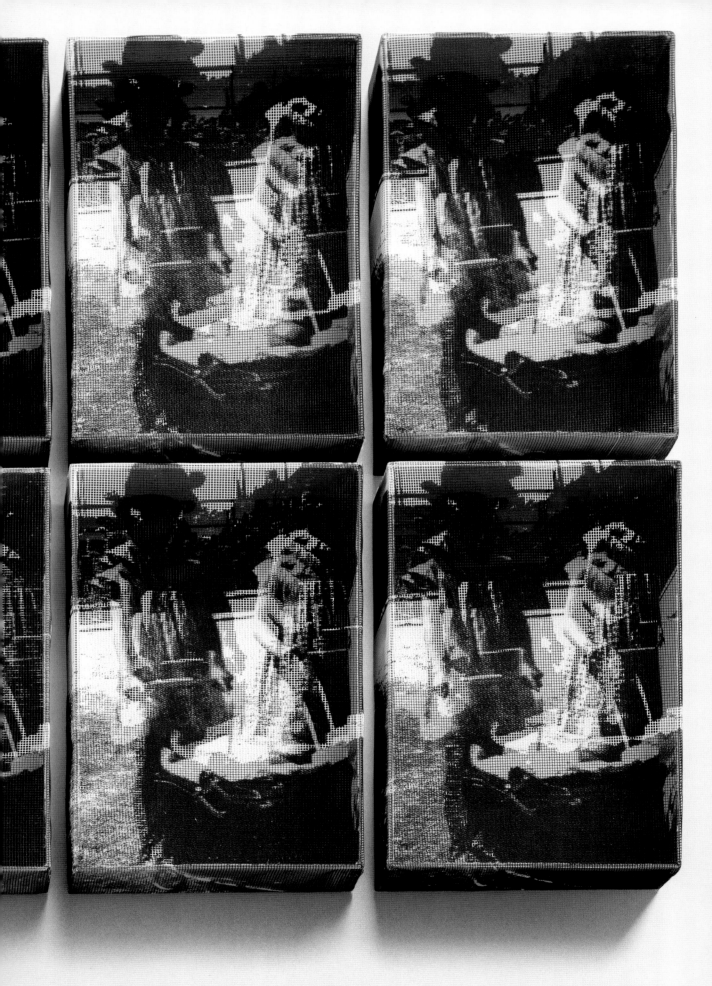

Ursula Kreutz

Raumkästen „Module
im Raum" (Kinderwagen),
1999 (Detail)
Textildruck auf Baumwolle
und Polyester
10 Kästen à 16 x 14 x 5 cm
Space boxes 'modules
in space' (pram), 1999 (detail)
Textile print on cotton
and polyester
10 boxes, each 16 x 14 x 5 cm

Raumkästen „Module
im Raum" (Fahrrad), 1999
Textildruck auf Baumwolle
und Polyester
16 Kästen à 12 x 6 x 6 cm
Space boxes 'modules
in space' (bicycle), 1999
Textile print on cotton
and polyester
16 boxes, each 12 x 6 x 6 cm

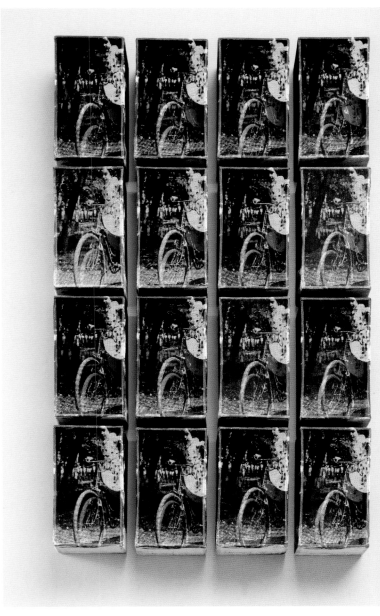

Florian Lechner

„Wellenschale", 2000
Optisches Rohglas
D 105 cm, H 24 cm
'Wavy dish', 2000
Unground optical glass
D 105 cm, H 24 cm

Schale „Blaue Welle", 1999
Optisches Rohglas
D 100 cm, H 22 cm
Bowl 'Blue Wave', 1999
Unground optical glass
D 100 cm, H 22 cm

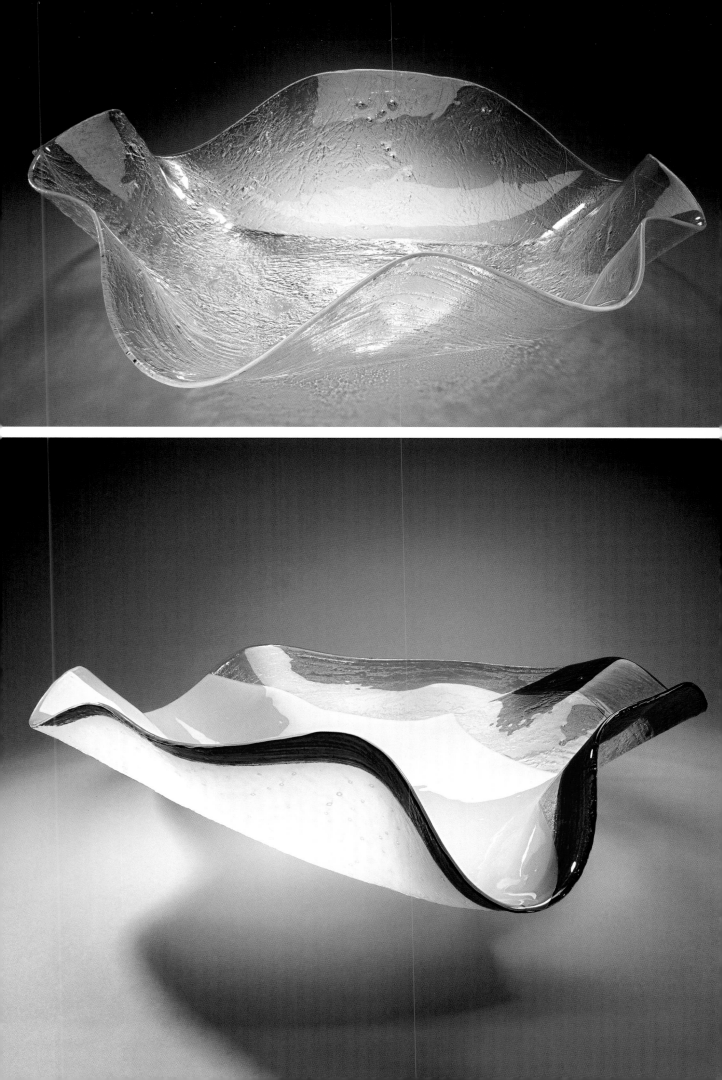

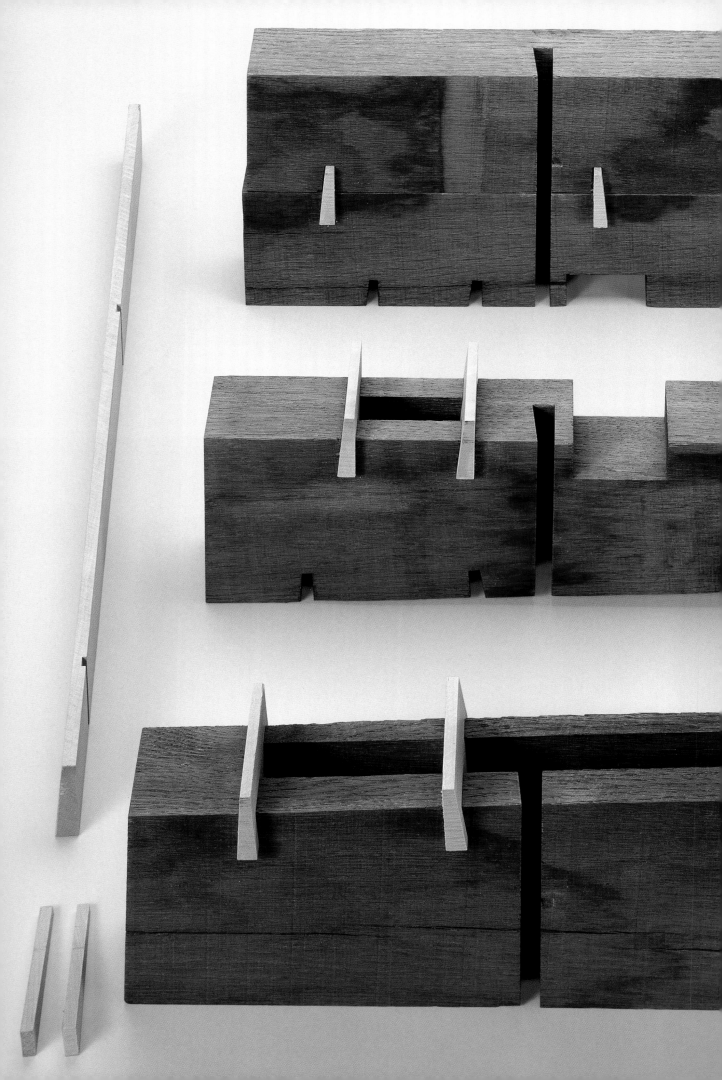

„Hohl-Körper, Gruppe 2", 2001
Dosenobjekt, Eichenvollholz,
Birnbaum, Ahorn
H 48-57 cm, B 40 cm, T 8 cm
'Hollow Body 2' Group, 2001
Box object, solid oak,
pear, maple
H 48-57 cm, W 40 cm, De 8 cm

„Hohl-Körper, Gruppe 2", 2001
(Abb. S. 128/129)
Dosenobjekte, Eichenvollholz,
Birnbaum, Ahorn
H 48-57 cm, B 40 cm, T 8 cm
'Hollow Body 2' Group, 2001
(fig. p. 128/129)
Box objects, solid oak,
pear, maple
H 48-57 cm, W 40 cm, De 8 cm

Christoph Leuner

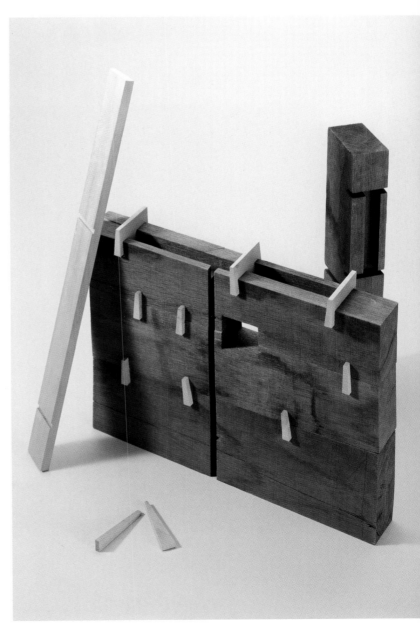

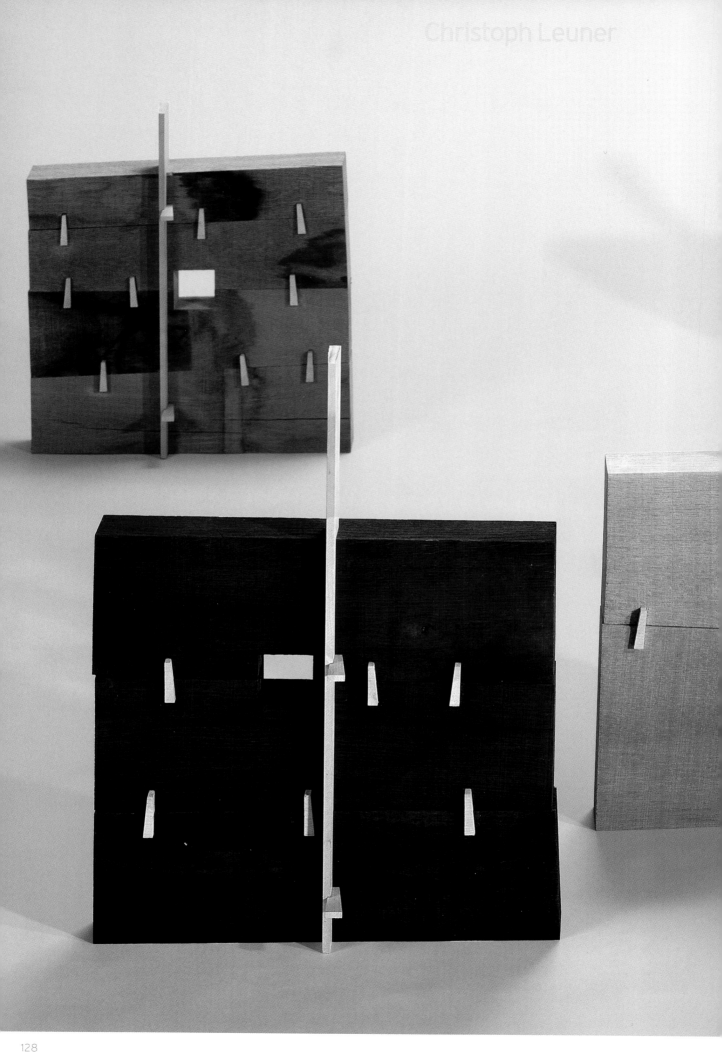

Christoph Leuner

128

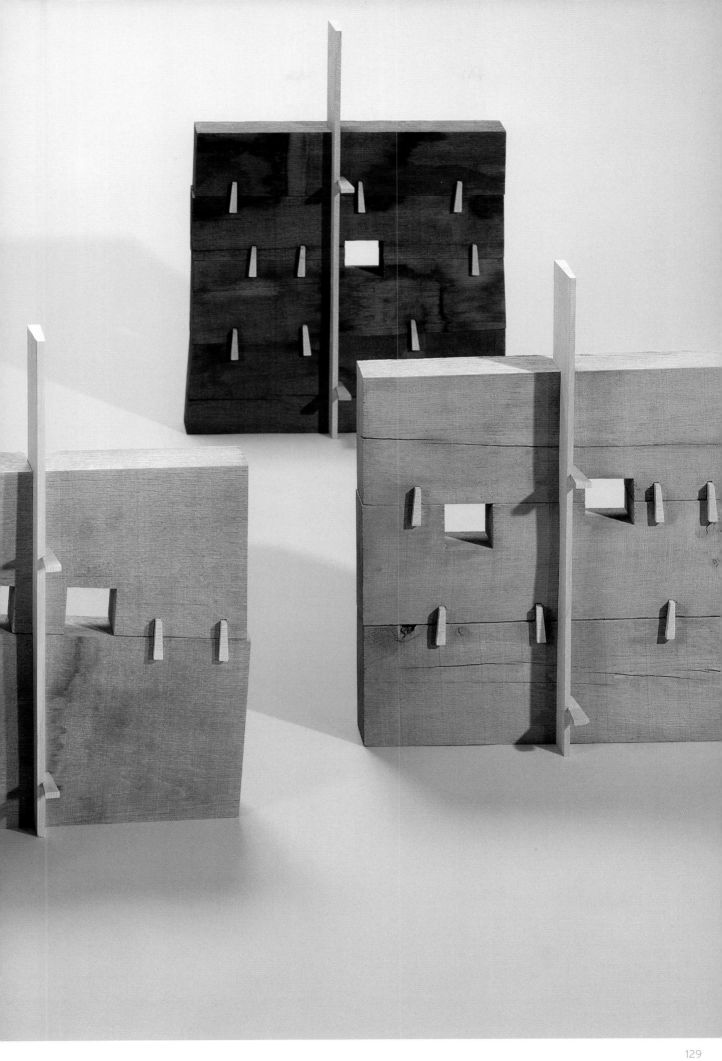

Claudia Liedtke

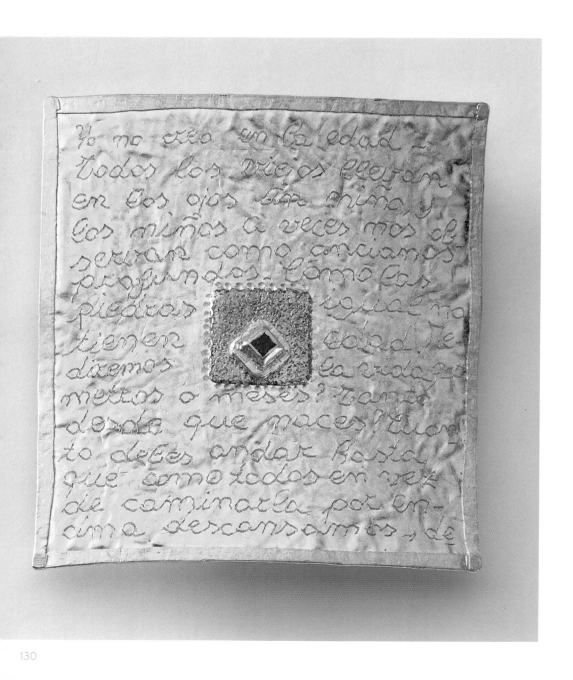

Looking up ab

I know quite

for all they care

to hell - How shou

like it were stars

with a passion fo

could not return?

affection cannot

more loving one

were all stars

or die, I should l

look at an empty

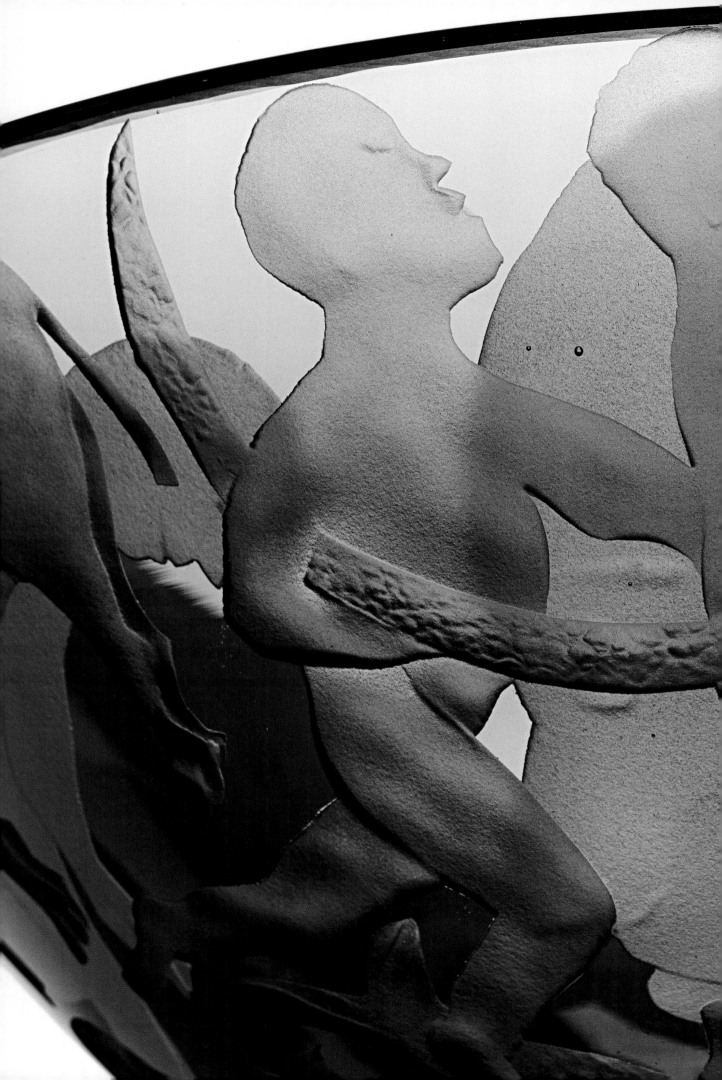

Schale „Zusammenleben",
2001
Farbiges Kristallglas,
Sandstrahl, Intagliogravur
innen und aussen
D 39 cm, H 13 cm
Bowl 'Cohabitation', 2001
Coloured crystal glass,
matt, intaglio engraving
inside and out
D 39 cm, H 13 cm

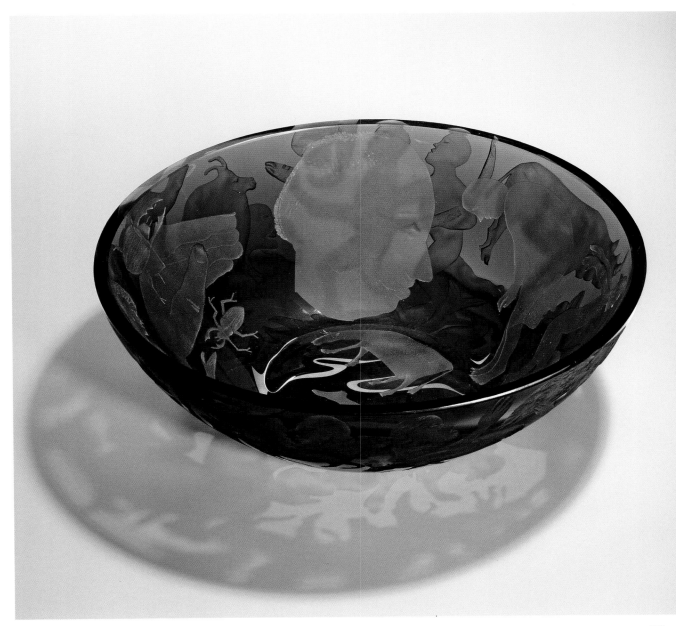

„Fischkleid", 2001
(Abb. S. 136)
Baumwolldruckstoff,
Jersey, Futterstoff,
synthetische Spitze
Gr. 36/38
'Fish dress', 2001
(fig. p. 136)
Printed cotton, jersey,
crinoline, synthetic lace
German size 36/38

„Paradiesvogelkleid", 2001
(Abb. S. 137)
Baumwolldruckstoff,
Fellimitat, Vliseline,
Glasperlen, Seidengarn
Gr. 38
'Bird of Paradise dress', 2001
(fig. p. 137)
Printed cotton, imitation
fur, Vliseline (stiff lining),
glass beads, silk thread
German size 38

Olga von Moorende

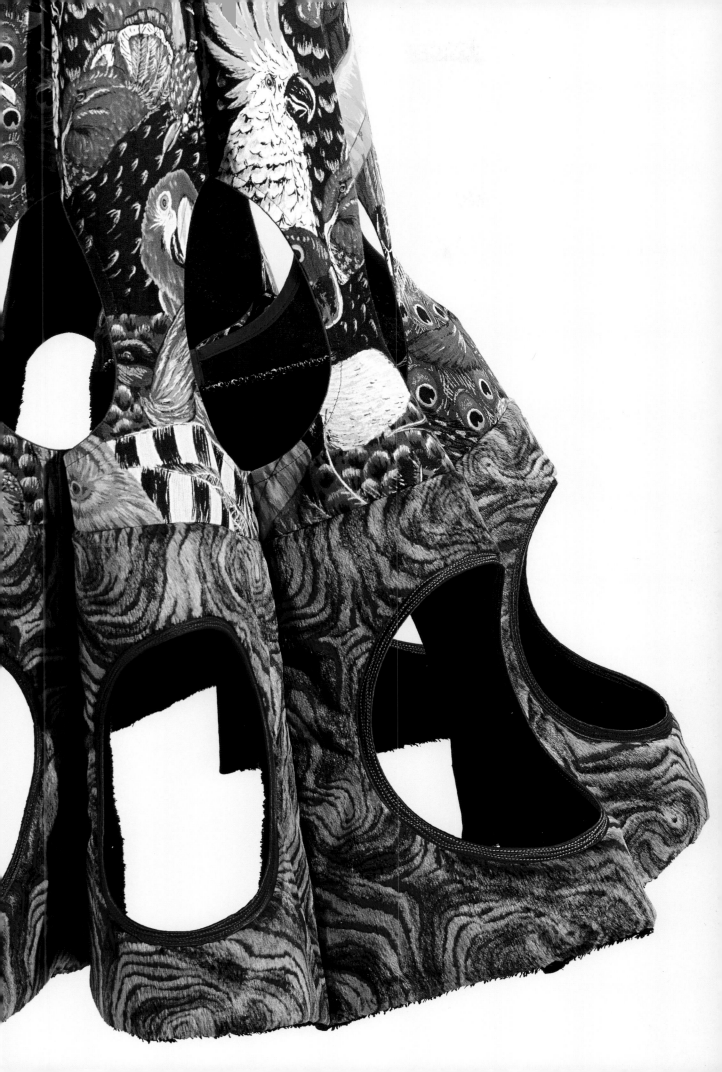

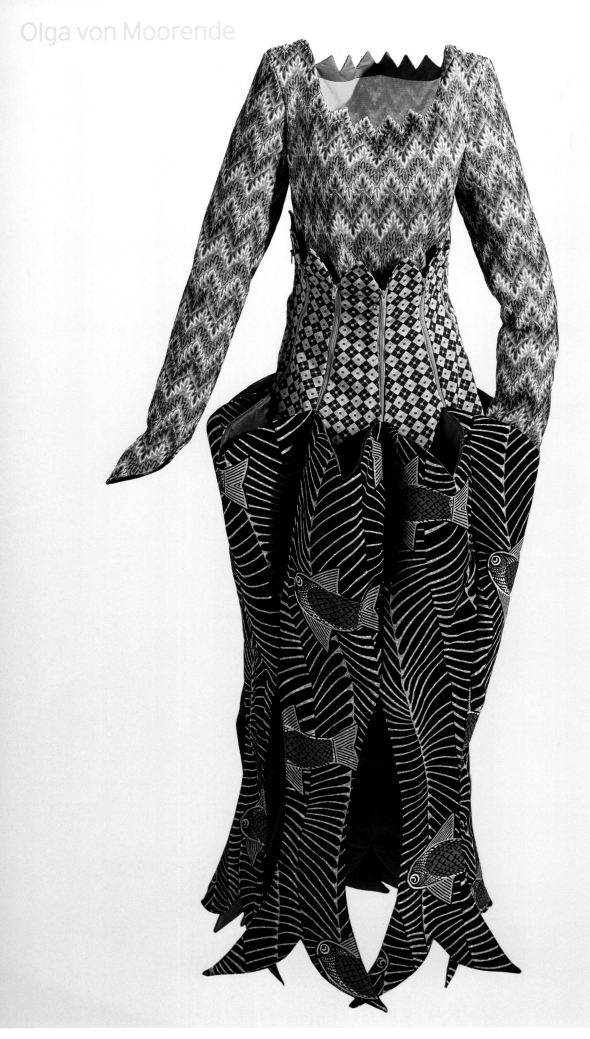

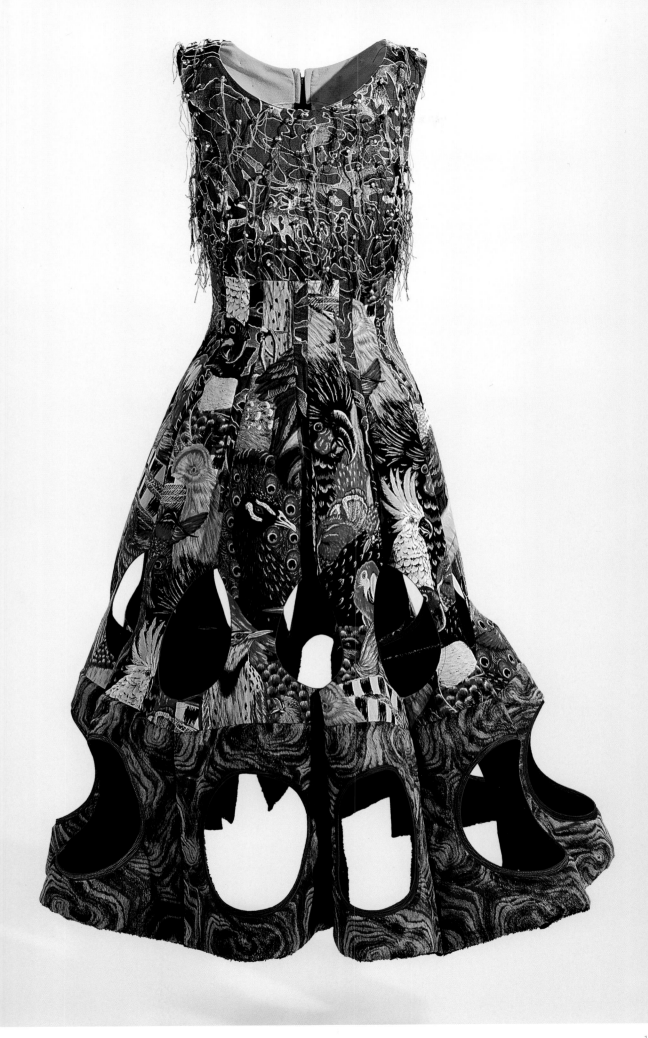

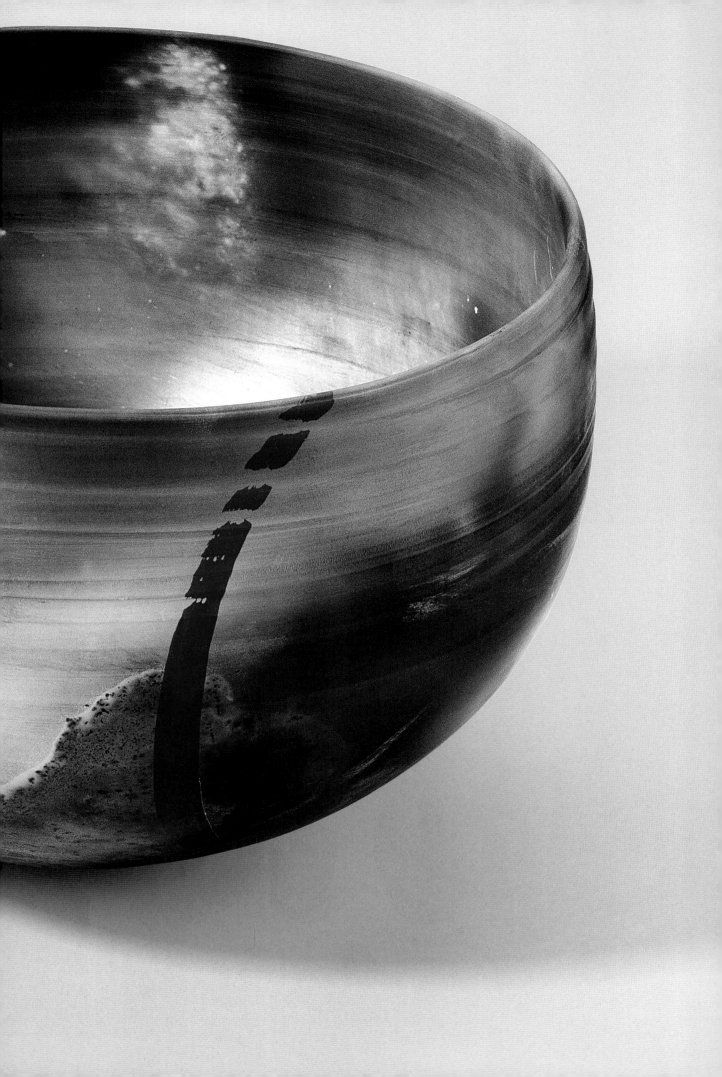

Schalenform, 2001 (Detail)
Porzellanmasse
D 20 cm, H 20 cm
Bowl form, 2001 (detail)
Hard-paste porcelain
D 20 cm, H 20 cm

Geschlossene Schalenform,
2001
Ton und Porzellanmasse
D 30 cm, H 21 cm
Closed bowl form, 2001
Terracotta and hard-paste
porcelain
D 30 cm, H 21 cm

Geschlossene Schalenform,
2001
Ton und Porzellanmasse
D 33 cm, H 22 cm
Closed bowl form, 2001
Terracotta and hard-paste
porcelain
D 33 cm, H 22 cm

Andrea Müller

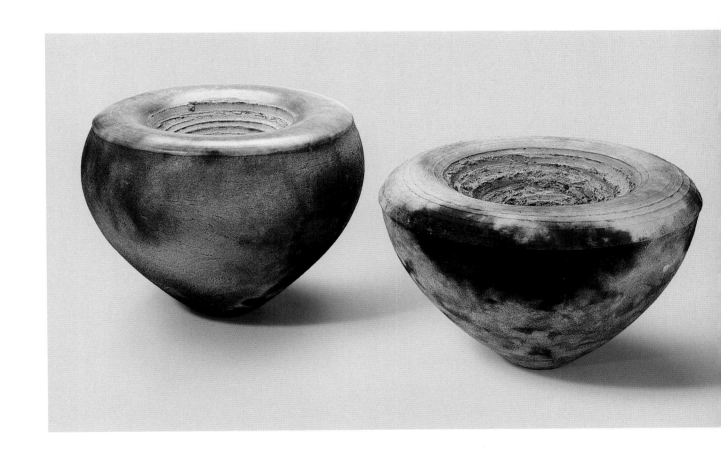

Matthias Münzhuber

Schale, blau, 2000
Keramik
D 45 cm
Dish, blue, 2000
Pottery
D 45 cm

Essensgefäße, 2000
Keramik
D 10 cm, H 15 cm
Crockery, 2000
Pottery
D 10 cm, H 15 cm

„Blütenschale", gelb,
2001 (Detail)
Keramik
D 30 cm
'Flower dish', yellow,
2001 (detail)
Pottery
D 30 cm

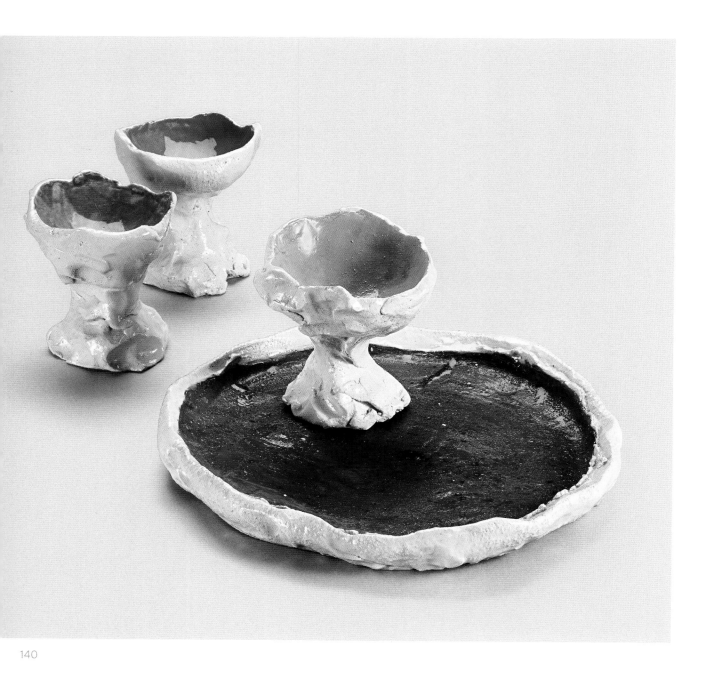

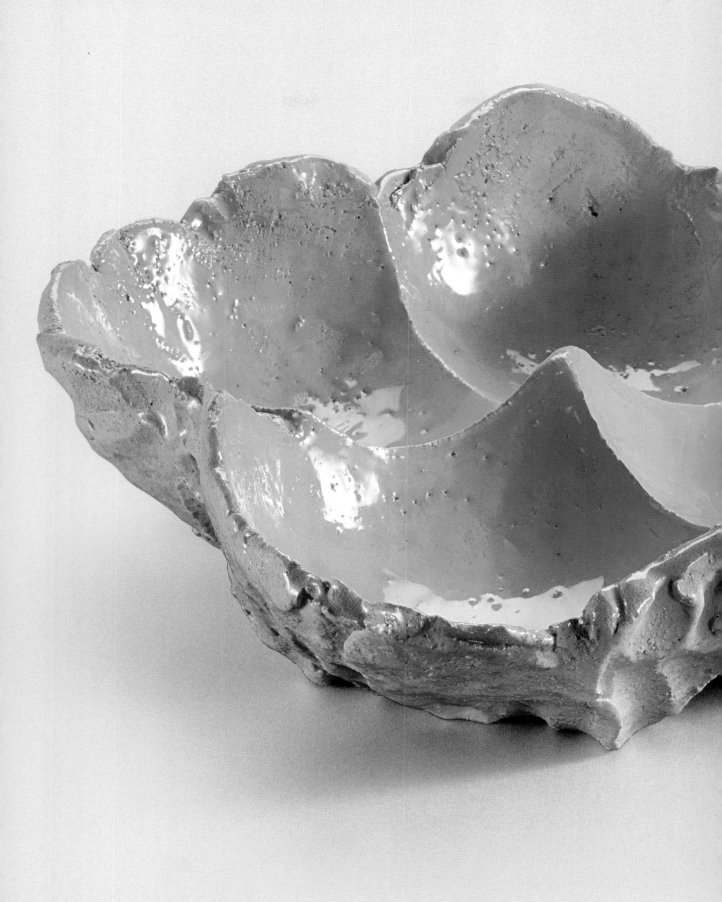

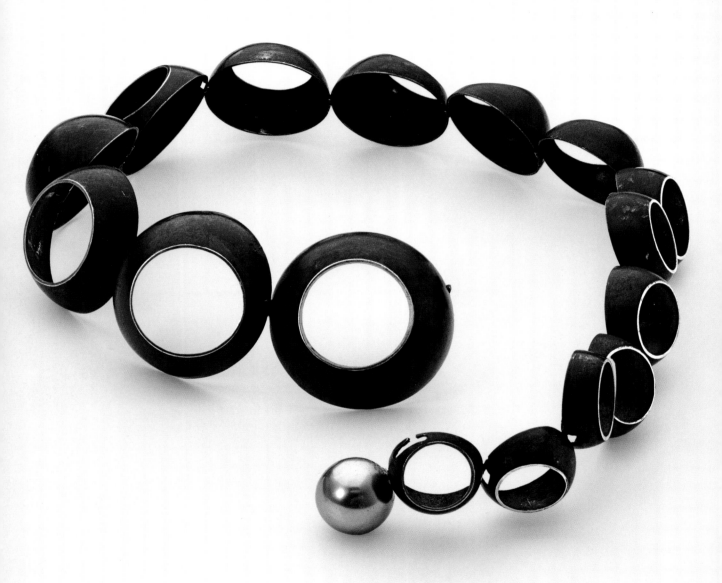

Kirsten Plank

„Auge", 2001
Silber 925, teils geschwärzt,
Perle
D 4 cm
'Eye', 2001
925 silver, partly black
patination, pearl
D 4 cm

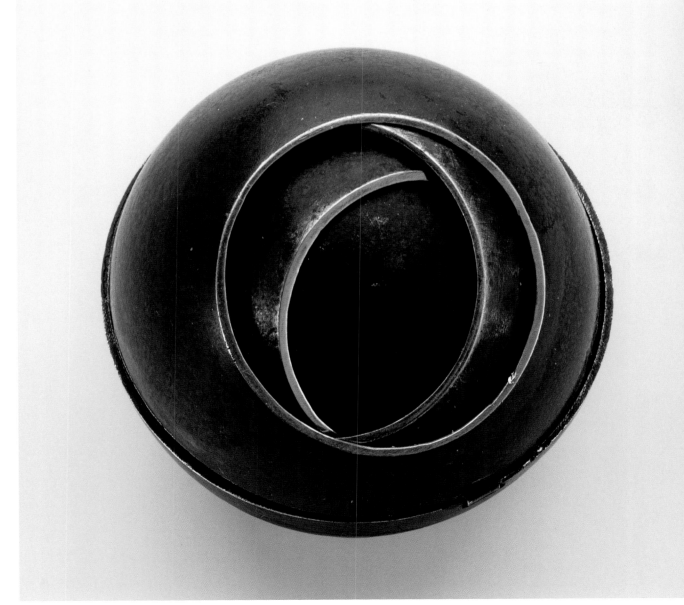

Andrea Platten

Gefäßobjekt, 2001
Steinzeugton
D 46 cm, H 51 cm
Vessel object, 2001
Stoneware
D 46, H 51 cm

Gefäßobjekt, 2001
Steinzeugton
H 24 cm, D 20 cm
Vessel object, 2001
Stoneware
H 24 cm, D 20 cm

Gefäßobjekt, 2001
Steinzeugton
D 36 cm, H 70 cm
Vessel object, 2001
Stoneware
D 36 cm, H 70 cm

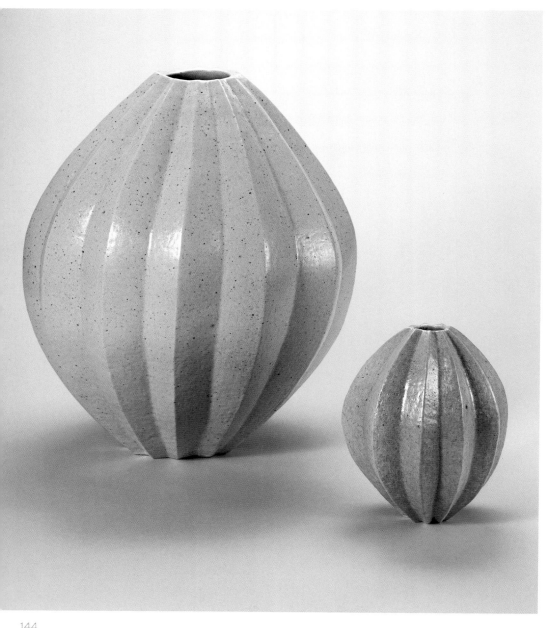

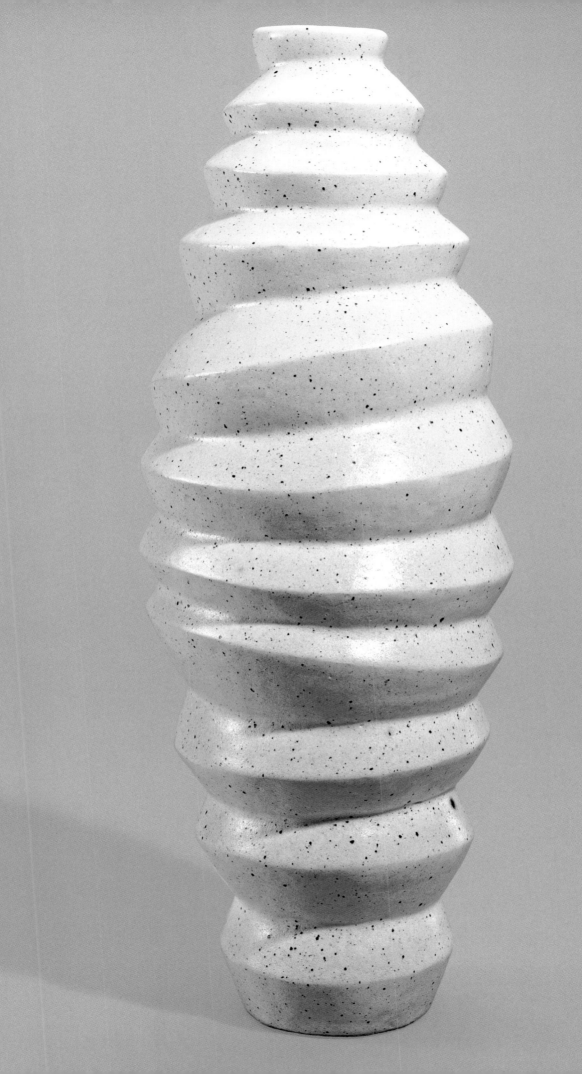

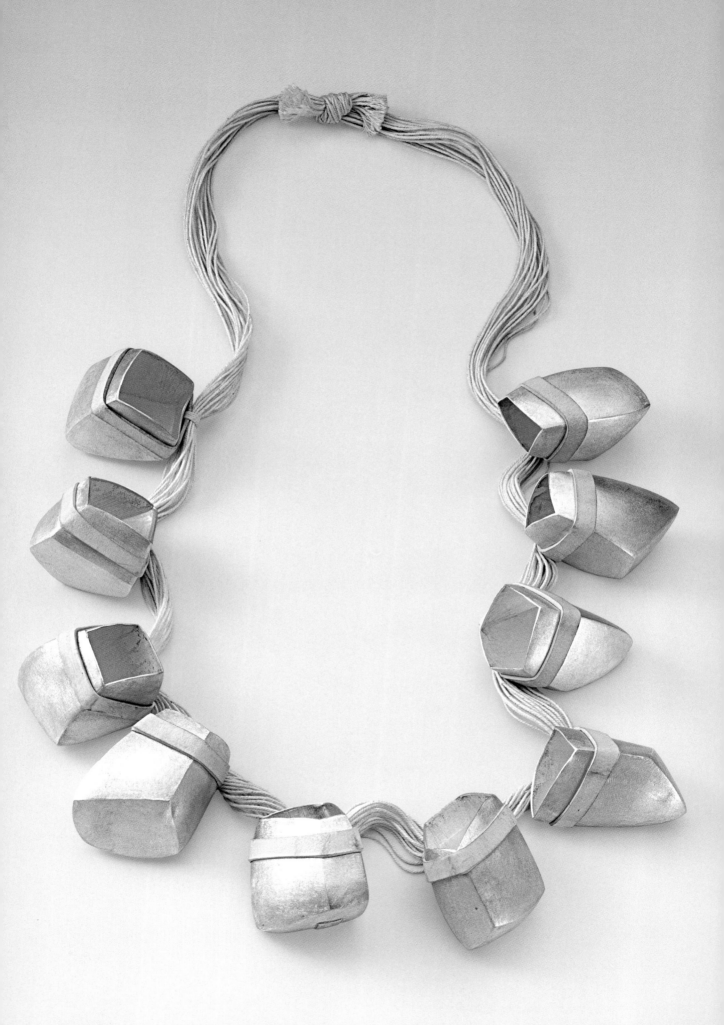

„Fibonacci-Kette", 2000
Feinsilber (Galvanoplast),
Baumwollschnur, Gummi
H 5 cm, B 3-4 cm
(Einzelelement)
'Fibonacci necklace', 2000
Fine silver (electroplated),
cotton cord, vulcanite
H 5 cm, W 3-4 cm
(individual elements)

Broschengefässe, 2000
Feinsilber (Galvanoplast)
H 5 cm, B 4 cm
Brooch vessels, 2000
Fine silver (electroplated)
H 5 cm, W 4 cm

Ringe „Das Gewicht
eines Zufalls", 2000
(Abb. S. 148/149)
Silber (Gusstechnik)
Box: 50 x 6,5 x 6 cm
Rings 'The Weight of
a Coincidence', 2000
(fig. p. 148/149)
Silver (cast)
Box: 50 x 6.5 x 6 cm

Yvonne Raab

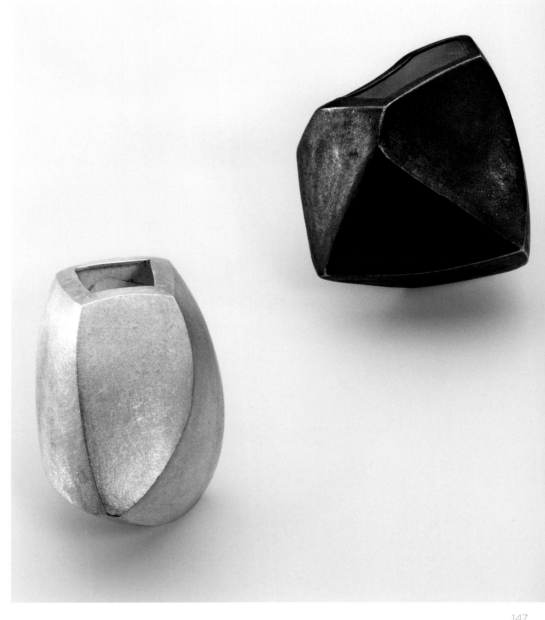

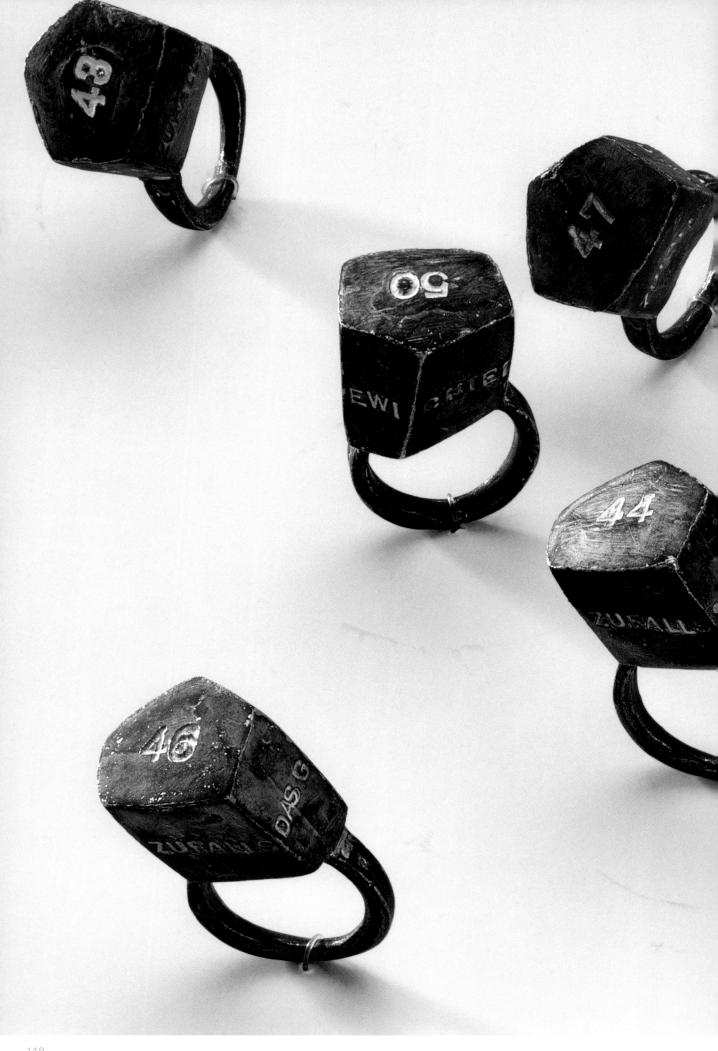

Franziska Rauchenecker

„Inlay No. 3", 2001
Münzetui, Feinsilber
28 x 70 x 70 mm
'Inlay No. 3', 2001
Coin case, fine silver
28 x 70 x 70 mm

„Inlay No. 2", 2001
Schmucketui, Feinsilber
25 x 32 x 87 mm
'Inlay No. 2', 2001
Jewellery case, fine silver
25 x 32 x 87 mm

„Inlay No. 4", 2001
Schmucketui, Gold 900
33 x 61 x 88 mm
'Inlay No. 4', 2001
Jewellery case, 900 gold
33 x 61 x 88 mm

„Inlay No. 1", 2001
Ringetui, Gold 900
35 x 40 x 45 mm
'Inlay No. 1', 2001
Ring case, 900 gold
35 x 40 x 45 mm

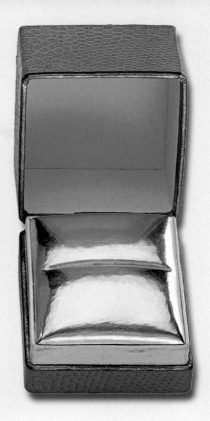

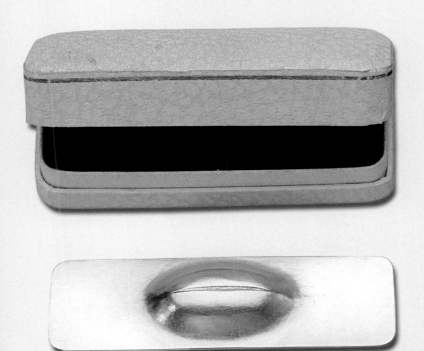

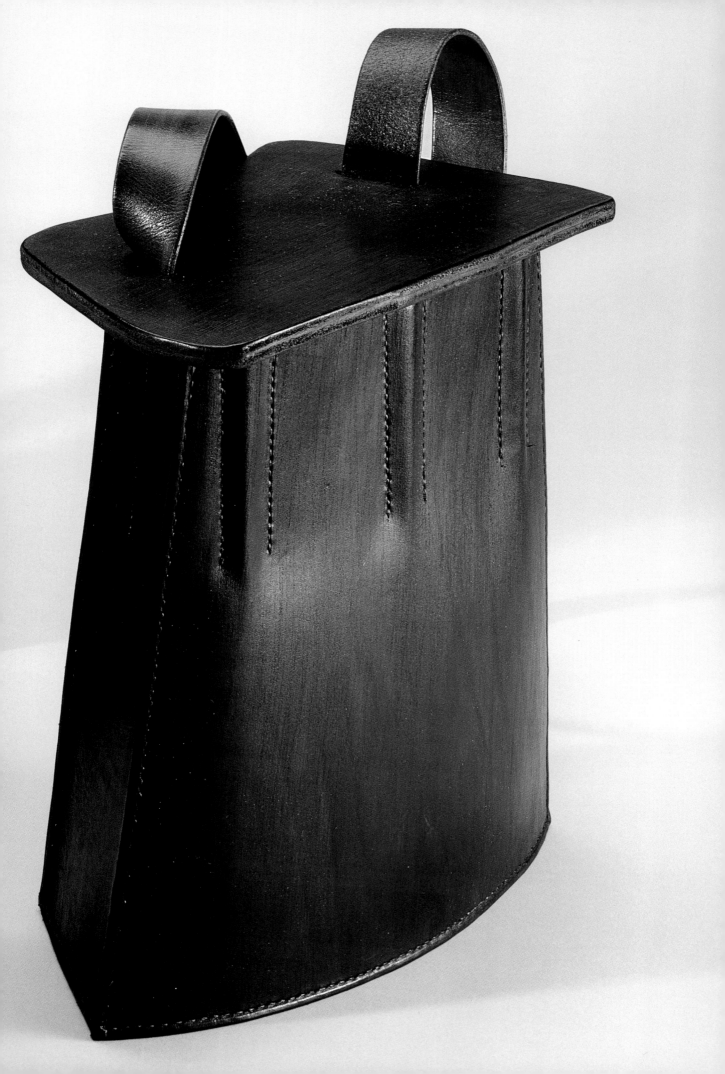

Bettina von Reiswitz

„ZEN-Kiste – Tasche
für Bodenkultur", 2000
Rindsleder
H 14 cm, T 14,5 cm, L 38 cm
'ZEN Box – Bag for floor
culture', 2000
Calf
H 14 cm, De 14.5 cm, L 38 cm

„Glyptotheksitztasche", 2001
Rindsleder, rot
H 37 cm, B 16 cm, T 14 cm
'Glyptothek seat bag', 2001
Calf, red
H 37 cm, W 16 cm, De 14 cm

„Herkulessaalsteh-
platzsitztasche", 2001
Rindsleder
H 26 cm, B 29 cm, T 12 cm
'Herkulessaal standing-
room seat bag', 2001
Calf
H 26 cm, W 29 cm, De 12 cm

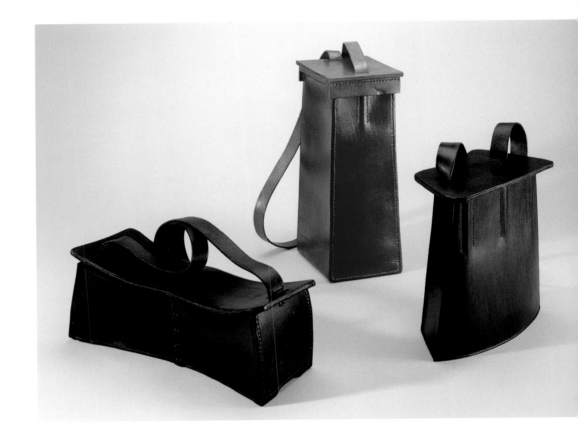

„ZEN-Kiste – Tasche
für Bodenkultur", 2000
Rindsleder
H 14 cm, T 14,5 cm, L 38 cm
'ZEN Box – Bag for floor
culture', 2000
Calf
H 14 cm, De 14.5 cm, L 38 cm

„Glyptotheksitztasche", 2001
Rindsleder, rot
H 37 cm, B 16 cm, T 14 cm
'Glyptothek seat bag', 2001
Calf, red
H 37 cm, W 16 cm, De 14 cm

„Herkulessaalsteh-
platzsitztasche", 2001
Rindsleder
H 26 cm, B 29 cm, T 12 cm
'Herkulessaal standing-
room seat bag', 2001
Calf
H 26 cm, W 29 cm, De 12 cm

Jochen Rüth

„Fels", 2000
Steinzeug
H 25 cm
'Rock', 2000
Stoneware
H 25 cm

„Fels", 2001
Steinzeug
H 50 cm
'Rock', 2001
Stoneware
H 50 cm

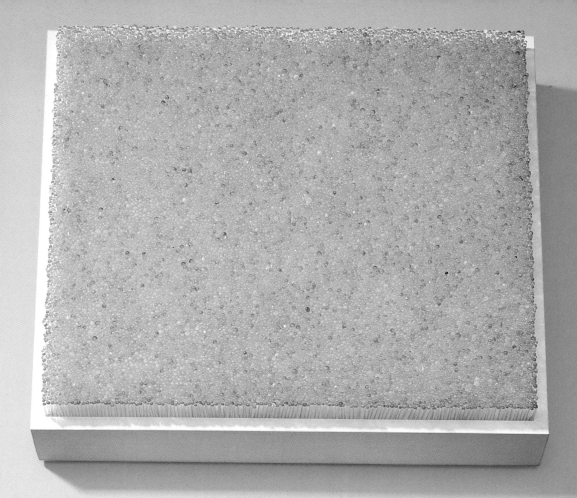

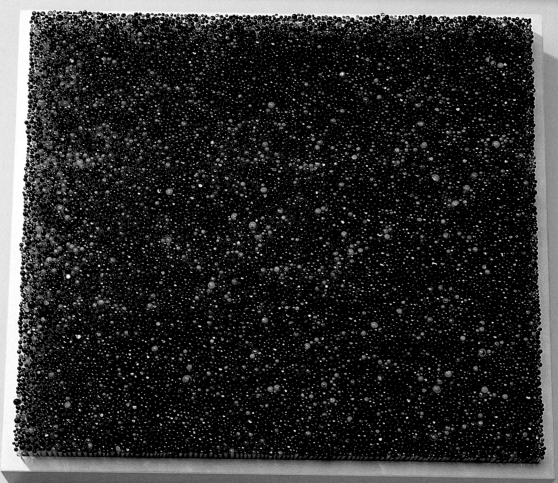

„Tag und Nacht", 2001
(Detail S. 158/159)
Gezogene Glasstäbe
H 27 cm, B 29 cm, T 5,5 cm
'Day and Night', 2001
(detail p. 158/159)
Drawn glass rods
H 27 cm, W 29 cm, De 5.5 cm

„Schnee", 2001 (Detail)
Glas (pâte-de-verre)
H 35,5 cm, B 37 cm, T 4 cm
'Snow', 2001 (detail)
Glass (pâte de verre)
H 35.5 cm, W 37 cm, De 4 cm

Dorothee Schmidinger

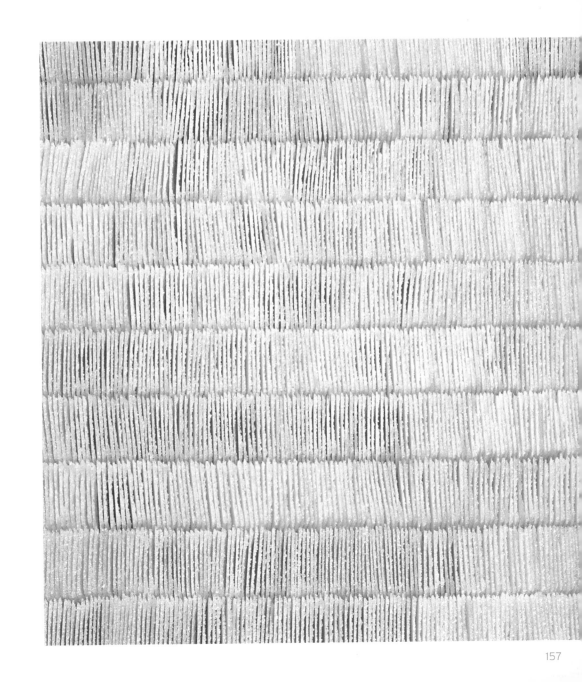

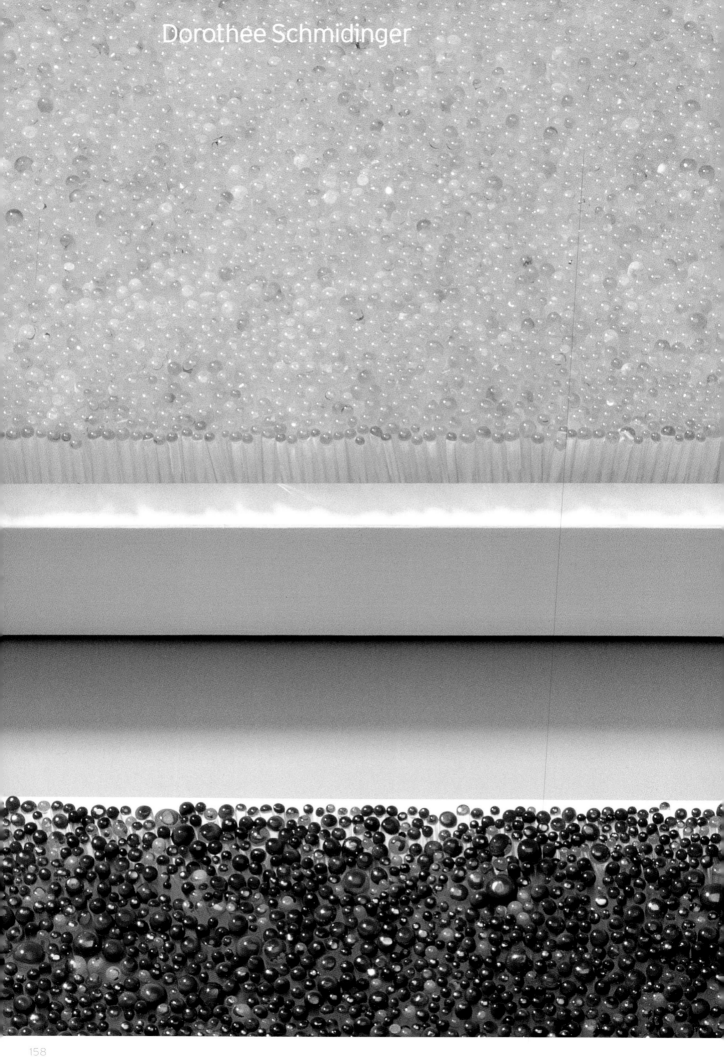

Dorothee Schmidinger

Monika Jeannette Schödel-Müller

Medaillons, 2000/2001
Gold- und Silberplättchen,
geprägt
ca. 3,5 x 5 cm (Einzelteil)
Medallions, 2000/2001
Struck gold and silver blanks
ca 3.5 x 5 cm
(individual pieces)

Medaillons, 2000/2001
Silberplättchen, geprägt
ca. 3,5 x 5 cm
Medallions, 2000/2001
Struck silver blanks
ca 3.5 x 5 cm

Medaillons, 2000/2001
Silberplättchen, geprägt
ca. 3,5 x 5 cm
Medallions, 2000/2001
Struck silver blanks
ca 3.5 x 5 cm

Medaillons, 2000/2001
Silberplättchen, geprägt
ca. 3,5 x 5 cm
Medallions, 2000/2001
Struck silver blanks
ca 3.5 x 5 cm

Henriette Schuster

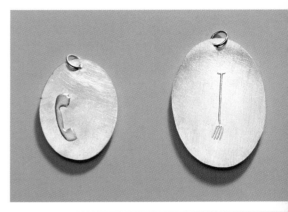

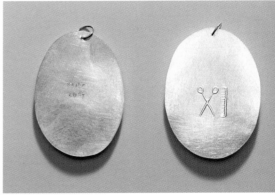

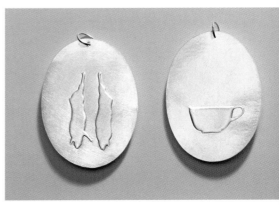

Brosche, 2001
Foto in Email, Silber, Rubine
6 x 5 cm
Brooch, 2001
Photo in enamel, silver, rubies
6 x 5 cm

Brosche, 2001
Foto in Email, Silber, Perlen
5 x 4 cm
Brooch, 2001
Photo in enamel, silver, pearls
5 x 4 cm

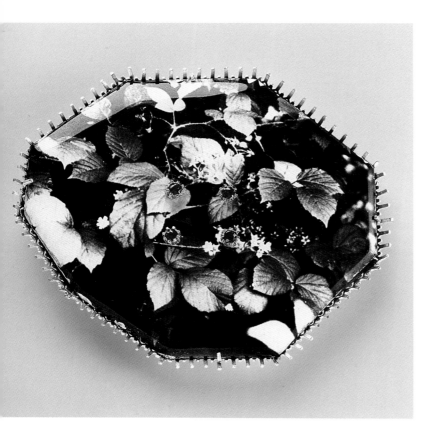

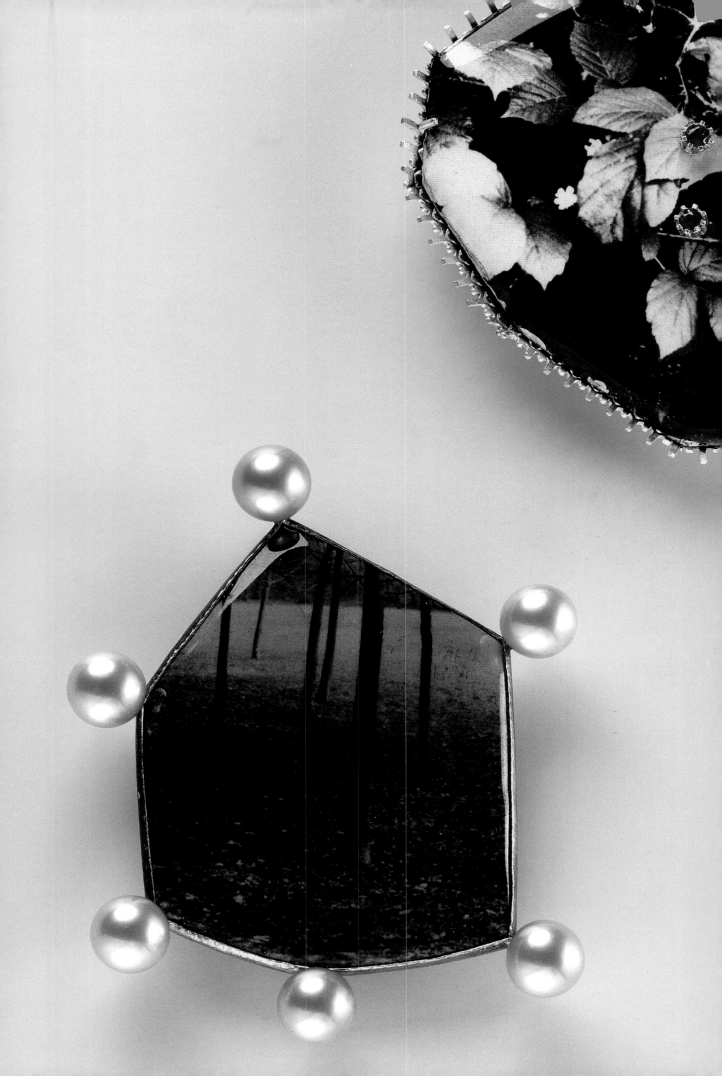

Heike Thamm

Modellhut-Sommer-
kollektion, 2000
Mottledborte, Farbe natur
D 29 cm, H 32 cm
Hat model, summer
collection, 2000
Marl-yarn trim, natural colour
D 29 cm, H 32 cm

Modellhut-Sommer-
kollektion, 2000
Mottledborte, Farbe schwarz
D 21 cm, H 28 cm
Hat model, summer
collection, 2000
Marl-yarn trim, black
D 21 cm, H 28 cm

Modellhut-Sommer-
kollektion, 2000
Mottledborte, Farbe natur
D 29 cm, H 32 cm
Hat model, summer
collection, 2000
Marl-yarn trim, natural colour
D 29 cm, H 32 cm

Modellhut-Sommer-
kollektion, 2000
Mottledborte, Farbe schwarz
D 21 cm, H 28 cm
Hat model, summer
collection, 2000
Marl-yarn trim, black
D 21 cm, H 28 cm

Ulrike Umlauf-Orrom

Schale quadratisch, 2001
Glas, rot
H 8 cm, B 33,5 cm, L 33,5 cm
Square dish, 2001
Red glass
H 8 cm, W 33.5 cm, L 33.5 cm

Schale rund, 2001
(Abb. S. 170)
Glas, blau
D 44 cm, H 7,5 cm
Round dish, 2001
(fig. p. 170)
Blue glass
D 44 cm, H 7.5 cm

Schale rund, 2001
(Abb. S. 171)
Glas, grün
D 44 cm, H 7,5 cm
Round dish, 2001
(fig. p. 171)
Green glass
D 44, H 7.5 cm

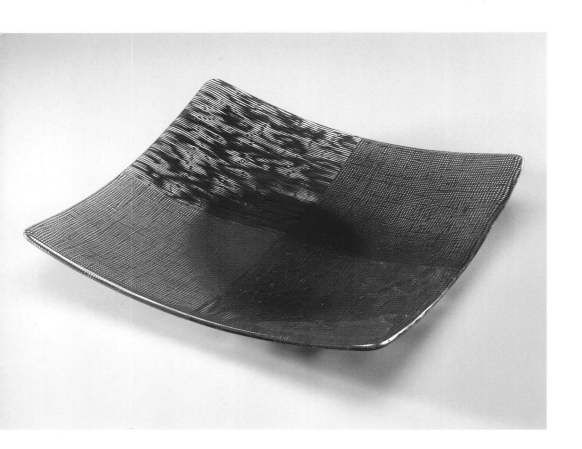

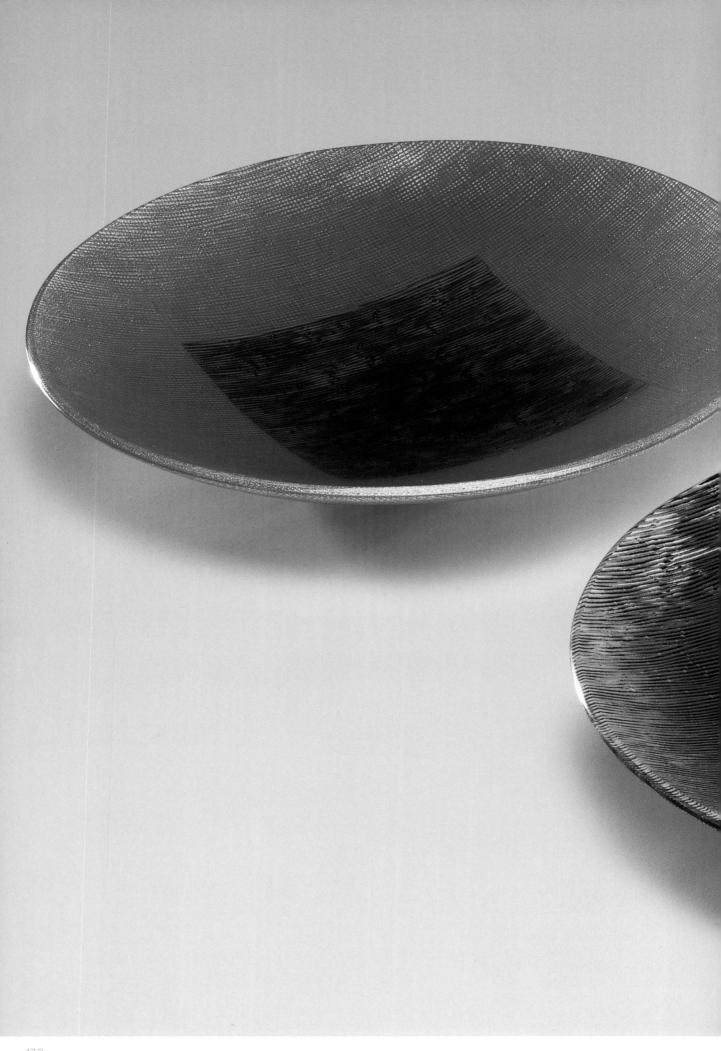

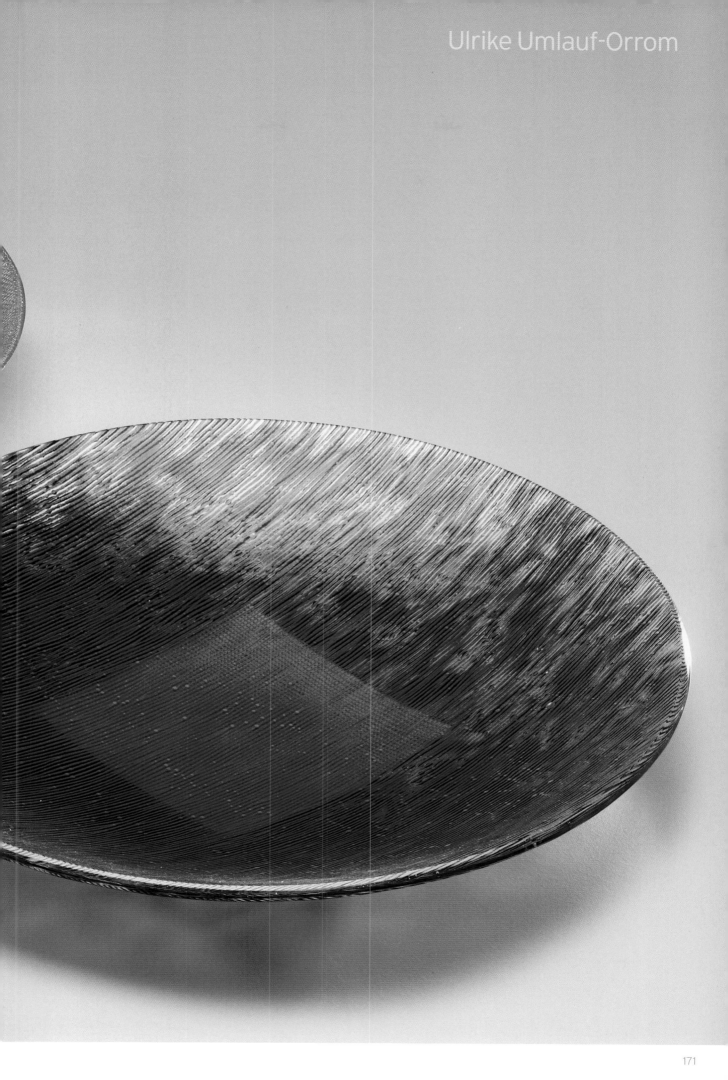

Schultertasche „Grün ist die
Hoffnung", 2000
Pappe, Packpapier,
Moiréepapier
H 11 cm, L 21 cm
Shoulder bag 'Hope is ever
green', 2000
Cardboard, wrapping paper,
watered paper
H 11 cm, L 21 cm

Norman Weber

Brosche „Klassiker Nr. 5",
1999
Aluminium, Flock (Bleu-Ciel),
Lavender, Stahl, Gold 333
105 x 77 x 24 mm
Brooch 'Classic no 5', 1999
Aluminium, flock (sky-blue),
lavender, steel, 333 gold
105 x 77 x 24 mm

Brosche „Preziose Nr. 2",
2000
Aluminium, Flock (Rose,
Orange), Peridot, Apple
Green, Golden Yellow, Stahl,
Gold 333
114 x 34 x 99 mm
Brooch 'Valuable no 2', 2000
Aluminium, flock (pink,
orange), peridot, apple
green, golden yellow,
steel, 333 gold
114 x 34 x 99 mm

Brosche „Velours Nr. 2",
2000
Aluminium, Flock (Rosé,
Hellblau), synthetischer
Aquamarin, Stahl, Gold 333
107 x 27 x 102 mm
Brooch 'Suede no 2', 2000
Aluminium, flock (pink,
light blue), synthetic
aquamarine, steel, 333 gold
107 x 27 x 102 mm

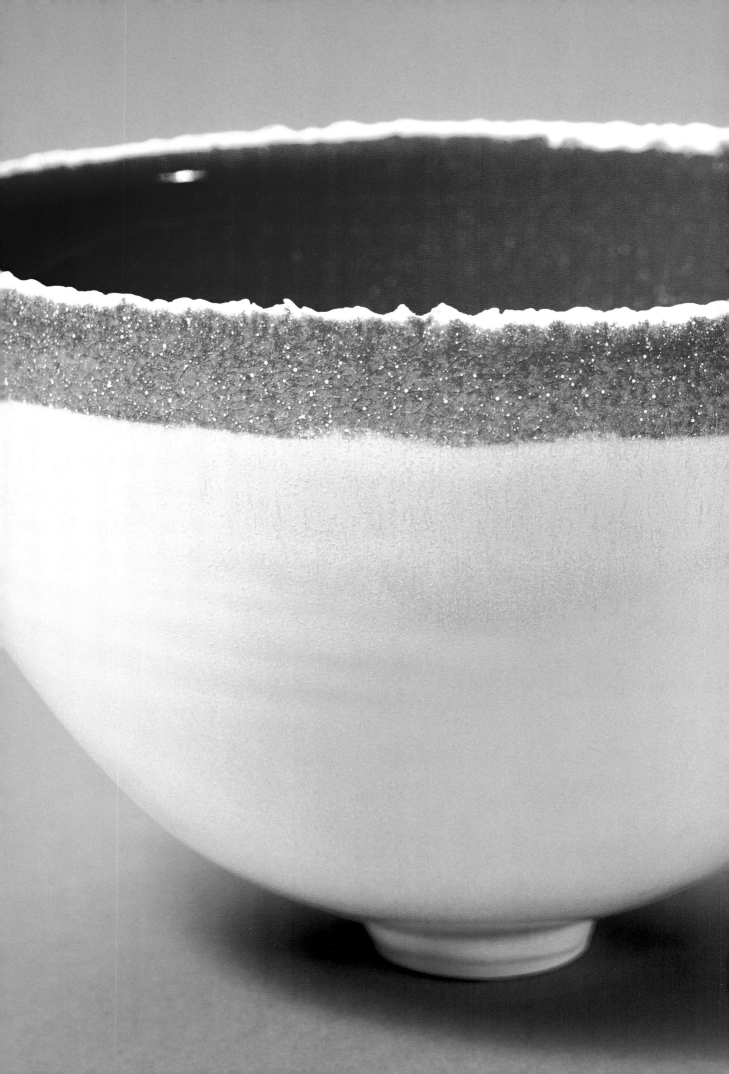

Schale, kummenförmig, 2001
Porzellan
D 25 cm, H 20 cm
Bowl, basin-shaped, 2001
Porcelain
D 25 cm, H 20 cm

Schale, kummenförmig, 2001
Porzellan
D 27 cm, H 20 cm
Bowl, basin-shaped, 2001
Porcelain
D 27 cm, H 20 cm

Schale, 2001
Porzellan
D 30 cm, H 14 cm
Bowl, 2001
Porcelain
D 30 cm, H 14 cm

Christiane Wilhelm

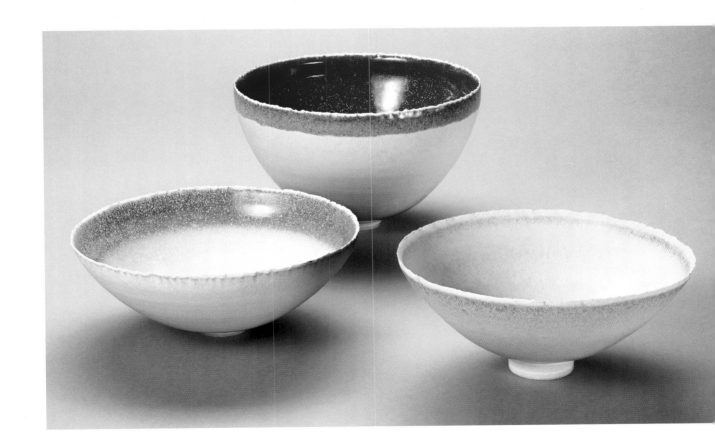

Dokumentation
Documentation

Künstler-Biographien
Preise und Auszeichnungen
Ausstellungen (Auswahl)
Arbeiten in öffentlichen Sammlungen
Bibliographie (Auswahl)

Artists' biographies
Prizes and awards
Exhibitions (a selection)
Work in public collections
References (a selection)

Danner-Preis '02
Danner-Award '02

Manfred Bischoff
Seite 16ff
Gartenpromenade 14, 82131 Gauting

geb. 1947 in Schömberg
1972–77 Fachhochschule für Gestaltung, Pforzheim, bei
Prof. Reiling, 1977–82 Akademie der Bildenden Künste,
München, bei Prof. Hermann Jünger, seit 1983 freischaffend
born in Schömberg, Germany, in 1947
1972–77 Fachhochschule für Gestaltung, Pforzheim,
Germany, under Professor Reiling; 1977–82 Akademie
der Bildenden Künste, Munich, Germany, under Professor
Hermann Jünger; freelance since 1983

Preise und Auszeichnungen
Prizes and awards
1982 - Preis für junge bildende Künstler in Bayern
1983 - DAAD Jahresstipendium für Florenz, Italien
1987 - Stipendiat der Bayerischen Akademie der
 Schönen Künste, München
1992 - Françoise van den Bosch Preis, Amsterdam,
 Niederlande
2002 - Artist in Residence,
 Isabella Stewart Gardner Museum, Boston, USA

Ausstellungen (Auswahl)
Exhibitions (a selection)
1997 - Galerie Magavi, Barcelona, Spanien
 - Galerie Herta Zaunschirm, Zürich, Schweiz
1998 - Galerie Sofie Lachaert, Antwerpen, Belgien
1999 - Galerie Helen Drutt, Philadelphia, USA
 - Galerie Louise Smit, Amsterdam, Niederlande
 - Galerie Tiller & Ernst, Wien, Österreich
2000 - The Contemporary Museum, Honolulu, USA
2002 - Isabella Stewart Gardner Museum, Boston, USA
Bei allen genannten Ausstellungen handelt es sich
um Einzelausstellungen

Arbeiten in öffentlichen Sammlungen
Work in public collections
- Schmuckmuseum Pforzheim
- Münchner Stadtmuseum
- Powerhouse M. Sydney, Australien
- Kunstgewerbemuseum Berlin
- Rhode Island School Museum Providence, USA

Bibliographie (Auswahl)
References (a selection)
- „üb-ersetzen". Museum Het Kruithuis 's-Hertogenbosch,
 Niederlande 1992

Danner-Ehrenpreis '02
Danner Honorary Mentions '02

Lucia Falconi
Seite 22ff
Romanstraße 8, 80639 München

geb. 1962 in Quito, Ecuador
1980 Abitur, 1985–86 Ausbildung als Montessori-Erzieherin
in Perugia, Italien, 1987–90 Tätigkeit als Erzieherin,
Schwerpunkt Kunst mit Kindern in Perugia und New York,
1997–00 Praktikum Töpferei Cornelia Goossens, Dießen,
seit 2000 Studium bei Prof. Norbert Prangenberg an der
Akademie der Bildenden Künste, München
born in Quito, Ecuador, in 1962
1980 finished school; 1985–86 trained as a Montessori
teacher in Perugia, Italy; 1987–90 taught, primarily art
to children in Perugia and New York; 1997–00 practical
training at the Cornelia Goossens Pottery in Dießen,
Germany; since 2000 has been studying under Professor
Norbert Prangenberg at the Akademie der Bildenden
Künste in Munich, Germany

Preise und Auszeichnungen
Prizes and awards
2001 - 3. Preis beim klasseninternen Danner-Wettbewerb
 an der Akademie der Bildenden Künste, München

Ausstellungen (Auswahl)
Exhibitions (a selection)
2001 - Zuhause. Klasseninterner Danner-Wettbewerb,
 Akademie der Bildenden Künste, München

Christiane Förster
Seite 26ff
Kramgasse 9, 87662 Aufkirch

geb. 1966 in Lübeck
1985 Abitur, 1985–88 Lehre als Stahlgraveurin an der
Staatlichen Berufsfachschule für Glas und Schmuck in
Neugablonz, 1988–89 Tätigkeit in der Werkstatt des
Medailleurs Helmut Zobl, Wien, 1989–91 Lehre als
Silberschmiedin bei Peter Scherer in Nürnberg, seit 1991
Studium an der Akademie der Bildenden Künste, München,
bei Prof. Otto Künzli, 1996 Mitbegründerin der Gruppe
„Neue Detaillisten", 2000 erstes Staatsexamen Kunst-
erziehung Diplom, 2001 zweites Staatsexamen Kunst-
erziehung, seit 2000 eigene Werkstatt
born in Lübeck, Germany, in 1966
In 1985 Abitur; apprenticeship 1985–88 as a steel engraver
at the Staatliche Berufsfachschule für Glas und Schmuck in
Neugablonz, Germany; 1988–89 worked in the Vienna studio
of Helmut Zobl, a medallion maker; 1989–91 trained as a
silversmith under Peter Scherer in Nürnberg, Germany; from
1991 studied at the Akademie der Bildenden Künste, Munich,
Germany, under Professor Otto Künzli; in 1996 co-founded
the 'Neue Detaillisten' group; 2000 1st state examinations
in teaching art: diploma; 2001 2nd state examinations in
teaching art; since 2000 has had a workshop of her own

Preise und Auszeichnungen
Prizes and awards
1996 - Danner-Ehrenpreis
 1. Preis des Internationalen Granulationswettbewerbs
 der Goldschmiedegesellschaft Hanau
1997 - Special Material Price: Itamy City,
 Contemporary Craft Exhibition 1997 in Japan
 - Stipendium der Studienstiftung der Stadt München
1999 - Danner-Ehrenpreis
2001 - Herbert Hoffmann-Preis

Ausstellungen (Auswahl)
Exhibitions (a selection)
1993 - Gold oder Leben.
 Städtische Galerie im Lenbachhaus, München
 - Lächeln, wenn Sie wollen.
 Galerie Cadutta Sassi, München

1993 - Danner-Preis '93. Neue Residenz, Bamberg
1994 - Verquickt. Städtisches Anwesen, Gundelfingen
1995 - Talente '95. Internationale Handwerksmesse München
 - Gueststars. Galerie Wittenbrink, München
1996 - Jeweler's Werk. Galerie Ellen Reiben, Washington, USA
 - Das Schöne, das Nützliche und die Kunst.
 Danner-Preis '96. Die Neue Sammlung, Staatliches
 Museum für angewandte Kunst, München
 - Granulation. Schmuckmuseum Pforzheim
 - 9 Goldschmiede. Gallery Funaki, Melbourne, Australien
1997 - Amsterdam – Tokio – München. Hiko Mizuno Gallery,
 Tokio – Galerie für angewandte Kunst, München –
 Gerrit Rietveld Pavillon, Amsterdam, Niederlande
 - Contemporary Craft Exhibition. Itamy City, Japan
 - Gefäß. Galerie Wittenbrink, München
1998 - Weltausstellung RE 4546. RE 4546, München-Füssen
1999 - schön und provokant. Danner-Preis '99.
 Städtische Galerie „Leerer Beutel", Regensburg
 - Ich trage Schmuck – Schmuck und Fotografie.
 Germanisches Nationalmuseum, Nürnberg
2000 - Schönmachen. Kunsthaus Kaufbeuren
 - Sommerfestival. Galerie Slavik, Wien, Österreich
 - Expo Vitrine. Galerie Neuer Schmuck, Hannover
 - München Presenteert. Galerie Louise Smit,
 Amsterdam, Niederlande
2001 - Schmuck 2001.
 Internationale Handwerksmesse München
 - Wilhelm Wagenfeld Stiftung, Bremen
 - Mikrokosmos. Galerie für angewandte Kunst, München
 - American Craft Museum, New York City, USA
 - Von Wegen – Schmuck aus München.
 Deutsches Goldschmiedehaus Hanau
 - Schmuck lebt. Schmuckmuseum Pforzheim
2002 - Christiane Förster – Norman Weber.
 Galerie Slavik, Wien, Österreich
 - Salon des Refuses. Bergmann 15, München

Bibliographie (Auswahl)
References (a selection)
- [Kat. Ausst.] Das Schöne, das Nützliche und die Kunst.
 Hrsg. Danner-Stiftung. Die Neue Sammlung, Staatliches
 Museum für angewandte Kunst, München. Stuttgart 1996
- [Kat. Ausst.] schön und provokant.
 Hrsg. Danner-Stiftung, Städtische Galerie „Leerer Beutel",
 Regensburg. Stuttgart 1999

Cornelius Réer
Seite 30 ff
Hirschenstraße 28, 90762 Fürth

geb. 1961 in Coburg
1981–84 Ausbildung zum Hohlglasmacher in der Glashütte
Süßmuth, Immenhausen, 1984 Artglasakademie Lobmeyr,
Baden bei Wien, 1986 Assistenz Hetáloga Glasstudio
Orrefors, Schweden, 1986–87 Studium International
Glasscenter Brierley Hill, England, seit 1987 selbstständige
Tätigkeit in verschiedenen Werkstätten
born in Coburg, Germany, in 1961
1981–84 trained as a hollow-ware glass-maker at Glashütte
Süßmuth, Immenhausen, Germany; 1984 Artglasakademie
Lobmeyr, Baden near Vienna, Austria; 1986 assistant at
Hetáloga Glass Studio, Orrefors, Sweden; 1986–97 studied
at the International Glass Centre, Brierley Hill, England;
since 1987 freelance at various workshops

Ausstellungen (Auswahl)
Exhibitions (a selection)
1987 - Broadfield House Glass Museum,
 Kingswinford, England
1990 - Galerie Impuls, Erlangen
1992 - Studio Maastricht, Niederlande
1993 - Galerie Vetro, Frankfurt a. M.
1994 - Studio Maastricht, Leerdam, Niederlande
1995 und 2000 - Denk. Coburg, Galerie Dr. Aengenendt, Bonn
1997 - schön und teuer. Norishalle, Nürnberg,
 Forum für angewandte Kunst

1998 - „9". Forchheim
1999 - Galerie Höllwarth, Graz, Österreich
 - Heißes Glas in Deutschland.
 Westfälisches Industriemuseum, Gernheim
2000 - Galerie Fede Cheti, Mailand, Italien
2001 - Bayerische Böhmische Kulturtage, Weiden
 - Galerie Prüll
 - Tricolor. Römervilla, Grenzach-Wyhlen

Agnes von Rimscha
Seite 34 ff
Urbanstr. 22, 90480 Nürnberg

geb. 1969 in Erlangen
1988–92 Studium der Kunstgeschichte und Christlichen
Archäologie in Erlangen und Berlin, 1992–95 Ausbildung
zum Silberschmied an der Staatlichen Berufsfachschule
in Neugablonz, 1996–00 Studium an der Akademie der
Bildenden Künste, München, Prof. Künzli, und Nürnberg,
Prof. Ulla Mayer, 2000 Meisterschülerin, 2001 Diplom,
eigene Werkstatt
born in Erlangen, Germany, in 1969
1988–92 studied art history and Early Christian archaeology
in Erlangen and Berlin, Germany; 1992–95 trained as a
silversmith at the Staatliche Berufsfachschule in
Neugablonz, Germany; 1996–00 studied under Professors
Otto Künzli (Munich Academy of Fine Arts) and Ulla Mayer
(Nürnberg Academy of Fine Arts); 2000 master class;
2001 diploma and a workshop of her own

Preise und Auszeichnungen
prizes and awards
2000 - Anerkennung beim Nachwuchsförderwettbewerb
 Schmuck und Gerät

Ausstellungen (Auswahl)
Exhibitions (a selection)
1997 - Täglich Neu.
 Ausstellungsraum in der Balanstraße, München
 - Gefäß. Galerie Wittenbrink, München
1999 - Alphabeet. Richard-Sorge-Straße, Berlin
 - Kleine heile Welt. Ecke Galerie, Augsburg
 - Jahresausstellung 1999.
 Galerie Mayer & Mayer, München
 - schön und provokant. Danner-Preis '99.
 Städtische Galerie „Leerer Beutel", Regensburg
2000 - Talente. Internationale Handwerksmesse München
 - Schalen. Galerie Fede Cheti, Mailand, Italien
 - Annual international graduate exhibition.
 Galerie Marzée, Nijmegen, Niederlande
 - Nachwuchsförderwettbewerb Schmuck und Gerät
 2000. Gesellschaft für Goldschmiedekunst e.V., Hanau
 - Rotunde.
 Museum für Kunst und Kulturgeschichte, Dortmund
 - Schön und gut. 150 Jahre Bayerischer Kunst-
 gewerbeverein, Münchner Stadtmuseum
 - Nürnberger Silberschmiede. Kunst und Handwerk.
 Lokschuppen, Rosenheim
 - Jewellery, Amere's choice.
 Galerie Marzée, Nijmegen, Niederlande

Bibliographie (Auswahl)
References (a selection)
- [Kat. Ausst.] schön und provokant.
 Hrsg. Danner-Stiftung. Städtische Galerie „Leerer Beutel",
 Regensburg. Stuttgart 1999
- [Kat. Ausst.] Talente 2000. Sonderschau der
 Internationalen Handwerksmesse München 2000
- [Kat. Ausst.] jaarlijkse internationale
 eindexamententoonstelling. Galerie Marzée, Nijmegen 2000
- [Kat. Ausst.] Schmuck und Gerät.
 Nachwuchsförderwettbewerb 2000. Bertha Heraeus
 und Kathinka Platzhoff Stiftung e.V., Hanau 2000
- [Kat. Ausst.] Schön und gut.
 Bayerischer Kunstgewerbeverein, Münchner Stadtmuseum
- [Kat. Ausst.] Sieraden de keuze van Almere.
 Galerie Marzée, Nijmegen 2001

Seite 38ff
An der Ach 15, 82449 Uffing

geb. 1960 in München
1980 Abitur, handwerkliche Ausbildung, 1982
Schreinergesellenprüfung, seit 1984 eigene Werkstatt
born in Munich, Germany, in 1960
1980 Abitur; 1982 carpenter and joiner certificate
examination; since 1984 has had his own workshop

Ausstellungen (Auswahl)
Exhibitions (a selection)
1994 - Stadtmuseum, Schongau
1996 - Form 96. Frankfurt a. M.
1998 - Förderpreise der Landeshauptstadt München.
 Auswahl der Jury.
 Künstlerwerkstatt Lothringerstraße, München
1999 - Hubert Matthias Sanktjohanser. 1454 Zeichen.
 Galerie Wittenbrink, München
 - schön und provokant. Danner-Preis '99.
 Städtische Galerie „Leerer Beutel", Regensburg
2000 - Wohnwelten. Rathausgalerie, München
 - Möblierung und Nichtraum. Stadtmuseum Penzberg
 - Triennale. Ausstellung für angewandte Kunst.
 Museum für angewandte Kunst, Frankfurt a. M.
 - Design. Neues Sammeln zwischen angewandter
 und verwandter Kunst. Galerie Wittenbrink, München
 (mit Otto Künzli und Norbert Rademacher)
2001 - Triennale. Ausstellung für angewandte Kunst.
 Museum für angewandte Kunst in Sydney und
 Adelaide, Australien
 - Hubert Matthias Sanktjohanser. Möbel – Räume
 - Schön und gut. 150 Jahre Bayerischer Kunst-
 gewerbeverein, Münchner Stadtmuseum

Bibliographie (Auswahl)
References (a selection)
- [Kat. Ausst.] Hubert Matthias Sanktjohanser. 1454 Zeichen.
 Galerie Wittenbrink, München 1999
- [Kat. Ausst.] Raum für mehrere Möglichkeiten.
 Museum für angewandte Kunst, Wien 2001
- [Kat. Ausst.] schön und provokant.
 Hrsg. Danner-Stiftung. Städtische Galerie „Leerer Beutel",
 Regensburg. Stuttgart 1999

Danner-Auswahl '02
Danner Selection '02

Rike Bartels
Seite 62f
Gartenpromenade 14, 82131 Gauting

geb. 1969 in München
1989–90 Studium an der Escola Massana, Barcelona,
1990–93 Berufskolleg für Formgebung, Schmuck und Gerät,
Pforzheim, 1993–94 Studium an der Fachhochschule für
Gestaltung, Industrial Design, Pforzheim
born in Munich, Germany, in 1969
1989–90 studied at the Escola Massana, Barcelona, Spain;
1990–93 Berufskolleg für Formgebung, Schmuck und Gerät,
Pforzheim, Germany; 1993–94 studied industrial design at
the Fachhochschule für Gestaltung, Pforzheim, Germany

Preise und Auszeichnungen
Prizes and awards
1999 - 2. art competition 1999 „the wild boar in it's habitat"
 Camera Oscura, San Casciano dei Bagni, Italien

Ausstellungen (Auswahl)
Exhibitions (a selection)
1996 - Galerie Slavik, Wien, Österreich
 - Galerie Ventil, München
1997 - Galerie Treykorn, Berlin
1998 - Galerie Marzée, Nijmegen, Niederlande
 - Marijke Studio, Padua, Italien
 - Sophie Lachaert Editiions, Gent, Belgien
1999 - Jewelry Arnhem`s Choice.
 Stedelijk Museum, Zwolle, Niederlande
 - International Art competition Narratrici di Gioje.
 Marijke Studio, Padua, Italien
 - Convergenze. Abazia di Spineto, Italien
2000 - Kunstrai 2000.
 Galerie Marzée, Amsterdam, Niederlande
 - Rike Bartels – Manfred Bischoff.
 Camera Oscura, San Casciano dei Bagni, Italien
 - Eat Art. Galerie Tiller & Ernst, MAK, Wien, Österreich
 - Concept Jewel. Galerie Elena Levi, Rom, Italien
2001 - Babetto, Bakker, Bartels, Blasi, Bischoff.
 Marijke Studio, Padua, Italien
2002 - Jewelry Almeros choice.
 de Par, Joens, Almere, Niederlande

Bibliographie (Auswahl)
References (a selection)
- [Kat. Ausst.] Jewellery, Zwolle's choice. Hrsg.
 Galerie Marzée. Stedelijk Museum Zwolle, Niederlande 1999
- [Kat. Ausst.] Jewellery, Arnhem's choice. Hrsg.
 Galerie Marzée. Museum für Moderne Kunst Arnhem,
 Niederlande 1999
- [Kat. Ausst.] Jewellery, Almere's choice. Hrsg.
 Galerie Marzée. De Paviljoens, Niederlande 2001

Peter Bauhuis
Seite 64f
Schleißheimerstr. 18, 80333 München

geb. 1965 in Friedrichshafen
1986–90 Staatliche Zeichenakademie Hanau, Ausbildung
zum Goldschmied, 1991–93 Arbeit als Goldschmied in
London, Friedrichshafen und München, 1993–99 Studium
an der Akademie der Bildenden Künste, Klasse für Schmuck
und Gerät, bei Prof. Otto Künzli, 1998 Meisterschüler, seit
1999 eigenes Atelier, 2000 Diplom
born in Friedrichshafen, Germany, in 1965
1986–90 Staatliche Zeichenakademie Hanau, Germany:
trained as a goldsmith; 1991–93 worked as a goldsmith in
London, England, Friedrichshafen and Munich, Germany;
1993–99 studied in the class for jewellery and utensils at
the Akademie der Bildenden Künste, Munich, Germany,
under Professor Otto Künzli; 1998 master class; has had
his own studio since 1999; graduated in 2000

Preise und Auszeichnungen
Prizes and awards
1996 - Internationaler Granulationswettbewerb Pforzheim,
 3. Preis
2000 - Debütantenpreis der Akademie der Bildenden
 Künste München
2001 - Förderpreis der Stadt München
 - Förderpreis der Stadt Friedrichshafen

Ausstellungen (Auswahl)
Exhibitions (a selection)
1993 - 222 Jahre Zeichenakademie Hanau.
 Deutsches Goldschmiedehaus Hanau
1996 - Jewellers' Werk Galerie, Washington D.C., USA
 Gallery Funaki, Melbourne, Australien
 - Granulation. Schmuckmuseum Pforzheim
 - Weltausstellung der Detaillisten.
 Hotel Sham Rock, Hong Kong, China
 - Gefäß. Galerie Wittenbrink, München
1998 - Schmuck '98.
 Internationale Handwerksmesse München
1999 - Wohin damit? Aktion der Schmelzer.
 Schmuckforum, Zürich
 - Schöne, heile Welt. Künstlervereinigung, Augsburg
 - Rotunde.
 Museum für Kunst- und Kulturgeschichte, Dortmund
 - Spekulatius. Galerie Wittenbrink, München
2000 - Schmuck 2000.
 Internationale Handwerksmesse, München
 - Oeil plaisé. Mit Andi Gut.
 Galerie Michele Zeller, Bern, Schweiz
 - Schön machen. Zeitgenössischer Schmuck
 aus München. Kunsthaus Kaufbeuren
 - Vessel. Jewellers' Werk Galerie, Washington D.C., USA
2001 - Debütanten 2000.
 Akademie der Bildenden Künste, München
 - Förderpreis der Landeshauptstadt München.
 Vorschläge der Jury.
 Künstlerwerkstatt Lothringerstraße, München
 - Mikromegas. Galerie für angewandte Kunst, München
 - Silbertriennale. Deutsches Goldschmiedehaus Hanau
 - intra extraque.
 Camera Oscura, San Casciano dei Bagni, Italien
2002 - Kulturförderpreis. Kunstverein, Friedrichshafen

Michael Becker
Seite 66 f
Artilleriestraße 6, 80636 München

geb. 1958 in Paderborn
1977–81 Silberschmiedelehre und Gesellenzeit in Paderborn,
Nürnberg und Neugablonz, 1982–87 Studium an der
Fachhochschule Köln, bei Prof. Peter Skubic, 1993–95
Lehrauftrag an der Johannes-Gutenberg-Universität, Mainz
born in Paderborn, Germany, in 1958
1977–81 apprentice and journeyman's years as a silversmith
in Paderborn, Nürnberg and Neugablonz, Germany; 1982–87
studied at the Fachhochschule in Cologne, Germany, under
Professor Peter Skubic; 1993–95 lecturer at Johannes-
Gutenberg University, Mainz, Germany

Preise und Auszeichnungen
Prizes and awards
1988 - Herbert-Hoffmann-Gedächtnis-Preis
1994 - Herbert-Hoffmann-Gedächtnis-Preis
1996 - Danner-Ehrenpreis
1997 - 1. Preis: Kettenwettbewerb „In neuer Reihung"
 Deutsches Goldschmiedehaus Hanau

Ausstellungen (Auswahl)
Exhibitions (a selection)
1987 - Phänomen Schmuck. Oberösterreichisches
 Landesmuseum, Linz, Österreich
 - Schmuck 87. Haus der Kunst, München
seit 1988 - Galerie Louise Smit, Amsterdam, Niederlande
seit 1988 - Galerie Spektrum, München

1988 - Südstadt Galerie Köln
 - Schmuckszene.
 Internationale Handwerksmesse, München
 - Seven Contemporary Goldsmiths Munich 1988.
 Helen Drutt Gallery, Philadelphia, USA
 - Köln grüßt Wien.
 Galerie Inge Asenbaum, Wien, Österreich
1989 - Daniel Kruger/Michael Becker.
 Galerie für modernen Schmuck, Frankfurt a. M.
 - The Spectacle of Chaos. Rezac Gallery, Chicago, USA
 - Schmuck Jetzt!
 Galerie Suse Wassibauer, Salzburg, Österreich
1990 - Studio Tom Berends, Den Haag, Niederlande
 - Kunstrai. Amsterdam, Niederlande
 - Helen Drutt Gallery, New York, USA
 - Giampolo Babetto/Michael Becker.
 Galerie Ropac, Salzburg, Österreich
 - Triennale du bijou.
 Musée du Luxembourg, Paris, Frankreich
seit 1991 - New Jewels Galerie, Knokke, Belgien
 - Lineart. Galerie Louise Smit, Gent, Belgien
1992 - Studio Tom Berends, Den Haag, Niederlande
 - Schmuckausstellung. Centrum Beeldernde Kunst,
 Groningen, Niederlande
 - 10. Europäische Silbertriennale.
 Deutsches Goldschmiedehaus Hanau
 - Besteck. Galerie Knauth und Hagen, Bonn
1993, '98, 2002 - Galerie Slavik, Wien, Österreich
seit 1993 - Galerie Treykorn, Berlin
 - Schmuckbiennale: Facet 1.
 Kunsthal, Rotterdam, Niederlande
 - Münchner Goldschmiede. Münchner Stadtmuseum
 - A Sparkling Party –
 Contemporary European Silberwork-VIZO.
 Provinzial Room, Antwerpen, Belgien
1994 - Galerie Pavé, Düsseldorf
 - Galerie Orféo, Luxemburg
 - Galerie für modernen Schmuck, Frankfurt a. M.
 - Schmuckszene.
 Internationale Handwerksmesse München
 - Architectural Gems. Designyard, Dublin, Irland
1995 und 2000 - Galerie Hélène Porée, Paris, Frankreich
 - Architectural Gems.
 Electrum Gallery, London, England
 - Schmuck im Schloss.
 Schloss Klessheim, Salzburg, Österreich
 - European Contemporary Jewelry. S.O.F.A.,
 Navy Pier, Chicago, USA
 - Das Schöne, das Nützliche und die Kunst.
 Danner-Preis '96. Neue Sammlung, München
 - In neuer Reihung.
 Museum für Natur & Stadtkultur, Schwäbisch-Gmünd;
 Deutsches Goldschmiedehaus Hanau
 - Gioielli di fine millennio. Fattidarte, Piacenza, Italien
1998 - Galerie Orfèo, Luxemburg
 - Anton Cepka/Michael Becker.
 Galerie Spektrum, München
1999 - Galleria Marcolongo, Padua; Italien
 - Hommage an Dr. Herbert Hoffmann.
 Galerie Handwerk, München
2001 - Nine East, Nine West.
 Gallery de novo, Palo Alto CA, USA
 - Radiant Geometric.
 American Crafts Museum, New York, USA

Arbeiten in öffentlichen Sammlungen
Work in public collections
- Kunstgewerbemuseum, Berlin
- Danner-Stiftung, München
- Deutsches Klingenmuseum, Solingen
- Musée des Arts Décoratifs, Paris, Frankreich
- Musée des Arts Décoratifs, Montreal, Kanada
- Schmuckmuseum Pforzheim
- Cooper Hewitt National Design Museum, New York, USA

Bibliographie (Auswahl)
References (a selection)
- Michael Becker. Work on architecture. München 1990
- [Kat. Ausst.] Schmuckszene 88. Internationale
 Handwerksmesse, München 1988
- [Kat. Ausst.] 9. Europäische Silbertriennale.
 Deutsches Goldschmiedehaus Hanau 1989
- [Kat. Ausst.] Triennale du bijou.
 Musée du Luxembourg, Paris 1990
- [Kat. Ausst.] Schmuckausstellung.
 Centrum Beeldernde Kunst. Gronningen 1992
- [Kat. Ausst.] 10. Europäische Silbertriennale,
 Deutsches Goldschmiedehaus Hanau 1992
- [Kat. Ausst.] Münchner Goldschmiede.
 Schmuck und Gerät 1993. Münchner Stadtmuseum 1993
- [Kat. Ausst.] Schmuckszene 94.
 Internationale Handwerksmesse München 1994
- [Kat. Ausst.] Das Schöne, das Nützliche und die Kunst.
 Danner-Preis '96. Hrsg. Danner-Stiftung.
 Die Neue Sammlung, München. Stuttgart 1996

Veronika Beckh

Seite 68f
Poigerstr. 18, 91301 Forchheim

geb. 1969 in Forchheim
1989 Abitur, 1990–91 Glasapparatebau Glasfachschule
Zwiesel, 1991–92 International Glass Center Brierley Hill,
England, 1992–95 Glasmacherlehre an der Glasfachschule
Zwiesel, Gesellenprüfung als Holz- und Kelchglasmacherin,
1995–96 Produktdesignstudium an der Hochschule der
Bildenden Künste Saar, Saarbrücken, 1996–98 Studium der
Glasgestaltung am Surrey Institute of Art & Design, Farnham,
England, Abschluß mit Bachelor of Art (Hons) Degree in
Glass, seit Oktober 1998 selbstständig
born in Forchheim, Germany, in 1969
1989 Abitur; 1990–91 studied glass apparatus making at
Glasfachschule Zwiesel, Germany; 1991–92 International
Glass Centre Brierley Hill, England; 1992–1995 glass-maker's
apprenticeship at Glasfachschule Zwiesel, Germany; wood
and goblet glass-maker's certificate; 1995–96 studied
product design at the Hochschule der Bildenden Künste Saar,
Saarbrücken, Germany; 1996–98 studied glass design at the
Surrey Institute of Art & Design, Farnham, England: Bachelor
of Arts (Hons) degree in glass-making; self-employed since
October 1998

Preise und Auszeichnungen
Prizes and awards
1995 - 1. Preis beim klasseninternen Danner-Wettbewerb
 der Glasfachschule Zwiesel
1999 - Stipendium, Pilchuck Glass School, USA
2000 - Corning Award, Pilchuck, USA
2001 - Stipendium, Pilchuck Glass School, USA

Ausstellungen (Auswahl)
Exhibitions (a selection)
1995 - Galerie Handwerk, München
1996 - Reflexionen. Historisches Museum Saar, Saarbrücken
1997–98 - Galerie Brigitte Kurzendörfer, Pilsach
1998 - The Art Connoisseur Gallery London, England
 - Pfalzmuseum Forchheim
 - Glass of 98. Himley Hall Dudley, England
1999 - The World Competition of Arts & Crafts
 Kanazawa 99, Japan
 - schön und provokant. Danner-Preis '99.
 Städtische Galerie „Leerer Beutel", Regensburg
1999–00 - Heisses Glas aus Deutschland.
 - Westfälisches Industriemuseum
 - Glashütte Gernheim, Petershagen
2000 - Galerie für angewandte Kunst, München
 - Galerie Fede Cheti, Mailand, Italien
 - Glas 2000. Glasmuseum Immenhausen
2001 - 'st'art 2001. Strassburger Messe
 für zeitgenössische Kunst, Frankreich
 - Studioglas aus Deutschland.
 brandt contemporary glass gallery, Schweden

Arbeiten in öffentlichen Sammlungen
Work in public collections
- Glasmuseum Immenhausen
- Alexander Tutsek Stiftung, München

Bibliographie (Auswahl)
References (a selection)
- New Glass Review 20, Neues Glas 2/99, 1999
- [Kat.Ausst.] The Word Competition of Arts and Crafts
 Kanazawa '99
- [Kat. Ausst.] schön und provokant.
 Hrsg. Danner-Stiftung. Städtische Galerie „Leerer Beutel",
 Regensburg. Stuttgart 1999
- [Kat. Ausst.] Heisses Glas aus Deutschland.
 Westfälisches Industriemuseum Petershagen 1999
- [Kat. Ausst.] Glas 2000. Glasmuseum Immenhausen 2000

Doris Betz

Seite 70f
Parkstraße 29, 80339 München

geb. 1960 in München
1982 Abitur, 1983–87 Studium der Politikwissenschaften,
seit 1987 Praktika bei verschiedenen Goldschmieden,
1990–96 Studium bei Prof. Hermann Jünger und Prof. Otto
Künzli an der Akademie der Bildenden Künste, München,
1996 Diplom, eigene Werkstatt
born in Munich, Germany, in 1960
1982 Abitur, 1983–87 studied political science; from 1987
on-the-job training with goldsmiths; 1990–96 studied under
Professors H. Jünger and Otto Künzli at the Akademie
der Bildenden Künste, Munich, Germany; 1996 diplom; has
her own studio

Preise und Auszeichnungen
Prizes and awards
1994 - Förderpreis des deutschen Elfenbeinmuseums Erbach
1996 - Herbert-Hoffmann-Gedächtnispreis
1997 - Förderpreis für angewandte Kunst der Landes-
 hauptstadt München
 - Projektstipendium des Deutschen Museums München
1999 - Prinz-Luitpold Stipendium
 - Förderpreis des Förderkreises Bildende Kunst
 in Nürnberg e.V.
2000 - Artist in Residence, Stadt Wien, Österreich

Ausstellungen (Auswahl)
Exhibitions (a selection)
1993 - Gold oder Leben.
 Städtische Galerie im Lenbachhaus, München
1996 - Schmuckszene '96.
 Internationale Handwerksmesse, München
 - Akademie der Bildenden Künste, München
 - Gallery Funaki, Melbourne, Australien
 - Gruppenausstellungen in Amerika, Tschechien,
 Deutschland
 - Das Schöne, das Nützliche und die Kunst.
 Danner-Preis '96. Die Neue Sammlung.
 Staatliches Museum für angewandte Kunst, München
1997 - Förderpreise der Landeshauptstadt München.
 Auswahl der Jury.
 Künstlerwerkstatt Lothringerstraße, München
 - Forschungsauftrag Schmuck.
 Deutsches Museum, München
1998 - Gruppen- und Einzelausstellungen in Deutschland,
 Schweiz, Amerika
 - Goldschmiedetreffen Zimmerhof
1999 - Ich trage Schmuck. Schmuck und Fotografie,
 Germanisches Nationalmuseum Nürnberg
 - schön und provokant. Danner-Preis '99.
 Städtische Galerie „Leerer Beutel", Regensburg
 - Scotty, Madonna und die Anderen. Projekt: Schmuck
 und Fotografie mit der Fotografin Anna Peisl.
 Galerie Marzée, Nijmegen, Niederlande
 - Sechs Münchner Goldschmiede.
 Galerie Konkret, Wuppertal

2000 - Schön machen. Zeitgenössischer Schmuck
 aus München. Kunsthaus Kaufbeuren
 - Vier junge Schmuckkünstlerinnen.
 Galerie Stühler, Berlin
 - Kunst hautnah. Künstlerhaus Wien
 - Craft from scratch. 8. Triennale für Form und Inhalte
 in Frankfurt, Deutschland, und Australien
 - Kunst im Kurort.
 Workshop Slovakei, Štrbské Pleso, Slovakei
 - Hin und Zurück. Galerie Spektrum, München
2001 - Na bitte! Galerie V+V, Wien, Österreich
 - Von Wegen. Schmuck aus München,
 Deutsches Goldschmiedehaus Hanau
 - Bijou noir. Galerie Porré, Paris, Frankreich

Arbeiten in öffentlichen Sammlungen
Work in public collections
- Danner-Stiftung, München
- Schmuckmuseum Pforzheim

Bibliographie (Auswahl)
References (a selection)
- [Kat. Ausst.] Gold oder Leben.
 Städtische Galerie im Lenbachhaus, München 1993
- [Kat. Ausst.] Schmuckszene '96, '97 und '98 der Inter-
 nationalen Handwerksmesse, München 1996, 1997, 1998
- [Kat. Ausst.] Das Schöne, das Nützliche und die Kunst.
 Hrsg. Danner-Stiftung. Die Neue Sammlung, Staatliches
 Museum für angewandte Kunst, München. Stuttgart 1996
- Doris Betz. Förderpreis der Stadt München 1997.
 Monographienreihe.
 Hrsg. Kulturreferat der Landeshauptstadt, München 1997
- Ich trage Schmuck.
 Germanisches Nationalmuseum Nürnberg 1999
- [Kat. Ausst.] schön und provokant.
 Hrsg. Danner-Stiftung. Städtische Galerie „Leerer Beutel",
 Regensburg. Stuttgart 1999
- Craft from Scratch.
 Museum für angewandte Kunst, Frankfurt a. M.

Martina Binder-Bally
Seite 72 ff
Amalienstraße 79, 80799 München

geb. 1960 in Freyung
1980 Abitur, 1980-83 Keramiklehre mit Gesellenprüfung,
1984-89 Studium an der Akademie der Bildenden Künste
München, Diplom bei Prof. Klaus Schultze, 1986 Studienreise
nach Bolivien, Aufbau einer Töpferei für Kinder, 1989
Studienreise in den Südwesten der USA, 1990 Internationales
Keramiksymposion Kassel, 1984-90 während des Studiums
Werkstatt in Falkenbach/Freyung, seit 1990 eigene Werkstatt
born in Freyung, Germany, in 1960
1980 Abitur; 1980-83 apprenticeship and certificate in
ceramics; 1984-89 studied at the Akademie der Bildenden
Künste in Munich, Germany: diploma under Professor
Klaus Schultze; 1986 travelled to Bolivia; built up a pottery
for children; 1989 travels in the South-West of the US; 1990
International Ceramics Symposium Kassel, Germany;
1984-90 studied and had a workshop in Falkenbach, Freyung,
Germany; since 1990 has had a workshop of her own

Preise und Auszeichnungen
Prizes and awards
1988 - Kulturförderpreis des Landkreises Freyung-Grafenau

Ausstellungen (Auswahl)
Exhibitions (a selection)
1984 - 58. Jahresschau. Kunst- und Gewerbehaus Regensburg
1985 - 59. Jahresschau. Kunst- und Gewerbehaus Regensburg
 - 10. Spiezer Keramikausstellung. Spiez, Schweiz
1987 - Zwischenbericht. Juryauswahl der Akademie.
 Rathausfletz, Neuburg/Donau;
 - Kunsthalle, Nürnberg
 - TonArten. Wessenberghaus, Kunstverein Konstanz
 - Danner-Preis '87.
 Germanisches Nationalmuseum Nürnberg

1988 - Zwischenbericht. Juryauswahl der Akademie.
 Galerie der Künstler, München
 - Jugend gestaltet.
 Internationale Handwerksmesse München
1990 - Handwerksform, Hannover
 - Keramiksymposion, Kassel
 - Danner-Preis '90.
 Bayerisches Nationalmuseum München
1991 - Zeitgenössische Keramik. Spitalspeicher, Offenburg
 - Galerie Grave, Kastl/Altötting
 - Das Flair des Kunsthandwerks.
 Heim und Handwerk, München
1992 - Galerie Art du Feu, Ulm
 - Das Flair des Kunsthandwerks.
 Heim und Handwerk, München
1993 - Skulpturen. Galerie Grave, München
 - Herausforderung Porzellan. Museum der Deutschen
 Porzellanindustrie, Hohenberg/Eger
 - Ton gestalten. Keramikmuseum, Schloß Obernzell
 - Danner-Preis '93. Neue Residenz, Bamberg
 - Ton gestalten. Museum Kloster Asbach
 - Sonderschau Form 93.
 Frankfurter Herbst-Messe, Frankfurt a. M.
1994 - German Crafts. International Gift Fair,
 Javits Conven Center, New York, USA
 - 21. Bekanntmachung. Ausstellungsreihe
 bei Prof. Klaus Schultze, Überlingen
 - Galerie Handwerk, Koblenz
 - Galerie am Kloster, München
1995 - Galerie Maul, Seoul, Korea
1996 - Michael-Maucher-Wettbewerb.
 Galerie im Prediger, Schwäbisch Gmünd
 - Galerie Handwerk, Koblenz
 - Rathaus Galerie, Euskirchen
 - bbw-Bildungswerk der Bayerischen Wirtschaft,
 München
 - 2001 Blickrichtungen.
 Galerie für angewandte Kunst, München
 - Galerie Handwerk, Koblenz

Arbeiten in öffentlichen Sammlungen
Work in public collections
- Württembergisches Landesmuseum, Stuttgart
- Museum der Deutschen Porzellanindustrie, Hohenberg/Eger

Bibliographie (Auswahl)
References (a selection)
- [Kat. Ausst.] Landesberufsverband Bildender Künstler
 Bayern. Dokumentation, 1984
- [Kat. Ausst.] 58. Jahresschau 1984
 Kunst- und Gewerbeverein Regensburg
- [Kat. Ausst.] 59. Jahresschau 1985
 Kunst- und Gewerbeverein Regensburg
- [Kat. Ausst.] Tonerde.
 10. Spiezer Keramik-Ausstellung, Spiez, Schweiz, 1985
- [Kat. Ausst.] TonArten.
 Wessenberghaus, Kunstverein Konstanz, 1987
- [Kat. Ausst.] Zwischenbericht. Junge Künstler der
 Akademien der Bildenden Künste, München und Nürnberg,
 Kunsthalle Nürnberg, Galerie der Künstler, 1987
- [Kat. Ausst.] Danner-Preis '87.
 Germanisches Nationalmuseum, Nürnberg. München 1987
- [Kat. Ausst.] Jugend gestaltet. Sonderschau der
 Internationalen Handwerksmesse München, 1988
- [Kat. Ausst.] Keramik München.
 Handwerksform Hannover, 1990
- [Kat. Ausst.] Danner-Preis '90.
 Bayerisches Nationalmuseum, München, 1990
- [Kat. Ausst.] Zeitgenössische Keramik. Offenburg, 1991
- [Kat. Ausst.] Herausforderung Porzellan. Museum der
 Deutschen Porzellanindustrie, Hohenberg/Eger, 1993
- [Kat. Ausst.] Ton gestalten.
 Keramikmuseum Schloß Obernzell, 1993
- [Kat. Ausst.] Danner-Preis '93.
 Neue Residenz, Bamberg. München 1993
- [Kat. Ausst.] German Crafts.
 New York International Gift Fair, USA, 1993

- [Kat. Ausst.] Kunst aus Oberbayern.
 Kunstverein Wolfstein e.V., 1995
- [Kat. Ausst.] Michael-Maucher-Wettbewerb.
 Galerie im Prediger, Schwäbisch Gmünd 1996
- [Kat. Ausst.] bbw-Bildungswerk der Bayerischen
 Wirtschaft, München 1996

Andrea Borst
Seite 76 ff
Lothringerstraße 6, 81667 München

geb. 1965 in München
1984 Abitur, 1985–87 Studium der Musikpädagogik und
Kunsterziehung, 1987–90 Ausbildung zur Goldschmiedin an
der Berufsfachschule für Glas und Schmuck in Neugablonz,
seit 1991 selbständig, seit 1995 Mitglied im Bayerischen
Kunstgewerbe-verein
born in Munich, Germany, in 1965
1984 Abitur; 1985–87 studied music and art education;
1987–90 trained as a goldsmith at the Berufsfachschule
for Glass and Jewellery in Neugablonz, Germany; from 1991
self-employed; since 1995 a member of the Bavarian Arts
and Crafts Association

Ausstellungen (Auswahl)
Exhibitions (a selection)
1996 - Das Schöne, das Nützliche und die Kunst.
 Danner-Preis '96. Die Neue Sammlung,
 Staatliches Museum für angewandte Kunst, München
1997 - Korallen. Galerie Meiling Knibbe, Edam, Niederlande
 - Im Blumengarten der Schmuckkunst.
 Schloß Wels, Österreich
 (Wanderausstellung in Deutschland und Österreich)
 - Nova Joia.
 Sonderschau der Barna Joia, Barcelona, Spanien
 - S.O.F.A. Chicago Art Fair, USA
1998 - A Matter of Materials.
 Wanderausstellung in den USA und Kanada
1999 - schön und provokant. Danner-Preis '99.
 Städtische Galerie „Leerer Beutel", Regensburg

Bibliographie (Auswahl)
References (a selection)
- [Kat. Ausst.] Das Schöne, das Nützliche und die Kunst.
 Hrsg. Danner-Stiftung. Die Neue Sammlung, Staatliches
 Museum für angewandte Kunst, München. Stuttgart 1996
- [Kat. Ausst.] Blumengarten der Schmuckkunst,
 Schloß Wels 1997
- [Kat. Ausst.] Nova Joia, Barcelona, Spanien, 1997
- [Kat. Ausst.] Zeitlos aufgefädelt.
 Museum Stadt Deggendorf, 2000
- [Kat. Ausst.] Micromegas.
 Galerie für angewandte Kunst, 2001

Florian Buddeberg
Seite 80 f
Westendstraße 20, 80339 München

geb. 1963 in München
1979 Praktisches Lehrjahr bei Bildhauer Prof. Heinrich
Kirchner und Paul Fuchs, Metall- und Gußarbeiten, 1980–83
Staatliche Berufsfachschule Neugablonz, Silberschmiede-
lehre mit Gesellenbrief 1983, 1985 Studien an der Akademie
für angewandte Kunst in Wien bei Prof. Auböck, 1986
Studienaufenthalt in den USA, Praktikum in der Keramik-
werkstatt Dick Lumaghi in Kalifornien, 1988 Praktikum
in der Architektur-Modellbauwerkstatt bei Prof. Peter
Stürzebecher, München. 1989–96 Studium an der Akademie
der Bildenden Künste in München, Klasse Schmuck und
Gerät, bei Prof. Hermann Jünger, Prof. Sattler und Prof.
Otto Künzli, Diplom 1996.
born in Munich, Germany, in 1963
1979 practical apprenticeship year under Professor Heinrich
Kirchner in sculpture and Paul Fuchs: metalworking and
casting; 1980–83 Staatliche Berufsfachschule Neugablonz,

Germany: apprenticeship and certificate as a silversmith
1983; 1985 studied at the Akademie für angewandte Kunst
in Vienna, Austria, under Professor Auböck; 1986 travelled
and studied in the US: on-the-job training at Dick Lumaghi's
ceramics workshop in California; 1988 on-the-job training
in an architectural model workshop under Professor Peter
Stürzebecher, Munich, Germany; 1989–96 studied at the
Akademie der Bildenden Künste Munich, Germany, in the
class for jewellery and utensils under Professors Hermann
Jünger, Sattler and Otto Künzli: diploma in 1996

Ausstellungen (Auswahl)
Exhibitions (a selection)
1989 - Hermann Jünger und seine Schüler.
 Berufsfachschule Neugablonz
1993 - Von 11–13 Uhr. Schmuckmatinee im
 Lenbachhaus München
1994 - Schmuck. Milchladen München
 - Jahresausstellung Kunst und Handwerk.
 Kunstverein Rosenheim
1995 - Schmuck an der Tankstelle. München
 - Parure. Galerie Michèle Zeller. Bern, Schweiz
1996 - Böhmler Preis. Galerie Böhmler, München
1997 - Schmuck und Gerät. Galerie Katja Rid, München
1998 - Schmuck. Galerie Michèle Zeller, Bern, Schweiz
 - Antike Ringe – Neue Ringe. Galerie Katja Rid, München
2000 - Schönmachen. Kunsthaus Kaufbeuren
2001 - 8 Broschen – 8 Räume und,
 Galerie Katja Rid, München
 - Von Wegen – Schmuck aus München.
 Deutsches Goldschmiedehaus Hanau
2001 - Mikromegas. Galerie für angewandte Kunst, München

Bettina Dittlmann
Seite 82 f
Leitenfeld 54, 84453 Mühldorf/Inn

geb. 1964 in Passau
1983–86 Silberschmiedelehre in Neugablonz, 1987–93
Studium an der Akademie der Bildenden Künste, München
bei Prof. Hermann Jünger und Prof. Otto Künzli, 1989–91
Studium „Metalsmithing" bei Prof. Jamie Bennett und Prof.
Fred Woell an der State University of New York, New Paltz,
1996–99 Assistenz bei Prof. Otto Künzli, 1999–00 Gast-
professur an der State University of Oregon, Eugene, USA,
seit 1994 freischaffend, seit 2002 Werkstattgemeinschaft
mit Michael Jank in München und Berlin
born in Passau, Germany, in 1964
1983–86 apprenticeship as a silversmith in Neugablonz,
Germany; 1987–93 studied at the Akademie der Bildenden
Künste, Munich, Germany, under Professors Hermann Jünger
and Otto Künzli; 1989–91 studied metalsmithing under
Professors Jamie Bennett and Fred Woell at the State
University of New York, New Paltz, USA; 1996–99 assistant
to Professor Otto Künzli; 1999–00 Guest Professor at Oregon
State University, Eugene, Oregon, USA; from 1994 freelance;
since 2002 workshop co-operative with Michael Jank in
Munich and Berlin, Germany

Preise und Auszeichnungen
Prizes and awards
1993 - Friedrich-Kardinal-Wetter-Preis.
 Erzbischöfliches Ordinariat, München
1994 - Förderpreis für angewandte Kunst
 der Landeshauptstadt München
 Reisestipendium des DAAD für die USA
1998 - Goldstipendium der Firma Hafner, Pforzheim
1999 - Prinzregent-Luitpold-Stiftung München
2001 - Herbert-Hoffmann-Gedächtnispreis

Ausstellungen (Auswahl)
Exhibitions (a selection)
1997 - Einzelausstellung. Galerie Aurum, Frankfurt a. M.
1998 - Moon and Sky, Jeweler' s Work Gallery,
 Washington, USA
 - Woanders ist es auch schön.
 Orangerie, Englischer Garten, München

1999 - schön und provokant. Danner-Preis '99.
 Städtische Galerie „Leerer Beutel", Regensburg
2000 - Together – FÜRIMMERRINGE. Zusammenarbeit mit
 Michael Jank, Jeweller's Galerie Washington D.C., USA
2002 - CentOnzeCercles in Zusammenarbeit mit Michael
 Jank, Galerie Helène Poree, Paris, Frankreich
 - Ausstellungsbeteiligungen in Litauen, Bosnien,
 Australien, Schweiz, Indien

Bibliographie (Auswahl)
References (a selection)
- Bettina Dittlmann. Förderpreis der Stadt München 1994.
 Monographienreihe. Hrsg. Kulturreferat der Landes-
 hauptstadt, München 1994
- Metalsmith, Spring 1996, Vol. 16, Nr. 2
- [Kat. Ausst.] 4th Generation. 6x Jewelry from Munich.
 Woods-Gerry Gallery, Providence, USA 1995
- Metalsmith, Winter 1996, Vol. 16, Nr. 1
- [Kat. Ausst.] Münchener Goldschmiede.
 Schmuck und Gerät 1993. Stadtmuseum, München 1993
- Munich Found. Bavaria's City Magazine in English.
 März 1999, Vol. XI, Nr. 3
- Bettina Dittlmann & Michael Jank, „Together".
 Metalsmith Exhibition in Print 2000, Vol. 20, Nr. 4
- Metalsmith Summer 1999. Vol. 19, Nr. 3.
 Margorie Simon: „Bettina Dittlmann. Moon and Sky"
- [Kat. Ausst.] schön und provokant.
 Hrsg. Danner-Stiftung. Städtische Galerie „Leerer Beutel",
 Regensburg. Stuttgart 1999
- [Kat. Ausst.] Micromegas.
 Galerie für angewandte Kunst, München, 2001
- Schmuck 2001 und Schmuck 2002
 Internationale Handwerksmesse, München
- [Kat.Ausst.] Parures d'Ailleures, Parures d'Ici:
 Incadences, Coincidences?
 Museum für angewandte Kunst, Lausanne, Schweiz, 2000
- Craft from Scratch.
 Museum für angewandte Kunst, Frankfurt a. M., 2000

Klaus Dorrmann
Seite 84 f
Schulberg 17, 96482 Ahorn-Wohlbach

geb. 1958 in Bamberg
1977 Abitur, 1980-83 Ausbildung bei Wilhelm und Elly Kuch,
Burgthann, Gesellenprüfung, 1983 Mitglied des Berufs-
verbandes Bildender Künstler und Gründung der eigenen
Werkstatt in Scherneck, 1985 gemeinsame Werkstatt mit
Cornelia Klein, 1990 Meisterprüfung, 1998 Internationales
Symposium „350 Jahre Westfälischer Friede", Osnabrück,
Gründung der Künstlergruppe „Peace Rider", 2000 Werk-
stattgemeinschaft mit Sigrun Wassermann
born in Bamberg, Germany, in 1958
1977 Abitur; 1980-83 trained under Wilhelm and Elly Kuch,
Burgthann: certificate in 1983; member of the Professional
Association of Artists; established his own workshop in
Scherneck, Germany; 1985 workshop jointly with Cornelia
Klein; 1990 master certificate examinations; 1998 Inter-
national Symposium '350 Years of the Treaty of Westphalia'
in Osnabrück, Germany; founded the artists' group 'Peace
Rider'; 2000 workshop jointly with Sigrun Wassermann

Preise und Auszeichnungen
Prizes and awards
1994 - Kunst- und Kulturpreis des Landkreises Coburg

Ausstellungen (Auswahl)
Exhibitions (a selection)
1984 - Keramik heute in Bayern.
 Kunstsammlungen der Veste Coburg
1985 und 1988 - Galerie Schluckspecht,
 Heddesheim/Heidelberg
1985 - Zeitgenössische Keramik. Offenburg
1987 - Kunstverein Coburg
 - Galerie C. Krempl, Baldham/München
 - Danner-Preis '87.
 Germanisches Nationalmuseum, Nürnberg

1988 - Galerie am Markt, Altdorf/Nürnberg
1989 - Muffendorfer Keramikgalerie, Bonn
1995 - Deutsche Keramik – Westerwaldpreis.
 Höhr-Grenzhausen
1996 - Internationales Symposium für Keramik in Bechyné,
 Tschechische Republik
 - Ausstellung in Bechyné und Prag,
 Tschechische Republik
1997 - Galerie C. Krempl, Baldham/München
 - Internationale Keramik. Ceský Krumlov,
 Tschechische Republik
1999 - Tria Software AG, Nürnberg
 - Internationale Keramik. Ceský Krumlov,
 Tschechische Republik
 - Peace Rider. Bundesstiftung Umwelt, Osnabrück
2000 - Peace Rider. Galerie Format, Bergen, Norwegen
 - Transfiguration. Ausstellung zu 75 Jahre
 Rundfunkchor Berlin, Berlin
 - Peace Rider. Keramion.
 Museum für moderne Keramik, Frechen
 - Mystik und Mensch.
 16. Kunstausstellung, Bad Königshofen

Arbeiten in öffentlichen Sammlungen
Work in public collections
- Kunstsammlungen der Veste Coburg
- Keramikmuseum Bechyné, Tschechische Republik
- Sammlung Zeitgenössische Keramik, Ceský Krumlov,
 Tschechische Republik
- Bundesstiftung Umwelt, Osnabrück
- Keramion, Frechen

Bibliographie (Auswahl)
References (a selection)
- Neue Keramik Nr. 3/1988
- Keramik Magazin Nr. 4/1995 und Nr. 4/1998

Karl Fritsch
Seite 86 ff
Schulstraße 28, 80634 München

geb. 1963 in Sonthofen
1982-85 Goldschmiedeschule in Pforzheim, 1985-87 bei
der Firma C. Neusser, Pforzheim tätig, 1987-94 Studium
an der Akademie der Bildenden Künste, München bei
Prof. Hermann Jünger und Prof. Otto Künzli, 1989-90
Gastdozent an der New York University, 1994 Vortrags-
reihe in Australien und Neuseeland: Sydney College for
the Arts, The Royal Melbourne Institute of Technology,
The University of Canberra, The Community Arts Center
of Auckland, 1995 Gastdozent an der Gerrit Rietveld
Academie, Amsterdam, 1996 Vortragsreihe in den USA:
University of the Arts, Philadelphia, New York City
University, Rhode Island School of Design, Providence,
1998 Gastdozent an der Curtin University, Perth/ West-
australien, Gastdozent an der Savannah School of Art,
Baltimore, und der New York School of Art 98th Street,
New York, 2001 Gastdozent am Hikomizuno College
of Jewellery, Japan; seit 1994 eigene Werkstatt
born in Sonthofen, Germany, in 1963
1982-85 Goldsmiths' school in Pforzheim, Germany;
1985-87 worked for the firm of C. Neusser in Pforzheim,
Germany; 1987-94 studied at the Akademie der Bildenden
Künste, Munich, Germany, under Professors Hermann
Jünger and Otto Künzli; 1989-90 taught at New York
University, USA; 1994 lecture tour in Australia and New
Zealand: Sydney College for the Arts, The Royal Melbourne
Institute of Technology, The University of Canberra, The
Community Arts Centre of Auckland; 1995 guest lecturer
at the Gerrit Rietveld Academy, Amsterdam, Netherlands;
1996 series of lectures in the US: University of the Arts,
Philadelphia, New York City University, Rhode Island
School of Design, Providence; 1998 guest lecturer at Curtin
University, Perth, West Australia; guest lecturer at
Savannah School of Art, Baltimore, and New York School
of Art 98th Street, New York, USA; has had his own studio
since 1994

Danner-Auswahl '02
Danner Selection '02
Heike Fritz
Walter Graf
Katja Höltermann
Maria Hößle-Stix

Preise und Auszeichnungen
Prizes and awards

1985 - Preis der Goldschmiedeschule Pforzheim
1992 - Belobigung des Verbandes der Deutschen
 Schmuck- und Silberwarenindustrie
 - Stipendium der Jubiläumsstiftung der
 Landeshauptstadt München
1995 - Herbert-Hoffmann-Gedächtnispreis
 - Postgraduiertenstipendium der Akademie
 der Bildenden Künste, München
 - Projektstipendium der Stadt München
 - Förderpreis für angewandte Kunst der
 Landeshauptstadt München
 - Stadtgoldschmied der Stadt Erfurt
1997 - Projektstipendium des Deutschen Museum, München
1999 - Projektstipendium der Stadt Erfurt:
 <Arche Noah Projekt>
2000 - Staatlicher Förderpreis für Junge Künstler

Ausstellungen (Auswahl)
Exhibitions (a selection)

1992 - Jeunes orfèvres munichois.
 Galerie Farel, Aigle, Schweiz
 - Editionen.
1992-95 - Galerie Spektrum, München
 - Parure. Akademie der Bildenden Künste, München
 - Es liegt was in der Luft. Schmuckmuseum Pforzheim
1993 - Gold oder Leben.
 Städtische Galerie im Lenbachhaus, München
 - Schmuckszene '93, '95.
 Internationale Handwerksmesse, München
 - Danner-Preis '93. Neue Residenz, Bamberg
 - Jewelryquake. Hiko Mizuno Gallery, Tokio, Japan, u.a.
1994 - Peter Skubic Apresenta Joias de Amigos.
 Peter Skubic zeigt Schmuck von Freunden.
 Gesellschaft für Zeitgenössischen Schmuck.
 Galerie Contacto Directo, Lissabon, Portugal
 - Der Klunker aus dem Kosmos.
 Schmuckwerkstatt Aarau, Schweiz
 - Open Art. Domagk-Ateliers, München
 - Goud Alleen.
 Galerie Louise Smit, Amsterdam, Niederlande
1994-6 - Förderpreise der Landeshauptstadt München.
 Vorschläge der Jury.
 Künstlerwerkstatt Lothringerstraße, München
 - Kunstrai. Galerie Ra, Amsterdam, Niederlande
 - Petersburger Hängung. Galerie Spektrum, München
 - Parure. Galerie Michelle Zeller, Bern, Schweiz
 - Class off 95. Goldsmiths Hall, London, England
 - Production/Reproduction.
 Gallery 101, Melbourne, Australien
 - Australia, Germany, New Zealand.
 Gallery Funaki, Melbourne, Australien
 - 4th Generation. 6x Jewelry from Munich:
 Woods-Gerry Gallery, Providence, USA
 - Neuerwerbungen. Stedelijk Museum,
 Amsterdam, Niederlande
 - Gallery Jewelerswerk
 at the International Craft Fair, Chicago, USA
 - We like You. Galerie Szuper, München
 - Jahresgaben. Kunstverein München
 - Galerie Slavik, Wien, Österreich
 - The Man Who Loves Gold.
 Jewelers Werk, Washington D.C., USA
 - Subjects 96.
 Art Center, Retretti, Finnland; Bergen, Norwegen
 - Heimlich Manöver. Galerie Hess & Melich, München
 - Jewellery in Europe and America: New Times,
 New thinking. Crafts Council, London, England
 - Schmuck im Schloß.
 Schloß Kleßheim, Salzburg, Österreich
 - Kunstrai. Galerie Ra. Internationale Kunstmesse,
 Amsterdam, Niederlande
 Das Schöne, das Nützliche und die Kunst.
 Danner-Preis '96. Die Neue Sammlung,
 Staatliches Museum für angewandte Kunst, München

1998 - Brooching it Diplomatically: A tribute to Madeleine
 K. Albright. Gallery Helen Drutt, Philadelphia, USA
 - Jewellery Moves.
 Royal Museum, Edinburgh, Schottland
 - Antike Ringe - Neue Ringe. Galerie Katja Rid, München
 - Hommage an Herbert Hoffmann.
 Galerie Handwerk, München
1999 - Credo. Rathausgalerie, München
 - Galerie Hipotesi, Barcelona, Spanien
1999 - schön und provokant. Danner-Preis '99.
 Städtische Galerie „Leerer Beutel", Regensburg

Arbeiten in öffentlichen Sammlungen
Work in public collections

- Stedelijk Museum, Amsterdam, Niederlande
- Danner-Stiftung, München
- Schmuck- und Edelsteinmuseum, Turnov,
 Tschechische Republik
- Schmuckmuseum Pforzheim
- Hiko Mizuno Collection, Tokio, Japan
- The Alice and Louis Koch Sammlung, Großbritannien
- Angermuseum, Erfurt
- Museum für Kunst und Gewerbe, Hamburg
- Museo del Gioiello d' Autore, Padua, Italien

Bibliographie (Auswahl)
References (a selection)

- [Kat. Ausst.] Das Schöne, das Nützliche und die Kunst.
 Hrsg. Danner-Stiftung. Die Neue Sammlung, Staatliches
 Museum für angewandte Kunst, München. Stuttgart 1996
- [Kat.] Goldsuche in Thüringen.
 Karl Fritsch, Stadtgoldschmied von Erfurt 1996, Erfurt 1996
- Förderpreis der Landeshauptstadt München 1996.
 Schmuck um Schmuck, Schmuck von Karl Fritsch.
 Monographienreihe. Hrsg. v. Kulturreferat der Landes-
 hauptstadt, München 1996
- [Kat. Ausst.] Jewellery Moves.
 Royal Museum, Edinburgh, Großbritannien, 1998
- [Kat. Ausst.] Brooching it Diplomatically:
 A tribute to Madeleine K. Albright.
 Gallery Helen Drutt, Philadelphia, USA 1998
- Museo del Gioiello d'Autore, Padua, Italien
- [Kat. Ausst.] Schmuck der Moderne. 1960-1998.
 Bestandskatalog Schmuckmuseum Pforzheim.
 Stuttgart 1999
- Design Source Book. Jewellery by David Watkins
- [Kat. Ausst.) schön und provokant.
 Hrsg. Danner-Stiftung. Städtische Galerie „Leerer Beutel",
 Regensburg. Stuttgart 1999

Heike Fritz
Seite 90f
Grafingerstraße 6, 81671 München

geb. 1965 in Schwäbisch Gmünd
1982-85 Ausbildung zur Scheibentöpferin, 1985-88
Gesellin im Keramikatelier Fischer in Stuttgart, 1989-91
Mitarbeit in der Keramikwerkstatt Polgar-Krämer und
Besuch der staatlichen Fachhochschule für Keramik in
Höhr-Grenzhausen, 1990 Meisterprüfung im Keramik-
handwerk, 1991 Studienreise nach Neuseeland und
Australien, seit September 1996 eigenes Atelier
born in Schwäbisch-Gmünd, Germany, in 1965
1982-85 trained as a potter; 1985-88 journeyman's years
at the Keramikatelier Fischer in Stuttgart, Germany;
1989-91 worked at Polgar-Krämer ceramics workshop,
attended Staatliche Fachhochschule für Keramik in Höhr-
Grenzhausen, Germany; 1990 master certificate in ceramics;
1991 travelled to New Zealand and Australia; since 1996
has had a studio of her own

Ausstellungen (Auswahl)
Exhibitions (a selection)

Seit 1997 - jährliche Atelier-Ausstellungen
 Künstlergemeinschaft Werk III, Kunstpark Ost
1999 - Ausstellung mit Rolf Liese, Malerei, Kolbing

2000 und 2001 - Das Flair des Kunsthandwerks.
- Heim und Handwerk, München
2001 - Museo Internazionale delle Ceramiche, Faenza, Italien
- Galerie Handwerk, München
2002 - Galerie Schmolling, Bissendorf
- Zone C. Coporation, Nagoya, Japan

Walter Graf
Seite 92f
Marktplatz 4, 97723 Oberthulba

geb. 1957 in Obereschenbach/Hammelburg
1977–81 pädagogische Ausbildung und Arbeit, 1981–84
Berufsfachschule für Holzbildhauer in Bischofsheim,
1984–1990 Studium der Bildhauerei an der Akademie
der Bildenden Künste in Nürnberg bei Prof. Wilhelm Uhlig,
Meisterschüler, seit 1990 Ausstellungen, Projekte und
Kunstpädagogik
born in Obereschenbach, Germany, in 1957
1977–81 trained and worked; 1981–84 Berufsfachschule für
Holzbildhauer in Bischofsheim, Germany; 1984–90 studied
sculpture at the Akademie der Bildenden Künste, Nürnberg,
Germany, under Professor Wilhelm Uhlig: master class;
since 1990 exhibitions, projects and art education

Preise und Auszeichnungen
Prizes and awards
1990 - Preis der Stadt Lichtenfels
für experimentelle Flechtarbeit
1993 - Danner-Ehrenpreis
1995 - Anerkennungspreis der Nürnberger Nachrichten
im Rahmen der Ausstellung „Zeitgenössische Malerei
und Plastik in Franken", Schloß Pommersfelden
2000 - Preis der Kunststation Kleinsassen anlässlich
der Ausstellung „Rhönsalon 2000"

Ausstellungen (Auswahl)
Exhibitions (a selection)
1993 - Danner-Preis '93. Neue Residenz, Bamberg
2000 - Rhönsalon 2000. Kunststation Kleinsassen
2001 - FormKlangRaum.
Galerie das Kleine Haus, Bad Kissingen
- Götterlärm. Gersfeld
- Dämonen Mensch – Mensch Götter.
Symposium und Skulpturenpark, Meiningen
- Skulpturen, Objekte und Installationen im Dialog mit
dem Museumsbestand. Stadtmuseum Hammelburg
2002 - Zwei Bildhauer im Dialog – Arbeiten von Herbert
Holzheimer und Walter Graf.
Museum Obere Saline, Bad Kissingen
- Findlinge.
Accademia libera natura e cultura, Querceto, Italien
- Zusammenschau – Arbeiten der letzten Jahre.
de warande, Turnhout, Belgien

Bibliographie (Auswahl)
References (a selection)
- [Kat. Ausst.] Danner-Preis '93. Hrsg. Danner-Stiftung.
Neue Residenz, Bamberg. München 1993
- [Kat. Ausst.] Zeitgenössische Malerei und Plastik in Franken.
Hrsg. Kunstverein Erlangen 1995
- [Kat. Ausst.] Experimentelle Flechtarbeiten.
Hrsg. Städtische Galerie ADA, Meiningen 1996
- [Kat. Ausst.] Balancen. Hrsg. Horn/Seele/Winter, Jena 1998
- [Kat. Ausst.] Schöpfung – Mensch – Zukunft.
Hrsg. Erzdiözese Bamberg 1999
- [Kat. Ausst.] Christusbilder – Versuch einer Annäherung,
Kunstreferat der Diözese Würzburg 2000
- [Kat. Ausst.] LAFIWAPA 1997–2001. Katalog der Projekte
der Künstlergruppe, Kunststation Kleinsassen 2001
- [Kat. Ausst.] Findlinge und Gestalten.
Leporellos zur Personalausstellung: Rhönsalon 2000.
Hrsg: Kunststation Kleinsassen 2001

Katja Höltermann
Seite 94ff
Amselstraße 20, 90439 Nürnberg
geb. 1971 in Bobingen/Augsburg
1990–93 Ausbildung zur Goldschmiedin an der Berufsfach-
schule für Glas und Schmuck in Neugablonz, 1993–94
Silberschmiedepraktikum in Augsburg, 1994–95 Mitarbeit
in der Silberschmiede Stefan Epp, Insel Reichenau, 1995–01
Studium an der Akademie der Bildenden Künste, Nürnberg,
Klasse für Gold- und Silberschmiede bei Prof. Ulla Mayer,
seit 2000 Meisterschülerin, seit 2001 eigenes Atelier
born in Bobingen/Augsburg, Germany, in 1971
1990–93 trained as a goldsmith at the Berufsfachschule
für Glas und Schmuck in Neugablonz, Germany; 1993–94
practical training as a silversmith in Augsburg, Germany;
1994–95 worked for Silberschmiede Stefan Epp, Reichenau
Island, Germany; 1995–01 studied at the Akademie der
Bildenden Künste Nürnberg, Germany, in the class for gold
and silversmithing under Professor Ulla Mayer; from 2000
master class; since 2001 has had her own studio

Preise und Auszeichnungen
Prizes and awards
1997 - Akademiewettbewerb, 2. Preis
2000 - Bayerischer Staatspreis
2001 - Design Preis Schweiz,
Nachwuchswettbewerb „Willy-Guhl-Preis",
Anerkennung im Bereich Industrial Design

Ausstellungen (Auswahl)
Exhibitions (a selection)
1997–98 - Wertsachen. Germanisches Nationalmuseum
Nürnberg und Goldschmiedehaus Hanau,
Bayerische Vertretung Bonn
1998 - Schmuckszene.
Internationale Handwerksmesse, München
2000 - Bayerischer Staatspreis für Nachwuchsdesigner.
Maximilianeum München
- Wachgeküßt.
Zusammen mit Jutta Klingebiel, Nürnberg
2001 - Talente. Internationale Handwerksmesse, München
- Annual International Graduate Show,
Galerie Marzée, Nijmegen, Niederlande
- Wir-Hier. Galerie Lindig in Paludetto, Nürnberg
- Duett.
Zusammen mit Jutta Klingebiel, Zumikon Nürnberg

Arbeiten in öffentlichen Sammlungen
Work in public collections
- Institut für moderne Kunst, Nürnberg

Bibliographie (Auswahl)
References (a selection)
- [Kat. Ausst.] Wertsachen. Germanisches Nationalmuseum
Nürnberg und Goldschmiedehaus Hanau, 1997–1998
- Kunsthandwerk & Design. 3/1997 und 6/2000
- [Kat. Ausst.] Schmuckszene 1998.
Internationale Handwerksmesse, München
- [Kat. Ausst.] Bayerischer Staatspreis für
Nachwuchsdesigner 2000. Maximilianeum München
- [Kat. Ausst.] International Graduate Show.
Galerie Marzée Nijmegen, 2002
- [Kat. Ausst.] Talente 2001.
Internationale Handwerksmesse, München

Maria Hößle-Stix
Seite 98f
Parkstraße 12, 90409 Nürnberg

geb. 1961 in München
1981 Gesellenprüfung als Kirchenmalerin, 1983–89 Studium
an der Akademie der Bildenden Künste Nürnberg, Klasse
Textilkunst und Flächendesign, Meisterschülerin bei Prof.
Eusemann, seit 1991 eigene Werkstatt, 1994–96 Lehrauftrag
an der Akademie der Bildenden Künste Nürnberg,

1998 Meisterprüfung im Weberhandwerk, 1998–99 Künstler-
ische Assistentin bei Prof. Hanns Herpich an der Akademie
der Bildenden Künste Nürnberg, Klasse für Textilkunst,
1999–01 Lehrauftrag an der Akademie der Bildenden
Künste in Nürnberg
born in Munich, Germany, in 1961
1981 finished apprenticeship as a church painter; 1983–89
studied at the Akademie der Bildenden Künste, Nürnberg,
Germany, in the class for textiles and texture design:
master class under Professor Eusemann; from 1991 her own
workshop; 1994–96 taught at the Akademie der Bildenden
Künste Nürnberg, Germany; 1998 master certificate in
weaving; 1989–99 assistant in art to Professor Hanns
Herpich at the Akademie der Bildenden Künste Nürnberg,
Germany, in the class for textiles; 1999–01 taught at the
Akademie der Bildenden Künste in Nürnberg, Germany

Preise und Auszeichnungen
Prizes an awards
1988 - Akademiepreis der Akademie der Bildenden Künste,
Nürnberg
1993 - Danner-Ehrenpreis
1996 - Danner-Ehrenpreis
1997 - Bayerischer Staatspreis
2000 - Bronze Preis. 3rd Taegu International Textile Design
Competition, Korea

Ausstellungen (Auswahl)
Exhibitions (a selection)
1993 - Danner-Preis '93. Neue Residenz, Bamberg
1994 - Förderpreis der Landeshauptstadt München.
Vorschläge der Jury. Künstlerwerkstatt Lothringer
Straße, München
- Bayerischer Staatspreis für Nachwuchsdesigner 94.
Germanisches Nationalmuseum, Nürnberg und
Neue Sammlung, München
- Teilnahme am „International Textile Design Contest
1994". Tokio, Japan
1994 und 1999 - Das Flair des Kunsthandwerks.
Heim und Handwerk, München
1995 - Taschen. Galerie Handwerk, München
1996 - Johann-Michael-Maucher Wettbewerb im Prediger,
Schwäbisch-Gmünd
- Danner-Preis '96. Die Neue Sammlung, München
- BKV Werkschau.
Galerie für angewandte Kunst, München
1997 - Trend 2000 – Das Spiel der Tendenzen.
Sonderschau auf der Mostra Mercato, Florenz, Italien
- Grassimesse Leipzig. Grassimuseum Leipzig
- Schön und Teuer. Ausstellung für angewandte Kunst
in der Norishalle, Nürnberg
1998 - Exempla. Internationale Handwerksmesse, München.
- Portrait der Meister.
Internationale Handwerksmesse, München
- Die Neun. Forchheim
1999 - Augenlust. Galerie am Fischmarkt, Erfurt
2000 - 3rd International Textile Design Competition.
Taegu, Korea
- EXPOsition. Zeitgemäßes Kunsthandwerk in Peine.
Kreismuseum Peine
- Ohne Hülle keine Fülle.
Haslach, Mühlviertel, Österreich
- Kunsthandwerk 2000.
Museum für Kunst und Gewerbe, Hamburg
- Rotunde 2000.
Museum für Kunst und Kulturgeschichte, Dortmund
2001 - International Exchange Exhibition Textile Design.
Taegu, Korea
- Grassimesse. Grassimuseum Leipzig
- Schön und gut. 150 Jahre Bayerischer Kunst-
gewerbeverein, Münchner Stadtmuseum

Arbeiten in öffentlichen Sammlungen
Work in public collections
- Museum für Kunst und Gewerbe, Hamburg
- Museum für Kunsthandwerk, Grassimuseum Leipzig

Bibliographie (Auswahl)
References (a selection)
- [Kat. Ausst.] Jugend gestaltet.
Internationale Handwerksmesse, München 1987
- [Kat. Ausst.] Danner-Preis '87. Hrsg. Danner-Stiftung.
Germanisches Nationalmuseum Nürnberg. München 1987
- [Kat. Ausst.] Dialog Krakau – Nürnberg.
Hrsg. Akademie der Schönen Künste Krakau.
Akademie der Schönen Künste, Nürnberg
- International Crafts Yearbook 1991-1992.
Hrsg. Martina Margetts. London 1991
- [Kat. Ausst.] Danner-Preis '93. Hrsg. Danner-Stiftung.
Neue Residenz Bamberg. München 1993
- [Kat. Ausst.] The International Textile Design Contest 1994.
The Fashion Foundation, Ichinomiya, Japan 1994
- [Kat. Ausst] Bayerischer Staatspreis für Nachwuchs-
designer '94. Germanisches Nationalmuseum, Nürnberg
und Die Neue Sammlung, München 1994
- Reizstoffe.
Positionen zum zeitgenössischen Kunsthandwerk.
Hrsg. Danner-Stiftung, München. Stuttgart 1995
- [Kat. Ausst.] Das Schöne, das Nützliche und die Kunst.
Danner-Preis '96.
Hrsg. Danner-Stiftung. Die Neue Sammlung, Staatliches
Museum für angewandte Kunst, München
- Portrait der Meister, Bayerischer Staatspreis 1952-1997
Verein der Förderung des Handwerks München, 1998
- Schuß und Kette. 3 Textilmeisterinnen aus Nürnberg.
Kunsthandwerk & Design 3/98
- [Kat. Ausst.] Augenlust. Zeitgenössisches Kunsthandwerk
in Deutschland. Hrsg. Bundesverband Kunsthandwerk e.V.,
Frankfurt a. M. 1999
- [Kat. Ausst.] 3rd International Textile Design Competition,
Taegu, Korea 2000
- [Kat. Ausst.] International Exchange Exhibition Textile
Design 2001 Taegu, Korea
- Schön und gut. 150 Jahre Bayerischer Kunstgewerbe-
verein, Münchner Stadtmuseum

Berthold Hoffmann
Seite 100f
Senefelderstraße 4, 90409 Nürnberg

geb. 1955 in Heidelberg
1976–78 Lehre als Gürtler, 1979–86 Studium an der
Akademie der Bildenden Künste, Nürnberg, bei Prof.
Erhard Hössle, 1984 Ernennung zum Meisterschüler,
seit 1985 eigenes Atelier
born in Heidelberg, Germany, in 1955
1976–78 apprenticeship as a brassfounder; 1979–86
studied at the Akademie der Bildenden Künste,
Nürnberg, Germany, under Professor Erhard Hössle;
1984 master class; since 1985 has had a studio of his own

Preise und Auszeichnungen
Prizes and awards
1987 - Bayerischer Staatspreis für Nachwuchsdesigner,
Anerkennung
1989 - Hessischer Staatspreis (Gruppe Buntmetall)
1990 - Gebhard-Fugel-Preis der Deutschen Gesellschaft
für christliche Kunst, Gruppe Buntmetall
1993 - Kulturförderpreis des Bezirks Mittelfranken
1994 - Debütantenpreis des Bayerischen Staats-
ministeriums für Wissenschaft und Kunst
1995 - Bayerischer Staatspreis
- Berufung zum Stadtgoldschmied in
Schwäbisch-Gmünd

Ausstellungen (Auswahl)
Exhibitions (a selection)
1984 - Triennale des zeitgenössischen deutschen
Kunsthandwerk. Museum für Kunsthandwerk,
Frankfurt a. M.
1987 - Bayerischer Staatspreis für Nachwuchsdesigner.
Die Neue Sammlung, München
- Danner-Preis '87.
Germanisches Nationalmuseum, Nürnberg

1988 - Zwischen Tradition & Avantgarde. Bayerisches
 Kunsthandwerk. Handwerkskammer, Hamburg
1989 - Exhibition of German Craft.
 Jakob K. Javits Convention Center, New York, USA
1990 - Das Flair des Kunsthandwerks.
 Heim und Handwerk, München
1990 - Danner-Preis '90.
 Bayerisches Nationalmuseum, München
 - gruppe buntmetall. Gebhard-Fugel-Preis,
 Deutsche Gesellschaft für christliche Kunst, München
1992 - Silbertriennale. Goldschmiedehaus Hanau; MAK, Wien
1993 - Metallgefäße - Form und Funktion im Wechselspiel.
 Galerie für angewandte Kunst, München
 - Danner-Preis '93. Neue Residenz, Bamberg
1994 - Berthold Hoffmann - Metallgefäße.
 Debütantenpreisausstellung. Kunsthaus Nürnberg
 - Silbergerät Schmuck Glas.
 Galerie für Schmuck Hilde Leiss, Hamburg
 - Japan Contemporary Crafts-Arts Association
 Exhibition. Metropolitan Museum, Tokio, Japan
 (Gastaussteller)
1995 - Japan Contemporary Crafts-Arts Association
 Exhibition, Metropolitan Museum Tokio, Japan
 (Gastaussteller)
1996 - Stilleben-Interieur.
 Kunstverein „Talstraße e.V.", Halle, Saale
 - Rotunde 96. Zeitgenössisches Kunsthandwerk.
 Museum für Kunst und Kulturgeschichte, Dortmund
 - Das Schöne, das Nützliche und die Kunst,
 Danner-Preis '96. Die Neue Sammlung, München
1997 - L'Europe A Table. Galerie Handwerk, Koblenz
 - Kunst für alle Sinne. Mittelfränkische Kulturwochen,
 Burg Abenberg
 - LiturgieGefäße. Kirche und Design.
 Bischöfliches Dom- und Diözesanmuseum, Trier
 und 1998 Barfüßerkirche Erfurt
 - 1. Europäischer Preis für zeitgenössische Kunst-
 und designorientierte Handwerke.
 Palais Harrach, Wien
 - Ambiente, Thomas Grögler - Möbelstücke;
 - Berthold Hoffmann - Kochgeräte.
 Galerie für angewandte Kunst, München
1999 - 1. Europäischer Preis für zeitgenössische Kunst-
 und designorientierte Handwerke.
 Palais du Louvre, Paris, Frankreich
 - 99 Seoul International Metal Artists Invitational
 Exhibition. Arts Center, Seoul, Korea
 - Augenlust. Galerie am Fischmarkt und
 Galerie Waidspeicher, Erfurt
2001 - Schön und gut. 150 Jahre Bayerischer Kunstge-
 werbeverein, Münchner Stadtmuseum
 - Metallgerät. Galerie für angewandte Kunst, München

Arbeiten in öffentlichen Sammlungen
Work in public collections
- Museum für Kunst und Gewerbe, Hamburg
- Museum für Kunsthandwerk (Grassimuseum), Leipzig
- Museum für Kunst und Kulturgeschichte, Dortmund
- Museum Prediger, Schwäbisch Gmünd
- Lotte Reimers-Stiftung, Deidesheim

Bibliographie (Auswahl)
References (a selection)
- [Kat. Ausst.] Jugend gestaltet. Handwerkskammer,
 München 1984
- [Kat. Ausst.] Triennale des zeitgenössischen
 deutschen Kunsthandwerk. Museum für Kunsthandwerk,
 Frankfurt a. M. 1984
- [Kat. Ausst.] Die Klasse Hössle der Akademie Nürnberg.
 Deutsches Goldschmiedehaus, Hanau 1985
- [Kat. Ausst.] Danner-Preis '87. Hrsg. Danner-Stiftung.
 Germanisches Nationalmuseum, Nürnberg. München 1987
- [Kat. Ausst.] Bayerischer Staatspreis für Nachwuchs-
 designer 1987. Bayerisches Staatsministerium für
 Wirtschaft und Verkehr, München 1987
- Europäisches Kunsthandwerk '88.
 Haus der Wirtschaft, Stuttgart 1988

- [Kat. Ausst.] Danner-Preis '90. Hrsg. Danner-Stiftung.
 Bayerisches Nationalmuseum, München 1990
- [Kat. Ausst.] gruppe buntmetall. Deutsche Gesellschaft
 für christliche Kunst e.V., München 1991
- Silbergestaltung - Zeitgenössische Formen und Tendenzen.
 Christianne Weber. Deutsches Goldschmiedehaus,
 Hanau 1992
- [Kat. Ausst.] Danner-Preis '93. Hrsg. Danner-Stiftung.
 Neue Residenz Bamberg, München 1993
- [Kat. Ausst.] Metallgefäße - Form und Funktion im
 Wechselspiel. Galerie für angewandte Kunst, München 1993
- [Kat. Ausst.] Japan Contemporary Craft-Art Association
 Exhibition. Tokio, Japan 1994
- [Kat. Ausst.] Japan Contemporary Craft-Art Association
 Exhibition. Tokio, Japan 1995
- Berthold Hoffmann - Metallgefäße, Berthold Hoffmann,
 Nürnberg 1995
- [Kat. Ausst.] Portrait der Meister.
 Bayerischer Handwerkstag e.V. München 1996

Anton Hribar
Seite 102 ff
Maximilianstraße 8, 83471 Berchtesgaden

geb. 1950 in Berchtesgaden
1964-68 Schreinerlehre mit Gesellenprüfung, 1968-70
Drechslerlehre mit Gesellenprüfung, 1970-78 Mitarbeit im
elterlichen Betrieb, 1978-84 Auslandsaufenthalte als
Reiseleiter, 1984 Meisterprüfung im Drechslerhandwerk,
1985 Übernahme des elterlichen Betriebs, seit 1993
Lehrtätigkeit an der Berufsfachschule für Holzschnitzerei
und Schreinerei, seit 1998 Mitgliedschaft im Künstlerbund
Berchtesgaden
born in Berchtesgaden, Germany, in 1950
1964-68 apprenticeship and examinations as a carpenter
and joiner; 1968-70 apprenticeship and examinations as a
turner; 1970-78 worked in his father's firm; 1978-84 travelled
abroad as a tour guide; 1984 master turner certificate;
1985 took over his father's firm; from 1993 taught at the
Berufsfachschule für Holzschnitzerei und Schreinerei; since
1998 member of the Berchtesgaden Artists' League

Preise und Auszeichnungen
Prizes and awards
1998 - 1. Preis der Gemeinde Hallstadt anlässlich
 der Europäischen Drechslertage
2000 - 2. Preis beim Wettbewerb „Rings in Water",
 Heimatwerk Österreich, Linz

Ausstellungen (Auswahl)
Exhibitions (a selction)
1995 und 1996 - Das Flair des Kunsthandwerks.
 Heim und Handwerk, München
1999 und 2001 - Holz in Künstlerhand. Ligna, Hannover
1999 - Schauraum für angewandte Kunst, Wien, Österreich

Ike Jünger
Seite 106 f
Anzingerstraße 8, 85604 Pöring

geb. 1958 in München
1975-78 Staatliche Berufsfachschule für Glas und Schmuck
in Neugablonz, 1982-84 Studium an der Gerrit Rietveld
Academie, Amsterdam, 1984-87 Studium der Malerei an
der Rijksakademie van Beeldende Kunsten, Amsterdam
seit 1988 eigene Werkstatt
born in Munich, Germany, in 1958
1975-78 Staatliche Berufsfachschule for Glass and Jewellery
in Neugablonz, Germany; 1982-84 studied at the Gerrit
Rietveld Academy, Amsterdam; 1984-87 studied painting at
the Rijksakademie for the Fine Arts, Amsterdam, Netherlands
Since 1988 own workshop

Preise und Auszeichnungen
Prizes and awards
1989 - Anerkennung beim Bayerischen Staatspreis
 für Nachwuchsdesigner
1998 - Bayerischer Staatspreis für Nachwuchsdesigner
1998 - Bayerischer Staatspreis
2000 - Stipendium der Prinz-Luitpold-Stiftung

Ausstellungen (Auswahl)
Exhibitions (a selection)
1990, '93, '95 - Galerie Helga Malten, Dortmund
1992 - Galerie Tactus, Kopenhagen, Dänemark
 - New Jewels, Knokke, Belgien
1994 - Rathausflez, Neuburg a. d. Donau
 - Galerie Slavik, Wien, Österreich
 - Galerie Hipotesi, Barcelona, Spanien
1997 - Galerie Slavik, Wien, Österreich
1998 - Galerie Handwerk, München
1999 - Galerie Hipotesi, Barcelona, Spanien
 - schön und provokant. Danner-Preis '99.
 Städtische Galerie „Leerer Beutel", Regensburg
2000 - Galerie Louise Smit, Amsterdam, Niederlande

Bibliographie (Auswahl)
References (a selection)
- [Kat. Ausst.) schön und provokant.
 Hrsg. Danner-Stiftung. Städtische Galerie „Leerer Beutel",
 Regensburg. Stuttgart 1999

Kati Jünger
Seite 108ff
Marienplatz 7, 83410 Laufen

geb. 1961 in München
1976-78 Keramiklehre, 1983-85 Gerrit Rietveld
Academie, Amsterdam, 1985-86 Hochschule für
angewandte Kunst, Wien
born in Munich, Germany, in 1961
1976-78 apprenticeship in ceramics; 1983-85 Gerrit
Rietveld Academy, Amsterdam, Netherlands; 1985-86
Hochschule für angewandte Kunst, Vienna, Austria

Preise und Auszeichnungen
Prizes and awards
1987 - 3. Preis des Landes Berlin
 für das Gestaltende Handwerk
1996 - Bayerischer Staatspreis
1999 - Förderpreis der Stadt München

Arbeiten in öffentlichen Sammlungen
Work in public collections
- Die Neue Sammlung, München
- Museum für Kunst und Gewerbe, Hamburg
- Museum für Kunsthandwerk, Berlin

Thomas Kammerl
Seite 112f
Ludwig Str. 37, 87600 Kaufbeuren

geb. 1953 in München
1973-74 Studium der Philosophie und Kunstgeschichte
an der Ludwig-Maximilians- Universität, München, 1974-76
Silberschmiedeausbildung an der Staatlichen Berufs-
fachschule für Glas und Schmuck, Kaufbeuren-Neugablonz,
1976-83 Studium an der Akademie der Bildenden Künste,
München, Klasse für Schmuck und Gerät, Prof. Hermann
Jünger, Abschlußdiplom, seit 1983 freischaffend, seit 2000
Silberschmiedelehrer an der Staatlichen Berufsfachschule
für Glas und Schmuck, Kaufbeuren-Neugablonz
born in Munich, Germany, in 1953
1973-74 studied philosophy and art history at Ludwig-
Maximilians University, Munich, Germany; 1974-76 trained
as a silversmith at the Staatliche Berufsfachschule für
Glas und Schmuck, Kaufbeuren-Neugablonz, Germany;
1976-83 studied at the Akademie der Bildenden Künste,
Munich, Germany, in the class for jewellery and utensils

under Professor Hermann Jünger: diploma; from 1983
freelance; since 2000 has taught silversmithing at
the Staatliche Berufsfachschule für Glas und Schmuck
in Kaufbeuren-Neugablonz, Germany

Preise und Auszeichnungen
Prizes and awards
- Belobigung beim Wettbewerb „Die Kette",
 Goldschmiedehaus Hanau, 1982

Eva Kandlbinder
Seite 114f
Sandstraße 1a, 90443 Nürnberg

geb. 1957 in Passau
1976 Abitur, 1977-83 Studium der Kommunikationswissen-
schaft und Pädagogik in Salzburg, 1983-85 Mitarbeit
an sozialwissenschaftlichen Forschungsprojekten, 1986
Gesellenprüfung als Handweberin, seitdem freischaffende
Künstlerin, 1993 Meisterprüfung als Handweberin,
seit 1990 Dozententätigkeit an der Universität Passau,
Lehrstuhl für Kunsterziehung (textiles Gestalten)
born in Passau, Germany, in 1957
1976 Abitur, 1977-83 studied communications and
education in Salzburg, Austria; 1983-85 collaborated
on social science research projects; 1986 certificate
examinations as a weaver; from then freelance artist;
1993 master certificate as a weaver; since 1990 lecturer
at Passau University, Germany, chair for art education
(textile design)

Preise und Auszeichnungen
Prizes and awards
1989 - Bayerischer Staatspreis
1990 - Hessischer Staatspreis
1997 - Preis der Salzburger Sparkasse, Radstadt

Ausstellungen (Auswahl)
Exhibitions (a selection)
1986 - Außergewöhnliche Flachgewebe. Textilmuseum
 Neumünster; Haus Kunst + Handwerk, Hamburg
1987 - Triennale des deutschen und finnischen
 Kunsthandwerks. Museum für Kunsthandwerk,
 Frankfurt a. M.
 - Museum für angewandte Kunst, Helsinki, Finnland
 - Kestner-Museum, Hannover
 - Danner-Preis '87,
 Germanisches Nationalmuseum, Nürnberg
1988 - Garn, Gewebe, Gestaltung. Handwerksform Hannover;
 Haus der Wirtschaft, Stuttgart
1989 - Exempla 89.
 Internationale Handwerksmesse, München
1990 - Deutsches Kunsthandwerk.
 International Gift Fair, New York, USA
1991 - Deutsches Kunsthandwerk.
 Internationale Frankfurter Messe „Asia",
 Tokio, Japan
1993 - Danner-Preis '93, Neue Residenz, Bamberg
1997 - Experimente - Workshop.
 Textile Kultur, Haslach, Österreich
 - Leinen. Galerie Handwerk, München
1998 - Porträt der Meister.
 Internationale Handwerksmesse, München
1999 - schön und provokant. Danner-Preis '99.
 Städtische Galerie „Leerer Beutel", Regensburg

Arbeiten in öffentlichen Sammlungen
Work in public collections
- Die Neue Sammlung,
 Staatliches Museum für angewandte Kunst, München
- Baden-Württembergisches Landesmuseum, Stuttgart
- Museum für Kunsthandwerk (Grassimuseum), Leipzig

Bibliographie (Auswahl)
References (a selection)
- Kunst und Handwerk 04/1987, 05/1990
- [Kat. Ausst.] Danner-Preis '87. Hrsg. Danner-Stiftung.
 Germanisches Nationalmuseum, Nürnberg. München 1987

- [Kat. Ausst.] Danner-Preis '93. Hrsg. Danner-Stiftung.
 Neue Residenz, Bamberg, München 1993
- Kunsthandwerk und Design 05/1997, 03/1998
- [Kat.] „Designale 99/2000"
 Gesellschaft für Handwerksmessen, München
- [Kat. Ausst.) schön und provokant.
 Hrsg. Danner-Stiftung. Städtische Galerie „Leerer Beutel",
 Regensburg. Stuttgart 1999

Jutta Klingebiel
Seite 116 f
Austraße 36, 90429 Nürnberg

geb. 1969 in Freising
1990 Abitur, 1990–94 Ausbildung zur Goldschmiedin in
Rosenheim/Oberbayern, 1995–01 Studium an der Akademie
der Bildenden Künste, Nürnberg, Prof. Ulla Mayer, 2000
Meisterschülerin, seit Oktober 2001 eigene Werkstatt
born in Freising, Germany, in 1969
1990 Abitur; 1990–94 trained as a goldsmith in Rosenheim,
Upper Bavaria, Germany; 1995–01 studied at the Akademie
der Bildenden Künste, Nürnberg, Germany, under Professor
Ulla Mayer; 2000 master class; since October 2001 has had
a studio of her own

Preise und Auszeichnungen
Prizes and awards
1990 - Stipendium Sommerakademie, Neuburg an der Donau
1997 - 2. Preis beim klasseninternen Danner-Wettbewerb
1998 - 1. Preis beim klasseninternen Danner-Wettbewerb
1999 - 1. Preis beim klasseninternen Danner-Wettbewerb
2000 - Erstbewerberpreis „Kunst & Handwerk",
 Lokschuppen, Rosenheim

Ausstellungen (Auswahl)
Exhibitions (a selection)
1995 - Symposium international d'art plastique,
 Paris, Frankreich
1997 - Wertsachen. Germanisches Nationalmuseum
 Nürnberg, Deutsches Goldschmiedehaus Hanau
 und Bayerische Vertretung, Bonn
2000 - Wachgeküßt. (Zusammen mit Katja Höltermann),
 Nürnberg
2001 - International Graduate Exhibition.
 Galerie Marzée, Nijmegen, Niederlande
 - Duett. (Mit Katja Höltermann), Zumikon, Nürnberg

Arbeiten in öffentlichen Sammlungen
Works in public collection
- Institut für moderne Kunst, Nürnberg

Bibliographie (Auswahl)
References (a selection)
- Kunsthandwerk und Design,
 Ausgabe November/Dezember 2001
- [Kat. Ausst.] Wertsachen.
 Germanisches Nationalmuseum, Nürnberg
- marzée magazine 2001, Nr. 21
- [Kat. Ausst.] pAn Amsterdam.
 Kunst & Antiquitätenbörse 2001

Gunhild Kranz
Seite 118 ff
Rilkestraße 26, 93138 Lappersdorf

geb. 1973 in Regensburg
1996 Abschluß als Modedesignerin und Damenschneiderin,
Fachliche Ausbildungsschule für Damenschneiderei
und Modedesign, Hannover, 1997–01 Studium an der Fach-
hochschule Design und Medien, Hannover, Studiengang
Produktdesign mit Schwerpunkt Textildesign, 2000–01
Auslandsstudium an der University of Art and Design,
Helsinki, Finnland, 2001 Designerin für Marimekko, Finnland,
seit 2002 Masterstudium am Royal College of Art, London,
Fashion Womenswear

born in Regensburg, Germany, in 1973
1996 diploma as a fashion designer and ladies' tailor:
Fachliche Ausbildungsschule für Damenschneiderei und
Modedesign, Hannover, Germany; 1997–01 studied product
design, specialisation textile design, at the Fachhochschule
Design und Medien, Hannover, Germany; 2000–01 studied
at the University of Art and Design, Helsinki, Finland;
2001 designer for Marimekko, Finland; since 2002 master
studies in Fashion Womenswear at the Royal College of Art,
London, England

Preise und Auszeichnungen
Prizes and awards
2002 - Fashion View Award, Gelsenkirchen

Ausstellungen (Auswahl)
Exhibitions (a selection)
2001 - Ausstellung zum 50-jährigen Bestehen
 der Firma Marimekko. Museum für Kunst und Design,
 Helsinki, Finnland
 - Fashionshow Collections Premiere, Düsseldorf
2002 - Work in progress.
 Royal College of Art, London, England
 - Fashion Week.
 Natural History Museum, London, England

Ursula Kreutz
Seite 122 f
Gudrunstraße 26, 90459 Nürnberg

geb. 1969 in Bergisch Gladbach
1990–92 Fachoberschule für Gestaltung, 1993–96 Praktika
als Schneiderin, Steinmetzin, Schauwerbegestalterin,
Bauzeichnerin, 1994–95 Akademie der Bildenden Künste,
München, bei Prof. Ben Willikens, 1995–97 Auslands-
aufenthalte in Israel, Italien, Österreich und der Schweiz,
1997–01 Akademie der Bildenden Künste, Nürnberg, bei
Prof. Hanns Herpich (Meisterschülerin) und Prof. Ottmann
Hörl, 2000 dreimonatiger Studienaufenthalt, Accademia
di Belle Arti Palermo, Sizilien
born in Bergisch Gladbach, Germany, in 1969
1990–92 Fachoberschule für Gestaltung; 1993–96 practical
training as a tailor, stonemason, advertising-display
designer, architectural draughtsman; 1994–95 Akademie
der Bildenden Künste, Munich, Germany, under Professor
Ben Willikens; 1995–97 travelled in Israel, Italy, Austria
and Switzerland; 1997–01 Akademie der Bildenden Künste,
Nürnberg, Germany, master class under Professors Hanns
Herpich and Ottmann Hörl; 2000 three months at the
Accademia di Belle Arti, Palermo, Sicily

Preise und Auszeichnungen
Prizes and awards
1998 - 2. Preis Smart-Wettbewerb Nürnberg
1999 - 1. Preis klasseninterner Danner-Wettbewerb,
 Akademie
2000 - 3. Preis klasseninterner Danner-Wettbewerb,
 Akademie

Ausstellungen (Auswahl)
Exhibitions (a selection)
1999 - Schrittträger. Stoffinstallation, Nürnberg
 - Der Oktober ist eine Frau. Theater Ingolstadt
2000 - Zeitfluß. Kunst im Wasser-Lauf, Fotowasserinstallation
 - Multiple Choice. Gemeinschaftsausstellung der
 Klasse Prof. Hörl. Albrecht-Dürer-Gesellschaft.
 Kunstverein Nürnberg
2001 - Hand und Fuß. Gemeinschaftsausstellung der
 Klasse Prof. Hörl. Realisation des Projektes
 „Spurenträger". Grafschaftsmuseum Wertheim
 - Auswahlausstellung des Cusanuswerk,
 Pasinger Fabrik, München
 - Gemeinschaftsausstellung der Klasse Hörl,
 Zumikon, Nürnberg

Florian Lechner
Seite 124f
Urstall 154, 83131 Nussdorf-Inn

geb. 1938 in München
1951–59 Schule Schloß Neubeuern/Inn, Abitur, 1959–62
Studium der Malerei bei Fritz Winter an der Hochschule
für Bildende Künste in Kassel, 1958–63 Malerei und Plastik
bei Joseph Lacasse in Tournai und Paris, 1963–66 Glas-
technik in Chartres, Paris, Reims, Amsterdam, Glasfach-
schule Hadamar, Glasindustrie Winter & Co., München,
1967 eigene Werkstatt GLAS + FORM in Neubeuern,
1967–84 künstlerische Werkstätten am Schloß Neubeuern:
Glas, Malerei, Druck und Radierungen, EXPN (Film und
Theater), 1968 erste Klang-Glas-Skulputur, 1980 Patent für
Sicherheitsglas, Verlegung der Werkstatt nach Urstall, 1990
Patent-Anmeldung für metallische Glasdurchführungen
born in Munich, Germany, in 1938
1951–59 School Schloss Neubeuern/Inn, Germany: Abitur;
1959–62 studied painting under Fritz Winter at the
Hochschule für Bildende Künste, Kassel, Germany; 1958–63
painting and sculpture under Joseph Lacasse in Tournai
and Paris, France; 1963–66 glass-making techniques in
Chartres, Paris, Reims, France, and Amsterdam, Netherlands;
Glasfachschule Hadamar, Glasindustrie Winter & Co., Munich,
Germany; 1967 own atelier GLAS + FORM in Neubeuern,
Germany; 1967–84 art workshops at Schloss Neubeuern,
Germany: glass, painting, printing and etching, EXPN (film
and theatre); 1986 first sound-glass sculpture; 1980 patent
for safety glass, moved workshop to Urstall, Inn, Germany;
1990 patent registered for metallic glass productions

Preise und Auszeichnungen
Prizes and awards
1961 - Stipendium der Deutschen Studienstiftung
1977 - Exempla 77. Handwerk und Kirche,
 Internationale Handwerksmesse, München
1984 - Fragile Art Prize, Woodinville-Seattle, USA
 - Coburger Glaspreis:
 Urkunde für hervorragende Leistungen
1989 - Prix de Création, Chartres, Frankreich
1993 - Danner-Ehrenpreis

Ausstellungen (Auswahl)
Exhibitions (a selection)
1970 - Galerie Heide, Marburg
1972 - Künstler und Kirche, Eichstätt
1973 - Kirchenbau in der Diskussion, München
1975 - Galerie Hiendlmeier, Rosenheim
1977 - Handwerk und Kirche. Exempla 77.
 - Internationale Handwerksmesse, München
 - Coburger Glaspreis, Coburg
 - Wettbewerbspreis Fußgängerzone, Bremerhaven
1980 - Glas im Berg, Neubeuern
 - Glas – Silber. Badisches Landesmuseum, Karlsruhe
 - Glas im Schloß. Universität, Marburg
1981 - Glaskunst, Kassel
 - New Glasses, Corning, USA
 - Glaskunst der Gegenwart, München
1982 - Glaskunst heute, Regensburg
 - Glaskunst heute, Freising
1983 - Vicointer 83, Valencia, Spanien
 - New Glasses, Corning, USA
 - Gläsern. Florian Lechner.
 Städtische Galerie, Rosenheim
1985 - Centre International du Vitrail. Chartres, Frankreich
 - Zweiter Coburger Glaspreis.
 Kunstsammlungen der Veste Coburg
 - Musée des Beaux-Arts, Rouen, Frankreich
1988 - Neckarwerke, Göppingen
1989 - Art Frankfurt, Frankfurt a. M.
 - Musée des Arts Décoratifs, Lausanne, Frankreich
 - Général de Banque, Liège, Belgien
 - Le Carré des Arts du Parc Floral, Paris, Frankreich
1990 - Van drinkbeker tot Kunstobject, Antwerpen, Belgien
1991 - Exposition Internationale „Le verre", Rouen, Frankreich
1992 - Nomades des verres, Barcelona, Montpellier und Paris
 - L'harmonie des verres, Chartres, Frankreich

1993 - Danner-Preis '93. Neue Residenz Bamberg
 - Kunstwiese, Rosenheim
1994 - 6. Triennale. Zeitgenössisches Deutsches Kunsthand-
 werk. Museum für Kunsthandwerk, Frankfurt a. M.
 - Florian Lechner. Gläserne Schalen.
 Städtische Galerie, Rosenheim
1997 - Jahresausstellung Kunstverein, Rosenheim
1998 - 12 Spannungsfelder. Glas Tec, Düsseldorf
1999 - schön und provokant. Danner-Preis '99.
 Städtische Galerie „Leerer Beutel", Regensburg
2000 - Contemporary Arts and Crafts from Germany.
 New Dehli, Mumbai, Chennai, Bangalore und Calcutta

Arbeiten in öffentlichen Sammlungen
Work in public collections
- Naturwissenschaftliche Fakultät Universität Bayreuth
- Kongresshaus, Rosengarten, Coburg
- Kunstmuseum, Düsseldorf
- Gedächtniskapelle im Kloster Ettal, Ettal
- St. Canisius, Freiburg
- Musée des Arts Decoratifs, Lausanne, Schweiz
- Munich Reinsurance Company
- Bayerische Landesbank, München
- Franz-Josef-Strauß-Flughafen, München-Erding
- Münchener Rückversicherung, München
- Schloß Neubeuern, Neubeuern
- Universitätsbibliothek, Regensburg
- AOK, Rosenheim
- Kulturamt, Stadt Rosenheim
- Stadthalle, Rosenheim
- Musée des Beaux-Arts, Rouen, Frankreich
- Gare und Métro, Rouen, Frankreich
- Musée du Verre, Sars-Poteries, Frankreich
- Chiyoda Fire and Marine Insurance Company, Tokio, Japan
- Museo del Vidrio, Valencia, Spanien
- Max-Reger-Halle, Weiden
- Farbenwerke Wunsiedel

Bibliographie (Auswahl)
References (a selection)
- Le vitrail contemporain en Allemagne. La Manufacture.
 Lyon 1985 Suzanne Beeh
- Art in Glass in Germany. In: Glass technology,
 Vol. 30 6/1989, Charles Bray
- Erlebnis der Grenzen, in Schott Information Heft 63/92,
 Ute Hoffmann
- Plastische Glasschmelzarbeiten von Florian Lechner,
 in: Glasforum 6/1974 Herbert N. Knoll
- [Kat. Ausst.] Florian Lechner. Gläsern.
 Städtische Galerie, Rosenheim 1983
- [Kat. Ausst.] Die Zeit im Licht des Windes. Florian Lechner.
 Kongresshaus Rosengarten, Coburg 1987
- [Kat. Ausst.] Säule und Augen. Florian Lechner.
 Max-Reger-Halle, Weiden 1991
- [Kat. Ausst.] Danner-Preis '93. Hrsg. Danner-Stiftung.
 Neue Residenz, Bamberg, München, 1993
- [Kat. Ausst.] Florian Lechner. Spannungszeichen.
 Museum für Kunsthandwerk, Frankfurt a. M. 1996
- Glas in der Architektur. Congress-Center Coburg,
 Neues Glas, Düsseldorf 02/1988, Joachim Kruse
- L'harmonie des verres. Zahl, Glas und Seele.
 Chartres, 1991, Sonja Lesk und Maximilian Glas
- Expressions en verre und Florian Lechner: Le Verre. Glas.
- Glass. Lippuner et alii (ed.) Expressions en verre II,
 Lausanne, 1989
- Transit. Einige Bemerkungen zur Glaskunst Florian
 Lechners, Antidoron Jürgen Thimme, Karlsruhe 1982
- Glas und Form. Glasobjekte Florian Lechner, Neues Glas,
 Düsseldorf 02/1984, Peter Schmidt.
- [Kat. Ausst.] Die Schale. Kosmos, Fahrzeug und Klang,
 Florian Lechner Gläserne Schalen, Elisabeth v. Samsonow,
 Städtische Galerie Rosenheim 1966
- [Kat. Ausst.] Morceaux choisis mit einem Beitrag über
 Florian Lechner
- Fonds Regionald d'Art Contemporain de Haute Normandie,
 Rouen 1989, Chatherine Vaudour
- [Kat. Ausst.] schön und provokant.
 Hrsg. Danner-Stiftung. Städtische Galerie „Leerer Beutel",
 Regensburg, Stuttgart 1999

Christoph Leuner
Seite 126ff
Ludwigstraße 11, 82467 Garmisch-Partenkirchen

geb. 1956 in München
1976 Abitur, 1979 Gesellenprüfung im Schreinerhandwerk,
1985 Meisterprüfung, seit 1986 selbständig, 1992-94
Lehrauftrag für Gestaltung und Konstruktion an der
Meisterschule und Fachakademie für Holzgestaltung in
Garmisch-Partenkirchen, seit 2000 Lehrauftrag für
Gestaltung an der Meisterschule, Garmisch-Partenkirchen
born in Munich, Germany, in 1956
1976 Abitur; 1979 certificate examinations as a carpenter
and joiner; 1985 master examinations; from 1986 self-
employed; 1992-94 instructor for design and construction
at the Meisterschule und Fachakademie für Holzgestaltung
in Garmisch-Partenkirchen, Germany

Preise und Auszeichnungen
Prizes and awards
2000 - Bayerischer Staatspreis
2001 - Förderpreis für Innenraumgestaltung, Internova
 - Internationaler Südtiroler Handwerkspreis,
 Bozen, Italien

Ausstellungen (Auswahl)
Exhibitions (a selection)
1986 - Jugend gestaltet.
 Internationale Handwerksmesse, München
1987 - Danner-Preis '87.
 Germanisches Nationalmuseum, Nürnberg
1990 - Danner-Preis '90.
 Bayerisches Nationalmuseum, München
1993 - Danner-Preis '93. Neue Residenz, Bamberg
1994 - Zeitgenössisches deutsches Kunsthandwerk.
 6. Triennale. Museum für Kunsthandwerk,
 Frankfurt a. M.
 - Geschlossene Form-Holzobjekte.
 Galerie für angewandte Kunst, München
1996 - Christoph Leuner. Möbel und Holzobjekte.
 Galerie für angewandte Kunst, München
 - Das Schöne, das Nützliche und die Kunst.
 Danner-Preis '96. Die Neue Sammlung,
 Staatliches Museum für angewandte Kunst, München
 - Das Kästchen. Galerie Blau, Freiburg
1997 - Museum für Kunsthandwerk (Grassimesse), Leipzig
1998 - European Prize 98. Wien, Göteborg, Paris
1998 und 2001 - Internova. Internationaler Südtiroler
 Handwerkspreis 98, Bozen, Italien
1999 - schön und provokant. Danner-Preis '99.
 Städtische Galerie „Leerer Beutel", Regensburg
 - Augenlust. Galerie am Fischmarkt, Erfurt
2000, '01, '02 - Spazio Fede Cheti, Mailand, Italien
 - Craft from Scratch. 8. Triennale für zeitgenössisches
 Kunsthandwerk, Museum für angewandte Kunst,
 Frankfurt a. M., Sydney, Adelaide, Australien
 - Weihnachtsbilder. Galerie Handwerk, München
2001 - Stühle. Galerie für angewandte Kunst, München
 - Lauben – Pavillons – Saletti.
 Galerie Handwerk, München
 - Schön und gut. 150 Jahre Bayerischer Kunst-
 gewerbeverein, Münchner Stadtmuseum

Arbeiten in öffentlichen Sammlungen
Work in public collections
- Museum für Angewandte Kunst, Frankfurt a. M.

Bibliographie (Auswahl)
References (a selection)
- [Kat. Ausst.] Das Schöne, das Nützliche und die Kunst.
 Hrsg. Danner-Stiftung. Die Neue Sammlung, Staatliches
 Museum für angewandte Kunst, München. Stuttgart 1996
- [Kat. Ausst.] schön und provokant.
 Hrsg. Danner-Stiftung. Städtische Galerie „Leerer Beutel",
 Regensburg. Stuttgart 1999

Claudia Liedtke
Seite 130f
Augustenstraße 8, 80333 München

geb. 1967 in Palma de Mallorca, Spanien
Auslandsaufenthalte in Österreich, Italien, Bolivien,
1988-91 Ausbildung bei Goldschmied Wolfgang Skoluda,
Hamburg, 1991-94 Jewellery-Design Studium am Central
St. Martins College of Art and Design, London, Abschluß
mit Bachelor of Arts verliehen mit Auszeichnung, 1994-95
Zweites Diplom an der Hochschule für Bildende Künste
St. Lucas, Antwerpen, Belgien und Spezialisierung in
Edelsteinkunde und Silberschmieden
born in Palma de Mallorca, Spain, in 1967
Travelled in Austria, Italy and Bolivia; 1988-91 trained as a
goldsmith under Wolfgang Skoluda, Hamburg, Germany;
1991-94 studied jewellery design at Central St Martin's
College of Art and Design, London, England: Bachelor of Arts
degree (hons); 1994-95 second diploma at the St. Lucas
Academy for the Fine Arts, Antwerp, Belgium: specialisation
in precious stones and silversmithing

Preise und Auszeichnungen
Prizes and awards
1994 - Stipendium für „Oberflächen für Schmuck und Essen"
 in Japan, vom Brian Wood Memorial Trust
1996 - 1. Preis im Nachwuchswettbewerb „Granulation
 neu interpretiert"

Ausstellungen (Auswahl)
Exhibitions (a selection)
1993 - Latheby Gallery, London, England
 - Galerie Sabine Klarner, Hamburg
1995 - On the table I. Projekt mit I.Chang
 im Het dagelijks brood, Antwerpen, Belgien
 - On the table II. Hamburg
 - Class of '95. Goldsmith Hall, London, England
 - Beteiligung an der 11. Silberschmiede Triennale, Hanau
1998-01 - Einzel- und Gruppenausstellungen in Belgien,
 Italien, Deutschland

Bibliographie (Auswahl)
References (a selection)
- [Kat. Ausst.] 11. Silberschmiede Triennale.
 Goldschmiedehaus Hanau, 1995
- Kunsthandwerk und Design. Heft 2/1999
- Schmuck Magazin Decideé. Heft April/Mai 2002
- Heilkraft der Metalle, Ludwig Verlag, München, 2001

Ursula Merker
Seite 132f
Gstaigkircherl 22, 93309 Kelheim

geb. 1939 in Hohenstadt/Mähren
Seit 1980 Arbeiten in Glas, 1982 eigenes Studio, freischaffend
in den Bereichen Installationen, Gravuren, Glasdrucke
born in Hohenstadt, Moravia, in 1939
Since 1980 has worked in glass; 1982 a studio of her own;
freelance in the fields of media installations, engraving,
glass prints

Preise und Auszeichnungen
Prizes and awards
1984 - 3. Preis für Freies Glas,
 Erster Bayerwald Glas-Preis, Frauenau
1988 - Ehrendiplom, Zweiter Bayerwald Glas Preis, Frauenau
1992 - Gold Award, Kristallnachtprojekt, Philadelphia, USA
1993 - 1. Preis, Dritter Bayerwald Glas-Preis 1993, Frauenau
1995 - Goldene Weizenähre,
 Wettbewerb im Alten Sudhaus, Kelheim
1996 - Daniel Swarovski Preis,
 1. Internationales Symposium „Graviertes Glas",
 Kamenický Šenov, Tschechische Republik
1997 - 1. Preis Realisierungswettbewerb
 „Burgweinting Mitte", Regensburg

1999 - Sudetendeutscher Kulturpreis für Bildende Kunst
und Architektur, München
- Ehrenmitglied der Dominik-Biemann-Gesellschaft,
Harrachov, Tschechische Republik

Ausstellungen (Auswahl)
Exhibitions (a selection)
1985 - 2. Glaspreis für moderne Glasgestaltung, Coburg
1988 - Skulpturen in Glas.
Bayerische Versicherungskammer, München
- Gestrahltes Glas. Glasmuseum Frauenau
1992 - Sculptures Contemporaines. Lüttich und Luxemburg
1993 - Danner-Preis '93. Neue Residenz, Bamberg
1994 - Glasgravur in Europa.
Bergbau- und Industriemuseum, Theuern
1996 - Sculptures Contemporaines. Lüttich und Luxemburg
1997 - Gläserne Trinkgefäße.
Galerie für angewandte Kunst, München
1998 - Verres et Carafe. Macon, Bourgogne, Frankreich
- Venezia Aperto Vetro. Venedig, Italien
1999 - International Exhibition Engraved Glass,
London, England
- Glas-Kunst-Orte. Weiden
2000 - Sculptures Contemporaines. Lüttich und Luxemburg
2001 - Religious Art. Ebeltoft, Dänemark
- Ich gehe dem Glas unter die Haut. Immenhausen

Arbeiten in öffentlichen Sammlungen
Work in public collection
- Glasmuseum Frauenau
- Museo de Vidrio, Valencia, Spanien
- Glasmuseum Ebeltoft, Dänemark
- Internationales Glas Symposium, Lernperk,
Tschechische Republik
- Glasmuseum Immenhausen
- Glasmuseum Bärnbach, Österreich
- Moser AG, Karlovy Vary, Tschechische Republik
- Kunstsammlungen der Veste Coburg
- Slovenské Sklárske Múzeum, Lednické, Rovne, Slowakai
- The Corning Museum of Glass, Corning, USA
- Sklárske Múzeum, Kamenický Šenov, Tschechische Republik

Bibliographie (Auswahl)
References (a selection)
- Geschichte des Studioglases, Christiane Sellner,
Theuern 1984
- Zweiter Coburger Glaspreis für moderne Glasgestaltung
in Europa, 1985
- Irvin J. Borowski. Artists Confronting the Inconcelvable -
Award Winning Glass Sculpture, Philadelphia, USA 1992
- Joseph Philippe. Sculptures contemporaines en cristal
et en verre des pays de la Communauté européenne.
1992, 1996, 2000
- Bayerwald Glaspreis Frauenau, 1984, 1988, 1993
- Danner-Preis '93. Hrsg. Danner-Stiftung.
Neue Residenz Bamberg, München 1993
- Gernot H. Merker: Glasgravur in Europa - Engraving of
Glass in Europe, 1994
- 982 - Trasparenze d'Arte a Venezia.
Zitelle, Venezia, Italien 1994
- Moser 1857-1997. Karlovy Vary
- Moseo de Arte Contemporáneo de Caracas Sofia Imber.
Caracas, Venezuela, 1997
- Ursula Merker Artist Glassmaker. 1998
- Alain Girel: Verres & Carafe, 1998/99
- Venezia Aperto Vetro. International New Glass, Venedig,
Italien 1998
- Tom and Marylin Goodearl. Engraved Glass.
International Contemporary Artists, 1999
- Glas 2000. Glaskunst in Deutschland zur
Jahrhundertwende. Glasmuseum Immenhausen
- Gegensätze 10. Glasmuseum Immenhausen, 2001

Olga von Moorende
Seite 134 ff
Sendelmühlstraße 3, 91077 Kleinsendelbach

geb. 1960 in Bremen
1980-87 Studium „Freie Malerei", Meisterschülerin bei
Georg K. Pfahler, Nürnberg, 1992-96 Weiterführung der
begonnenen Arbeitsprojekte, 1996-99 „Liese-Lustig-Laden"
in München (offenes Laden-Atelier), seit 1999 Fortsetzung
der Arbeit in eigener Werkstatt
born in Bremen, Germany, in 1960
1980-87 studied 'free painting': master class under Georg
K. Pfahler, Nürnberg, Germany; 1992-96 continued to work
on projects already begun; 1996-99 'Liese-Lustig-Laden' in
Munich, Germany (open shop and studio); since 1999 has
continued to work in her own workshop

Preise und Auszeichnungen
Prizes and awards
1986 - Akademiepreis, Nürnberg
1990-92 - Förderstipendium durch das Bayerische
Staatsministerium für Wissenschaft und Kunst
1998 - Grassipreis der Stadtwerke Leipzig

Ausstellungen (Auswahl
Exhibitions (a selection)
1988-90 - Auftritte in der Öffentlichkeit mit Reifkleidern und
Parasolhüten bei OFF-line-Messen (Wien, Berlin u.a.)
1987 - Pastorale. Galerie Handwerk, München
1993 - Danner-Preis '93. Neue Residenz, Bamberg
1998 - und 1999 Highlights. Museum für Kunsthandwerk
(Grassimuseum), Leipzig
1999 - Augenlust. Galerie am Fischmarkt, Erfurt
2001 - Kammerspiele. Schloß Rheinsberg
- Schön und gut. 150 Jahre Bayerischer Kunst-
gewerbeverein. Münchner Stadtmuseum

Arbeiten in öffentlichen Sammlungen
Work in public collection
- Museum für Kunsthandwerk (Grassimuseum), Leipzig
- Münchner Stadtmuseum

Bibliographie (Auswahl)
References (a selection)
- [Kat. Ausst.] Danner-Preis '93. Hrsg. Danner-Stiftung.
Neue Residenz Bamberg, München 1993
- In „Form - Vollendet". Beitrag von A. Ley,
Hrsg. HypoVereinsbank München, 2000

Andrea Müller
Seite 138 f
Stiftsgasse 10, 63739 Aschaffenburg

geb. 1955 in Heidelberg
1971-76 Studium an der Fachhochschule für Gestaltung
in Wiesbaden, Schwerpunkt Keramik und Bildhauerei,
1977 Diplom, 1978-80 eigene Werkstatt in Frankfurt a. M.,
seit 1980 freischaffende Künstlerin, seit 1985 gemeinsames
Künstlerhaus mit Helmut Massenkeil, Mitglied im Berufs-
verband Bildender Künstler in Frankfurt a. M. und
Unterfranken (Bayern), Mitglied in der Künstlerinnen-
gemeinschaft GEDOK, Köln
born in Heidelberg, Germany, in 1955
1971-76 studied at the Fachhochschule für Gestaltung in
Wiesbaden, Germany, specialising in ceramics and sculpture:
1977 diploma; 1978-80 a workshop of her own in Frankfurt
a. M., Germany; from 1980 freelance artist; from 1985 artists'
house jointly with Helmut Massenkeil; member of the
Professional Association of Artists in Frankfurt a. M. and
Lower Franconia (Bavaria), Germany; membership of the
Woman Artists' Community GEDOK, Cologne, Germany

Preise und Auszeichnungen
Prizes and awards
1993 - Danner-Ehrenpreis
2001 - 1. Preis Keramik Wettbewerb Creußen

Ausstellungen (Auswahl)
Exhibitions (a selection)
1993 - Danner-Preis '93. Neue Residenz, Bamberg
1995 - Kunsthandwerk des 20. Jahrhunderts.
 Kunstkammer Köster, Mönchengladbach
1996 - Danner-Preis '96. Neue Sammlung, München
1998 - Ton und Stille.
 Städtische Galerie Jesuitenkirche, Aschaffenburg
2000 - Kunstgewerbemuseum, Berlin
2001 - Galerie Objekta, Schweiz
 - Keramikmuseum, Staufen
2002 - Kunstforum, Clemenswerth

Arbeiten in öffentlichen Sammlungen
Work in public collections
- Schloßmuseum, Aschaffenburg
- Badisches Landesmuseum, Karlsruhe
- Kunstgewerbemuseum Schloß Pillnitz, Dresden
- Kunstgewerbemuseum SMPK, Berlin
- Kunstsammlungen der Veste Coburg
- Die Neue Sammlung,
 Staatliches Museum für angewandte Kunst, München

Bibliographie (Auswahl)
References (a selection)
- [Kat. Ausst.] Kataloge des Offenburger Keramikpreises:
 1987 ,1991, 1993, 1996
- [Kat. Ausst.] Deutsche Keramik – Westerwaldpreis, 1998
- [Kat. Ausst.] Danner-Preis '93. Hrsg. Danner-Stiftung.
 Neue Residenz, Bamberg. München 1993
- [Kat. Ausst.] Das Schöne, das Nützliche und die Kunst.
 Danner-Preis '96. Hrsg. Danner-Stiftung.
 Die Neue Sammlung, Staatliches Museum für
 angewandte Kunst, München. Stuttgart 1996
- Salzbrandkeramik, Koblenz 1996
- Schriftenreihe „Meister der Keramik", Heft 66
- Keramikmagazin Nr. 1/90 und 1/92
- Neue Keramik 1/92 und 5/98
- Keramos Heft 137, Juli 92
- Ceramic Review
 International Magazine of Ceramik Nr. 178, Juli 1999
- Eigene Kataloge „Arbeiten 88–91" und „Ton und Stille 98"

Matthias Münzhuber
Seite 140f
Kazmairstr. 79, 80339 München

geb. 1967 in München
1987 Abschluß als Facharbeiter im Garten- und
Landschaftsbau, 1992 Gesellenprüfung an der Fachschule
für Keramik Landshut, 1993–99 Studium bei Prof. Norbert
Prangenberg an der Akademie der Bildenden Künste,
München, 1997 dreimonatiger Studienaufenthalt an der
Académie Royale des Beaux-Arts in Brüssel, 1987–98
Landschaftsgärtner in Landshut, Altötting, München und
Traunreut, 1998 Meisterschüler, 1999 Diplom als Meister-
schüler an der Akademie der Bildenden Künste, München
born in Munich, Germany, in 1967
1987 completed training in landscape gardening and
landscape architecture; 1992 certificate examinations at
the Landshut Fachschule for Ceramics, Germany; from
1993 studied under Professor Norbert Prangenberg at the
Akademie der Bildenden Künste, Munich, Germany; 1997
three months' study at the Brussels Académie Royale des
Beaux-Arts, Belgium; 1987–98 worked as a landscape
gardener for firms in Landshut, Altötting, Munich and
Traunreut, Germany; 1998 master certificate; 1999 diploma
as member of the master class at the Akademie der
Bildenden Künste in Munich, Germany

Preise und Auszeichnungen
Prizes and awards
1997 - Böhmlerpreis, München
 - Stipendium der Danner-Stiftung, München
1996 - 1. Preis klasseninterner Danner-Wettbewerb.
 Fachschule für Keramik, Landshut

1998 - 1. Preis klasseninternen Danner-Wettbewerb.
 Fachschule für Keramik, Landshut

Ausstellungen (Auswahl)
Exhibitions (a selection)
1992 - Kunst und Gewerbeverein, Regensburg
1995 - Kunstbunker Tumulka, München
1997 - Matthias Münzhuber. Akademiegalerie, München
1998 - Kunst geht baden. Tröpferlbad im Westend, München
 - Foyer for you. Rampe 002, Berlin
1999 - Durch. Raumobjekt und Zeichnungen,
 Galerie Dynamo, Vancouver, Kanada
 - Blond, Schachtel 3. Lothringer Ladengalerie, München
 - schön und provokant. Danner-Preis '99.
 Städtische Galerie „Leerer Beutel", Regensburg
2000 - Nachtblüte. Raum- und Lichtinstallation.
 LOS, München
 - Fest, Schachtel 4. Lothringer Ladengalerie, München
2001 - Schutzräume. Rauminstallation.
 Galerie Caduta Sassi, Münche
 - „Schatzbeerdigung".
 Aussenraumarbeit bei Silly, Brüssel, Belgien
 - „Vogelgesang" und „Kontrolle".
 Aktion und Installation. Senneberg, Brüssel, Belgien

Bibliographie (Auswahl)
References (a selection)
- [Kat. Ausst.) schön und provokant.
 Hrsg. Danner-Stiftung. Städtische Galerie „Leerer Beutel",
 Regensburg. Stuttgart 1999

Kirsten Plank
Seite 142f
Erlenweg 20, 94447 Plattling

geb. 1974 in Straubing
1993 Abitur, 1997 Goldschmiedegesellenprüfung, 1997–01
Studium an der Fachhochschule für Gestaltung in Pforzheim,
1999 Auslandspraktikum bei „ProForma" in Bassano del
Grappa, Italien, 2001 Abschluß zum Diplom-Designer,
seit 2001 eigenes Atelier und Beteiligung am „höllwerk"
in Passau
born in Straubing, Germany, in 1974
1993 Abitur; 1997 goldsmith's certificate examinations;
1997–01 studied at the Fachhochscule für Gestaltung
in Pforzheim, Germany; 1999 on-the-job training at
'Pro Forma' in Bassano del Grappa, Italy; 2001 diploma
in design; since 2001 own studio and participation in
'höllwerk' in Passau, Germany

Preise und Auszeichnungen
Prizes and awards
2000 - DAAD-Stipendium, Sommerkurs bei Giampaolo
 Babetto an der „Alchimia", Akademie
 für zeitgenössischen Schmuck, Florenz, Italien

Ausstellungen (Auswahl)
Exhibitions (a selection)
2001 - Galerie Profil, Regensburg
 - Galerie Ware Werte, Hamburg
 - Galerie Gesamtmetall, Frankfurt a. M.
 - Galerie Tiller und Ernst, Wien, Österreich
2002 - Galerie Marzée, Nijmwegen, Niederlande

Andrea Platten
Seite 144f
Kirchstraße 35, 87480 Weitnau

geb. 1960 in Freudenstadt
1980–83 Ausbildung zur Keramikerin, 1983–86
Fachschule für Keramikgestaltung, Höhr-Grenzhausen,
1987 Meisterprüfung
born in Freudenstadt, Germany, in 1960
1980–83 trained as a ceramist; 1983–86 Fachschule
für Keramikgestaltung, Höhr-Grenzhausen, Germany;
1987 master ceramist

Preise und Auszeichnungen
Prizes and award
1989 - Westerwaldpreis

Ausstellungen (Auswahl)
Exhibitions (a selection)
1991, '93, '96, '99 - Zeitgenössische Keramik, Offenburg
1994 - Internationale. Biennale. Vallauris, Frankreich
1996 - Danner-Preis '96. Die Neue Sammlung, München
 - Johann-Michael-Maucher-Preis. Schwäbisch-Gmünd
1999 - Museum für Kunsthandwerk (Grassimuseum), Leipzig
2001 - Salon de la Céramique St. Cergue, Schweiz

Arbeiten in öffentlichen Sammlungen
Works in public collections
- Keramikmuseum Westerwald, Höhr-Grenzhausen
- Nassauische Sparkasse, Wiesbaden

Bibliographie (Auswahl)
References (a selection)
- [Kat. Ausst.] Zeitgenössische Keramik.
 Offenburg, 1991, 1993, 1996, 1999
- [Kat. Ausst.] Internationale Biennale. Vallauris, 1994
- [Kat. Ausst.] Das Schöne, das Nützliche und die Kunst.
 Hrsg. Danner-Stiftung. Die Neue Sammlung, Staatliches
 Museum für angewandte Kunst, München. Stuttgart 1996
- [Kat. Ausst.] Johann-Michael-Maucher Preis 1996.
 Schwäbisch-Gmünd
- [Kat. Ausst.] Grassimesse. Museum für Kunsthandwerk
 (Grassimuseum), Leipzig 1999
- [Kat. Ausst.] Salon de la Céramique St. Cergue, Schweiz, 2001

Yvonne Raab
Seite 146ff
„Atelier Eigenhaendig", Kirchgasse 26, 86150 Augsburg

geb. 1967 in Augsburg
1988 Abitur, 1988-90 Schreiner-Praktikum, 1991-95
Goldschmiedeausbildung an der Zeichenakademie Hanau,
1995-00 Studium an der Fachhochschule Pforzheim
(Schmuck und Gerät), 1998 Praxissemester bei Lucy Sarneel,
Amsterdam, 2000 Diplom, seither freischaffend tätig,
2001 Ateliereröffnung
born in Augsburg, Germany, in 1967
1988 Abitur; 1988-90 practical training as a carpenter
and joiner; 1991-95 trained as a goldsmith at the Zeichen-
akademie, Hanau, Germany; 1995-00 studied at the Fach-
hochschule Pforzheim, Germany (jewellery and utensils);
1998 practical semester under Lucy Sarneel, Amsterdam,
Netherlands; 2000 diploma, since then has worked
freelance; 2001 opened a studio of her own

Ausstellungen (Auswahl)
Exhibitions (a selection)
1997 - „Midora Design Award", Leipzig
1998 - 12. Silbertriennale
1999 - Gellner Perlenwettbewerb
2000 - Endexamensausstellung.
 Galerie Marzée, Nijmegen, Niederlande
 - Endexamensausstellung. Goldschmiedehaus Hanau
 - Ausstellungsbeteiligung beim Staatspreis
 Baden-Württemberg
 - Galerien: Galerie Ra, Amsterdam, Galerie Marzée,
 Nijmegen, Galerie Gesamtmetall, Frankfurt a. M.

Franziska Rauchenecker
Seite 150f
Breunichweg 1, 63743 Aschaffenburg

geb. 1965 in Oberhatzkofen
1984-87 Goldschmiedelehre an der Staatlichen
Berufsfachschule für Glas und Schmuck Neugablonz,
1990-96 Studium an der Akademie der Bildenden Künste,
Nürnberg bei Prof. Erhard Hössle und Prof. Ulla Mayer,

Meisterschülerin, seit 1996 eigene Werkstatt,
seit 2000 nebenberufliche Lehrtätigkeit an der Staatlichen
Berufsfachschule für Glas und Schmuck, Neugablonz
born in Oberhatzkofen, Germany, in 1965
1984-87 apprenticeship as a goldsmith at the Staatliche
Berufsfachschule für Glas und Schmuck Neugablonz,
Germany; 1990-96 studied at the Akademie der
Bildenden Künste Nürnberg, Germany, under Professors
Erhard Hössle and Ulla Mayer; master class; from 1996
a workshop of her own; since 2000 has worked and taught
at the Staatliche Berufsfachschule für Glas und Schmuck
in Neugablonz, Germany

Preise und Auszeichnungen
Prizes and awards
1997 - Preisträgerin beim Wettbewerb „LiturgieGefäße -
 Kirche und Design" des Deutschen Liturgischen
 Instituts, Trier
1998 - Debütantenpreis des Bayerischen Kultusministeriums

Ausstellungen (Auswahl)
Exhibitions (a selection)
1995 - X-treme. Installation „Lumina militaria".
 Laufertormauer 17, Nürnberg
 - 11. Silbertriennale. Goldschmiedehaus Hanau
 - Die Teekanne. Handwerksmuseum Deggendorf
1996 - „Übergänge." Aktion und Installation „Hüllen".
 St. Johannisfriedhof, Nürnberg
 - Midora Design Award. Jewellery for People.
 Leipziger Messe
 - Das Schöne, das Nützliche und die Kunst.
 Danner-Preis '96. Die Neue Sammlung, München
1997 - Kannen, Kessel, Kasserollen.
 Galerie Handwerk, München
 - Wertsachen.
 Germanisches Nationalmuseum, Nürnberg
 - Im Blumengarten der Schmuckkunst.
 Burg Wels, Österreich
 - LiturgieGefäße - Kirche und Design.
 Bischöfliches Dom- und Diözesanmuseum, Trier
1998 - Debütantenpreis 1998.
 Akademie der Bildenden Künste, Nürnberg
1999 - ORTUNG I Schwabacher Kunsttage.
 Im Zeichen des Goldes
 - Für Küche und Tafel - Silbernes Gerät.
 Gold- und Silberschmiede H. Fischer, Göttingen
 - Förderpreis '99. Stadtsparkasse Nürnberg
2000 - Alles Metall. Galerie Altes Sudhaus, Kelheim
 - Sommerausstellung. Galerie B. Kurzendörfer,
 Pilsach/Neumarkt
 - WerkSchau 2000.
 Galerie für angewandte Kunst, München
2001 - Galerie Kreuzer, Amorbach

Bibliographie (Auswahl)
References (a selection)
- [Kat. Ausst.] Metallklasse. Gold- und Silberschmiedeklasse
 der Akademie der Bildenden Künste, Nürnberg, 1994
- [Kat. Ausst.] Jewellery for People - Midora Design Award.
 Hrsg. Leipziger Messe GmbH., 1996
- [Kat. Ausst.] Übergänge.
 Kunstprojekt, St. Johannisfriedhof Nürnberg, 1996
- [Kat. Ausst.] Das Schöne, das Nützliche und die Kunst.
 Hrsg. Danner-Stiftung. Die Neue Sammlung, Staatliches
 Museum für angewandte Kunst, München, Stuttgart 1996
- [Kat. Ausst.] Kannen, Kessel, Kasserollen.
 Galerie Handwerk, München 1997
- [Kat. Ausst.] Im Blumengarten der Schmuckkunst.
 Hrsg. V&V&V Verein zur Förderung und Verbreitung
 zeitgenössischer Kunst, Wien, 1997
- [Kat. Ausst.] Wertsachen. Gold- und Silberschmiedeklasse
 der Akademie der Bildenden Künste, Nürnberg, 1997
- [Kat. Ausst.] LiturgieGefäße - Kirche und Design.
 Hrsg. Deutsches Liturgisches Institut Trier, 1997
- [Kat. Ausst] ORTUNG I Schwabacher Kunsttage. Im Zeichen
 des Goldes. Hrsg. Kulturamt der Stadt Schwabach, 1999

Bettina von Reiswitz
Seite 152f
Theresienstraße 65, 80333 München

geb. 1956 in München
1976–84 Volkskundestudium, 1985–89 Lehre als Fein-
täschnerin, Gesellenprüfung, seit 1993 freischaffend,
seit 2001 Mitglied der GEDOK München
born in Munich, Germany, in 1956
1976–84 studied ethnology; 1985–89 apprenticeship
as a fine bag-maker: certificate examinations; since 1993
freelance; since 2001 member of GEDOK Munich

Ausstellungen (Auswahl)
Exhibitions (a selection)
2001 - Gemeinschaftsausstellung GEDOK. Deutschland

Jochen Rüth
Seite 154f
Willibaldstraße 8, 86687 Altisheim

geb. 1960 in Würzburg
1981–85 Keramikpraktikum in drei Allgäuer Werkstätten,
1986 Aufnahme in den Berufsverband Bildender Künstler,
Werkstatt in Irpisdorf/Allgäu, 1989 Werkstatt am
Hummelberg, Möhrnsheim/Altmühltal, 1995 Werkstatt
in Altisheim/Donau-Ries, 1999 Mitglied im Bayerischen
Kunstgewerbeverein
born in Würzburg, Germany, in 1960
1981–85 trained as a ceramist in three Allgäu workshops;
1986 joined Professional Artists' Association, workshop in
Irpisdorf, Allgäu, Germany; 1989 workshop at Hummelberg,
Mörnsheim, Altmühltal, Germany; 1995 workshop in
Altisheim; Donau-Ries, Germany; 1999 member of the
Bavarian Arts and Crafts Association

Preise und Auszeichnungen
Prizes and Awards
1990 - 2. Preis beim „Richard-Bampi-Wettbewerb"
 in Höhr-Grenzhausen
1998 - Award of Merit beim „22nd FCCA"
 in Auckland, Neuseeland

Ausstellungen (Auswahl)
Exhibitions (a selection)
1983, '84, '97 - Große Schwäbische Kunstausstellung,
 Augsburg
1985, '87, '91, '93 - Zeitgenössische Keramik, Offenburg
1990 - Richard Bampi Wettbewerb, Höhr-Grenzhausen
 - Frechener Förderwettbewerb. Keramion, Frechen
1992 - Raku / Schmauchbrand. Galerie Flora-Terra, Augsburg
 - Raku. Galerie Ton-Studio, Vallendar
 - Feuermale, Offenburg
1993 - Danner-Preis '93. Neue Residenz, Bamberg
 - Steinzeug / Porzellan. Galerie Flora-Terra, Augsburg
 - Feuerzeichen. Galerie M. Falta, Hameln
 - Ton gestalten. Keramikmuseum, Schloß Obernzell
 - Raku. Galerie im Hörmannshaus, Immenstadt
1995 - Japan: Gestern und heute.
 Galerie am Schrotturm, Schweinfurt
1996 - Gefäßunikate. Galerie im Hörmannshaus, Immenstadt
1997 - Torturm, Kaisheim
1997 und 1998 - Nordschwäbische Kunstausstellung,
 Donauwörth
1998 - 22nd Fletcher Challenge Ceramics Award,
 Auckland, Neuseeland
 - Ausstellung zum Schwäbischen Kunstpreis.
 Kreissparkasse, Augsburg
 - 2. Internationaler Keramikwettbewerb, Mashiko, Japan
1999 - Europäische Keramik 1999. Westerwaldmuseum,
 Höhr-Grenzhausen
 - schön und provokant. Danner-Preis '99.
 Städtische Galerie „Leerer Beutel", Regensburg
 - 19th Gold Coast International Ceramic Art Award,
 Australia
 - 5th Cairo International Biennale For Ceramics, Egypt

2001 - 20th Gold Coast International Ceramic Art Award,
 Australia
 - Werkschau. Galerie für angewandte Kunst, München
 - Blickrichtungen.
 Galerie für angewandte Kunst, München

Arbeiten in öffentlichen Sammlungen
Work in public collections
- Regierungspräsidium Freiburg, Kulturreferat
- Badisches Landesmuseum, Karlsruhe
- Kunstsammlungen der Veste Coburg
- Keramikmuseum Westerwald, Höhr-Grenzhausen
- Bayerische Staatsgemäldesammlungen, München

Bibliographie (Auswahl)
References (a selection)
- [Kat. Ausst.] Keramik heute in Bayern.
 Kunstsammlungen der Veste Coburg, 1984
- Keramos. Zeitschrift der Gesellschaft der Keramikfreunde
 e.V., Düsseldorf, 01/1981, 01/1985, 07/1987,
- [Kat. Ausst.] Richard Bampi Preis.
 Keramikmuseum Westerwald, Höhr-Grenzhausen 1990
- [Kat. Ausst.] Keramikpreis der Frechener Kulturstiftung.
 Keramion, Frechen 1991
- [Kat. Ausst.] Danner-Preis '93. Hrsg. Danner-Stiftung.
 Neue Residenz Bamberg, München 1993
- [Kat. Ausst.] The Fletcher Challenge Ceramics Award,
 Auckland, Neuseeland, 1998
- [Kat. Ausst.] The 2nd Mashiko Ceramics Competition,
 Mashiko, Japan, 1998
- [Kat. Ausst.] 7. Schwäbischer Kunstpreis der
 Kreissparkasse Augsburg, 1998
- [Kat. Ausst.] Europäische Keramik. Westerwaldpreis,
 Höhr-Grenzhausen
- [Kat. Ausst.] schön und provokant. Danner-Preis '99.
 Hrsg. Danner-Stiftung. Städtische Galerie „Leerer Beutel",
 Regensburg 1999. Stuttgart 1999

Dorothee Schmidinger
Seite 156ff
Heßstraße 42, 80798 München

geb. 1969 in München
1988 Abitur, 1989–92 Ausbildung zur Krankengymnastin
in Frankfurt a. M., 1993 Erlernen des Glasperlen-Wickelns
bei Helga Seimel, Landsberg am Lech, 1994 Heißglaskurs
bei Peter Novotny, Bildwerk Frauenau, 1995–96 Glass
Techniques und Technologie, International Glass Center,
Brierley Hill, England, 1996 Interdisziplinärer Kurs: Glas
und Licht bei Lise Autogena, Dick Weiss und Robert Carlson,
Bildwerk Frauenau, 1996–98 Bachelor of Art (Honours)
Three Dimensional Design in Glass, Surrey Institute of
Art and Design, Farnham, England, 1998–00 MA (Royal
College of Art) Ceramics and Glass, Royal College of Art,
London, England, seit 2001 Werkstattleiterin für Hohlglas
und Glasbearbeitung an der Akademie der Bildenden
Künste, München
born in Munich, Germany, in 1969
1988 Abitur; 1989–92 trained as a physical therapist in
Frankfurt a. M., Germany; 1993 taught to twist glass beads
by Helga Seimel at Landsberg am Lech, Germany; 1994
took a course in molten glass taught by Peter Novotny at
Bildwerk Frauenau, Germany; 1995 glass techniques and
technology, International Glass Centre, Brierley Hill, England;
1996 interdisciplinary course: glass and light taught by
Lise Autogena, Dick Weiss and Robert Carlson at Bildwerk
Frauenau, Germany; 1996–98 Bachelor of Arts (hons) in
three dimensional design in glass: Surrey Institute of Art and
Design, Farnham, England; 1998–00 MA in ceramics and
glass from the Royal College of Art, London, England; since
2001 has directed the workshop for hollow-ware glass and
glass techniques at the Akademie der Bildenden Künste
in Munich, Germany

Preise und Auszeichnungen
Prizes and awards
1998-00 - Stipendium der Danner-Stiftung, München
1999 - Blueprint Prize, London, England
1999 - The Rio Tinto Travel Scholarship, London, England

Ausstellungen (Auswahl)
Exhibitons (a selection)
1997 - Young Glass. Glasmuseum Ebeltoft, Dänemark
1998 - Glass of '98. Himley Hall, West Midlands, England
1999 - Collaborations. Victoria & Albert Museum,
London, England
- New Works. Gulbenkin Gallery, Royal College of Art,
London, England
2000 - Glasmuseum Frauenau
- Show 2000. Royal College of Art, London
2001 - Ernsting Stiftung, Coesfeld-Lette
- Structure in Light and Glass.
Gallery Niklas von Bartha, London
2002 - Ernsting Stiftung, Coesfeld-Lette

Arbeiten in öffentlichen Sammlungen
Works in public collection
- Ernesting Stiftung, Coesfeld-Lette

Bibliographie (Auswahl)
References (a selection)
- [Kat.Ausst.] Young Glass '97. Ebeltoft, Dänemark
- Blueprint Magazine 4/1999, London, England
- [Kat.Ausst.] Show 2000, Royal College of Art,
London, England

Monika Jeannette Schödel-Müller
Seite 160f
Heuwaagstraße 16, 91054 Erlangen

geb. 1954 in Nürnberg
1968-71 Keramik-Lehre in der Werkstatt Kuch , Burgthann,
1972-75 Gesellenzeit, 1976-78 Studium der freien Kunst
an der Gesamthochschule Kassel, Schwerpunkt Keramik,
seit 1979 freischaffend, Werkstattgemeinschaft mit
Werner B. Nowka, 1985 Beginn der Entwurfstätigkeit als
freie Designerin für die Keramik- und Porzellanindustrie,
realisierte und seriell produzierte Entwürfe bei Rosenthal,
Artwerk, Ysenburg u.a.
born in Nürnberg, Germany, in 1954
1968-71 apprenticeship in ceramics at Werkstatt Kuch,
Burgthann, Germany; 1972-75 journeyman's years; 1976-78
studied free arts at the Gesamthochschule Kassel, Germany,
specialising in ceramics; from 1979 freelance, workshop
jointly with Werner B. Nowka; 1985 began to work as a
freelance designer in the ceramics and porcelain industry;
has created designs for mass production for Rosenthal,
Artwerk, Ysenburg, Germany, et al.

Ausstellungen (Auswahl)
Exhibitions (a selection)
Seit 1979 - Bonn, Berlin, Würzburg, Stuttgart, Reckling-
hausen, Hamburg, Darmstadt, Leverkusen, Nürnberg,
Rennes, Triest, Oslo, Glasgow, Arnheim, Tokio,
New York, Paris, Mailand
1979 und 1984 - Keramik heute in Bayern,
Kunstsammlungen der Veste Coburg
1980 - Zeitgenössische Kunst in Franken.
Schloss Pommersfelden
1981 - Richard-Bampi-Preis,
Museum für Kunst und Kulturgeschichte, Osnabrück
1982 - Frechener Kulturpreis. Keramion Frechen
1984 - Richard-Bampi-Preis, Karlsruhe
- Danner-Preis '84. Deutsches Museum, München
1985 - Jugend formt Keramik. Mathildenhöhe, Darmstadt
1988 - Europäisches Kunsthandwerk. Stuttgart
1990 - Biennale de Céramique. Vallauris, Frankreich
- Dorothy Weiss Gallery. San Francisco, USA
1991 - Keramion Frechen,
Museum für zeitgenössische keramische Kunst

1992 - Westerwaldpreis. Höhr-Grenzhausen
(ebenso 1977, 1979, 1982, 1985, 1989)
- Ceramic Art from Germany. Kennedy Center,
Washington D.C., USA
1993 - Danner-Preis '93. Neue Residenz, Bamberg
- Camden. Campell Museum, New-Jersey, USA
- To Do Rang, Galerie Seoul, Korea
1995 - Maggi-Design Wettbewerb. Darmstadt
1996 - Internationale Biennale. Kairo, Ägypten
- Zeitgenössische Keramik. Offenburg
(ebenso 1983, 1985, 1987, 1989, 1991)
- Johann-Michael-Maucher-Preis,
Schwäbisch-Gmünd, (ebenso 1987)
1998 - Gefäßkeramik. Keramion Frechen
2001 - GoldCoast Ceramic Art Award 2001, Australien
- World Ceramic Exposition. 1st Biennale 2001, Korea
2002 - Keramik dieser Welt. Galerie Handwerk, Koblenz

Arbeiten in öffentlichen Sammlungen
Work in public collection
- Badisches Landesmuseum, Karlsruhe
- Kunstsammlungen der Veste Coburg
- Museum für zeitgenössische Keramische Kunst, Frechen
- Westerwald Museum für Keramik, Höhr-Grenzhausen
- Erstes Europäisches Teemuseum, Norden
- Bond Collection, Gold Coast, Australien
- Ichon World Ceramic Center, Ichon, Kyonggi, Korea

Bibliographie (Auswahl)
References (a selection)
- [Kat.Ausst.] Danner-Preis '84. Hrsg. Danner-Stiftung.
Deutsches Museum. München 1984
- [Kat.Ausst.] Danner-Preis '93. Hrsg. Danner-Stiftung.
Neue Residenz Bamberg, München 1993
- „Who is Who in der keramischen Kunst",
Waldrich Verlag, München 1996
- Keramik Magazin Nr. 3/1998, Deutschland
- Ceramics Art & Perception, Australien 40/2000
- Mathias Ostermann, The Ceramic Surface, New York,
USA 2002

Henriette Schuster
Seite 162f
Pestalozzistraße 25, 80469 München

geb. 1962 in München
1981-83 Studium der Architektur an der FH München,
1985-88 Ausbildung zur Silberschmiedin an der Staatlichen
Berufsfachschule für Glas und Schmuck, Neugablonz,
1991-98 Studium an der Akademie der Bildenden Künste,
München, Klasse für Schmuck und Gerät, Prof. Otto Künzli,
1997 Studienaufenthalt in Japan, 1998 Ernennung zur
Meisterschülerin, 1999 Diplom der Akademie
born in Munich, Germany, in 1962
1981-83 studied architecture at Munich Polytechnic,
Germany; 1985-88 trained as a silversmith at the Staatliche
Berufsfachschule for Glass and Jewellery, Neugablonz,
Germany; 1991-98 studied at the Akademie der Bildenden
Künste, Munich, Germany: class for jewellery and utensils;
1997 studied in Japan; 1998 master certificate; 1999
Academy diploma

Preise und Auszeichnungen
Prizes and awards
1996 - 1. Preis klasseninterner Wettbewerb der
Danner-Stiftung
1998 - Arbeitsstipendium der Staatlichen Porzellan-
manufaktur Nymphenburg Projektförderung
durch die Gisela und Erwin Steiner Stiftung
1999 - Förderpreis der Landeshauptstadt München
2001 - Stipendium nach dem HSP III des Bayerischen
Staatsministeriums für Wissenschaft,
Forschung und Kunst
- Projektstudium der Prinz-Luitpold-Stiftung

Ausstellungen (Auswahl)
Exhibitions (a selection)
1990 - Danner-Preis '90.
 Bayerisches Nationalmuseum, München
1993 - Gold oder Leben.
 Städtische Galerie im Lenbachhaus, München
 - Lächeln – wenn Sie wollen.
 Galerie Caduta Sassi, München
1995 - Gueststars. Galerie Wittenbrink, München
1996 - Das Schöne, das Nützliche und die Kunst.
 Danner-Preis '96. Die Neue Sammlung,
 Staatliches Museum für angewandte Kunst, München
 - Peepshow. Odeonsplatz, München
 - Jeweler's Werk Gallery, Washington D.C., USA
 - Academy of Fine Arts, Munich.
 - Gallery Funaki, Melbourne, Australien
 - Sixtie's Revival. Galerie Zeller, Bern, Schweiz
 - Parure. Galerie Zeller, Bern, Schweiz
 - Future Jewellery. Galerie Ra, Amsterdam, Niederlande
 - Couch. Ultraschall, München
 - Blumen im Schmuck. Galerie V + V, Wien, Österreich
 - Amsterdam – Tokio – München.
 Galerie für angewandte Kunst, München
 - The Ground Tokyo.
 Rietveld Pavillon, Amsterdam, Niederlande
 - Itami Craft Center, Itami, Japan
 - K-Klasse. Galerie Wittenbrink, München
1998 - Schmuck. Internationale Handwerksmesse, München
 - Woanders ist es auch schön. Orangerie, München
1999 - Schmuck. Internationale Handwerksmesse, München
 - Förderpreise 1999 der Landeshauptstadt München.
 Vorschläge der Jury.
 Künstlerwerkstatt Lothringerstraße, München
 - Schön und provokant. Danner-Preis.'99.
 Städtische Galerie „Leerer Beutel", Regensburg
 - Die Besten. Galerie Profil, Regensburg
 - Eindexamenwerk.
 Galerie Marzée, Nijmegen, Niederlande
 - Förderpreis 99. Stadtsparkasse Nürnberg
 - Münchner Goldschmiede. Galerie Konkret, Wuppertal
2000 - Verzameld Werk. Gent, Belgien
 - Schönmachen. Kunsthaus Kaufbeuren
 - Prototyp und Produkt, Künstlerwerkstatt
 Lothringerstrasse, München
 - Galerie Vice Versa, Lausanne, Schweiz
 - Parures d'ailleurs, parures d'ici,
 mu.dac, Lausanne, Schweiz
2001 - Micromegas. Galerie für angewandte Kunst, München
 - Schmuck hier, Schmuck anderswo.
 Gewerbemuseum Winterthur, Schweiz

Arbeiten in öffentlichen Sammlungen
Work in public collections
- Itami Craft Center, Itami, Japan

Bibliographie (Auswahl)
References (a selection)
- [Kat. Ausst.] Danner-Preis '90. Hrsg. Danner-Stiftung.
 Bayerisches Nationalmuseum, München, 1990
- [Kat. Ausst.] Gold oder Leben.
 Städtische Galerie im Lenbachhaus, München 1993
- [Kat. Ausst.] Future Jewellery.
 Galerie Ra, Amsterdam, Niederlande 1996
- [Kat. Ausst.] Das Schöne, das Nützliche und die Kunst.
 Hrsg. Danner-Stiftung. Die Neue Sammlung, Staatliches
 Museum für angewandte Kunst, München. Stuttgart 1996
- [Kat. Ausst.] The Ground Tokyo.
 Rietveld Pavillon, Amsterdam, Niederlande 1997
- [Kat. Ausst.] Itami Craft Center, Itami, Japan 1997
- [Kat. Ausst.] Schmuck.
 Internationale Handwerksmesse, München 1998
- [Kat. Ausst.] Schmuck.
 Internationale Handwerksmesse, München 1999
- [Kat. Ausst.] schön und provokant. Hrsg. Danner-Stiftung.
 Städtische Galerie „Leerer Beutel", Regensburg.
 Stuttgart 1999

Bettina Speckner
Seite 164f
Hochfellnstraße 71, 83346 Bergen

geb. 1962 in Offenburg im Breisgau
1982 Abitur, 1984–93 Studium an der Akademie der
Bildenden Künste, München bei Prof. Horst Sauerbruch,
Prof. Hermann Jünger und Prof. Otto Künzli, 1992
1. Staatsexamen, 1993 Diplom, seit 1992 eigene Werkstatt
born in Offenburg im Breisgau, Germany, in 1962
1984–93 studied at the Akademie der Bildenden Künste,
Munich, Germany, under Professors Horst Sauerbruch,
Hermann Jünger and Otto Künzli, Germany; in 1992 1st
state examinations; 1993 diploma; has had her own workshop
since 1992

Preise und Auszeichnungen
Prizes and awards
1990 - Stipendium der Marschalk-v. Astheimschen Stiftung
 - Danner-Ehrenpreis
1998 - Herbert-Hoffmann-Gedächtnispreis
1999 - Danner-Ehrenpreis
 - Förderpreis für angewandte Kunst der Landes-
 hauptstadt München
2000 - Projektstipendium der Landeshauptstadt München
2001 - Bayerischer Staatspreis

Ausstellungen (Auswahl)
Exhibitions (a selection)
1988 - Galerie Oficinã, Sao Paulo, Brasilien
1989 - Galerie Treykorn, Berlin (mit Alexandra Bahlmann,
 Barbara Seidenath und Detlef Thomas)
1990 - Daniel Spoerri. Künstlerpaletten.
 Galerie Klaus Littmann, Basel, Schweiz
 - Danner-Preis '90.
 Bayerisches Nationalmuseum, München
1993 - Was Ihr wollt. Galerie Spektrum, München
 - Danner-Preis '93. Neue Residenz, Bamberg
1995 - Galerie Spektrum, München
1996, '97, '99 - Förderpreise der Landeshauptstadt München.
 Vorschläge der Jury. Künstlerwerkstatt
 Lothringerstraße, München
1996 - Das Schöne, das Nützliche und die Kunst.
 Danner-Preis '96. Die Neue Sammlung,
 Staatliches Museum für angewandte Kunst, München
1997 - Flessibilissimo and Bellissimo.
 Galerie Marzée, Nijmegen, Niederlande
1998 - Brooching it diplomatically: A tribute to Madelaine
 K. Albright. Gallery Helen Drutt, Philadelphia, USA
 - Forschungsergebnisse. Galerie Biró, München
 - Trouv. Galerie Ademloos, Den Haag, Niederlande
 - Microorganism. Galerie Wooster Gardens,
 New York, USA
 - Galerie Ra, Amsterdam, Niederlande
 - Einzelausstellung „So funktioniert Chemie",
 mit Anne Lefebre. Fotographie; Galerie Spektrum
1999 - schön und provokant. Danner-Preis '99.
 Städtische Galerie „Leerer Beutel", Regensburg
2000 - Einzelausstellung Galerie tactile, Genf, Schweiz
 - Das geschmückte Ego.
 Koningin Fabiolazaal, Antwerpen, Belgien
 - SOFA. Chicago Art Fair, mit Galerie Ellen Reiben,
 Washington, USA
 - Schön machen. Kunsthaus Kaufbeuren
2001 - Mikromegas. Galerie für angewandte Kunst, München
 - Von Wegen – Schmuck aus München.
 Deutsches Goldschmiedehaus Hanau
 - Nocturnus. Pädaste, Muhu, Estland

Arbeiten in öffentlichen Sammlungen
Work in public collections
- Angermuseum, Erfurt
- Danner-Stiftung, München
- Die Neue Sammlung,
 Staatliches Museum für angewandte Kunst, München
- Schmuckmuseum Pforzheim
- Badisches Landesmuseum, Karlsruhe

- Kunstgewerbemuseum SMPK
- Musée de l'Horlogerie et de l'Emaillerie, Genf, Schweiz
- Royal College of Art, London, England

Bibliographie (Auswahl)
References (a selection)
- [Kat. Ausst.] Das Schöne, das Nützliche und die Kunst.
 Hrsg. Danner-Stiftung. Die Neue Sammlung, Staatliches
 Museum für angewandte Kunst, München. Stuttgart 1996
- Bettina Speckner. Förderpreis der Stadt München 1999.
 Monographienreihe. Hrsg. Kulturreferat der Landes-
 hauptstadt, München 1999
- [Kat. Mus.] Schmuck der Moderne 1960-1998. Bestands-
 katalog Schmuckmuseum Pforzheim. Stuttgart 1999
- [Kat. Ausst.] schön und provokant.
 Hrsg. Danner-Stiftung. Städtische Galerie „Leerer Beutel",
 Regensburg. Stuttgart 1999

Heike Thamm
Seite 166f
Blumenstraße 39, 80331 München

geb. 1961 in Berlin
1977-79 Ausbildung zur Herrenmaßschneiderin in Berlin
sowie 1991-93 zur Modistin in München, 1995-98 Arbeiten
für die Münchner Kammerspiele, seit 1997 selbständig
born in Berlin, Germany, in 1961
1977-79 trained as a gentleman's bespoke tailor in Berlin,
Germany, and 1991-93 as a milliner in Munich, Germany;
1995-98 worked for the Munich Kammerspiele Theatre,
Germany; since 1997 self-employed

Ausstellungen (Auswahl)
Exhibitions (a selection)
1995 - Vier Jahreszeiten. Berlin
1997 - Fünf Elemente. München
seit 1997 - Modeaccessoire. Heim und Handwerk, München
2000 - „2000 Hüte" vom 18. Jahrhundert bis heute.
 Münchner Stadtmuseum
2001 - Blickrichtungen.
 Galerie für angewandte Kunst, München

Ulrike Umlauf-Orrom
Seite 168ff
Seerichterstr. 33, 86911 Diessen

geb. 1953 in Stockheim
1973 Abitur, 1973-75 Keramiklehre, Gesellenprüfung,
1975-80 Fachhochschule München, Studium der
Fachrichtung Industrie-Design, Abschluß mit Dipl.-Ing. (FH),
1980-83 Royal College of Art, London, im Fachbereich
Keramik und Glas, Abschluß mit Master of Arts, 1981-94
Design für die Hutschenreuther AG, Selb, 1983-84
Produktentwicklung für die Theresienthaler Krystallglas-
und Porzellanmanufaktur, Zwiesel, 1984 Pilchuck Glass
School, USA, seit 1986 selbständig, 1992-93 Gastdozentin
an der Hochschule der Künste in Berlin
born in Stockheim, Germany, in 1953
1973 Abitur; 1973-75 ceramics apprenticeship: certificate
examination; 1975-80 Munich Polytechnic, Germany: studied
industrial design, Dipl.Ing. (FH); 1980-83 Royal College of
Art, London, England in ceramics and glass: Master of Arts;
1981-94 design for Hutschenreuther AG, Selb, Germany;
1983-84 product development for Theresienthaler
Krystallglas- und Porzellanmanufaktur, Zwiesel, Germany;
1984 Pilchuck Glass School, USA; from 1986 self-employed;
1992-93 guest lecturer at Berlin Art Academy, Germany

Preise und Auszeichnungen
Prizes and awards
1980 - Jahresstipendium des DAAD für England
1986 - Staatlicher Förderungspreis für frei gestaltetes Glas
 des Freistaates Bayern
1987 - Design-Auswahl '87 des Design-Center Stuttgart,
 Hannover-Messe: Die gute Industrieform,
 Design-Innovationen des Hauses Industrieform, Essen

1988 - Sudetendeutscher Förderpreis für Bildende Kunst
2000 - Design Zentrum Nordrhein-Westfalen:
 Design Innovationen 2000
2001 - Bayerischer Staatspreis

Ausstellungen (Auswahl)
Exhibitions (a selection)
1983 - Directions. Contemporary Glass Art.
 Commonwealth Institute, London, England
1984 - Glass by Ulrike Umlauf.
 National Museum of Wales, Cardiff, England
 - Erster Bayerwald Glaspreis. Glasmuseum, Frauenau
1985 - Zweiter Coburger Glaspreis.
 Kunstsammlungen der Veste Coburg
1986 - La Verre au Feminin en Europe.
 Galerie Transparence, Brüssel, Belgien
 - Galerie Place des Art, Montpellier, Frankreich
 - Galerie Nadir, Annecy, Frankreich
 - Junge Deutsche Glaskunst 87.
 - Glasmuseum, Immenhausen
1987 - Young Glass 87. Glasmuseum, Ebeltoft
1988 - Skulpturen in Glas.
 Bayerische Versicherungskammer, München
 - Glaskunst heute. Schloß Reinbeck, Reinbeck
1989 - Material und Form. Bundeskanzleramt, Bonn
1990 - Zeitgenössisches Deutsches Kunsthandwerk.
 5. Triennale. Museum für Kunsthandwerk,
 Frankfurt a. M. u.a.
 - Danner-Preis '90.
 Bayerisches Nationalmuseum, München
1992 - Galerie Krueger, Gefrees
 - Galerie des 20. Jahrhunderts, Günzburg
 - Glas International.
 Galerie für angewandte Kunst, München
1993 - Danner-Preis '93. Neue Residenz, Bamberg
1994 - 10 Jahre Danner-Preis.
 Galerie für angewandte Kunst, München
1995 - WerkSchau. Galerie für angewandte Kunst, München
1996 - Das Schöne, das Nützliche und die Kunst,
 Danner-Preis '96. Die Neue Sammlung,
 Staatliches Museum für angewandte Kunst, München
1998 - Glas. Stadtsparkasse und Bayerischer Kunst-
 gewerbeverein, München
1999 - Glass-Light-Water. Glasmuseum, Ebeltoft
 - schön und provokant. Danner-Preis '99.
 Städtische Galerie „Leerer Beutel", Regensburg
 - Lust an den Dingen. Galerie Handwerk, München
2000- Glas 2000. Glasmuseum Immenhausen
2001 - Schön und gut. 150 Jahre Bayerischer
 Kunstgewerbeverein, Münchner Stadtmuseum

Arbeiten in öffentlichen Sammlungen
Work in public collections
- Museum Kunstpalast, Düsseldorf
- Kunstsammlungen der Veste Coburg
- Glasmuseum Ebeltoft
- Musée des Arts Décoratifs, Lausanne
- Wiener Glasmuseum, Galerie Lobmeyr
- Glasmuseum Immenhausen

Bibliographie (Auswahl)
References (a selection)
- [Kat. Ausst.] Directions. Contemporary Glass Art. British
 Artists in Glass. Commonwealth Institute, London 1983
- [Kat. Ausst.] Erster Bayerwald Glaspreis.
 Glasmuseum Frauenau, Grafenau 1984
- [Kat. Ausst.] Zweiter Coburger Glaspreis für moderne
 Glasgestaltung in Europa. Kunstsammlungen der
 Veste Coburg, 1985
- [Kat. Ausst.] Young Glass 87. An International Competition.
 Glasmuseum Ebeltoft, 1987
- [Kat. Ausst.] Material und Form. Hrsg. Gesellschaft
 zur Förderung und Unterstützung zeitgenössischer Kunst.
 Bundeskanzleramt, Bonn; Usher Gallery, Lincoln;
 Barbican Centre, London; Landesmuseum Trier, 1989
- [Kat. Ausst.] Danner-Preis '90. Hrsg. Danner-Stiftung.
 Bayerisches Nationalmuseum, München 1990

Danner-Auswahl '02
Danner Selection '02
Heike Thamm
Ulrike Umlauf-Orrom
Maria Verburg
Norman Weber

- [Kat. Ausst.] Zeitgenössisches deutsches Kunsthandwerk,
 5. Triennale. Museum für Kunsthandwerk, Frankfurt a. M.;
 Museum für Kunsthandwerk (Grassimuseum), Leipzig;
 Kestner-Museum, Hannover, München 1990
- [Kat. Ausst.] Glas International.
 Galerie für angewandte Kunst, München 1992
- [Kat. Ausst.] Danner-Preis '93. Hrsg. Danner-Stiftung.
 Neue Residenz, Bamberg, München 1993
- [Kat. Ausst.] 10 Jahre Danner-Preis.
 Galerie für angewandte Kunst, München 1994
- [Kat. Ausst.] WerkSchau.
 Galerie für angewandte Kunst, München 1995
- [Kat. Ausst.] Das Schöne, das Nützliche und die Kunst.
 Danner-Preis '96. Die Neue Sammlung, Staatliches
 Museum für angewandte Kunst, München. Stuttgart 1996
- [Kat. Ausst.] Glas. Stadtsparkasse München und
 Bayerischer Kunstgewerbeverein, München 1998
- [Kat. Ausst.] schön und provokant. Danner-Preis '99.
 Hrsg. Danner-Stiftung. Städtische Galerie „Leerer Beutel",
 Regensburg. Stuttgart 1999
- [Kat. Ausst.] Glas 2000. Glasmuseum Immenhausen, 2000
- [Kat. Ausst.] Schön und gut. Bayerischer Kunstgewerbe-
 verein, Münchner Stadtmuseum, 2001

Maria Verburg
Seite 172f
Schlossermauer 11, 86150 Augsburg

geb. 1945 in Bielefeld
Autodidaktin der Buchbinderei, 1977–83 Praktika in
Werkstätten, 1994 Fortbildung bei Mechthild Lobisch,
seit 1992 eigene Werkstatt für individuelle Verpackung,
Buchbinderei und Reparatur, seit 1985 Taschenobjekte
born in Bielefeld, Germany, in 1956
Self-taught book-binder; 1977–83 practical training in
workshops; 1994 further training under Mechthild Lobisch;
from 1992 a workshop of her own for individual package
design, book-binding and repairs; since 1985 bag objects

Ausstellungen (Auswahl)
Exhibitions (a selelction)
1996 - Papier-Art-Fashion. Karlsruhe und Hamburg
 - Ecostyle. Herne
1999 - Augenlust. Galerie am Fischmarkt, Erfurt
2000 - Rotunde. Dortmund
 - Jahresmesse.
 Museum für Kunst und Gewerbe, Hamburg
2001 - Schön und gut. 150 Jahre Bayerischer Kunst-
 gewerbeverein, Münchner Stadtmuseum
2001 - Museum für Kunsthandwerk (Grassimesse), Leipzig

Arbeiten in öffentlichen Sammlungen
Work in public collections
- Museum für Kunst und Gewerbe, Hamburg

Norman Weber
Seite 174f
Kramgasse Nr. 9, 87662 Aufkirch

geb. 1964 in Schwäbisch Gmünd
1984-88 Ausbildung zum Gold- und Silberschmied an
der Staatlichen Berufsfachschule für Glas und Schmuck,
Neugablonz, 1987 Gesellenprüfung als Goldschmied,
1988 Gesellenprüfung als Silberschmied, 1989–96 Studium
an der Akademie der Bildenden Künste, München bei
Prof. Hermann Jünger, Prof. Otto Künzli und Prof. Horst
Sauerbruch, 1994 Ernennung zum Meisterschüler, 1995
Studienstipendium der Stadt München, 1996 Diplom und
Erstes Staatsexamen, 1999 Zweites Staatsexamem, seit
1999 Dozent für die Fächer Gestaltung und Fachpraxis an
der Staatlichen Berufsfachschule für Glas und Schmuck,
Kaufbeuren/Neugablonz
born in Schwäbisch Gmünd, Germany, in 1964
1984-88 trained as a gold and silversmith at the Staatliche
Berufsfachschule for Glass and Jewellery, Neugablonz,
Germany; 1987 goldsmith's certificate examination; 1988
silversmith's certificate examination; 1989-96 studied at
the Akademie der Bildenden Künste, Munich, Germany,
under Professors Hermann Jünger, Otto Künzli and Horst
Sauerbruch; 1994 master class; 1995 City of Munich Study
Grant; 1996 diploma and 1st state examinations; 1999
2nd state examinations; since 1999 lecturer in design and
specialised applications at the Staatliche Berufsfachschule
für Glas und Schmuck, Kaufbeuren-Neugablonz, Germany

Preise und Auszeichnungen
Prizes and awards
1992 - Preis beim Gestaltungswettbewerb „Schmuck und
 Objekte aus Kunststoff", Kunstmuseum Düsseldorf
1996 - Danner-Ehrenpreis
 - Debütantenpreis der Akademie der Bildenden
 Künste, München
1998 - Förderpreis für angewandte Kunst der
 Landeshauptstadt München
 - Auszeichnung durch die Internationale Gesellschaft
 der Freunde des Schmuckmuseums Pforzheim

Ausstellungen (Auswahl)
Exhibitions (a selection)
1988 - Gold: art + design.
 Museum für Kunst und Gewerbe, Hamburg
1992 - Schmuck und Objekte aus Kunststoff.
 Kunstmuseum, Düsseldorf
1993 - Gold oder Leben.
 Städtische Galerie im Lenbachhaus, München
 - Facet 1. International Jewellery Biennale.
 Kunsthal, Rotterdam, Niederlande
 - Danner-Preis '93. Neue Residenz, Bamberg
 - Jewelryquake. Hiko Minuzo Gallery, Tokio, Japan
1994 - Zeitgenössisches deutsches Kunsthandwerk.
 6. Triennale. Museum für Kunsthandwerk,
 Frankfurt a. M. u.a.
 - Schmuckszene '94.
 Internationale Handwerksmesse, München
1995 - 4th Generation - 6x Jewelry from Munich.
 Woods-Gerry Gallery, Rhode Island School of Design,
 Providence, USA
 - Gueststars. Galerie Wittenbrink, München
 - Academy of Fine Arts, Munich.
 Gallery Funaki, Melbourne, Australien
1996 - 9 Goldschmiede.
 Gallery Funaki, Melbourne, Australien
 - Ausstellung der Debütanten.
 Akademie der Bildenden Künste, München
 - Das Schöne, das Nützliche und die Kunst.
 Danner-Preis '96. Die Neue Sammlung,
 Staatliches Museum für angewandte Kunst, München
1997 - Norman Weber - Schmuckbeispiele.
 Officina PD 368, Padua, Italien
 - Bundeswettbewerb 1996/97:
 Kunststudenten stellen aus. Bundeskunsthalle, Bonn
 - Jürgen Ponto-Stiftung zur Förderung junger Künstler.
 Frankfurter Kunstverein, Frankfurt a. M.
 - Norman Weber - Glamour.
 Galerie Ra, Amsterdam, Niederlande
1998 - Förderpreise der Landeshauptstadt München.
 Vorschläge der Jury. Künstlerwerkstatt
 Lothringerstraße, München
 - S.O.F.A., Chicago
1999 - S.O.F.A., Chicago
 - schön und provokant. Danner-Preis '99.
 Hrsg. Danner-Stiftung. Städtische Galerie
 „Leerer Beutel", Regensburg. Stuttgart 1999
 - Die Besten. Galerie Profil, Regensburg
 - Förderpreise 1999. Stadtsparkasse Nürnberg
2000 - Schmuck 2000.
 Internationale Handwerksmesse, München
 - Schönmachen. Kunsthaus, Kaufbeuren
 - Kunst hautnah. Künstlerhaus Wien, Österreich
 - Prototyp und Produkt. Positionen angewandter Kunst.
 - Künstlerwerkstatt Lothringerstraße, München
 - Sommerfestival. Galerie Slavik, Wien, Österreich

2001 - Schmuck 2001.
Internationale Handwerksmesse, München
- Mikrokosmos. Galerie für angewandte Kunst, München
- American Craft Museum, New York City, USA
- Von wegen – Schmuck aus München.
Deutsches Goldschmiedehaus Hanau
2002 - Christiane Förster – Norman Weber.
Galerie Slavik, Wien, Österreich

Arbeiten in öffentlichen Sammlungen
Work in public collections
- Hiko Mizuno College, Tokio, Japan
- Schmuckmuseum, Pforzheim
- Danner-Stiftung, München
- Stichting Françoise von den Bosch, Amstelveen, Niederlande

Bibliographie (Auswahl)
References (a selection)
- [Kat. Ausst.] Danner-Preis '93. Hrsg. Danner-Stiftung.
Neue Residenz, Bamberg, München 1993
- Reizstoffe – Positionen zum zeitgenössischen Kunsthand-
werk. Hrsg. Danner-Stiftung, München, Stuttgart 1995
- [Kat. Ausst.] Das Schöne, das Nützliche und die Kunst,
Danner-Preis '96. Hrsg. Danner-Stiftung. Die Neue
Sammlung, Staatliches Museum für angewandte Kunst,
München, Stuttgart 1996
- Kat. Norman Weber – Schmuck-Beispiele.
Hrsg. Norman Weber, München 1996
- [Kat. Ausst.] Kunststudenten stellen aus – 13. Bundeswett-
bewerb 1997. Hrsg. Bundesministerium für Bildung,
Wissenschaft, Forschung und Technologie, Bonn 1997
- [Kat. Ausst.] Zehnte Ausstellung der Jürgen Ponto-Stiftung
- 1997 – Studenten und Absolventen der Akademie der
Bildenden Künste München im Frankfurter Kunstverein.
Hrsg. Frankfurter Kunstverein/Jürgen Ponto-Stiftung,
Frankfurt a. M. 1997
- Norman Weber. Förderpreis der Stadt München 1997.
Monographienreihe. Hrsg. Kulturreferat der Landes-
hauptstadt, München 1997
- [Kat. Mus.] Schmuck der Moderne 1960–1998.
Bestandskatalog Schmuckmuseum Pforzheim,
Stuttgart 1999
- [Kat. Aust.] schön und provokant. Danner-Preis '99.
Hrsg. Danner-Stiftung. Städtische Galerie „Leerer Beutel",
Regensburg. Stuttgart 1999
- Schmuck der Moderne. Modern Jewellery 1960–1998.
Hrsg. Fritz Falk, Cornelie Holzach, Pforzheim 1999
- Kunst hautnah. Hrsg. Künstlerhaus,
Gesellschaft Bildender Künstler Österreichs, Wien, 2000

Ausstellungen (Auswahl)
Exhibitions (a selection)
- Teilnahme am Westerwaldpreis im Keramikmuseum -
Westerwald, Höhr-Grenzhausen
- Zeitgenössische Keramik. Kunstverein Offenburg
- Staatspreisausstellung Baden-Baden
- École des Beaux Arts, Metz, Frankreich
- Galerie David Wheeler, Stuttgart
- Galerie Dr. Aengenendt, Bonn
- Richard-Bampi-Preis Ausstellung, Karlsruhe
- Wilhelm Hack Museum, Ludwigshafen
- Galerie und Sammlung Böwig, Hannover
- Wendelin Stahl und Schüler im Keramikmuseum Westerwald
- Galerie für angewandte Kunst, München

Danner-Auswahl '02
Danner Selection '02
Christiane Wilhelm

Christiane Wilhelm
Seite 176f
Pestalozzistraße 5, 80469 München

geb. 1954 in Rostock
1973 Abitur, 1973–76 Töpferlehre auf Burg Coraidelstein
bei Wendelin Stahl, 1976 Gesellenprüfung, 1976–79 Studium
Keramikgestaltung in Höhr-Grenzhausen bei Prof. Dieter
Crumbiegel und Wolf Matthes, 1979 Examen zur Keramik-
gestalterin, 1979 Meisterprüfung im Keramikhandwerk, 1980
Tätigkeit als Keramikgestalterin für die Firmen Reimbold
& Strick in Köln und die Servais Werke in Bonn, 1981–86
Aufbau der Ateliergemeinschaft TERRA COTTA in Konstanz,
1987 Gründung eines eigenen Ateliers
born in Rostock, Germany, in 1954
1973 Abitur; 1973–76 apprenticeship in ceramics at Burg
Coraidelstein, Germany, under Wendelin Stahl; 1976
certificate examinations; 1976–79 studied ceramics design
in Höhr-Grenzhausen under Professor Dieter Crumbeigel
and Wolf Matthes; 1979 examinations as a ceramics designer;
1979 master certificate in crafts ceramics; 1980 worked as
a ceramics designer for Reimbold & Strick in Cologne,
Germany, and Servais Werke in Bonn, Germany; 1981–86
built up the studio co-operative TERRA COTTA in Constance,
Germany; 1987 opened a studio of her own

Jury
Selection committee

Der Jury für die Vergabe
des Danner-Preises '02
gehörten an:
The following were on
the Danner Prize '02 jury: